GRADUATE PROJECT

畢業製作

賴新喜著

GRADUATE

PROJECT

三民書局

國家圖書館出版品預行編目資料

畢業製作／賴新喜著.--再版.--臺北
市：三民：民87
　　面；　　　公分
參考書目：面
ISBN 957-14-1963-X（平裝）

1.工商美術

964　　　　　　　　　　　82000308

國際網路位址　http://sanmin.com.tw

© 畢　業　製　作

著作人	賴新喜
發行人	劉振強
著作財產權人	三民書局股份有限公司
	臺北市復興北路三八六號
發行所	三民書局股份有限公司
	地　址／臺北市復興北路三八六號
	電　話／五〇〇六六〇〇
	郵　撥／〇〇〇九九九八——五號
印刷所	三民書局股份有限公司
門市部	復北店／臺北市復興北路三八六號
	重南店／臺北市重慶南路一段六十一號
初　版	中華民國八十二年三月
再　版	中華民國八十七年三月

編　號　S 96004

基本定價　拾　元

行政院新聞局登記證局版臺業字第〇二〇〇號

序　言

　　本書係針對大專「畢業製作」（或稱「畢業設計」、「專題設計」）課程而撰述的教學用書。本書既然定位爲教科書，內容乃力求淺顯易懂，理論剖析詳盡，全書以系統化、循序漸進的學習原理而設計，並兼顧「畢業製作」的實務演練特性，對於設計基本技術與最新理論、技術的應用，亦介紹相當詳盡。因此亦適合一般專業設計人員與專案管理人員作爲參考與進修之使用。

　　本書之特點，簡述如下：

(1)內容淺顯易懂——本書對於各項設計之理論與技術，力求以文字、圖片、照片以及實例之應用來說明，避免使用艱深、抽象與複雜的數學公式及演算程式，極適合一般僅具備基本數理常識與設計基本理論程度之讀者，自行研修學習。

(2)設計理論剖析詳盡——本書之理論爲參考國內外對設計最新發展的基礎理論，並綜合各方面專家學者不同的觀點，而推演出較實用的設計原理。

(3)合乎系統化、循序漸進的學習原理——本書之內容按基本觀念的介紹，理論的推導、理論的應用方法及實例演練等順序撰述，合乎整體性、按部就班的學習原理，全書具一貫性與系統化的設計，使學習上沒有斷層，極具效率性。

(4)兼顧「畢業製作」的實務演練特性——本書之實例極爲豐富，並輔以圖片及圖表說明，對於缺乏專業設計經驗的初學者，尤其具有引導自我潛力開發的啟示效果。每章之習題均有設計演練之作業（以"*"提示之習題），習作難易適中，並提示教師指導與啟發教學之重點，對畢業學生實務技術之提升，頗具效益。

(5)新理論與技術應用之介紹極爲詳盡——對於國內外設計理論與最新技術的應用，本書均有專章介紹，使學生具有設計前瞻性的視野；而對於未來設計研究的發展趨勢，本書亦有研究方法的專章介紹，

對於資優與學習慾望強烈的學生，尤其具有向高深學識與技術挑戰的引導作用，可提升其對設計新知識進一步求真、求善的研究能力（本書以"＊＊"提示之習題，爲針對此類需求者而設計）。

本書的內容分成六篇二十七章，各篇各章簡介如下：

第一篇爲導論篇：介紹畢業製作的基本觀念，本篇只有一章。

■第一章——畢業製作基本觀念：介紹畢業製作的特性、學習原則、設計活動與進度控制等三大子題。

第二篇爲畢業製作籌劃篇：詳述畢業製作的各項準備工作，本篇亦只有一章。

■第二章——畢業製作的準備：介紹畢業製作課題的選定原則、企教合作委託、畢展會組織及預算計畫等畢業製作前的四項主要籌備工作。

第三篇爲畢業製作實務篇（Ⅰ）：詳述企業形象與識別系統設計的基本技術與方法，本篇共分成四章。

■第三章——企業形象基本觀念：介紹企業形象定位策略、量測法、定位步驟及設計系統等四個子題。

■第四章——企業形象及識別系統設計方法：本章依設計對象分成三大類，包括：(1)企業品牌及商品命名方法，(2)企業標準字體設計，(3)企業標誌設計等。

■第五章——企業標準色管理系統設計：介紹企業標準色管理的功能、標示方法管理、標準色系統管理及標準色管理之設計原則等四個子題。

■第六章——企業形象及識別系統設計實例：本章舉六個實例來說明應用之方法，包括：(1)統一公司連鎖店設計案，(2)CNS國家標準新標誌設計案，(3)奎克油品公司設計案，(4)科威特石油公司設計案，(5)*TRIO-KENWOOD*公司設計案，(6)美國華盛頓國家動物園設計案。

第四篇爲畢業製作實務篇（Ⅱ）：詳述新產品設計與開發的基本技術與方法，本篇共分成八章。

■第七章——新產品設計策略：本章將設計策略分成五大項詳加說明，包括：(1)整體性策略，(2)設計的文化策略，(3)設計哲理的策略，(4)PLC策略，(5)MASLOW策略。

■第八章——新產品設計計畫：本章分三個子題，包括設計趨勢與預測、設計計畫方法、新產品定義計畫程序等三項，以事先擬妥周全的計畫，增加新產品開發成功的機率。

■第九章——產品設計研究：本章將設計研究的領域分成四大部分，包括：(1)基本設計研究，(2)記號理論與產品語意學研究，(3)認知心理學與設計傳達研究，(4)人因工程與生物力學研究等，詳加說明研究之基本技術與進行方法。

■第十章——開發與設計決策程序實用模式：本章討論設計開發程序與方法的模式，包括：(1)開發程序的實用模式，(2)設計創造程序的實用模式，(3)系統決策程序的實用模式，(4)系統設計決策模型等四種模式。

■第十一章——設計構想發展法：本章詳述設計構想發展的五種主要方法，包括：(1)生物輔助設計之構想發展，(2)情景模擬輔助構想發展，(3)創意構想發展實用方法，(4)模型輔助設計之構想方法，(5)新造形的數理發展方法。

■第十二章——新產品設計評價：本章將設計評價分成三種模式詳加說明，包括：(1)評價的實用模式，(2)評價的效益模式，(3)評價的多屬性效用模式。

■第十三章——設計管理與管理設計：本章首先介紹設計管理的基本觀念、重要內涵、設計政策及設計管理組織，接著分述五個設計管理的主要領域，包括：(1)設計資訊管理，(2)設計部門的政策管理，(3)設計組織的人員管理，(4)設計的整體品質管理，(5)設計的智慧財產權管理。

■第十四章——電腦輔助產品設計與設計自動化：本章介紹電腦技術在設計上的最新發展與應用，包括：(1)電腦輔助產品設計，(2)電腦模擬產品系統，(3)電腦輔助平面設計，(4)電腦動畫在產品展示之應用，(5)智慧型電腦輔助產品設計，(6)電腦整合製造與自動化系統等六部分。

第五篇爲畢業製作實務篇(III)：詳述新產品包裝系統設計的基本技術與方法，本篇共分成十章。

■第十五章——產品包裝設計策略：本章將包裝設計策略分成五項，包括：(1)保護性策略，(2)經濟性策略，(3)審美性策略，(4)廣告促銷策略，(5)企業競爭策略。

■第十六章——產品包裝設計基本研究：本章將包裝設計研究的領域分成六大部分詳加說明，包括：(1)基本需求研究，(2)設計方向研究，(3)行銷環境研究，(4)消費者研究，(5)包裝材料研究，(6)設計的評價研究。

■第十七章——產品包裝設計實務方法：本章將包裝設計實務程序分成三個階段，包括：(1)包裝計畫階段（細分成四個步驟程序），(2)包裝發展階段（細分成六個步驟程序），(3)包裝製程階段（細分成二個步驟程序）。

■第十八章——新產品包裝設計測試指標：本章先討論包裝設計測試的重要性，接著分述三個包裝測試的指標，包括：(1)包裝語意測試，(2)產品包裝定位測試，(3)包裝吸引力測試。

■第十九章——工業包裝設計基本觀念：介紹工業包裝的定義、工業包裝設計目標及工業包裝設計的五項實務技法。

■第二十章——工業包裝設計實例：本章舉四個工業包裝設計不同領域的實例，說明應用之技法，包括：(1)瓦楞紙箱設計，(2)緩衝性包裝設計，(3)包裝木箱設計，(4)熱收縮膜單位化包裝設計。

■第二十一章——產品包裝保護性能試驗：本章先討論產品包裝保護性試驗的基本原理，接著分述三項產品包裝保護性能試驗方法，包括：(1)產品衝擊與振動試驗，(2)產品包裝材料試驗，(3)產品包裝流通試驗。

■第二十二章——產品包裝標準化與設計系統：介紹產品包裝設計相關之標準化法規與產品包裝設計系統之建立方法。

■第二十三章——適當產品包裝與安全包裝設計：首先介紹適當產品包裝與安全包裝設計之基本觀念，再分述二種重要安全包裝設計之方法，包括：(1)防盜換（TE）安全包裝設計，(2)防誤食（CR）安全包裝設計。

■第二十四章——電腦輔助包裝設計及自動化包裝系統：本章介紹電

腦技術在包裝設計系統的最新發展與應用，並舉一個相當實用的包裝電腦軟體 CAPE，詳述電腦輔助包裝系統之設計應用。

第六篇為畢業展覽與發表篇：詳述畢業展覽與發表會之設計實務與方法，本篇共分成三章。

■第二十五章——畢業專刊製作實務：本章先介紹畢業專刊設計的基本觀念和視覺傳達之力場原理，接著分述專刊製作的實務與方法，包括：(1)封面、目錄設計，(2)版面編排設計，(3)完稿與印刷製作。

■第二十六章——畢業展覽設計實務：本章詳述畢業展覽設計的基本技術與方法，主要分成二大部分，第一部分為畢業展覽宣傳媒體設計，包括：(1) CIS 設計，(2)DM設計，(3)Poster 設計；第二部分為畢業展示設計，包括：(1)畢展會空間造形設計，(2)畢業作品展示設計，(3)多媒體展示設計(4)展示 POP 設計。

■第二十七章——設計競賽與發表：本章總結畢業製作之課程，詳述如何以畢業製作之作品成果參加設計競賽，包括：(1)新一代設計競賽，(2)世界性學生設計競賽，(3)國際著名設計競賽；本章最後並說明如何撰寫設計論文（或報告），以及如何製作個人作品集(Portfolio)等。

　　本書基本上是為一學期，即 16 週，每週 4～5 學分（2～3 小時講義，4～6 小時設計實習）的課程而設計，但也可應用於短期專業進修或一學年的課程，以下設計成四種教學計畫：

(1)基本進修講習（10 小時）：適合初階設計人員或初階管理人員研習。

(2)高等進修講習（20 小時）：適合專業設計師或專業管理師研習。

(3)基本學校課程（50 小時，或一學期）：適合大專學校開課用。

(4)高等學校課程（100 小時，或一學年）：適合大專學校開課用。

　　　以下說明各教學計畫內容（為簡化敘述，第幾章第幾節只用二個用橫線連接的數字表示，例如"第一章第三節"只用 1－3 表示）：

(1)基本進修講習：

　　初階設計人員：包括本書第 3～8 章、第 11 章、第 15～17 章（選擇相關應用）。

　　初階管理人員：包括本書第 3～8 章、第 12 章（12－3 除外）、第

13 章、第 15 章、第 17〜18 章（選擇相關應
用）、第 22 章。

(2)高等進修講習：包括第 3〜8 章、第 9 章（9-3，9-4 除外）、第
10 章、第 11 章（11-5 除外）、第 12 章（12-3
除外）、第 13 章、第 14 章、第 15〜20 章（選擇
相關應用）、第 22 章、第 23 章（23-3，23-4 除
外）、第 24 章、第 27 章。

(3)基本學校課程：本書全部（第 9 章之 9-3，9-4，第 11 章之 11-5
與第 12 章之 12-3 可視時間多寡取捨）；並且配合
畢業製作實習課題，選擇提示"*"之習題演練。

(4)高等學校課程：本書全部，並依畢業製作實習課題，選擇本書推薦
研讀之補充教材與提示"**"之習題演練。

　　著者將近年來之教學心得與實務經驗，綜合了各方面專家學者之
論著，整理成書，但因資料編寫費時，付梓倉促，漏誤難免，尚祈各
界先進和學者專家，不吝賜教指正是幸。又，本書承蒙三民書局董事
長劉振強先生惠予出版，特此致謝。

<div align="right">

賴新喜　謹誌
于國立成功大學工業設計研究所

</div>

目　錄

第一篇　導論

本篇學習目的

　　「畢業製作」（或稱「畢業設計」、「專題設計」）是設計教學中較困難，也較具挑戰性的部分，因爲理想的畢業製作教學，一般認爲應合併採用：(1)「練習教學法」，以指導學生養成正確習性及基本技能；(2)「思考教學法」，以增進學生知識及啟發學生思想；(3)「發表教學法」，以培養學生表達能力；(4)「欣賞教學法」，以培養學生的理念、理想、態度等。本篇學習目的在於建立學生對畢業製作課程，首先應具備的正確觀念。

第一章　畢業製作的基本觀念

本章學習目的

　　本章旨在介紹畢業製作的基本觀念，包括：
■畢業製作的特性
■畢業製作的學習原則
■畢業製作的設計活動與進度控制

1.1　畢業製作的特性

　　畢業製作（或稱畢業設計、專題設計）的目的含有對工程、經濟、文化及社會現象等知識理解的部分；有養成應用技能的部分；有啟發、創造、改良等思考的部分；有以文字、語言、圖形及多媒體等表達的部分；更有培養設計理念、設計態度及對藝術欣賞與對社會大眾貢獻的理想部分。

　　雖然畢業製作只是設計教學中單一的課程，卻需同時兼具上述練習、思考、發表及欣賞等教學的特質，這種要求是設計教育上最困難、最具挑戰的部分。

　　在畢業製作教學中，指導教師尚須面臨另一挑戰：教師的地位不能像多數課程中以主導的地位進行教學。他必須轉為輔助地位，輔助學生獨立進行設計。這種輔助的角色，不可全部或部分、有意或無意錯置或混淆。例如，在畢業製作課程進行中，常見的現象是：學生常常無意中把指導教師視為問題的解決者、決策的制定者，而忘記自己在設計課題中的主導角色。

　　綜上所述，畢業製作課程的目標與其要求的特質可概括如下：
①畢業製作的演練特性：
　經由完整的設計程序的演練與解決問題的演練，而培養完整的實務設計的能力。

②畢業製作的整合特性：

將各項專業課程所習得的知識與技能，在設計實務中加以綜合應用。

③畢業製作的獨立特性：

經由獨立的研究與設計，養成自主的個案研究與系統設計化的能力。

④畢業製作的組織互動特性：

經由企教合作及畢業展示發表等活動，培養設計之組織領導及協調能力。

1.2　畢業製作的學習原則

為了達成畢業製作的演練性、整合性、獨立性及組織互動性的目標，學習原則可分述如下：

(1)基本技術與設計理論並重

設計基本技術與設計理論兩者相輔相成，將原理與方法的研究結果，應用在實體化的設計。亦即，除了重視原理、方法等知性、抽象的研究外，尚須強調將這些原理、方法使具有足夠的設計技術與操作的能力，並能轉換為實體設計的實踐能力。

(2)以實際應用為導向

原理與方法的研究必須以應用為導向。除了重視原理、方法等知性、抽象性的研究外，需加重學習轉換（transformation）的能力。除了重視程序、方法的研究外，尚需強調將概念類化，詮釋於設計模式與具體實現的能力。亦即要求將抽象的知性原理認知轉換為具體的設計能力。

(3)強化個別研究及獨立設計

可依設計者個人資賦與性向的不同，以及所選設計主題的差異，強化個別研究及獨立設計。因此，指導教師除了共同理論的全班授課外，必須實施個別指導或分組指導。由設計者主導個別設計案的進行，才能充分達成學習效果。

(4)追求設計經驗的累積與設計成果的發表

畢業製作課程完成時，除了以展覽方式表達其設計成果外，對諸

如研究的過程、實驗的方式、問題解決的步驟，以及指導教師指導的歷程等等，不易在展覽中表現的項目，也應設法留下書面的記錄，以為後學者的參考。此外展覽的時效與涵蓋面都極為有限，為了使此一有限效果更為擴充、延續，則書面的報告與論文的撰寫，亦絕對必要。

1.3　畢業製作的設計活動與進度控制

畢業製作因設計者選定各題組的目的性質、問題範圍不同，較難制定全班統一的細節進度。但是，如果任由各設計者自行訂定進度，則又易於形成以課題為導向，而無法作到以課程為導向的要求。這種趨勢易使設計者以實現設計題目為目的，而摒除以應用學習為研究設計的心態。為解決此一問題，進度的編排必須具有彈性。較佳的作法是將進度分為：(1)全班統一的總進度與(2)各題組的分組進度。前者是依照完整設計程序上共通的部分，配合以全班共通的理論講授的內容而訂定。它制定了設計各階段的共同檢討時間。而其間細部或具體的研究進度，則交由學生在課題選定之後，與各組指導老師依題目性質共同制定。

畢業製作的共同設計活動大致可細分成十個階段：

(1)**計畫擬定階段**
- 範圍訂定
- 問題認識
- 問題界定
- 各組細部工作訂定

(2)**設計研究階段**
- 資料收集
- 資料轉換
- 問題界定

(3)**設計分析階段**
- 設計因素的形成
- 功能界定
- 初步意念形成

(4)設計整合階段
- 問題與意念的估計與比較
- 意念的擴大、減少或整合
- 構想的形成
- 構想的評比

(5)構想發展階段
- 構想觀念的實現
 - a.草圖繪製
 - b.草模製作
- 構想實驗
 - a.實驗模型製作
 - b.外型基本形發展與訂定
- 構想修正
- 基本形修正

(6)細節設計階段
- 依生產性修正尺寸、零件位置
- 外型細部的形成
- 工程圖繪製
- 黑白稿繪製
- 色彩計畫
- 零件規格訂定

(7)設計發表階段
- 實體模型製作
- 畢業專刊內容決定
- 展覽內容決定
- 展示板設計

(8)畢業展覽準備階段
- 畢業專刊設計與印製
- 展示場地設計
- 展覽多媒體製作
- 其他有關展覽事務規劃
- 校內預展

(9)**畢業展覽階段**
- 校內展覽
- 參加全國大專設計展（或新一代設計展）
- 畢業巡迴展
- 參加設計競賽

⑽**設計論文及資訊管理階段**
- 設計論文製作
- 個人作品集（Portfolio）製作

在上述十個階段中，雖提示各階段應包含的工作內容；但並不制定階段內細部工作的項目。階段內的細部工作，由各組依課題性質在制定「分組進度」時決定。因此，分組進度可說是在統一進度規範之內的。

本章補充教材

1. 林崇宏（1992），〈設計教育的設計方法論〉，《工業設計》，第二十一卷，第一期，明志工專，頁 30～34。
2. 郭明修（1991），〈新一代設計競賽得獎學生作品摘介〉，《產品設計與包裝》，第四十六期，外貿協會，頁 27～29。
3. 郭明修（1991），〈新一代設計競賽得獎學生作品選粹〉，《產品設計與包裝》，第四十六期，外貿協會，頁 11～15。
4. 王風帆（1990），〈我國設計教育一年來的成績單〉，《產品設計與包裝》，第四十二期，外貿協會，頁 16～19。

本章習題

1. 簡述畢業製作課程，要達成的四個目標。
2. 除了本章所提四個畢業製作的學習原則之外，請再補充二個一般設計課程均強調的學習原則。
*3. 與全班同學，共同擬定出全班性的設計活動與統一總進度。
*4. 配合全班共同設計活動，依自己選定之課題，制定出分組進度。

第二篇 畢業製作
籌劃篇

本篇學習目的

　　畢業製作的實施係由學生、教師或企教合作廠商選定畢業專題設計對象，學生依選定題目分組接受教師或合作廠商專業人員指導，進行個案研究與開發，目的在於能夠綜合應用前幾年級所學各項專業課程技術，能學習完整的實務設計能力。本篇學習目的在於介紹畢業製作實施前的各項籌劃工作。

第二章　畢業製作的準備

本章學習目的

本章旨在研習畢業製作的各項準備工作，包括：

■畢業課題的選定原則
- 企教合作提供的課題
- 學生自發性創意課題
- 學校設計科系策略性的創意課題

■企教合作開發的委託
- 企教合作的目標
- 企教合作的權責分工原則
- 企教合作開發合約實例

■畢業展覽與發表會組織分工
- 畢業展覽與發表會之基本觀念
- 畢業展覽籌備會組織
- 畢展會各工作組活動及進度控制

2.1　畢業製作課題的選定原則

畢業製作課題的選定可依下列原則：

(1)企教合作提供的課題

企教合作提供的課題，可以由企業單位之研究發展部門或企劃部門依其需要而提出，也可以由學校設計科系單位依過去的經驗或教師的研究興趣而提出建議。不論是由何單位所提出，都需經過雙方的共同認可，並簽訂合約書後，始爲確定。這種課題的優點是，企業可就本身生產、銷售或開發的需要，擬定課題。由於課題是由企業單位所認同者，因此廠方具有強烈的動機，並有足夠的技術與設備提供指導。同時，學生的設計實驗也較容易實施，商品化的可能性也較大，設計較能實際化，也較具實用性。

(2)學生自發性的創意課題

　　學生自發性的創意課題，可以由學生經過問卷調查、專家訪談或經驗洞悉而自行提案，並與指導教師討論認爲可行後，才能成立。這種提出方式的優點是，課題的產生完全符合學生的興趣，也大致符合學生的能力，因此，課題進行中，學生大都能任勞任怨，甚至甘之如飴。學生自發性的創意課題，由於沒有太多外在的約束，因此，能夠充分發揮設計的理想，甚至追求超越時代的構想。

(3)學校設計科系策略性的創意課題

　　策略性的創意課題較富於彈性。主要是由指導教師依個人的研究與設計專長而擬定，亦可由學校設計科系爲配合國際性設計競賽、國家某項政策或社會活動而制定。這類課題往往具有相當研究價值，並可提升學校設計科系的名聲與地位。

2.2　企教合作開發的委託

(1)企教合作的目標

　　畢業製作採取企教合作之方式，目前在各設計科系中，已漸漸形成一種趨勢，主要原因在於企教合作能提供設計理論與實務相結合的學習環境，企教合作的理想目標如下：

①企業與學校結合成一體，不斷的研究開發與實驗印證，能帶動學校、企業與社會間求新、求實、求真的新興氣象。

②能從基礎的學習階段，深入到實際運用、操作的技巧，由於此種切身感受的作用，真正體驗到理念的真諦，屬於直接式、無隔閡的自然教學活動。

③設計中發現的疑點，與企業生產、銷售的瓶頸，均能在相互的溝通協調中尋求解決之道。

④培養研究發展的風氣，學校能依自己擬定的發展計畫，建立起專長特色，爲企業社會所用。

⑤能爲企業開發具高度前瞻性的設計，以建立國際領導級的設計水準。

⑥前瞻性的設計研究，必須結合各個相關行業的專才，各校或研究機構與企業間建立羣體專案的組合，以整體經營的遠大眼光共同

參與開發。

(2)企教合作開發的權責分工原則

學校與企業合作，爲了達成共生互惠目標，雙方必須坦誠訂定合作契約，一般企教合作契約的內容，宜合乎下列權責分工的原則：

①建立基本共識

企業基於提升產品開發、研究創新，以達企業經營目標；學校則基於配合教育方針、教學目標的努力。雙方同意辦理建教合作。

②訂立合約期限

有確實的起迄時限，通常依學期或學年來訂，初期試探性的合作，可訂爲半年至一年，經雙方面相互適應與調整後，在次階段之合約可就前約的缺失加以修正，以利中長期開發計畫的執行。

③共同設計指導

設計開發的過程，除由學校指導教師負責策劃督導，企業也應指定專人負責聯繫與指導，並提供設計相關資料及技術方面之協助，同時對進行中的專案方向與企業充分反應、溝通。

④提供參觀實習

爲對企業開發設計專案有充分的了解，企業應適時安排現場參觀介紹，或者現場實習的機會，在充分的準備後，再提出設計方針，應更能深入問題的重心。

⑤開發經費運用

設計開發中產生經費的支出，概由企業負責供應，但是各種費用的開支必須是合理的，因此學校應對設計專題的費用提出預算，各項費用之開支均應事先經報企業同意後實施。

⑥雙向充分溝通

雙向的充分溝通有助於開發成果及早實現，學校在各發展過程中的意向，應有知會企業的義務，而企業也應提出具體的看法，爲確立發展方向的掌握，必須定期由學校教師指導設計成員向企業提出專題進度報告。

⑦設計成果分配及獎勵

設計成果歸屬企業所有，企業得就設計成果，提出專利申請，或改良付諸生產。若無設計機密外洩之顧慮時，學校得就研究成果予以學術發表的權利。

企業同時得就原先約定之條件，一次撥付學校研究費用，以作爲學校教學研究發展之用，對於參與學生表現優異者，除衡量其貢獻程度，分別給予適當獎學金以示鼓勵外，對畢業後的任用予以特別考慮。

⑧設計職業道德規範

學校單位不得將企業之業務機密、開發動向、設計專業技術等有損企業利益之資料，對外洩密，對於重要資料應指定保管人，確實遵守設計職業道德的規範。

⑨提升企教合作層次

除由企業委託學校開發設計，企業經營的經驗與心得同樣能回饋學校。雙方之設備、環境均能支援運用，在人力與物力的充分支援下，企業與學校均能確實成長，同時也帶動起企業社會對設計教育之重視，及普遍性地接納與運用。

⑩設計結案報告

設計開發應訂出進度表，確實執行與跟催的工作，在期末完成階段，應及時進行結案的任務。

結案手續除提出完整的報告，涵蓋模型、工程圖、研究分析資料、操作規範、結論與建議等項目，並應將研究報告裝訂成冊送交企業公司，以示完結的表徵。

(3)企教合作開發合約實例

畢業製作設計開發合約，應視各案的特性，結合運用，以下爲實例說明：

公司

設計開發合約書

學校

公司（以下簡稱甲方）基於提升設計開發與研究創新，以達成企業經營目標，與　　　　學校（以下簡稱乙方）基於配合教育方針、教學目標等之共同利益，雙方同意辦理設計企教合作，經雙方協議訂定下列事項：

一、本合約有效期限自民國　　年　　月　　日起至　　年　　月　　日止，共計　　年。

二、本合約實施　設計科系　年級畢業製作企教合作

　　　　年　　月　　日，由乙方遴選品學兼優學生　名經由甲方同意後正式成為建教生。

- 學期開始時乙方建教生應提出設計開發計畫書，經由甲乙雙方認可後，從事畢業製作。
- 甲方應指定專人指導建教生進行設計，並提供設計相關資料及技術方面之協助。
- 建教生畢業製作之經費及模型製作之材料費，一律由甲方負責供應。但各項費用之開支均需事前經提甲方同意後實施。
- 建教生除接受乙方教師之指導外，每學期至少　　次由乙方指導教師率領至甲方做專題進度報告，以確立發展方向。
- 期末乙方結案報告後，甲方應撥付乙方研究費用　　元，作為乙方教學研究發展之用。

三、上項設計成果歸甲方所有，甲方得就設計成果，提出專利申請，或改良付諸生產。

四、乙方參與建教學生不得將甲方的業務機密、開發動向、設計專業技術等及有損甲方利益之資料，對外洩密。

五、甲方應就設計成果優良者，衡量其貢獻程度，給予適當獎勵。

六、乙方應協助甲方督導建教生履行合約規定。

七、甲乙雙方得就理論教學與實務傳授，進行下列合作事項，相互支援以達「企教合作」之目的。

- 甲方得徵詢乙方之同意，由乙方派員協助甲方共同進行特定主題之研究設計演講指導，費用由甲乙雙方協議之。
- 乙方得徵詢甲方之同意，由甲方派具備適當學經歷之人選，協助乙方有關設計實務之教學或演講，費用由甲乙雙方協議之。
- 甲乙雙方得先徵詢雙方同意後，至對方利用現有設備、環境，進行各項設計研究工作。

八、　　年　　月　　日舉行成果檢討，並協商　　年度之合作計畫。

九、其他企教合作有關未盡事宜，甲乙雙方得就實際狀況磋商後，另訂之。

立合約書人：

甲方：　　　　　公司

法定代理人：

乙方：　　　　　　學校

單位主管：

中華民國　　年　　月　　日

2.3　畢業展覽與發表會組織分工

(1)畢業展覽與發表會之基本觀念

　　畢業展覽與發表會之籌備工作繁多，對學生而言，又是新的體驗，較難進入情況。加之，本身又有畢業專題需進行，及預官考試等壓力，能夠利用的時間不多。因此，畢業展覽籌備會組織，在學期初就要組織完成，並訂出展覽準備的工作項目與進度。此外，展覽需用之海報、邀請卡、專刊編輯格式等，事先可完成設計的，在學期初即設計完成，俟展出日期、專刊內容等決定時，即可著手發出印刷，以減輕學生畢業製作課程中的負擔，同時亦可因時間充裕，各項媒體設計的品質亦能提高。

(2)畢業展覽籌備會組織

　　畢業展覽籌備會（以下簡稱畢展會），一般均在畢業製作課程開始以前就組織完成。畢展會的任務包括規劃及推動畢業展覽與發表會的各項活動：擬定展覽主題訴求、規範展覽內容與風格、分配工作人員、展示主題架構、展示工程預算，以及與企教合作廠商的洽談……等。畢展會的組織分工如下：

　①行政組

　　本組由總幹事、副總幹事及班代組成負責畢展會的內部各組協調、工作進度控制、財務監督與對外部機構、企教合作廠商的溝通，並接受指導教師與科系主任所交付執行任務，總幹事並為畢展會主席。

　②專刊組

　　設組長一名，組員二～三名，負責畢業專刊之內容風格、形象、編排格式、完稿、印製跟催生等設計工作。

　③展示組

　　設組長一名，組員六～九名，負責畢業展示之校內、校外會場主

題館設計與施工、展示作品及展示板運輸、作品展示規劃及參觀者動線研究與標示設計等工作。

④宣設組

設組長一名，組員五～八名，負責畢業主題 LOGO 設計、畢業展示 C/S 製作，畢展紀念信封、信紙、T 恤設計、邀請卡、感謝卡、宣傳 Poster 設計與印製、貴賓證、工作證等視覺宣傳之設計工作。

⑤媒體組

設組長一名，組員二～四名，負責畢業展覽之電視牆或電腦多媒體動畫製作、配樂、旁白及錄影帶轉錄、編輯等工作。

⑥公關組

設組長一名，組員一～二名，負責畢業展覽之展示服裝設計、製作或採購，並寄發相關廠商、設計學術與推廣機構、設計公司之邀請函與專刊，贈送及展示會場開幕慶祝酒會之舉辦與邀請貴賓致辭，展示活動攝影等公共關係之工作。

⑦財務組

設組長一名，組員二～四名，負責展示費用收支專刊廣告收入，全班性物品採買，畢展後物品拍賣收入，利息、紀念品、T 恤、專刊收入，以及各分組人力之配合與協調等工作。

(3)**畢展會各工作組活動及進度控制**

畢展會各工作組主要細部活動及進度控制及實例可參考如下：

①執行單位：行政組

編號	項　　目	內 容 說 明	配合單位	預定完成日期
1.1	組織工作小組	選舉幹部、分配工作	全班同學	年　月　日
1.2	組織財務監督小組	監督、審查財務之收支情形，並提出質詢	老師、全班同學	年　月　日
1.3	控制工作進度	控制各工作組工作進度與耽誤情況處理	各工作組	不定期
1.4	排定學期各組設計與 PRESENTATION 的時間	於每次期中報告時，控制時間、排定進度	老師、全班同學	不定期
1.5	公告會議內容與決議事項	於每次展示會議及工作會議後，公布結果	宣設組	不定期

1.6	控制預算使用情形	預算使用時之審查與了解	各工作組	不定期
1.7	各種協調工作	協調各種發生的工作衝突與重疊,展覽期間之作品運送、人員調度	各工作組	不定期
1.8	申請經費支援補助	向有關單位申請經費支援,提出展示企劃書	科系主任、老師	年　月　日
1.9	配合各工作組之工作需要	對各工作組做支援	各工作組	不定期
1.10	展示開閉幕當天程序與工作安排	展示程序擬定,人員分配,工作安排	全班同學	年　月　日

②執行單位:專刊組

編號	項　　　目	內　容　說　明	配合單位	預定完成日期
2.1	擬出工作進度時間表	確立工作進度,以便要求進度與時間	各工作組各設計組	年　月　日
2.2	資料蒐集	蒐集有關編排設計的資料、意念與格式方面的資料,以及各設計組的要求及方向	各設計組	年　月　日
2.3	格式與方向的探討	討論何種格式與方向較能配合設計主題,作構想發展 IDEA SKETCH	行政組	年　月　日
2.4	格式定案、方向確立	擬定各內頁的基本格式之編排,確立整本專刊的風格,並與設計組討論各組內頁數,確立字數多少	各設計組老師、行政組、宣設組	年　月　日
2.5	各設計組中文稿件之收集	收齊各設計組的中文文案	各設計組	年　月　日
2.6	各設計組之中文稿修飾、潤稿	潤飾中文文案內容,以求風格統一	各設計組	年　月　日
2.7	各設計組繳回各自翻譯之英文稿	由各設計組自行英文翻譯,擬定英文稿	各設計組	年　月　日
2.8	打字、完稿開始	交付打字公司打字、排版	打字公司	年　月　日

2.9	相片稿收集	各設計組的幻燈片稿、介紹性相片之收齊	各設計組	年　月　日
2.10	個人資料收集	個人之基本資料交齊整理	全班同學	年　月　日
2.11	完稿	全部專刊、內頁設計、封面設計之完稿	老師、全班同學	年　月　日
2.12	與印刷廠之協調	與印刷廠之協調	印刷廠	年　月　日
2.13	專刊送印	專刊送印，監督並配合印刷廠	印刷廠	年　月　日
2.14	組內資料整理備檔	將組內之資料整理備檔	各設計組	年　月　日

③執行單位：展示組

編號	項　　目	內　容　說　明	配合單位	預定完成日期
3.1	展示工作概念提出	畢業展示企劃案，展示概念的發展	老師、行政組	年　月　日
3.2	展示手法設計（臺南、臺北展）	表現手法與表現方式，整體感的統一，風格的搭配	老師、全班同學、各工作組	年　月　日
3.3	展示場地之空間規劃作業	展示空間設計，校內、校外巡迴展示場地平面圖各設計組之展示空間	老師、公關組、各設計組	年　月　日
3.4	設計組產品之展示設計	表現出各設計組產品之最佳展示與整體感之掌握	各設計組	年　月　日
3.5	展示板 PANEL 設計事項	各設計組統一之 PANEL 板，或其它方式展示	宣設組、各設計組	年　月　日
3.6	精神堡壘設計製作	展示主題、展示概念	宣設組	年　月　日
3.7	各種指標、旗幟、標幟設計製作	校內、校外巡迴展覽時之指標、旗幟、象徵標幟	宣設組	年　月　日
3.8	展示會場布置	使用道具、工具，布置展示場地，並施工	財務組、公關組、各設計組	展示前一週內布置，前一天完成
3.9	展覽會場善後處理	展覽後之場地還原工作	全班同學	展示最後一天

編號	項 目	內 容 說 明	配合單位	預定完成日期
3.10	展示會場施工廠商接洽、簽約	確定與施工廠商間之合作情形，簽約	公關組	年 月 日
3.11	收集各種展示相關經驗	參觀各種展示活動，吸收展示布置與規劃經驗	宣設組	不定期舉行
3.12	作品運送處理	協助各設計組之作品運送，以及展示布置之所需物品運送	全班同學	年 月 日
3.13	與各工作組之工作協調	與各工作組之工作協調	各工作組	年 月 日
3.14	組內資料整理備檔	組內資料整理備檔	宣設組	年 月 日

④執行單位：宣設組

編號	項 目	內 容 說 明	配合單位	預定完成日期
4.1	CIS 製作企劃	CIS 企劃報告，基本系統，應用系統，主題表現，MARK 與 LOGO 設計，中英文字體	老師、各工作組、全班同學	年 月 日
4.2	個人名片設計	畢業展時個人使用之名片設計	老師、全班同學	年 月 日
4.3	展示識別證設計	展示時之工作識別證設計	展示組、全班同學	年 月 日
4.4	貴賓(來賓)證設計	來訪貴賓之識別證件（展示時）	公關組	年 月 日
4.5	邀請卡設計	展覽前之邀請宣傳卡，謝師宴之邀請卡	公關組、財務組	年 月 日
4.6	感謝卡設計製作	贊助廠商、廣告商及參觀廠商之感謝卡	公關組、各設計組	年 月 日
4.7	紀念品之設計	紀念品設計	全班同學	年 月 日
4.8	校內、校外大海報	校內、校外巡迴展時之宣傳大海報（貼於大海報欄）	全班同學	年 月 日
4.9	印刷宣傳海報	畢業展之宣傳海報	展示組、專刊組	年 月 日
4.10	T 恤設計	畢業展之宣傳紀念服	全班同學	年 月 日
4.11	定期公告	每週公告進度與公告海報，不定期之特殊事件公布	行政組	不定期

4.12	校內、校外宣傳傳單、桌卡	桌卡、傳單等文件之設計製作	公關組	年　月　日
4.13	與各工作組之配合事項	與各工作組的配合協調	各工作組	年　月　日
4.14	組內資料整理備檔	將組內之資料整理備檔	宣設組	年　月　日

⑤執行單位：媒體組

編號	項　　目	內　容　說　明	配合單位	預定完成日期
5.1	媒體之選用	決定以何種媒體來表達	展示組、各設計組	年　月　日
5.2	媒體企劃	媒體製作方式、製作概要	各設計組	年　月　日
5.3	腳本研擬確定	決定媒體內容以及各設計組所占有之篇幅、秒數之分配	各設計組	年　月　日
5.4	蒐集資料	蒐集與媒體相關之資訊，以及各設計組之必備資訊	各設計組	年　月　日
5.5	媒體之製作	媒體製作	各設計組	年　月　日
5.6	媒體片頭設計	字體選用、MARK製作	宣設組	年　月　日
5.7	試片	試片與修正	老師、全班同學	年　月　日
5.8	展示場地媒體布置	展示場地媒體布置與軟硬體裝置	展示組	展示當天
5.9	與各工作組工作之協調	與各工作組工作之協調	各工作組	年　月　日
5.10	組內資料整理備檔	將組內之資料整理備檔	媒體組	年　月　日

⑥執行單位：公關組

編號	項　　目	內　容　說　明	配合單位	預定完成日期
6.1	與貿協間之聯繫（校外巡迴展）	與貿協保持聯繫，密切注意新一代設計展之相關事宜（校外巡迴展）	行政組	年　月　日

6.2	租借校內、校外巡迴展覽場地	租借校內、校外巡迴展覽場地，器材租借、大海報欄之租借	展示組	年　月　日
6.3	洽商廣告事宜	洽商廣告事宜，贊助專刊，或支援畢業設計展	全班同學	年　月　日
6.4	廠商、學校名單蒐集	蒐集名單，供寄發相關資料、海報、邀請卡，並供製作貴賓證、感謝卡	行政組、全班同學	年　月　日
6.5	資料之寄發	邀請卡、感謝卡、海報、專刊等相關資料寄發	全班同學	年　月　日
6.6	貴賓邀請	展覽當日貴賓之邀請以及接待	行政組	年　月　日
6.7	撰發新聞稿件	對內、對外之大眾媒體的新聞消息發布	行政組	年　月　日
6.8	展示酒會舉辦	開幕典禮之展示酒會	展示組	展示當天
6.9	展示服裝	畢業展示之展示服裝	展示組、財務組	年　月　日
6.10	籌辦謝師宴（邀請企教合作廠商代表）	籌辦謝師宴（邀請企教合作廠商代表）	行政組	年　月　日
6.11	祝賀花籃、花圈等	聯絡各相關單位、廠商之祝賀花籃、花圈	展示組、全班同學	展示前一天
6.12	海報張貼、寄發，桌卡之放置	張貼、寄發宣傳海報以及放置桌卡	全班同學	年　月　日
6.13	全班性活動之舉辦	全班性活動之舉辦，如學術活動、就業或留學、進修諮詢	科系會、行政組、全班同學	年　月　日
6.14	相關學校、活動之動態報導	相關學校、活動之公布	全班同學	年　月　日
6.15	與各工作組工作之協調	與各工作組工作之協調	各工作組	年　月　日
6.16	組內資料整理備檔	將組內之資料整理備檔	公關組	年　月　日

⑦執行單位：財務組

編號	項　　目	內　容　說　明	配合單位	預定完成日期
7.1	展示費收款收存	展示費收費	全班同學	年　月　日
7.2	定期財務報告	定期的財務報告，記錄並公布收支情形，將收據存檔		每雙月15日公布，若收支頻繁時，則每月公布一次
7.3	全班性物品之採買	全班性物品之採買		年　月　日
7.4	拍賣會	畢業班展示後之物品拍賣	全班同學、科系會	年　月　日
7.5	收支之控制	收支之控制	全班同學	年　月　日
7.6	金額盈缺處理	多餘發回、不足追邀	全班同學	畢業典禮後一週內
7.7	廣告、利息，及其他收入之收存	廣告、利息、紀念品、T恤……等用品收入	全班同學	年　月　日
7.8	與各工作組之配合事項	與各工作組的配合協調	各工作組	年　月　日
7.9	組內資料整理備檔	將組內之資料整理備檔	財務組	年　月　日

2.4　畢展會預算計畫書

　　畢展會各工作組預算計畫書係依各組之工作項目及活動內容做預估，並以此作為經費之控制，參考實例如下：

1.行政組預算計畫

(1)協商差旅費	與校外巡迴展機構(外貿協會)協商	$ 000.00
(2)聯絡通知電話費	電話費(實報實銷)	$ 000.00
(3)影印資料費	畢展會資料影印整理	$ 000.00
(4)雜支	其他支出	$ 000.00
	總計	$ 000.00

2.專刊組預算計畫

(1)內頁 120 磅雪銅紙	畢業專刊印刷，1000 本—84P，專刊內頁用紙	$ 000.00
(2)專刊扉頁	畢業專刊印刷，1000 本—84P	$ 000.00

(3)印刷分色及製版	畢業專刊印刷，1000 本—84P，彩色印刷	$ 000.00
(4)內頁印刷	畢業專刊印刷，1000 本—84P	$ 000.00
(5)內頁曬版	畢業專刊內頁曬版	$ 000.00
(6)內頁裝訂	畢業專刊印刷，1000 本—84P，專刊內頁裝訂	$ 000.00
(7)封面用紙	畢業專刊印刷，1000 本—84P，封面用紙張	$ 000.00
(8)封面印刷分色及製版	畢業專刊印刷，1000 本—84P，封面印刷分色製版	$ 000.00
(9)封面印刷	畢業專刊印刷，1000 本—84P，封面印刷	$ 000.00
(10)封面曬版	畢業專刊印刷，1000 本—84P，封面曬版	$ 000.00
(11)封面上 P.P.	畢業專刊印刷，1000 本—84P	$ 000.00
(12)運費	畢業專刊印刷，1000 本—84P	$ 000.00
(13)稅金		$ 000.00
(14)電腦打字（相片紙）	畢業專刊印刷，1000 本—84P	$ 000.00
(15)影印資料	專刊編輯使用	$ 000.00
(16)正片製作	專刊編輯使用，拍攝各設計組作品及系簡介使用	$ 000.00
(17)沖洗正負片	專刊編輯使用，拍攝各設計組作品及系簡介使用	$ 000.00
(18)包裝紙袋費	專刊包裝袋設計製作	$ 000.00
(19)文具材料費	專刊編輯完稿使用	$ 000.00
(20)雜支	其他支出	$ 000.00
	總計	$ 000.00

3. 展示組預算計畫

(1)展示會場主題表現	畢業設計展覽時之布幕、旗幟、絹版、POP 製作、特殊效果表達、油漆、地毯	$ 000.00
(2)展示會場施工	展示會場施工	$ 000.00
(3)運費	運送作品到臺北、臺南之過路費（來回）、租車費（來回）、司機餐費	$ 000.00

(4)運輸人員交通費	交通費（20 人次）	$ 000.00
(5)產品展示規劃	組別牌、展示看板、產品展示臺、投射燈、平面圖案文字製作	$ 000.00
(6)臨時投幣式電話	臺北展時所申請之臨時電話	$ 000.00
(7)影印資料	一般資料之整理影印	$ 000.00
(8)通訊連絡費用	與貿協以及展示協辦廠商間之通訊連絡	$ 000.00
(9)雜支	其他一般雜項、文具、工具支出	$ 000.00
	總計	$ 000.00

4.宣設組預算計畫

(1)LOGO 徵選獎金	畢業設計展之 MARK 與 LOGO 設計	$ 000.00
(2)CIS 製作	畢業展示之 CIS 製作與設計	$ 000.00
(3)個人名片設計	畢業班之同學名片設計	$ 000.00
(4)信封、信紙設計	信封、信紙設計	$ 000.00
(5)T 恤	畢業設計紀念 T 恤	$ 000.00
(6)邀請卡設計製作	畢業展示之對內、外邀請卡，以及謝師宴之邀請卡設計	$ 000.00
(7)感謝卡設計	對參觀展示之廠商、學校寄予的感謝卡片設計	$ 000.00
(8)宣傳海報之設計、印刷、製作	畢業設計宣傳海報之設計、印刷、製作	$ 000.00
(9)校內大海報	校內大海報之設計、製作	$ 000.00
(10)校內宣傳用桌卡	畢業展之校內宣傳用桌卡，設計之製作	$ 000.00
(11)貴賓證與工作識別證之設計印刷製作	畢業展之貴賓證與工作識別證	$ 000.00
(12)照相打字費用	編輯設計之照相打字費用	$ 000.00
(13)文具材料費	編輯設計之文具材料費用	$ 000.00
(14)紀念品	畢業展之紀念品設計	$ 000.00
(15)雜支	其他一般雜項支出	$ 000.00
	總計	$ 000.00

5. 媒體組預算計畫

(1)電視牆	向　　科技公司商借，展示　天	$ 000.00
(2)3/4 吋錄影帶	畢業設計展示，各設計組之設計產品拍攝與片頭剪接	$ 000.00
(3)VHS 錄影帶	轉錄用空白錄影帶	$ 000.00
(4)正片	將各設計組之產品拍攝成正片，以便動畫媒體之讀取	$ 000.00
(5)照相打字費用	製作媒體所需之字體，以照相打字製作設計	$ 000.00
(6)2HD 磁碟片	將電腦上之字型轉錄	$ 000.00
(7)動畫剪接製作	動畫剪接製作，預估將有一分半之剪接轉錄	$ 000.00
(8)媒體傳達規劃	媒體選用、媒體布置	$ 000.00
(9)抽取式硬碟	製作媒體所需資料之存取	$ 000.00
(10)音樂轉錄費	畢業設計媒體之音樂轉錄以及錄音室之租用金	$ 000.00
(11)文具材料費	媒體製作之文具材料費用	$ 000.00
(12)出差費	媒體製作轉錄時之來往　　媒體公司的出差費	$ 000.00
(13)雜支	其他一般雜項支出	$ 000.00
		總計 $ 000.00

6. 公關組預算計畫

(1)展示服裝費用	畢業設計展覽時之展示服裝，設計、製作或採購	$ 000.00
(2)協商差旅費	貿協協商之北上差旅費用（以莒光號為主）	$ 000.00
(3)郵件與郵寄費用	相關廠商、學校、圖書館之邀請函或專刊之寄發	$ 000.00
(4)牛皮紙袋、膠水	寄發、整理郵件使用	$ 000.00
(5)聯絡通知電話費	聯絡通知電話費（實報實銷）	$ 000.00
(6)展示酒會	舉辦開幕之展示酒會花費	$ 000.00
(7)影印資料	名冊資料之整理影印	$ 000.00
(8)謝師宴	畢業前之謝師宴會舉辦	$ 000.00

(9)雜支	其他一般雜項支出	$ 000.00
	總計	$ 000.00

7. 財務組預算計畫

(1)影印資料	各種開會資料之影印整理	$ 000.00
(2)通訊聯絡費用	一般之各組間通訊聯絡	$ 000.00
(3)雜支	其他一般雜項支出	$ 000.00
	總計	$ 000.00

本章補充教材

1. 鄭源錦，吳國棟(1991)，〈我國設計國際化邁步向前〉，《產品設計與包裝》，第四十七期，外貿協會，頁 18～23。
2. 王秀文(1991)，〈臺灣企業工業設計部門之現況分析與績效評估〉，《1991 工業設計技術研討會論文集》，明志工專／中華民國工業設計協會，頁 31～38。
3. 秦自強(1985)，〈建教合作開發產品設計的可行性研究〉，《1985 年設計教育研討會論文集》，明志工專／教育部，頁 49～67。

本章習題

1. 就畢業製作課題選定的三種方式，試比較其優、缺點。
*2. 在本次畢業製作中，如果採取企教合作提供的課題，請依本章所提示企教合作權責分工原則，擬妥一分「設計開發合約書」，再與指導教師檢討內容細節，做必要的修正後，交予企教合作廠商，爭取支持與完成簽約。
*3. 成立「畢業展覽籌備會」，並選出各工作組的主要幹部及劃分各組權責分工內容。
*4. 由畢展會各工作組的主要幹部召集組員，擬定出各組的主要細部活動及進度控制表。
*5. 由畢展會總幹事召集各工作組幹部，就各組之活動進度，其中應相互配合活動，協調修正後，擬定出畢展會的總進度。
*6. 由各工作組，先提出分組預算，再由畢展會總幹事協調各工作組幹部，擬定出畢展會預算計畫書，交予指導教師與科系主任做最後修正。

第三篇　畢業製作實務篇（Ｉ）

本篇學習目的

　　企業形象（Corporate Image）是產自企業實際狀態，企業愈實在，愈能塑造出自我的企業文化，表現出真實的形象。企業識別（Corporate Identity）是透過視覺設計，以一個平面造形的標誌爲核心，將企業優異的形象作統一性、一致性、組織化、系統化的傳播。

　　本篇學習目的在於研習企業形象及識別系統的設計實務與技法，包括：

■企業形象基本觀念
　•企業形象定位策略
　•企業形象測量法
　•企業形象定位步驟
　•企業形象設計系統
■企業形象及識別系統設計方法
　•企業品牌及商品命名方法
　•企業標準字體設計方法
　•企業標誌設計方法
■企業標準色管理系統設計
　•企業標準色管理功能
　•企業標準色標示方法管理
　•企業標準色系統管理
　•企業標準色管理之設計原則

■企業形象及識別系統設計實例
• 企業形象及識別系統設計實務
• 統一公司連鎖店設計實例
• 設計實例（一）奎克油品公司設計實例
• 設計實例（二）科威特石油公司設計實例

第三章　企業形象基本觀念

本章學習目的

　　本章旨在介紹企業形象系統的基本觀念，包括

■企業形象定位策略

■企業形象量測法

■企業形象定位步驟

■企業形象設計系統

3.1　企業形象定位策略

　　企業形象定位的意義是希望企業在消費者的印象中，占有什麼樣的地位或消費者以怎麼樣的價值觀來看待企業，並做怎麼樣的聯想。

　　企業形象之活動在於確立企業識別，加強企業形象的競爭力為目的。形象力與商品力、銷售力為表現企業力的三種重要因素，許多公司在商品、銷售、形象三大企業力上，都缺乏強韌的競爭力；換言之，當某企業的形象或標誌都萎弱不振時，自然無法傳達出強而有力的經營理念，連帶地使三種企業力均缺乏競爭條件。對於如何提升企業形象？應秉持何種經營理念來促銷商品？而公司的目標又是什麼？……這些都構成了企業形象定位的重要探討課題。

　　企業形象就是企業潛在的業績、無形的資產。當然，企業活動的目的就是透過商品的銷售而獲得利潤。商品的銷售業績，原則上應該和商品的知名度成正比。換言之，顧客對商品有了認知度才會有購買的慾望，通過認知便可能產生好感和信心，然後才會有購買的行動。

　　對商品直接產生信賴與好感的消費者，才會有購買行為發生。消費者臨時起意的購買行動，顯示市場存有潛在性的顧客，這些因素在「企業形象定位」時，都應特別注意。

企業形象定位的策略，在形式設定上分爲三類：第一類企業在市場已具領導地位的策略，第二類企業爲後起者的定位策略，第三類爲企業重新定位策略。

3.2　企業形象量測法

企業形象是公司的潛在業績、無形的資產，企業形象的量測一般是相對性的，首先必須定位目前及未來之競爭對象，量測的方法可採用設計調查問卷。一般性調查系統，調查對象依公司的行業、種類、企業內容而有所不同。生產的商品是以一般消費者爲對象時，地區性的居民就成爲調查對象；如果包含代理商或來往關係者，此階層者也成爲受訪對象。一般言之，企業形象的調查對象都有兩個以上的管道，兩個以上的地區或地點。

調查工作應該同時對全體受訪對象進行，才會得到接近事實的結果。由於調查工作的經費有限，所以調查系統的制定、調查對象的選定、調查設計的方針，應根據現實的正確推論，選擇具有代表性、重點的項目。

問卷中與競爭對象、企業形象好壞的比較測定，可包含如下數項：「你最喜歡的公司是那一家？」、「你最信賴的公司是那一家？」……等問題。

根據問卷調查的結果，可進一步分析公司與其他競爭對手的企業形象之差異，或知名度的高低。

3.3　企業形象定位步驟

企業形象定位可依三個步驟進行：
①先從消費羣的生活型態研究消費羣，或從消費者的心理特性區隔出消費羣的類型，並將企業商品的屬性和期待企業商品的利益點標示出來。
②詳盡描述不同羣的消費者，及其對企業商品的理想點，再將類似條件之羣化類型繪出，即可得知不同層次的消費羣。
③繪出不同企業品牌的屬性和各企業品牌印象分析結果的企業形象定位圖示。即可知道那一類型的消費者對某些企業商品的接受程

度，更可由圖示中找到商品與其競爭的企業品牌。

企業形象定位可以了解消費者對企業商品屬性的心理感覺，能進一步採用多元尺度分析法（Multi Dimensional Scaling）和集羣分析法（Cluster Analysis）分析消費者追求企業商品利益的區隔。可從經濟、人口因素、行為特性、意識型態、企業品牌偏好來分析集羣。依研究結果，企業公司可了解自己應選定那一層的利益區隔的產品和消費羣，並可研究該區隔之競爭品牌，以達到企業形象定位之目的。

3.4　企業形象設計系統

企業形象設計系統一般包含五個子系統：

(1)設計政策子系統

是以公司的宗旨、銷售策略、經營理念、市場研究為依據，建立有關視覺（甚或聽覺）設計事物的策略。

(2)設計視覺傳達子系統

包含以下次系統：

①記號，如商標、標誌、徽章、燈語等。

②空間與時間的表示，如以地球模型或地圖表示視覺空間，日曆表示視覺時間。

③繪畫的表示，如漫畫、純粹繪畫、壁畫等表示視覺感情者。

④圖表，以圖解之表格形式表示視覺認知。

⑤展示，如櫥窗、展覽會、陳列館等以展示陳列方式表示者。

(3)設計項目子系統

舉凡公司名稱、商標、標準字體、標準色彩、名片、信封、信紙、包裝、傳單、型錄、操作說明書、廣告、車輛、招牌、產品、辦公室、工廠、展覽、陳列室、公司的文件、文具，以及制服、旗幟、指標、刊物等，能夠作為「企業形象」的表現媒體的，都包括在設計的項目之內。

(4)設計規範子系統

它是指導公司的設計項目，使之具有連貫與統一性的原則，以規定的視覺設計方法收集在一本手冊上。

(5)企業識別子系統

這是依據設計規範的細節，溝通各種不同的設計項目，使之保持相同的風格與特色，一般是應用色彩和商標來加強橫向的聯繫，使其有系統及一致的感覺。也就是說企業識別子系統，乃在強調眾多設計項目的共同特點。

企業形象表現於商品風格、包裝設計、文具、型錄、交通工具、視聽傳播媒體、人事管理系統。由於企業的統一形象存在具有統一和諧的意義，實際上是合乎企業現代化的管理原則。

本章補充教材

1. 加藤邦宏(1988)，《企業形象革命》，藝風堂，推薦研讀：〈參、企業和形象力〉，頁 30～40。
2. 藝風堂編輯(1988)，《C1 理論與實例》，藝風堂，推薦研讀：〈壹、C1 的功能〉，頁 5～14。

本章習題

1. 簡述構成企業力的三個重要元素。
*2. 以本次畢業製作之企教合作廠商為例，設計出一分能量測該公司企業形象的調查問卷，並進行調查與統計分析，做出可為企業形象設計參考依據之結論。
3. 圖示企業形象定位的流程。
4. 說明設計師在企業形象設計五個子系統中所扮演角色與所負責主要工作內容。

第四章 企業形象及識別系統設計方法

本章學習目的

　　本章學習目的爲研習三個重要企業形象基本視覺要素的設計方法，包括：

■企業品牌及商品命名方法

■企業標準字體設計方法

■企業標誌（商標或符號）設計方法

4.1 企業形象設計的步驟

　　企業形象設計可依六個步驟進行：

(1)調查企業自由的體質，內部、外部作業情況，如組織、管理、品管、作業流程、設備和人員培養及訓練等；已有之市場、行銷、廣告現況做評量（包括主要競爭者、消費羣對企業的印象等)。

(2)分析企業和消費者的「誰」、「什麼」、「特點」等三個問題根源。

　　①「誰」：對企業自己的了解，分析商品訴求對象是誰？消費羣定位於那一階層？

　　②「什麼」：企業自己準備如何建立其經營策略？其企業宗旨爲何？內部管理、執行是否暢通？並了解消費者對企業本身的形象品牌內容和服務點與同類競爭者企業的看法與做法，做一比較。

　　③「特點」：企業形象建立的差異性、特殊化、系統化、一致性，其精神標誌是什麼？企業風格要如何塑造？

(3)分析現在視覺傳達之設計，例如企業現場及員工問卷，了解員工的工作環境和待遇等級及已有消費羣市場現況研究，產品和行銷研

究、已有廣告媒體表現策略,以真正了解企業現有的形象特質。
(其中包括企業公司、子公司或關係企業間之業務情況、工作環
境,並包括產銷之工廠或銷售站,內部之事務器材表格、標示系
統、商品展示、店面設計、員工之服飾、交通工具如車體、卡車、
業務自用車等。)

⑷分析競爭企業,其商品及不同之服務點,其差別在那裡?並找出可
介入之機會點或區隔點,以及行銷之通路網,並研究分析員工對其
所服務之企業公司環境的看法,包括福利、保險、保健、待遇滿意
之程度。

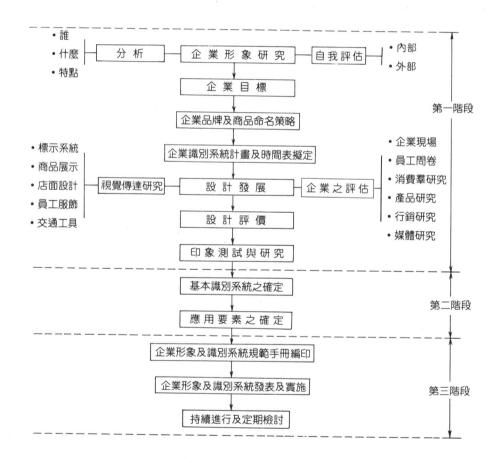

圖 4.1 企業形象及識別系統規劃程序圖

(5)促進企業對內建立共識，包括各層員工、股東、董監、工會的了解、對外透過廣告媒體、輿論報導、零售商、政府機構，傳達給消費羣體。

(6)企業形象視覺符號化，配合理念塑造視覺化體系，其內容包括標誌、商標、文字符號、品牌符號、企業色彩計畫等之基本元素，最後塑造出一套象徵企業本質之完整視覺體系，此體系內，已蘊含企業哲理和主導企業運作之精神動力。

4.2　企業品牌及商品命名方法

企業形象建立之第一要素就是品牌及商品的命名。

命名首先應探討企業本身是什麼？第二步告訴消費羣對企業有怎樣的形象認知。第三步將做什麼？提供什麼？（指的是產品內容，企業提供消費羣的服務點是什麼？）並說明和競爭企業有何差異之處，或稱企業本身的優點，爲其他企業所缺乏者，最後就是企業未來成長的型態架構。有了以上的認知，才可深入研擬企業「命名」策略。

命名的要訣，必須在傳達上具備以下五個條件：

①簡短：外文或英文字母結構不宜過長。（相同的中文字組合最好也勿超過 4 個字）

②容易發音，即容易唸，容易講。咬文嚼字或不易發音之外文字，宜避免。尤其外文發音不宜超過三個音節。而且啟口發音要容易，音調肯定、精確而明朗。

③容易記憶：簡單通俗的文字，筆畫少的文字，往往在命名時，可以得到很好的效果。

④容易聯想：由名稱上可判斷企業的特性，產生對企業形象有益的幻想。

⑤容易寫、容易辨識：前述企業命名文字數要簡短，勿超過 4 個字以上較爲合宜，相同的在筆畫結構上，也要考慮筆畫愈簡單，視覺辨識性愈高。

除以上條件要求外，當設計企業形象文字造形符號時，筆畫的結構和統一性是企業文字造形美感與氣質的表現。當然，字體的個性配合企業的屬性和風格也是很重要。

命名的優劣，可以採用較客觀的方法來評量，其方法有：①聯想測試，②偏好測試，③回憶測試，④識讀、聽覺測試。總之，好的命名是企業品牌邁向成功的第一步，因此在取名時必須考量以上條件要素，即包括企業經營的歸屬性、產品內容特點和服務點及消費羣的認知、商標註册法等。這是極需深思、分析和創意的工作。

4.3　企業標準字體設計

文字是人類文明進步的主要工具，也是人類文化結晶之一，它是記錄與表達人與人之間情感溝通的符號。在快速變動的社會裡，文字已成爲最直接、最有效的視覺傳送（Visual Communication）要素，文字透過快速而大量的印刷媒體，將所要傳達的訊息，很快的傳播至世界各地，而達到建立企業形象與促銷商品的目的。

由於文字源遠流長，經過歷史的歷練，歲月的琢磨，使得文字本身即已具備了形象之美而達於藝術之境界。所以能善用文字的人，其設計便算成功了一半，乃至全部。

(1)企業標準字的特性

企業標準字（含品牌名產品名標準字、廣告標題標準字）包含以下之特性：

① 表現企業的特質：依據企業經營的內容和產品的特質，行銷市場對象的不同，其字形的風格也就不同，因此標準字體在設計前，應先將同性質之企業或產品名之標準字，做字形區隔尺度分析，以分辨字體設計之風格和造形，即在視覺中可介入之字形調子，這是企業標準字體設計必須優先考量的。

② 強化視覺辨識效果：企業標準字體重點在識讀性，除設計出非常巧妙的字形，也要考慮字體筆畫的正確性，這是很重要的。

③ 凸顯字體造形風格：字形猶如人的面貌，很容易讓消費者對企業形態和產品特質有初步的認知，因此設計時，可先將字體屬性分類，如剛性字體、中性字體、柔性字體。通常一般企業以中性字體最爲常見。柔性字體，如化粧品、服飾、食品較多。剛性字體，以建設、五金、機器、電器較爲常見。斜形字體，通常以交通業、旅遊業較爲常見。除了分類外，在設計時，必須把握字形

的創新、親切感和造形之美感，在視覺上的調整，筆畫及字造形的統一感，亦爲設計之重點。

④具彈性變化：字體完成前，必須考量視覺應用，如放大、縮小、反白、套色、線形鏤空字、立體字、斜體、變形，運用上的考量，有助字體的表現和運用的空間，但不失標準字原有的風格。

⑤集團形象系統化：企業集團，有其關係企業的分支，字形的設計，必須考量企業的便利和管理，使之合於企業形象的統一性，和視覺一致性，尤其在企業視覺識別應用上，更要系統化。

(2)企業標準字設計步驟

①規格化背景：以稍扁平方格（平一）爲佳，以利視覺橫看的效果，字間與字間也預留約字寬的 1/10 左右，以字高約 3 至 4 公分高來設計。

②字形基本架構：基本架構要方正、飽滿，字的上下左右部分的組合要均衡。

③完成初稿字形：橫筆細，豎筆寬，較合於視覺原理。

④修正基本架構：使筆畫、方向、位置趨向統一感。

⑤修正及變化初稿字形：字架穩定了，再予以設計筆畫，修整筆畫，使字體的形合於視覺美感和企業形象的視覺要求。

⑥轉移模製：完成後透過描圖紙，轉寫在完稿紙上。

⑦上墨完稿：再予修正，力求精細度。

⑧照像製版：放大、縮小之暗房處理。

⑨建立標準字體管理手冊：配合企業識別用途，完成基本系統組合的工作，完成字體管理。

上述設計步驟，如採用電腦繪圖之工具（如 Autocad），將更容易達成，並且減少很多修正字形之時間。

4.4　企業標誌設計

企業的理念 MI（Mind Identity）和活動識別 BI（Behaviour Identity），視覺上是不易被察覺，必須凝集 MI、BI 設計出代表企業風格的象徵符號，這就是 VI（Visual Identity）視覺識別了。

企業的標誌（商標或符號）設計，要能把握消費者對符號造形的

一致認同，在設計的開始，就必須從企業的 MI 和 BI 做深入的分析和了解，並逐漸建立商標符號的設計概念。在符號造形上，針對消費羣的認知度和偏好，完成競爭企業商標符號造形之視覺辨識尺度區隔分析表，以找尋出企業標誌設計的方向。

(1)企業標誌設計的造形分類

　　企業標誌之造形種類可概分成兩種：

①由造形的要素分：點、線、面、體四個造形因素各具造形意義，可增進其表現力。各造形因素的特質與造形原理可協助塑造標誌的特質與內涵。

②由造形的手法分：可以圖案化、卡通化、擬人化、幾何化、組成化、插圖化、攝影化、字體化、動感化等手法表達標誌的印象。

(2)企業標誌設計準則

　　優良的企業標誌設計，應合乎以下十項準則：

①容易識別：標誌必須能快速地被識別、認知、記憶與回憶。

②能產生正面聯想：標誌必須能充分正確地表達企業或商品的印象。

③能產生完整形體性：眼睛較易接受內斂的形體，外方向的外放形態較不易被接受。正如正圓一樣，對眼睛是一種內斂磁力的象徵，亦爲理想的造形。

④避免高度抽象層次：標誌必須能吻合消費者的理解程度，高度抽象的標誌必須花費相當高的宣傳費用，以促使消費者接受與理解。

⑤可縮小性：標誌運用的層次很廣，必須考慮其使用時縮小至 1/2″ 時的情形，不致於影響印刷的品質，放大時亦同。

⑥單色表現：標誌應能以單色表現出其優越性，不僅印刷方便與降低印刷成本，即使在附加色彩與改變色調方面亦可輕易變更。不可企圖以色彩來表達標誌的效果，標誌造形本身已具其應有的效果。

⑦虛空間處理：設計有效應的標誌，必須能充分處理圖與地的關係。虛空或空白的空間是必須加以思考的，有時善加利用，使在黑白反轉或圖地反轉時，呈現出另一可記憶的印象，可加深標誌的意義。

⑧視覺重量：標誌在視覺重量要求要以重的表現爲主，重的標誌較易縮小，與其他四周文字相比較有對比性，輕的標誌其陳述力較弱且影響其效果。

⑨流動性：設計標誌時，白色空間流通比靜止好，眼睛從型態穿越比停止好。

⑩方向性：方向性存在於設計時，向上與向右較有利。由視覺觀點，向上與向右意味著正向的期望。

⑶企業標誌設計的構想方向

　　企業標誌設計，依商標符號造形設計元素，可選擇以下途徑產生構想：

①以企業或品牌的字首發展：英文取字的字首第一個字母，中文取其任何代表性的單字，作爲表現的主題。其中又有雙字首或多字字首的形式，而多字字首的形式則稱字形標誌。

②以企業或品牌的名稱發展：中英文均可，具強力訴求，是標誌設計的新方向，稱之爲字體標誌。

③以標誌或品牌名稱及其字首組合發展：兼具字首形式的強烈造形衝擊力與字體標誌直接訴求的說明性兩項優點。

④以企業或品牌名稱或字體與圖案組合發展：採文字標誌與圖形標誌二者綜合的形式。

⑤以其名稱的内涵發展：採具象化的圖案表達品牌或企業的名稱，以看圖識字的方式作直接傳述且易記憶。

⑥以企業文化或經營理念發展：採用具象圖案或抽象符號，具體深切地表達其文化與理念。

⑦以經營項目或產品造形發展：屬寫實性的設計形式，具直接告知產品特色、經營服務項目等效用。

⑧以傳統歷史或地域環境發展：具強烈故事性與說明性的設計形式，以寫實的造形或漫畫式的圖案爲重點之設計。

本章補充教材

1. 陳孝銘（1990），《企業識別設計與製作》，久洋出版社，推薦研讀：（戊）、（己）、（庚）、（辛），頁 51～94。

2. 陳孝銘(1989)，《商業美術設計》，北星圖書公司，推薦研讀：頁 47～71。

3. 貿協會產品設計處(1986)，《如何運用企業識別體系刷新企業形象》，外貿協會，推薦研讀：第四章～第九章，頁 15～51。

本章習題

1. 圖示企業形象設計的六個步驟。

2. 企業品牌及商品命名必須具備那五個要件？

*3. 以本次畢業製作之企教合作廠商為例，調查該公司與其競爭廠商之企業標準字體與企業標誌之設計，評價該公司是否較優良。

*4. 提出改良或革新企教合作廠商的企業標準字體與企業標誌設計的企劃案，並與該廠商檢討其可行性。

第五章 企業標準色管理系統設計

本章學習目的

企業標準色之管理，係爲了建立色彩的嚴密數據標示系統，以達到企業形象之標準化、統一感的管理功能。本章學習目的在於介紹企業標準色管理的基本概念，包括：

■企業標準色管理功能
■企業標準色標示方法管理
■企業標準色系統管理
■企業標準色管理之設計原則

5.1 企業標準色管理的功能

企業標準色管理必須達成以下之功效：

(1)達成科學和客觀的市場分析，尤其是市場對象和競爭企業及產品色彩的區隔。

(2)具備系統化，爲廣告策略的運用，建立市場色彩區隔表，設定色彩形象尺度分析，尋求色彩的定位，增強企業識別的市場競爭力。

(3)產品色彩的考量，如：①偏好形象依消費羣之生活形態和心理特性偏向區隔分析而成。②商品形象依企業識別色彩和商品本身的特質而定。③用途功能，如季節、時間、用途功能而定。④風土特性和本土習性，人文環境色彩而建立。④時代形象，指人類的成長過程，同一時段、空間的客觀心理反應。⑤流行形象，反應短時期，色彩共通的代表。⑥感性或標榜個性形象，經由消費羣之個性、血型、生活形態分析區隔而建立色彩反應模式。

(4)合於印刷和成本，並把握明確色彩爲主導，避免採用多次混色或特殊色，在成本和運作效果上，徒增問題與困擾。

5.2　企業標準色標示方法管理

企業標準色可依下列標示方法來管理：

(1)印刷演色表系統——依據印刷彩色製分色 Color Chart 彩色之百分比而設定，此為印刷業和設計業界最常使用。

(2)曼塞爾色彩系統三要素——色相（Hue），明度（Value），彩度（Chroma）的數值來標示，例如標示法 Munse11 5R4/6 即 5R 表示紅色，4 表示明度，6 表示彩度。

(3)世界通行的 PANTONE 油墨色票，也是常見的色彩編號表示法，其 P.M.S 全名（PANTONE MATCHING SYSTEM）及大日本油墨化學公司 DAI-NIPPON INK AND CHEMICALS INC.）即 DIC。

5.3　企業標準色系統管理

企業標準色之色系，可依下列方式來管理：

(1)採用單一標準色：以色彩的知覺、感覺和企業的類別而定立。如：三光企業、中國信託以綠色象徵其成長健康、安全、可靠。

(2)採用複合標準色：許多企業也曾使用兩色以上的色彩搭配，為使色彩呈現對比之美、律動之美，以加強企業色彩之亮麗及活潑感，其視覺功能，很值得嘗試。例如：日本的馬自達公司以藍與黑為主色；著名的體育用品公司美津濃其企業標準色為深藍與天空藍；日本富士銀行的藍與綠；國內宏碁電腦企業以藍與紅為主；統一企業以橙色與紅色等。

(3)採用標準色加上輔助色：主要是因大型企業成立了許多關係企業或分公司，以及為了以不同色彩標示不同產品。例如：交通業中，日本鐵道以不同之色彩，標示不同的路線。或是以不同色彩標示不同企業的服務內容，以不同色彩作為廣告上視覺訴求。

5.4　企業標準色管理之設計原則

色彩在企業形象傳達上是一個值得注意的工具，它是一個餌，一個環結，一個訊息的傳送人；廣義的說，色彩是一種符號，很容易讓

人理解，它是一種立即和率直的語言，有利於解除語言的障礙和解釋的困難。企業標準色管理，應考慮色彩計畫在視覺傳達上的以下特殊機能與設計應用之原則：

(1)色彩能產生強烈的視覺衝激效果

什麼顏色最引人注目？根據色彩學家們所做的實驗結果顯示：橙色和紅色（暖及明亮的色彩）最吸引注意力，黃色也是很醒目的色彩，在表上排名較低，是歸因就色彩的嗜好性而言，黃色通常並非很受人偏愛。值得注意的是排名較高的藍色是一個很受歡迎的顏色——其明視度並不強。事實上，最醒目的色彩是黃、橙、紅及綠色。

醒目和受歡迎的色彩並非唯一可達成視覺衝激效果的因子。此外，可能者有對比色、與眾不同的形狀和色彩、色彩用法與競爭者不同、色彩的堆積效果等。尤其是堆積效果，就整體印象而言，可有雙重效果，它既支配了注意力又增進對品牌的確認。

(2)色彩能產生視覺錯覺效果

色彩的運用可產生視覺錯覺效果，可導引消費者眼睛的注意力。

色彩調和的秘訣主要是操縱在對比條件上，對比最大的特徵就是會使人發生錯覺。兩種以上的色彩在一起就會彼此影響，與色彩的屬性（色相、明度、彩度）、形態和所占的空間均有關係。

任何色彩，其明度的大小亦會影響外觀尺寸，例如，同樣尺寸的長方形物體，淡藍色的就比深藍色的看起來大些。

一個淺色面（圖），在深色的背景上（地），看起來會大些，深色面放在同面積的淺色背景上，看起來小些；這個原理也適用於文字上。

(3)色彩能改善易讀性

在某種情況下，色彩是一個改善文字、商標標準字易讀性的方法。

(4)色彩能識別商品的種類

在企業之統一形象計畫內，色彩扮演一個重要的角色就是去區別產品，尤其生產同一類產品，又有不同品味或性質時，往往需要藉助於不同的色彩予以識別。

色彩過去在工業上的用途是為了顯眼和塗布在未加工的材料上，現在它在企業形象設計的功能，是可以將特殊的產品類別予以區分。

如果説企業形象設計的色彩計畫，受產品形式的指揮，那是過分單純化而且很有問題的結論。因此，我們必須認清色彩並非盲目地、完全不變地與產品形式聯想在一起，它經常依據消費羣需要而定。

⑸**色彩能激起暗示性**

　　人們觀看一個色彩會激起一種欣然接受或高估實際商品品質的感覺，或覺得這個商品不受歡迎；因此，由於色彩的關係，不愉快及意外的感覺會移轉商品的品質印象。

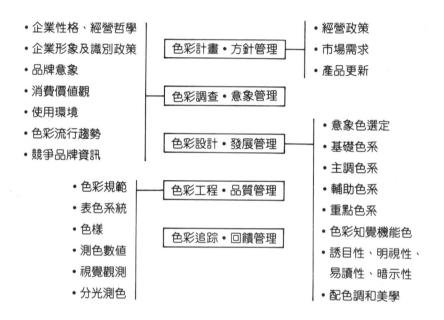

圖 5.1　企業標準色彩品質管理系統

本章補充教材

1. 林文昌(1989)，《色彩計畫》，藝術圖書公司，推薦研讀：三、企業識別色彩計畫的原理，頁 94～95；〈四、標準色彩與標準色系〉，頁 96～97。

2. 經濟部工業局(1991)，《SD 產意原調查色彩模擬機演示》，臺北工專／北區設計中心，推薦研讀：〈色彩模擬機介紹〉，頁 20～34。

本章習題

1. 企業標準色管理有那四大功能？

*2. 以本次畢業製作之企教合作廠商爲例，調查該公司之企業標準色是採用本章所提示三種標示方法之那一種，評估其標示方法之管理是否完善？

*3. 調查企教合作廠商之企業標準色系是否合理，再提出改進之建議案，交予該廠商研究改善。

**4. 色彩在視覺傳達上除了本章所提出的五個主要機能與設計應用之原則外，請再補充二個。（提示：參閱本章補充教材，林文昌（1989），《色彩計畫》，第七章，一、產品的色彩機能，頁 127～128。）

**5. 色彩模擬機除了可以改變產品影像中任何部分的色彩，尚可改變其光澤與材質，圖示說明色彩模擬的製作過程。（提示：參閱本章補充教材，經濟部工業局（1991），《ＳＤ產品意象調查及色彩模擬機演示》，頁 36。）

第六章　企業形象及識別
系統設計實例

本章學習目的

本章學習目的在於研習企業形象及識別系統設計的基本技術與案例，包括：

■企業形象及識別系統設計實務

■統一公司連鎖店企業形象及識別系統設計實例

■ＣＮＳ國家標準新標誌設計實例

■奎克油品公司企業形象及識別系統設計實例

■科威特石油公司企業形象及識別系統設計實例

■國際著名企業形象及識別系統設計實例

6.1　企業形象及識別系統設計實務

⑴新行銷策略——企業形象策略與品牌形象策略

新行銷策略以形象為導向；傳統行銷策略以產品為訴求主體。

21 世紀為設計與整體行銷結合的世紀，整體行銷必須以企業形象與識別系統（Corporate Image and Identity System）為利器。大型 CIS（企業形象策略）與小型 CIS（品牌形象策略）交互運用，已被認為是現代經營最快速有效的行銷利器，且為企業管理營運的最高準繩。企業形象與識別系統可協助企業凝聚內部力量，擴展市場塑造企業形象，提高商品的競爭力，故在行銷上被認為是致勝的利器之一，有助企業之永續發展。

企業形象及識別系統是整合企業哲理企業行為及視覺傳達三者合一的企業理念，以統合企業經營理念及方針，經由組織化、系統化及個性化、統一化來建立獨特企業形象。因此，在企業經營環境中，對內可達到統合意念，強化員工向心歸屬的機能，對外則可獲致社會大

眾認同的功效。

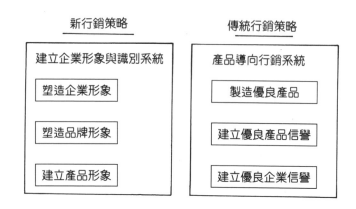

圖 6.1　新行銷策略與傳統行銷策略之比較

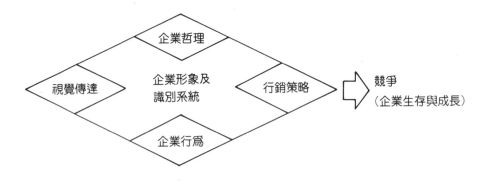

圖 6.2　企業形象及識別系統的整合機能

⑵擬定企業形象及識別系統之策略

　　經由企業內部自覺需求與市場環境分析結果所建立的企業形象及識別系統，將是企業推動經營的助力，這股內蘊的動力，有效建立企業共識並整合各事業部門的協調機能，對外也必然獲得社會大眾的認同，達成企業優良形象的定位目標。

　　透過一個周延的企業形象及識別系統策略，作為企業策略計畫的主幹，以企業精神整個組織體系的運作，有助企業體的體質改善與活性化作業，一方面可整合內部的組織結構，另一方面對外形成一股無堅不摧的力量，有助於掌握企業短期、中期、長期發展的目標。

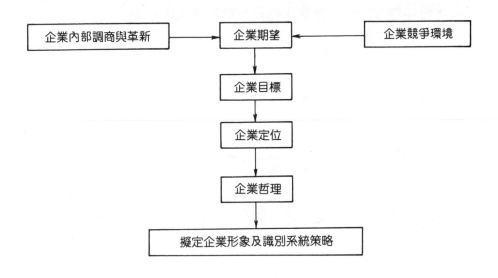

圖 6.3　企業形象及識別系統策略之擬定流程

(3)企業形象及識別系統設計實務方法

①企業形象調查方法（企業哲理闡釋階段）

在此階段經由企業實況調查，從各項資料進行理智的研判，再依市場環境的需要，和未來經營的預測分析，擬定競爭策略與形象定位。並且將所確定的企業思想，作為開發基本要素設計的導向。

- 企業思想之形成：
 a. 企業理念
 b. 企業定位
 c. 意識改革溝通
 d. 員工歸屬感
 e. 組織系統
- 行銷策略：
 a. 企業形象策略
 b. 產品定位策略
 c. 市場定位策略
 d. 廣告策略

　　　　•產品特性分析：形狀、色彩、材質與機能。
　　　　•多媒體分析：
　　　　　a.企業本身媒體現況
　　　　　b.競爭同業媒體狀況
　　　　•市場研究：抽樣問卷調查方法
　　②企業識別基本要素設計方法（視覺傳達設計階段）
　　　　•企業名稱及標準字體：
　　　　　a.名稱（中文）標準字體
　　　　　b.名稱（英文）標準字體
　　　　　c.名稱（中、英文）標準化
　　　　　d.名稱（中、英文）變體應用
　　　　　e.名稱應用法
　　　　•企業標誌：
　　　　　a.標誌
　　　　　b.標誌的標準化
　　　　　c.標誌的變體應用
　　　　　d.標誌的應用
　　　　•企業標準色系：
　　　　　a.基本標準色系
　　　　　b.色彩的標示法
　　　　　c.輔助色系
　　　　　d.色標
　　　　•視覺傳達整合：
　　　　　a.企業標語
　　　　　b.企業造形
　　　　　c.企業輔助圖案
　　　　　d.關係企業標誌設計整合
　　　　　e.多媒體應用字體
　(4)企業識別基本要素應用發展（視覺傳達應用階段）
　　　　•硬體設備應用項目：
　　　　內部整合規劃應用項目：
　　　　　a.工廠內部參觀指示

　　b. 各部門工作組指示

　　c. 內部作業流程指示

　　d. 照明設計

　　e. 各營業處出口、通路規劃

　　f. 室內空間精神標語設計

　　g. 工廠機具設備設計

　　外部整合規劃應用項目：

　　a. 公司名稱招牌

　　b. 建築物外觀招牌

　　c. 大門標識

　　d. 活動式招牌

　　e. 各營業處出口、通路規劃

　　f. 大門入口指示

　　g. 景觀規劃設計

　　h. 照明設計

• 物流設備應用項目：

　　a. 業務用車

　　b. 手推車

　　c. 平板車

　　d. 載運貨車

　　e. 堆高機

• 連絡傳達應用項目：

　　a. 資料袋

　　b. 傳真用紙表頭／續頁

　　c. 便條紙

　　d. 名片

　　e. 信紙

　　f. 信封

　　g. 卷宗夾

　　h. 定單、受購單、送貨單

　　i. 電腦業務用表格

　　j. 主管專用備忘錄

　　k. 公司專用便條紙

　　l. 業務用原稿紙

　　m. 公文表格

・服務標示應用項目：

　　a. 識別名稱證件

　　b. 男工作制服

　　c. 女工作制服

　　d. 公司旗幟

・服務附屬品應用項目：

　　a. 邀請函

　　b. 公司簡介、年報

　　c. 技術資料說明

　　d. 產品型錄、商品海報

　　e. 贈品

　　f. 貼紙

・公關策略應用項目：

　　a. 報紙廣告設計

　　b. 雜誌廣告設計

　　c. 電視影帶

　　d. 多媒體簡報製作

(5)企業形象及識別系統執行及管理（企業行為規範階段）

・建立規範手冊

設計部門將負責藍圖、彩色打樣、工作執行之品管，以確定最後成果能符合當初的設計規範及預期之最佳品質。

規範手冊內容包含：

　　a. 導論篇

　　b. 基本要素篇

　　c. 應用系統篇

・建立企業內部共識

企業內部意識的改革與正確的溝通，可藉由內部刊物傳達，員工教育宣導，並使全員主動參與，以獲得共識，並設立企業形

象及識別系統推行委員會。

企業形象及識別系統推行委員會，由高階層主管擔任召集人，委派專責人員負責推行監督、聯繫、協調及化解內部阻力，並編列設計開發計畫的程序。

圖 6.4　企業形象及識別系統設計整合流程

6.2 統一公司連鎖店企業形象及識別系統設計實例

(1)企業哲理闡釋階段

統一企業本著其「誠實、苦幹、創新、求進」的信念，經二十多年的經營、發展，如今已名列國內大企業之一，其誠實、苦幹的精神已表現於企業經營理念之中。

(2)視覺傳達設計階段

①企業品牌及商品命名策略

本次設計之名稱以「第二代統一麵包加盟店」為全名，為便於消費者記憶，簡稱「統一麵包」。

②企業標準字體設計

為了表現出麵包供應，及對人們生活的關懷那種溫厚的感覺，因此字體設計上採取比較豐潤、厚實的筆畫，取與三角形三個角的造形特徵做為筆畫的結束，以達到整體視覺的效果。

③企業標誌設計

統一麵包標誌保留了原來麵包阿姨的構想，將原來歐洲婦女的造形本土化，使其更平易近人、具親切感，同時為了表現麵包部求新求進的精神，將麵包包裝袋上具新潮感的三角形圖案與溫婉、親切的麵包阿姨造形組合而成統一麵包標誌，並以頂角向上的等邊三角形代表大企業的經營如金字塔般的穩健、正派和向上的風範，同時藉三角形簡單、強烈的視覺印象，來強化消費者的記憶效果。

④企業標準色彩設計

標誌的色彩以紅白為圖，綠色為地，以色彩對比的方式強調其視覺效果，同時以紅色代表食品業，而以綠色做為超商的識別顏色，為了使其與統一企業本體相結合，將原來公司紅、橙斜條的標準色保留，僅改變為橫紋出現，整體表現在色彩運用上，視覺效果相當突顯。

(3)視覺傳達應用階段

①硬體設備應用項目

- 內部整合規劃

 加盟店的內部設計強調企業標誌的印象，利用落地式玻璃門窗，使室內光線明亮，除令人有安全、衛生的信賴感外，並有較高的格調。在室內的規劃上，爲了與外觀及整體形象相呼應，運用了橙、紅色帶以及白底紅格子的圖案，配合淺色的天花板、地板、牆面及顯明的日光燈，同時，以原木色之木條爲所有裝潢的邊條，營造出一個溫馨的店內氣氛。爲了配合未來擴張的需要，在櫃檯、貨架等之設計都是以規格化、組合的方式，可大量製作，並適合於各種不同的販賣空間。櫃檯兼具收銀臺、販賣和一些屬於衝動性購買商品的陳列，以及廣告促銷的功能。

- 外部整合規劃

 加盟店的外部設計有直式、橫式、小招牌、廊柱店招等，室外店招以壓克力製作，夜間採透光式，紅、橙爲主的暖色系主色，襯托出綠地的三角形標誌和反白標準字，視覺效果無論日、夜都相當明顯，在街道上眾多林立的招牌中，相當突出。

②服務標示應用項目

　加盟店以快速的服務爲標的，因此，對於店員的要求是和藹、親切、乾淨、俐落，因此，利用清新的白衣紅格子圖案設計了一套店員服裝，包括男性、女性上裝及圍裙，以及麵包阿姨穿著的紅色洋裝等，作爲親切服務的象徵。

③服務附屬品應用項目

　促銷宣傳品如各式紙杯、標籤、購物袋、包裝紙、包裝袋、POP、小海報、旗幟、車體等的設計，主要以白底紅格或紅底反白格子爲基本圖案，配上標誌和標準字，靈活的組合成標準化之設計應用。

(4)企業行爲規範階段

①建立規範手冊

　印製統一麵包企業形象及識別系統手冊及推廣手冊，作爲全面推動企業形象及識別系統的依據，並將所有施工圖裝訂成冊，分發給加盟店，憑以施工，所有加盟店以簽約方式加入連鎖。

②建立企業內部共識

企業形象及識別系統的宣傳及廣告活動的策劃，由推行總部工作小組負責企劃及推出，以提升及維護其一致的形象。另外，由全省經營路線各選出委員，共同組成第二代統一麵包加盟店經營改善委員會負責整個計畫的推動和督導。

6.3　CNS 國家標準新標誌設計實例

(1)CNS 新標誌設計之時代意義

經濟部中央標準局為了推行正字標誌國際化，特公開甄選 CNS 標誌，其時代意義如下：

①有利我國商品建立國際商譽，分散外銷市場。

②可加速建立正字標誌權威，發揮消費者保護的功能。

③有助維護公共安全與國民健康。

優良正字標誌英文標誌的設計與推廣，是正字標誌國際化首要的工作，應易為外籍人士辨識之圖案，以便有效地推廣正字標誌之國際化。

(2)CNS 新標誌設計之方向及創意新標誌設計之方向

①以單純 CNS 英文字母為圖形。

②以我國文化背景做為基礎，溶入 CNS 字樣。

③以 CNS 為主題，導入國家形象的象徵及色彩。

新標誌設計之創意為最能代表我國國家形象之梅花為聯想，然而，目前公家機關及單位團體，多以此為代表造形；梅花正視的五片花瓣，中間由圖心伸展出的花心圖形，更是到處可見，造成了大眾視覺上的疲勞，故在此設計構圖上，力求突破傳統的梅花造形，期能創立梅花另一清新風格，將 CNS 吸引力展現於國際舞臺上。

(3)CNS 新標誌設計之構思與初稿完成

以上述之設計方向及創意構思，設計出 100 個左右的草圖，當中過濾、組合、創造、修改、再創造、再修改……的過程中，會產生意想不到的佳作出現。

最後選定出作品初稿，經過再三修正、規劃，再以 Auto Cad 電腦繪圖軟體，繪出正確圖形、比例、製作圖法等，逐一的完成標準完稿的工作。

(4)完稿設計與細微修整

　　由於顧慮到將來應用上的方便性及縮小、套色的各種問題，所以採用單一顏色，為了使色彩使用多元化，只選用紅、藍二色單一使用。此標誌將來運用，有印刷、壓鑄……等等，多種方式，因此在編排上有陰、陽二式，依使用物之性質不同，共有四種方式可供應用。

　　細微修整工作有兩項考慮：

　①圖形本身結構的粗細是否合適，是否會出現太粗或太細時，視覺及應用上的不良效果。

　②作圖法雖簡單，但是否一般人皆能明瞭、易繪。

　　針對這二點再仔細考量，並且以電腦繪圖作業，最後選出最佳標準製圖法。

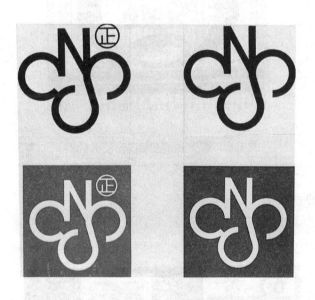

圖 6.5　江泰馨先生設計國家標準新標誌得獎作品
Quaker　State　logo　grid

6.4　奎克油品公司企業形象及識別系統設計實例

　　美國 Quaker State 油品公司委託 Dixon & Parcels 設計公司設計之實例。

(1)設計案達成功效

　　石油產品包裝之一致性，統一的標示、文件和對消費大眾的統一企業形象。

(2)標準字體與標誌設計之意義

　　突顯、優雅的"Q"設計，和新的"Quaker State"字體，二條強烈水平線爲延伸字體和字母的影響力。

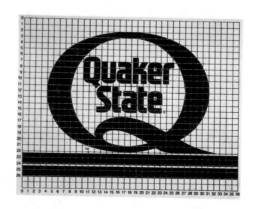

圖 6.6　奎克油品公司新 logo 設計

(3)企業識別手冊

　　手冊之部分內容及標準色。

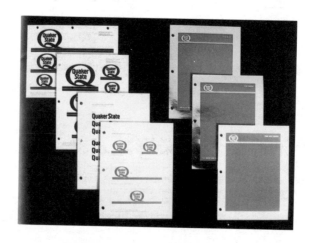

圖 6.7　奎克油品公司企業識別手冊(部分內容)

⑷石油產品包裝之應用例

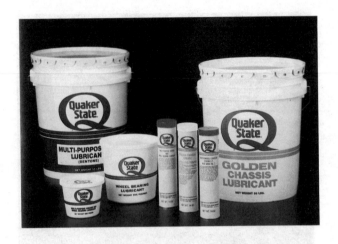

圖 6.8　奎克油品公司產品包裝新 logo 之應用

⑸促銷廣告應用例

圖 6.9　奎克油品公司促銷媒體新 logo 之應用

(6)服務附屬品之應用例

圖 6.10　奎克油品公司服務附屬品新 logo 之應用

6.5　科威特石油公司企業形象及識別系統設計實例

科威特石油公司委託 Wolff Olins 設計顧問公司設計之實例。

(1)設計案達成功效

公司識別的一致性，包括：文具、標示、車輛和加油站行銷網路設計（內部及外部）。

(2)標誌設計之意義

"Q8"名稱易於記憶及應用於全世界，隱含與科威特的聯繫；航行帆之想像引發海岸人們之聯想，有旅遊，充滿效率，和享受的不限於某特定人羣、年齡、國家或階層的自由概念。

(3)企業識別手冊

手册之部分內容。

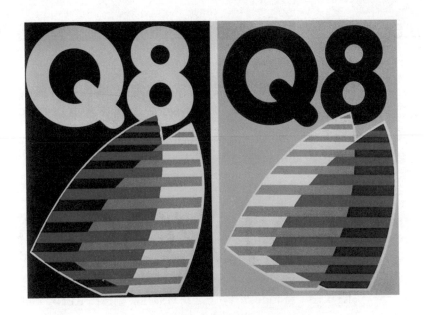

圖 6.11 科威特石油公司新 logo 設計

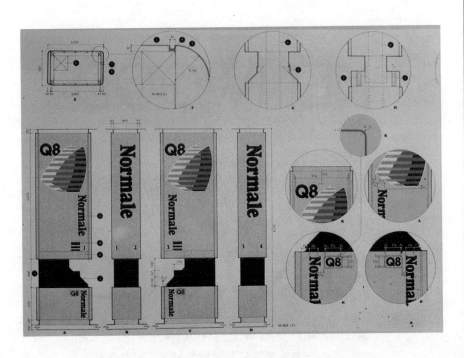

圖 6.12 科威特石油公司加油站幫浦新 logo 之應用

6.6　國際著名企業形象及識別系統設計實例

⑴TRIO-KENWOOD 國際公司

　　TRIO-KENWOOD 公司成立於 1946 年，爲日本著名的音響製造廠商，其爲拓銷國際性市場，於 1982 年委託日本東京 PAOS 企業形象及識別設計顧問公司，發展出新的企業形象及識別系統，新的設計參見如下圖之說明。

KENWOOD

圖 6.13　新 logo 於 W 上之三角形在於創造出 KEN-
　　　　　WOOD 長字體之中心焦點

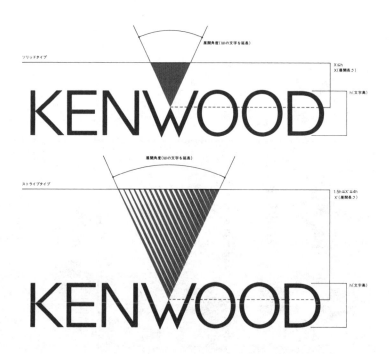

圖 6.14　由新 logo W 上三角形延伸出標誌（上、實心
　　　　　三角形用於公司附屬品，下、對角條紋三角
　　　　　形用於廣告促銷媒體）

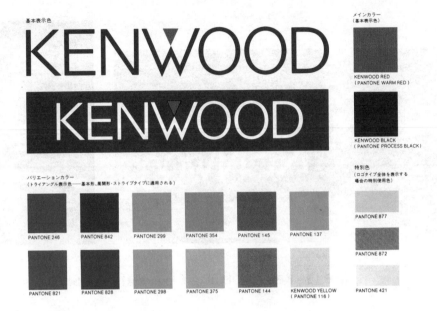

圖 6.15 標準色系統管理

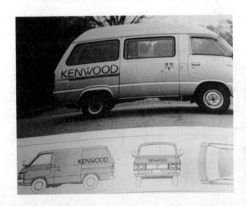

圖 6.16　　KENWOOD 公司新 logo 設計之應用例

⑵美國華盛頓國家動物園

　　美國華盛頓國家動物園委託紐約的設計公司 Wyman & Cannan
發展出環境圖案的企業形象及識別系統，新的 logo 設計採用特別柔
和方形的"□"字體，以此構成不同動物標誌的框架，新設計參見如下
圖之說明：

圖 6.17　採用特別柔和方形結構之
　　　　　格式與標準字體

圖 6.18　動物園標誌之各種變化(
　　　　　以美國國徽之禿鷹，餵食
　　　　　小鷹代表物種的新生和延
　　　　　續)

圖 6.19　動物園之六個方向路經
標示系織

圖 6.20　動物園之主要動物識別
圖案設計

本章補充教材

1. 鄭源錦(1990)，〈臺灣設計國際化之策略〉，《產品設計與包裝》，第四十期，外貿協會，頁 37～41。

2. 經濟部工業局(1990)，〈電化製品設計策略與國際化──新一代的消費理念〉，臺北工專／北區設計中心，頁 13～37。

3. 經濟部工業局(1990)，〈臺灣產品國際化與設計開發──讓設計脫胎換骨〉，臺北工專／北區設計中心，頁 52～68。

4. 經濟部工業局(1990)，〈日本傢俱市場與設計開發策略──今後以設計論勝負〉，臺北工專／北區設計中心，頁 6～50。

5. 洪麗玲譯(1990)，〈國際化企業產品設計策略〉，《產品設計與包裝》，第四十一期，外貿協會，頁 47～52。

本章習題

1. 新產品開發必須有整體性的策略，其中在人性機能、技術機能以及生產機能中，爲何要以人性機能爲最優先考量？

2. 新產品開發，如何使設計策略與技術研發策略、行銷策略整合，而達成策略管理的目標。

3. 討論設計文化的國際化與設計的區域性文化，兩者的共通特質與差異性。

4. 進一步說明下列現代產品設計的三個理念：
 ①人性化的設計理念。
 ②系統化設計理念。
 ③商品化設計理念。

5. 設計的產品生命週期策略有那三個，分別實施於產品生命週期的那三個階段？

6. 依據馬斯洛理論，產品設計之策略有那四種應用方法？

第四篇　畢業製作實務篇（Ⅱ）

本篇學習目的

　　本篇學習目的旨在介紹新產品開發與設計之實務方法與基本技術，包括：

■新產品設計策略

■新產品設計計畫

■新產品設計研究

■開發與設計決策程序實用模式

■新產品構想發展法

■新產品設計評價

■設計管理與管理設計

■電腦輔助產品設計與設計自動化

第七章　新產品設計策略

本章學習目的

設計策略是設計的中樞神經，其具有思考力，能進而產生行動力量，並對周遭環境的演變做出適當反應和調適，以提高企業的競爭力。本章學習目的旨在介紹新產品設計策略的基本觀念與方法，包括：
■新產品開發的整體性策略
■新產品開發的策略管理
■設計的文化策略
■設計哲理的策略
■設計的 PLC 策略
■設計的 MASLOW 策略

7.1　新產品開發的整體性策略

新產品設計開發，必須注意到人性機能、技術機能，以及生產機能，而且以人性機能爲最優先考慮。設計的起點是以人性考慮爲第一，然後才考慮技術及生產的問題，任何產品設計開發，若脫離以人性需求爲依歸的策略，必然註定失敗的命運。在人性需求的架構上，產品設計必須注意到價格品質，即產品售價及其社會價值的相對性，如：昂貴的金筆仍然有其固定市場，又如消費者願付更高的價錢買一般住宅，而使得國宅滯銷，這些正反映出經濟性與社會性定位的兩難；再以社會價值（從早期的嬉皮文化演變到今天的雅痞文化）來看，它反射的是經濟與社會的變遷，使得價值觀已截然不同。再看消費者對造形品質的需求，亦因全世界不同文化、藝術及歷史背景消費羣，而有極大差異。

從這裡我們就知道其中的困難度，當然，其他許多工業產品也面臨一樣的困境。我們都知道美學與文化，如影隨形不可分離，不同文

化對同一物品的品味極爲不同，造形的取向更直接訴諸於深遠的文化價值觀。產品除了上述的價格及造形考慮外，產品的安全性、操作舒適度以及維修等問題所顯示的效率品質也極爲重要，有關各國人體工學數據、產品安全法規等已成爲產品開發首要掌握的因素。今天產品設計師已變得要放大自己的眼睛，去觀察這個世界，尤其人性主義抬頭，一切以「人」爲中心的思想迷漫後，產品設計師更應以悲天憫人的胸襟去面對這個世界。

產品設計師除了像上面所說的必須兼具人體工學家、造形師、價值分析家外，他還得擁有技術層面的知識，一個具有創意的工業設計師必須曉得，以何種最適度的材料及加工方法來實現它。今天，一片小小的積體電路，已改變整個「人造物」的世界，複合材料的發展，使家用產品整個改觀，而雷射應用在電器產品上也成爲新趨勢。除此之外新的科技方法，產品設計師也必須注意它的發展，新材料、新方法的應用無非是使新產品結構更安全、更精簡、更堅固、加工更容易、噪音更小。不過值得注意的是，許多產品發展越來越傾向於系統的連結，產品與產品關係越來越接近，也愈來愈複雜，產品設計越來越無須考慮到產品系統間的相容性、可變換性以及互動性。不可諱言的，產品設計師在技術機能的領域裡，他必須是一位電腦程式設計師、材料及加工專家、產品結構工程師。當然，他必須具有很好科學知識及工程素養作後盾。

不過，即使一個人已擁有上述的各種技能（包括對人性機能的了解及對技術機能的認知），他仍無法成爲一個成功的產品設計師。換言之，一個完美構想，配合適合的材料及加工方法以及優良的結構設計，仍需要生產部門的配合。生產機能，其實是著重在產品與整個生產作業間的關係，一個產品將以什麼企業形象推出市場，這將牽涉到公司財務、行銷、銷售計畫，以及產品開發設計的能力及定位，其實這些工作整合起來就叫作「產品計畫」。當產品計畫完成，設計圖交給製造部門作生產計畫；包括模具發包、備料、排程、製具設計、管理制度建立等，如此生產機能方能完備。

TF： 技術機能
PF： 生產機能
DP： 設計程序
TP： 技術程序
PP： 生產程序
P： 計畫
M： 製造
D： 直接技術機能
I： 間接技術機能
e－s：經濟社會性需求
a－c：美學文化性需求
p－p：實際生理性需求
pq： 價格品質
fq： 造形品質
eq： 效率品質

PR： 產品
HF： 人性機能

圖 7.1　產品設計的整體性策略

SFD：有關市場策略　　MD ：有關技術
MFD：有關生產企劃　　FD ：有關利潤
MSD：有關產品開發　　SD ：有關行銷

圖 7.2　技術機能　　　　　　圖 7.3　生產機能

7.2　新產品開發的策略管理

　　企業面對科技發展和時代變遷所帶來的各項衝擊，在迎向新時代，企業在管理、設計、生產、行銷和服務各方面，須一改以往的作風，採行策略管理，公司決策從長程著眼，講求創新策略的做法，朝向策略化、彈性化和自動化，以迎接消費市場日趨個別化、差異化、多樣化的消費需求口味。

　　從策略管理的觀點而言，產品設計的重要性與日俱增。設計人員在企業將扮演更多且更重要的角色。策略的職能須重新審視，充分發揮，使設計活動在企業體中得以合理化和組織化；設計部門與研發、行銷等部門，須更加密切的協調、整合，發揮團隊工作的總體力量，以更具有遠見的前瞻性策略與做法，建立設計資訊庫，計畫產品發展的方向，運用公司的各項資源，形成產品設計策略，使設計策略與技術研發策略、行銷策略……相輔相成，成爲公司企業策略的重要環節，而爲公司贏得國際市場競爭的優勢。

7.3　設計的文化策略

⑴設計的革命性文化演進

　①1940～1950

　　50 年代在第二次世界大戰以後，設計在各地是打前鋒的工作，當時義大利的設計是令人激賞、興奮的；在德國功能主義有重新的詮釋和發展；在美國地區則把思想以設計方式表現出來，如美國商用事務機器、赫門米勒家具、美國電信電話等工業，日本這時也開始展露頭角。

　②1950～1960

　　60 年代的設計始偏重商業導向，例如義大利奧里偉帝公司和西德的百靈公司，暫時取得領導地位，此時美國把歐洲的觀念引進並發揚光大，日本也追隨了美國的腳步，把舊有的包袱拋棄，一切從頭學起，一切欣欣向榮，一直到越戰，人們的想法才開始有了改變。

　③1960～1970

　　70 年代的設計走向分裂式多元化，面對有限資源及能源危機困

境下，對價值觀念有劇烈的改變，重要的是人類的生活必須和整個大自然處於和諧狀態，在工業和資金流通的市場上，人們對消費有很大的需求，一般的觀念是：先享受，其他的以後再說。這時消費市場的產品也是走向分裂的多元化，許多新興領導者開始出現，例如義大利，在設計上對工業的批判及領導地位，有更廣泛發展，此時德國對設計正積極推廣及運用，日本也逐漸向歐洲看齊，美國方面卻逐漸的失去他們的產業，如電子、汽車等工業。

④1970～1980

80 年代，設計這名詞已成爲口頭禪，例如後現代主義、迷你化主義、感性主義。義大利在設計方面是愈做愈好，雖然他們失去奧里偉帝公司，在曼非斯主義方面卻發展了新的自由精神，汽車設計在全世界仍普遍受到歡迎；德國、荷蘭、英國、法國等，則對設計發展了整體的定義：設計對優秀的產品而言，應有整體策略，以追求好的表現及行銷成功；此時美國也逐漸在劣勢中開始上升，慢慢的又取得領導地位，同時確切完整的執行整個策略，例如：福特汽車、蘋果電腦、赫門米勒家具等公司；日本在此時發展達到巔峯，當然部分是得助於歐洲的援助，在消費品市場方面，如相機、日常電器用品以及各類的工具、器具方面逐漸領先全球，其他正在努力的國家，如亞洲地區的臺灣、韓國、新加坡、香港，則必須加緊腳步才能趕上日本的水準；以日本爲例，50 年代的策略是低價行銷，60 年代要求高品質，70 年代開始創新，80 年代則注重優良設計，並將人們的生活品味、生活方式與高科技結合；臺灣在這方面有很大潛能，必須急起直追，並著手與歐美設計融合、創新，才能直追日本努力多年的成果。

⑤1980～1990

90 年代的設計包含了生活的品質與形態，它必須要拋棄過去舊有的傳統與教條，當然它必須是實際並商業化才可與現實社會結合，90 年代各國的產品規格及式樣漸漸統一，具一致性，配合高科技的發展，許多新興的工業如電腦，逐漸取代傳統工業的地位，如汽車，同時我們必須關切的是整個生態環境與設計密切相關；從事設計工作者必須瞭解，軟體的建立比硬體重要，資訊的

吸收運用比創造重要。青蛙設計公司每二年會選拔一批學生，支援他們從事設計創作工作，使他們了解真實生活和與世界接觸的經驗，俾利於設計創作的提升。

(2)設計文化與國際化

設計活動是文化政策的一部分，但是設計政策與社會生活之間的關係，則視國家地區而異。由於全球性工業化與國際化的結果，不同文化間的差異愈來愈小。然而，每一個國家的個性與維持顯著識別性的需要，仍然非常重要。

環顧全球，我們可看到反映於現實世界中，文明與科技不同階段的發展。同時，我們經歷了由使用獸力到太空船；沾毒的箭頭到雷射光。除了主要文化之外，我們尚擁有次文化，例如音樂文化、電影文化，及文學文化等。其中之一便是設計文化。每一文化現象均擁有其各別的個性，及攜帶特殊的信息。環境自身的問題對上述現象構成特別有趣的附加鏈。畢竟，設計問題與環境問題是密切相關的。

國際化已形成一種新的、有趣的文化，猶如水漲船高，並可稱為浮動文化。這是一種以高度專業素養和國際知識為基礎的活動。國家邊界一度是難以跨越的藩籬。在這種觀念下，已不再是障礙。參與這項活動關鍵，在於是否擁有充分專業技巧。例如，在設計行業中，設計師跨越國界，為不同的政府的各個單位工作，僱主可能是設計師事前毫無所知的文化機構，然而，工作本身是屬於解決現有的問題，因此僅需要專業技術及能力，利用現成資源加以處理。同時，這種活動，加強了設計師的責任。

(3)設計的區域性文化

在世界各地，有著不同的生活型態，我們稱之為生活族羣，可反映出不同市場的需要。好的設計必須考慮不同的生活文化，符合人性之需求。大眾化的產品，只有在價格便宜的條件下，銷路才會扶搖直上，而考慮人性之個性化產品，會吸引某些特定的消費羣，並且這些人會毫不猶豫的買下這項產品。

最好的行銷方法是增加產品的附加價值，強調低價位及產品能快速的送達已不符時代潮流；產品品質、可靠性及消費者所感受的價值感，才是最重要的。透過設計可以增加產品附加價值，有別於一般的廉價品，更符合人性之需求。

生活形式族羣是區域性文化的代表，簡單可分爲下列四種：

①「青年都市專業」族羣文化

本族羣對自己的專業能力非常自信，而且在自我生涯中快速成長。他們大部分時間都奉獻給工作，擁有許多財富，使用最高級的用品，在所剩無幾的時間中享受自由。

②「財富擁有」族羣文化

本族羣偏好昂貴消費品，因爲自己的財富和家庭背景而覺得光榮，他們以勞斯萊斯汽車代步，但可能精神生活並不充實。

③「自我實現」族羣文化

本族羣希望自己的工作能力、工作態度及目前的生活成就能被肯定。

④「環境保護」族羣文化

本族羣非常關心社會、大自然及人對周圍生活環境所造成的傷害，所以在選擇產品時比較深思熟慮。

人口族羣是區域性文化的另一個代表，亦可分成四種：

①「年輕」族羣，②「單身」貴族，③「雙收入家庭」族羣，④「退休老年」族羣。

產品設計師透過設計的區域性文化，使產品及品牌多樣化，創造產品獨特的風格。這風格決定於自己的價值觀、自己的文化及背景。對一個公司而言，意謂著藉由產品，反映出公司獨特的作法；設計師的責任之一，就是將公司策略以造形表現出來。

7.4　設計哲理的策略

⑴近代設計哲理的源流

設計不僅是純粹的創造活動而已，從事設計必須先有理念形成，並從實務中去闡明此一理念。隨後提出一適當的設計方案，來表達此一理念。設計的活動淵源流長，然其思想體系之開展，自工業革命迄今，不過百餘年的光景，其間歷經美術工藝運動、新藝術運動、德國工作聯盟，至包浩斯設計教育的思想，和稍後影響美國設計思想成形與發展。這些歷史上，重要的演變，無一不影響近代設計理念的形成。然在諸多理念的形成上，探討其發展淵源，吾人可以正確的由設計理念中，即是在當時社會變遷中，遭受各種新思潮的激盪下，所提

出來，對設計的一種主張。

　　對近代工業設計發展，有深遠影響的德國工作聯盟——慕特修斯適切的、本質的、觀的設計理念。這個理念的延伸，發展了所應把持的方向，爲合理性之「即物精神」。主張在工業產品外觀設計上，毫不考慮裝飾的目的，而完全以簡潔來表現優雅的形式。這樣的理念在當時的環境，認定工業時代可創造新的造形，並沒有立即被接受。由於德國工作聯盟，在無數的議論與嘗試下，終於逐漸肯定了工業生產的正確方向，並在其極力創導下，使其工業產品的設計得以發展。

　　德國名建築師格羅佩斯，於 1919 年在威瑪城浩斯，此舉奠定了設計教育典範，對今日工業產品設計有著深遠的影響。

　　機能的設計，在格羅佩斯的觀點來說，乃是承繼了德國工作聯盟時期，慕特修斯所倡導之簡潔明快的基礎理念，具包浩斯風格之圖形，於是產生。長方形與立體形之表徵，可説是從中受其影響，看出以機能爲主的設計理念。

　　歸納的説近代設計思想是起源於英國，而正式提出的理念原則確立的，在於德國。產品設計主要發源於兩大主流，一是十九世紀的中葉，威廉‧摩里斯所提倡的美術工藝運動開始，至德國包浩斯學校的創立。二是繼 1933 年包浩斯學校教育之結束，在美國不景氣的年代中，證實了即使在整個商業不景氣的情況下，產品的設計亦可以促使某些商品增加銷路。由美洲的特殊環境，設計所注意到的是實用品的機能造形與產品的商業可行性主張，這種現象一則可以從早期美國人運用工業設計態度上表現出來，一則是德國包浩斯設計思想，在芝加哥藝術學院的延續，促使芝加哥派建築師蘇利文的理論與見解，把工程與藝術再度結合一起，而提出造形追隨機能的設計理念。這種機能定義在美國本地，立即開展起手，影響了許多行業，包括了建築、家具、陶瓷等業，掀起了所謂新機能主義的熱潮，並主導近代設計的方向。

　　近代工業化的結果，遍及美洲、亞洲與世界各處，一種以製造爲導向的設計理念，逐漸展開，但因能源危機的衝擊，稍晚提倡設計之日本，以其「輕、薄、短、小」的基本理念，曾引起世人的注視。這個觀念乃在日本處於島國環境和有限資源下，爲求生存與發展本國經濟力量，所成一種特殊類型的生活文化，並將之推廣於設計的領域

裡。因此理念的形成，完全是由於社會環境因素產生的。任何時代的設計理念，固有其價值，但絕非一成不變，它是具有動態的特質。

⑵現代產品設計的哲理

在現代複雜環境裡，產品設計師所應表現及把持的理念是：思考問題的重點源於一般性問題解決的方式。大凡對於一件事物或問題，人們通常以三種連續性的認知方式，去理解它，最容易察覺到的是直覺，然後是知覺，最後便是概念。

基於問題三階段觀念，我們可以在抽象的表達方式上，說明產品設計，在等值價位上具有三種論調，那就是在感覺活動中所敘述的內容，可將其視為設計的現象論。其次，依知識探求的活動可視為是設計的實體論。最後依思考活動範圍內，可將其視為是設計的本質論。

設計本質論，即在討論設計概念形成之諸多方向，屬於思考層面的問題。因此，就設計活動來區分，若以具體化過程之觀點而言，它是設計實體論的主體，而其核心則是設計行動的方針，就概念形成之觀點而言，它是設計現象論的主體，其核心則是設計目標的擬訂。

在考慮現代社會環境，甚為複雜下，為配合實際上的需要，自產品設計的哲理所衍生而來的產品設計核心要素，實可作為塑造今日產品設計理念的基石。經過詳細的研究比較後，考慮各核心要素的關係，即可產生三種符合現代產品設計的理念。一為人性化的設計理念，另為系統化設計理念，最後則是商品化設計理念。

三種設計理念，以現代環境之情況而言，甚為適切。第一，在滿足各層次需求條件上，講求人性化設計理念相當有效。尤其在高唱技術本位的工業社會，重新肯定人的價值，將之融入設計之中。第二，在設計作為程序上以系統化處理之，符合時代潮流，實有助於合理方案的尋得。第三，在競爭日益激烈的國際經濟環境中，以新市場開發為導向的設計研究活動，產品更易推廣，因此產品設計更應強調商品化的設計理念。

7.5　設計的 PLC 策略

一件產品在消費者心目中的地位或觀念，常會隨時間及競爭情況而改變，這種現象導致一個很重要的觀念——產品生命周期（Product Life Cycle ，PLC）。此觀念可用來辨認某項產品，在其銷售歷史中

所處的階段，而每一階段各有其不同的特徵及對策。若能清楚地掌握產品目前所處的階段，以及將朝那個階段發展，必能計畫出最好的對策。

一件產品上市後，通常會經歷導入、成長、成熟、衰退等四個階段。

在 PLC 的過程中，由於每個階段的特徵和對策各有不同，因此，產品本身也經歷了基本的 、改進的、多變的、合理的等階段。設計在 PLC 過程中，對產品改進策略有革新設計、重新設計及型式設計。

(1)革新設計

產品進入衰退期後，企業一方面要除舊產品，一方面準備推出新產品。雖然革新的風險相當大，但是企業若不能從事革新，在市場競爭激烈的情況下，被淘汰的風險也愈來愈大。一般而言，企業開發新產品的動機有下列四項：

- 追求產品形態美的動機。
- 追求安全性、耐用、方便、操作容易、經濟、效率等的優良性功能。
- 追求幸福生活、滿足健康概念、社會地位、風俗習慣與迷信觀念等感情上的動機。
- 新時代的需求，隨著時代的進步，新的技術、新的生產方式、新的生活方式等都是促進新產品開發。

(2)重新設計

進入成長期的產品，由於競爭者的加入，企業開始對產品本身的改進，並增加新的特性，以維持市場占有率。這階段企業在高市場占有率和當期最高利潤之間，面臨取捨。如果以鉅額的經費用在產品改良、配銷的改進上，將可取得市場優勢地位，但必須放棄當前最大的利潤，而假定可在下一階段得到彌補。

設計在這個階段的工作重點是，機能特色改進，即產品重新設計。其目的在增加使用者實質上或心理上的利益，包括產品性能及配件重新設計，使產品具有更方便、更安全、更有效率或多用途之效果。

(3)型式設計

　　產品進入成熟期，各廠牌之間的品質、機能、製造技術上，已經達到相當的水準。因此，產品轉向美學上的訴求，尋求型式設計，其目的在美化產品外觀。婦女服裝及汽車型式定期推陳出新，是型式的競爭，而不是機能性的競爭。

　　一般而言，包裝食品或家庭用品，型式改良的機會較少，除了顏色花紋的變化外，別無其他改良的必要；因此廠商便集中注意力於包裝型式上，把包裝看成產品的一種延伸。產品型式設計的優點是使產品擁有獨特的形象，並以獨特的形象確保其持久的市場占有率。

7.6　設計的 MASLOW 策略

　　馬斯洛（A. MASLOW）提出一種，強調人類積極面的需求階層理論，將人類各種需求，劃分爲幾大類，如動力性的需求、認知性的需求和審美性的需求。

　　動力性需求和我們的身體維護、社會關係、渴望成功和受人尊敬、個人的才華和抱負等有關；認知性的需求則跟我們對所觀察到事物所予的意義有關；審美性需求原則與美、規律和感官經驗等的欣賞有關。這些不同的需求，是我們人格最主要特徵，能夠解釋我們大部分的行爲。馬斯洛並認爲人類之動力性需求和人類行爲有最密切之關係，並將人類動力性需求，依需求滿足的優先順序排列爲五個層次：生理的需求、安全的需求、愛和歸屬的需求、自尊需求和自我實現需求。

　　馬斯洛亦將前四項的生理、安全、愛和歸屬、自尊需求歸類爲匱乏需求，後三項的自我實現、知識、審美需求歸類爲存在需求。人類的七種基本需求並非互不相干，而是形成一套自下而上的層次。層次愈高的需求，愈需以較好的外在環境與之配合，才可獲得滿足。

　　產品設計之策略引用馬斯洛理論，應用方法如下：

⑴造形追隨機能的理念

　　產品多具有物理、生理和心理等三大部分的機能。謂「物理機能」，如汽車行走、將文件或訊息傳到目的地、將衣服熨平等；爲物與物之間作用而產生的功用；「生理機能」則爲使用者與物件之間作用而產生功用，如較易施力、較易控制等；「心理機能」則指物體對使用者美感意識方面的功效，如某種造形，代表權勢或代表個性等。

三大機能彼此之間相互影響並同時作用、顯現產品之上。當某項技術成為競爭市場上的主要差別武器時，企業在新技術引介期設計產品時，多會刻意地強調該技術或該技術所轉換而成的機能，此時期，造形活動的進行似乎以造形追隨機能的理念為最恰當，強調該技術之優越性。

(2)造形即機能的理念

在新技術成熟後，合理的造形，會因著操作習性的相近性或產品內部機件最佳配置方式的一效性而有逐漸統一的情形產生。在此階段，造形和機能往往是一體的兩面，因此造形即機能便成為可依循且合宜的造形理念。以電扇的例子來說明：電扇在 1950 年問世之初是沒有護網的（解決生理需求為優先），接著具有宣示保護意味的護網被加裝上去（開始注意到安全的問題），後來愈加愈密，保護功能也就愈來愈好（安全標準隨之制定出來），甚至有碰到即停的功能發展。產品在新技術成熟期之中的造形由於受到合理操作模式或技術最佳效應的發展，一般而論，是沒有太大的變化的。

(3)造形追隨樂趣的理念

當原來新技術已成為各企業競爭產品都具有的普通技術時，產品的附加價值或美感、創意價值將成為決定勝負關鍵，心理機能的強調勝於其他，造形追隨樂趣似乎就變成這階段中相當合宜的造形理念了。產品的色彩、質感、形狀，甚至操作施力輕重、音響等細節，都要能對消費者產生某種程度的意義，才有可能被採購使用，有的產品甚至會被當成為藝術品般崇拜，椅子原本是用以坐著休息的，許多不堪一坐，怎麼坐也不可能舒適的椅子在這時出現且被接受。各種想法的造形理念如雨後春筍般地湧出，產品造形，朝多元化發展（如後現代主義、非斯主義的興起）。

(4)造形追隨需求與創意的理念

科技闖入人類世界後，人類便不斷地在找尋定理或法則，試圖以簡單的公式來解釋複雜的事物。如果一定要為造形活動找出個依循的公式，那就是造形追隨需求與創意的理念。裝飾主義也好，機能主義也好，或感性訴求／理性訴求的造形活動，都曾在過去的人類造形文化活動中交替地出現過，在每一個時段中，被稱做為好的設計的產品，其造形必然滿足了當時人們潛在的需求以及想法。

本章補充教材

1. 袁靜宜（1992），〈中華傳統精緻米食——「鄉點」之品牌與識別設計〉，《產品設計與包裝》，第四十八期，外貿協會，頁 57～60。
2. 王蕾（1991），〈走覽美日食品包裝識別體系設計〉，《產品設計與包裝》，第四十七期，外貿協會，頁 60～65。
3. 王風帆（1991），〈行銷利器——企業識別及品牌識別形象〉，《產品設計與包裝》，第四十六期，外貿協會，頁 66～70。
4. 朱炳樹（1991），〈開發新品牌〉，《產品設計與包裝》，第四十六期，頁 71～73。
5. 龍冬陽（1990），〈企業識別與企業形象〉，《產品設計與包裝》，第四十二期，外貿協會，頁 81～85。
6. Jeseph W. Bereswill(1987), "Corporate Design-Graphic Identity Systems", PBC International Inc., pp.16-49.

本章習題

1. 比較「建立企業形象與識別系統」之新行銷策略與「產品導向行銷系統」之傳統行銷策略的主要差異。
2. 說明擬定企業形象及識別系統策略之步驟。
3. 簡述並圖示企業形象及識別系統設計之實務進行方法。
*4. 提出改良或革新企教合作廠商（或假想之畢業製作創意公司或機構）之企業形象及識別系統設計的企劃案，並與該廠商檢討其可行性。
**5. 舉一例說明著名醫院機構之企業形象及識別系統之優良設計案例。
　　（提示：參閱本章補充教材，Joseph W. Bereswill（1987），"Corporate Design-Graphic Identity System"，HEALTH CARE：Mount Carmel Health, pp. 128～152.）

第八章　新產品設計計畫

本章學習目的

　　本章學習目的為研習設計計畫的方法與程序，包括：

■設計趨勢與預測
- 設計環境之趨勢
- 設計流行之趨勢
- 色彩的流行趨勢

■設計計畫方法
- 結構計畫法
- 半格子結構計畫法

■新產品定義計畫程序

8.1　設計趨勢與預測

(1)設計環境之趨勢

　　設計環境的變動，常會為企業帶來新的機會與威脅，所以企業必須隨時注意所處的設計環境，研判設計環境的可能變動趨向，並依據設計環境變遷，而擬定設計計畫。

　　設計環境之趨勢，有以下之變動：

①人口環境之趨勢
- 人口成長下降，年齡結構老化——
 a.小家庭組織為社會結構的核心。
 b.老人福利問題嚴重。
 c.家庭計畫不再提倡，重視人口品質。
- 人口集中都會區——
 a.道路設施的改善及捷運系統的需求日益嚴重。
 b.汽車市場成長快速。

　　　c. 就業、求學集中於都市。

　　　d. 都市地價高漲。

　　• 家庭規模縮小——

　　　a. 生活及經濟獨立的風氣盛行，晚婚人口增加。

　　　b. 家庭戶數增加，居家空間縮小。

　　• 女權意識高漲——

　　　a. 女性接受高等教育的人數增加。

　　　b. 職業女性人數增加。

　　• 教育普及——

　　　a. 大專院校畢業學生年年增加。

　　　b. 文盲百分比急速下降。

　　　c. 關心國家前途、社會發展及自我實現。

　②經濟與科技環境之趨勢

　　• 較低幅度經濟成長——

　　　a. 市場「國際化、自由化」。

　　　b. 國際間經濟共同體逐步形成。

　　• 家庭消費型態改變——

　　　a. 實質國民所得及家庭所得增加。

　　　b. 衣著、娛樂、交通、保健、教育消費比例增加。

　　• 技術引進與創新的速度加快——

　　　a. 產業結構走向技術密集、資金密集。

　　　b. 重視智慧財產權，反仿冒運動蓬勃發展。

　　　c. 研究開發費用顯著提升。

　　• 資金氾濫——

　　　a. 投機風氣興盛，股市及房地產飆漲，地下經濟活動猖獗。

　　　b. 公共設施保留地陸續徵收。

　　　c. 通貨膨脹潛在壓力存在。

　　　d. 貨幣供給額居高不下。

　③政治及文化環境之趨勢

　　• 政府對企業的管理日益加強——

　　　a. 高品質檢驗制度的落實。

　　　b. 勞動基準法的推行。

- 社會公益團體不斷茁壯——
 消費者保護團體、自然生態和環境保護團體快速成長。
- 關切消費者保護——
 a. 公平交易法的立法。
 b. 追求產品品質。
 c. 抵制和對抗偽劣品及仿冒品。
- 生態環境保護——
 a. 空氣、水源及噪音污染嚴重。
 b. 自力救濟運動氾濫。
- 生活間結構顯得變化——
 a. 工作時間及休息間相對地消長。
 b. 勞工爭取正常休假。
 c. 24 小時服務的商店日益增加。

⑵設計流行之趨勢

產品設計的潮流趨勢，以汽車造型、室內設計、服裝設計、生活方式及社會趨勢為指標，所以設計潮流可朝上述各項預測，而擬定設計計畫。

①汽車造型的流行趨勢

英國禮蘭公司總工程師韋伯斯特曾說：「汽車吸引顧客的第一條件是外型式樣設計，及內裝機能性設計；身為工程師的我，不得不承認第三才是機械能的設計。」早在 1927 年，通用汽車公司就以超時代的觀念，成立了設計部門，推出新的汽車造型，迫使當時執汽車生產與銷售量之牛耳的福特汽車公司，走向關閉車廠之路，創下了因利用汽車造型而成功的一個先例。此後，有些汽車公司積極地研究汽車及推陳出新，使汽車的款式、風格一直居於先導的地位（如：保時捷、法拉蒂）；也有些汽車公司，朝向紮實穩重的造型發展，而享譽不衰的，如：雪鐵龍、福斯、賓士、羅斯萊斯等公司，這證實了汽車造型的重要性。

綜觀各國汽車造型的共同趨勢為圓渾、厚實、線條挺帥、楔形車頭、速度感。

②室內設計的流行趨勢

國民所得的提升，對居家環境的品質要求愈來愈嚴格；於外不僅

要避免公害的威脅,並要有廣闊的休閒空間及完備的公共設施;
於內不僅要提供住的基本需求,還要講究裝潢,塑造屬於自己的
王國。

綜觀各國室內設計的共同趨勢為歸向自然、天然建材、暖調色
彩、富變化的空間格局、自然採光、綠化室內空間。

③服裝設計的流行趨勢

日本服裝設計師川久保玲在 1980 年的服裝發表會中,提出黑色
系列的主張之後,全球服裝便走向黑色誘惑之趨勢,這股勢力至
今猶存。

1986 年間復古風再起,至今仍為流行主力,而這股復古風潮的
年代約在 50 年代左右。近來又興起一股新主張潮流,訴求重點
是自我主張的表現,預測它可能取代復古風潮,而成為流行主
力。

民族風格的服裝永遠是服裝設計的小支流,絕不會隨年代而消
逝,但也不會蔚為風尚。

綜觀各國服裝設計的共同趨勢為雍容華貴、簡單、大方、新潮科
技感,表現自我主張,色彩豐富。

④其他產品設計的流行趨勢

• 情景設計的流行趨勢

產品設計並不只是設計產品,而須考慮使用產品者與產品本身
的設計,所以必須考量兩者的關係,也就是說,幫助使用者設
計一個美好的前景,使產品、使用者及環境合為一體,即所謂
情景設計。

• 文化設計之流行趨勢

生活步調緊湊,國民所得提高,又加上自我意識抬頭,形成各
種族羣及分眾的特殊文化,所以產品設計須視其產品定位而賦
予特定風格,即所謂文化設計。

• 效率設計之流行趨勢

在富變化、高科技的潮流中,社會脈動迅速,追求速度感且對
於效率提升日益迫切,即所謂效率設計。

• 科技設計之流行趨勢

如何拓展及整合技術力以抵制仿冒,追求功能完備及創造高附

加價值的產品，即所謂科技設計。

(3)色彩的流行趨勢

色彩隨時代而變化，有所謂流行趨勢。

①室內色彩之流行趨勢

1992 年流行色彩，依杜邦公司預測，以如下色系爲主：

- 自然界的暗色系

 Nature Darks 色系來自美洲大陸的自然界元素、手工藝品、民俗技藝活動的印象等，色彩感覺較溫暖、沈穩。

- 地中海中間色系

 Mediterranean Midton 色系深受新大陸移民承襲歐洲傳統的影響，充滿了對祖先懷舊之情，色彩爲成熟、優雅、浪漫。

- 陽光照射的自然色系

 Sunwashed Naturals 色系則源自對環境和自然的關懷，並反省社會現象和個人對環境的責任，此系列較淡雅、光亮，色彩變化十分微妙。

- 明亮的種族色系

 Ethic Brights 色系融合了各種族特別的色彩，宛如美洲人種多樣化一般，華麗、原始並且給人熱情的印象。90 年代所面臨的社會問題、環境的挑戰，都能夠激發自我並試著改變世界，成就更好的生活環境。同時在這些挑戰中發掘出獨特的新市場、新機會。而利用流行色彩來設計人們渴求的事物，將會是極佳的工具。

 流行色彩以色彩理論，包括：基本色系到特別的色彩、從冷色到暖色、從亮色到暗色，提供設計師良好運用創造足以反映周遭世界的室內設計。這些系列的色彩可以用以改變色調的方法並加以擴充來配合任何室內色彩。

②消費產品色彩之流行趨勢

1993 年流行色彩，依色彩行銷協會（CMG)預測，以如下色系爲主：

- 紅色系

 此色系的紅色有帶黃色感覺，Poppy（橘紅色）和 Cardinal Song（深紅色）在運輸工具設計上逐漸重要。Cassis（紫紅

色）、Radicchio（棕紫色）和 Winestone（酒紅色）也代表藍色和棕色加入紅色系的使用。

- 粉紅色系

 Zinnia（亮粉色），在通訊產品扮演重要角色，Potpourri（灰紅色）和 New Geraniun（艷紫紅）爲此色系增加了不同種類的粉紅色、乾淨的及微妙的、溫暖的和清新的。

- 橘色系

 Orange（橘色）是從 1992 年的色系延續而來，Toucan（橘黃色）也在預測的色彩中，另外還有 Copper Nugget，一種帶金屬感覺的棕紅色也會在 1993～1994 年流行。

- 褐色系和灰褐色系

 Browns（褐色系）中包括了如 Auburn（赤褐色系）和 Olive（橄欖色系）。Linen（麻黃色）代表暖色的、紅色爲基調的中間色，如：循環過的灰褐色、Sedona Cedar 和 Mica 是帶金屬感的褐色和灰褐色。

- 藍綠色系

 藍色中的紅色愈來愈多，而漸脫離藍綠色系，變成 Sapphlre（寶石藍）、Cobalt（鈷藍色）和 Blueberry（藍紫色）。Navy（深藍）則是加了黑色的藍色系。

- 藍紫色系

 在時裝方面，藍紫色系占了極重要的比例，而 Horizon（灰藍色）、Dark Shadows（深灰藍）和 Night Shade（深紫藍色）把這色系變得更完整。

- 紫色系

 紫色流行已久，並將繼續流行下去，Passion（艷紫色）在流行的預測中，而 Pansy（亮紫色）則歸在特別色中。

- 白色系和黑色系

 這二個顏色是永不退出流行的，在諸多流行預測報告中白色系和黑色系具有中性調和作用。

1993 年流行色彩之特性是熱鬧、高揚、靈動、平穩、清澈、愉快、實用的各種色彩。設計師的創造力加上科技的進步，將使色彩更有無數變化，如改變色彩明度、飽合度、表面處理、質感，及特別的

色彩組合等，都可以將基本流行色系廣泛運用在企業之消費產品與包裝上。

8.2　設計計畫方法

⑴結構計畫（SP）法：設計概念發展的程序

　　結構計畫（SP）法是一種經由觀察而發現，且結構化設計是由情報和活動的方法。本方法對於複雜性很高的設計問題特別適用，SP法由美國伊利諾理工學院產品設計研究所歐文教授於 1983 年發展後，並經歷次修正，由於其方法的精密與嚴謹，目前已開發出電腦軟體協助設計之計畫。由於 SP 法之應用，歐文教授所領導之設計羣於 1983，1986 及 1987年分別獲得日本設計協會第一屆、第三屆國際設計賽首獎，及美國太空暨航空總署太空站設計之首獎，實用價值頗受國際性肯定。

　　SP法之應用步驟簡述如下：

①設計案主題的定義（ Defining a Project ）

　　主題並不能夠絕對性的被定義，因爲通常總是有一些議題（ISSUES）需要被列入考慮的範圍，然而，在最初的發展步驟中將主題立場説明清楚，依然是十分重要的，這些立場或形態，有助於澄清説明一些必須熟悉之重點方向和限制，就如同設計小組中應有的獨自觀點一般。

　　結構計畫程序的開頭是主題的申明，申明必須清楚，而且這項工作應在這主題還沒有任何先入爲主的構想或概念骨架之前就完成。做這項工作應盡可能直接去進行，用功能導向的片語來代替一熟悉的名詞做參考。

　　申明的意義在於使產生結構的定義申明更爲明顯，它們引出對設計案重要建設性及指導性的議題(ISSUE)，議題這字，具有意見性的使用，在於一些主題定義申明中有爭議性或至少比較合理。

②系統化情報發展（ Developing Information ）

　　在系統設計下所須考慮之涵蓋範圍，此階層式組織，非常有助於分析，在系統下主要被分爲三個階層，經由此模式行爲可細分出基本的功能。

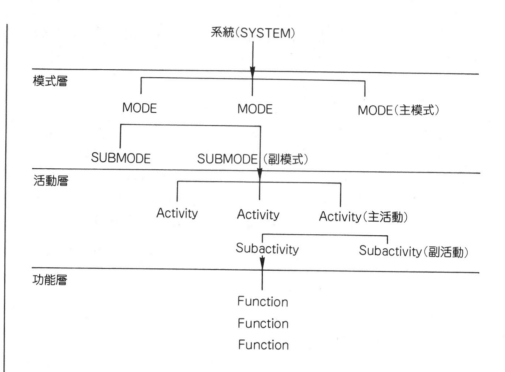

圖 8.1　階層式系統情報發展

經由系統下所列出的模式可包含：製作、分布、運輸、儲存、使用、維護、修理和回收，對於任何指定之系統，都可增加其下之模式，而且主模式下可再細分出副模式以描述出產品特性，這種使用模式，通常可再仔細的區分，要列出這些模式並不困難，而接下來的步驟就是訂出在模式下所產生的活動——不論是普通性或是特殊性。

經由定義，「活動」是經由使用者或系統在一個環境設定下所產生的目的性動作，活動的動作，應被集合性思考出來，且具有足夠的凝聚性，在此有二個難點使它在名稱訂定上有困難，第一，在實際存在複雜的系統下是很難限定活動的單純性質；第二，在用字的多樣性下，使它難於有正確的名稱，經由試驗和錯誤，不論如何，將活動命名來滿足動作的單純性是有可能的。

在分析的方式之下，將活動想像成一幕戲的布景，有助於分析類似的想法，可想成此幕戲是由布景和道具所產生的（系統組合），而其他因素則是背景因素（環境組合），從一個布景到一

個布景，新的道具進入新的注目焦點中，而舊的道具將變成背景，同樣的想法，使用者我們可想像成演員，他們擔任的角色顯示出使用者的特質。

從活動分析，接下來的步驟是功能的訂定，可想像「功能」的作用是將此幕戲「完整演出」，事實上就是如此設定的，自此，我們最終的目標是必須使系統，在系統或使用者使用下，工作完善（或使用者能做得更好），每一個活動皆是由一連串的「動作」所完成，這些「功能」在最終的設計定案時是否保留，並非重要，這些功能可在使用者和系統之間自由的指定或去除，以便利用強制性、客觀性、指導性得到解決問題的最佳組合，這才是得到功能最佳範圍的重點。

爲了處理上述複雜的情報架構，SP 法發展出功能分析模式、行爲分析模式及設計因素模式以建立電腦硬體資料協助設計之計畫作業。

③組織功能（Organizing Function）

如果只有少數幾個功能來組織，這計畫應不會有太多麻煩，因爲它不需要將太多功能交換位置，但不論如何只要一 20 至 30 個功能要組織則代表將有好幾種組合必須在這過程中被排列組織，要是計畫中，有上百個功能存在，則組織的過程變得十分重要。

功能如何被組織起來呢？慣用的方式是看這個功能有無相類似項目，可加區別後再將相似者放在一起，有時這類別是預選，而且這相似是在於項目和想法上，有時候這類別區分則是預先集合其在特性上相似的物質，有些理論模式是由此類所發展出來，且其電腦程式亦是執行此類工作，問題是，用來組織這功能的最佳運用關係是其相似性質嗎？

在兩功能中的關係控制因素並非是其功能相似，而是在於其共有的潛在解決方式，更正確的說，是一個重要的潛在解決方式，同時存在於此兩功能上，這包含著，這功能的不同是因爲他們潛在解決方式的不同，這種觀念，曾被反覆考驗，是個非常有趣的題目，在第一個例中，假如設計者將功能集中而且想出了一些常見的解決問題方式，可能有一個解決方式滿足其原有功能但也能對應到另外一功能，這是個良好的機會使我們能調整一個或一些解

決方式，使他們在這方式下，能滿足功能的需求。假如能看到功能中，有潛在衝突的解決方式而有相互衝突的問題產生（一個功能中的解決方式，在這系統中可被接受，但卻使另一個功能惡化），則將有機會加以選擇（或設計）來避免麻煩的產生。

SP 法採用電腦 RELATN 程式來處理複雜的功能關係，並建立功能網路圖。

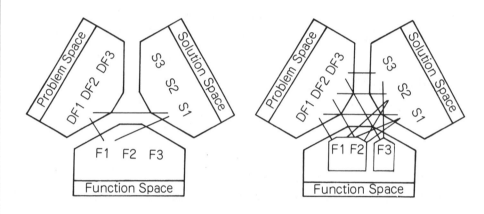

圖 8.2　功能網路圖例

④結構化情報（Structuring the Information）

SP 法最後步驟爲對於情報之功能網路圖做階層式的分析。

首先是發現功能羣，功能羣是很重要的，因爲他們表示出功能性最初的組織圖形建立後，一個設計者就能隨意的選擇一個功能並知道有那些功能是和它有直接相關性，當然，功能一樣和他們最初羣外的功能有連結，否則圖形將變得十分不相連，這些越過功能羣的鏈，將是建立較高階層基礎，可觸及更多的功能羣。

羣體的基礎是功能，羣體之間是因功能而相連接，階層則是由少數的大羣所產生，這樣羣羣相組最終形成一個大羣體，在格式上，階層式結構可想成一種格子組合，比樹形組合合適，因爲功能的存在，不只在一個羣內，而羣本可能在更高階又組合成另一羣，這最後生成階層形式也是最接近設計目標的圖形。

SP 法採用電腦 VTCOX 程式來產生一種簡縮的結構化情報。

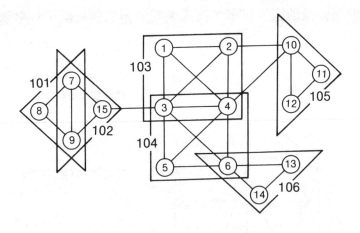

圖8.3　功能關係羣的建立

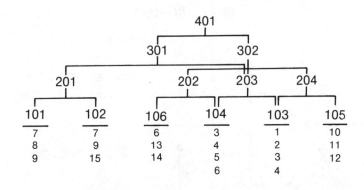

圖8.4　結構化情報（最下階為功能，往上依次為次功
　　　　能羣……主功能羣）

(2)半格子結構計畫法

①設計問題的特性—多層次半格子結構

單一層次的參數往往因層次過高，致不易掌握最終比較結果。是
故將該參數所涵蓋之次參數、次次參數……等一起以層屬關係式
存在有相對的必要，如此不但降低了參數屬次而且還可窺問題全
貌。一般分解後之層屬關係式有兩種：a. 樹狀結構（Tree
Structure），b. 半格子結構（Semi Lattice Structure）。前者
在次級層次以下無重疊現象，而後者則允許有重疊現象。一般設

計問題涉及的因素很多，而因素間的關係極複雜，故多屬半格子結構。

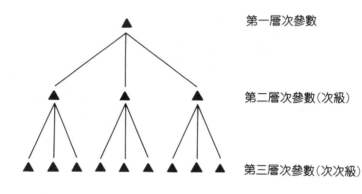

圖 8.5　樹狀結構

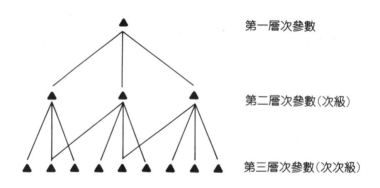

圖 8.6　米格子結構

②半格子結構計畫法之運作程序
　　a. 確認問題
　　b. 確認參數
　　c. 建立層屬關係式
　　d. 設定加權尺度
　　e. 決定最高層次參數之值
　　f. 求各層參數的常態分配值及相關值

g. 將 e. 及 f. 步驟所求得之值填入 c. 步驟已建立之層屬架構上

h. 排列每一層次參數之優先順序

③加權比較矩陣

交互配對比較乃同時對某一層次之所有（n個）參數（P_1, P_2, \cdots, P_n），同時以各別的加權指數（$\omega, \omega, \cdots, \omega$）來進行比較，即每一參數都需與其他參數比較。每個參數與其他參數各列相對值求出後再相加各別和（S, S, …,S）。各別和之計算公式為 $S=\omega/\omega+\omega/+\cdots\omega/\omega$，其餘類推。在決定優先順序之前，將各別參數之常態分配（Normalization, n, …,n）計算出來。n 之計算公式為 $n=S/(S+S+\cdots S)$，其餘類推，以上諸項作業均可在矩陣上作業，簡便又明瞭。

參數	P_1	P_2	P_3	P_n	分　　　　　　　　　　　　　數	常　態　分　配	優先順序
P1	ω_1/ω_1	ω_1/ω_2	ω_1/ω_3 …………	ω_1/ω_n	$S1=\omega_1/\omega_1+\omega_1/\omega_2+\cdots\cdots+\omega_1/\omega_n$	$n1=S_1/(S_1+S_2+\cdots\cdots+S_n)$	1
P2	ω_2/ω_1	ω_2/ω_2	ω_2/ω_3 …………	ω_2/ω_n	$S_2=\cdots$		n
P3	ω_3/ω_1	ω_3/ω_2	ω_3/ω_3 …………	ω_3/ω_n	$S_3=\cdots$		(n−1)
⋮				………………………			……
⋮				………………………			……
⋮				………………………			……
Pn	ω_n/ω_1	ω_n/ω_2	ω_n/ω_3 …………	ω_n/ω_n	$S_n=\cdots$		3

圖 8.7　加權比較矩陣圖

④設計問題之多向度分析

半格子結構上每一層次的每一參數值，其屬性之關係（對上或對下）值均需界定。例如第二層次之各參數值之總和，必須等於第一層次參數之值，又如第三層次之某一參數值必須與第二層次所有相關的參數所分配給之值之總和相等。

這種多向度分析將有助整個設計問題之了解；包括數值的分配狀況，以及各參數之優先順序等。

排列每一層次的參數優先順序

• 第一層次：P

• 第二層次依次為：O，O，O

- 第三層次依次爲：F，F，F，F，F，F，F
- 第四層次依次爲：A，A，A，A，A，A，A

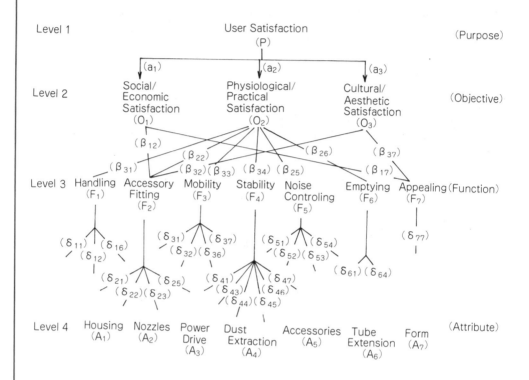

圖 8.8　設計問題之多向度分析

8.3　新產品定義計畫程序

提出新產品定義計畫的程序如下：

(1)決定條件

綱目內容、目標設定、市場鑑定、銷售成本、投資情況、獲利可能性、計畫時間表及預測消費項目等提供往後產品研究用。

(2)鑑定銷售量及消費情況

製作一套完整的詳細計畫（由計畫階段到規劃完成）。

(3)小組共同提出產品建議案

根據基本分析的結果，綜合處理小組成員意見，書寫報告。

(4)設定工作範圍及產品定義

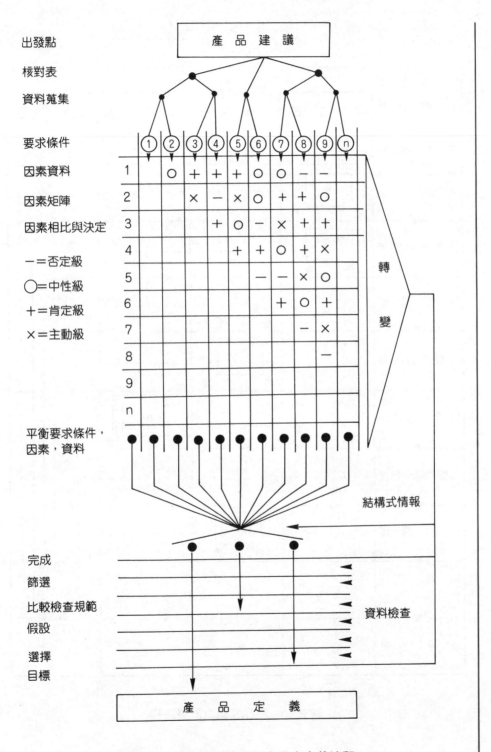

圖 8.9　由產品建議導入產品之定義流程

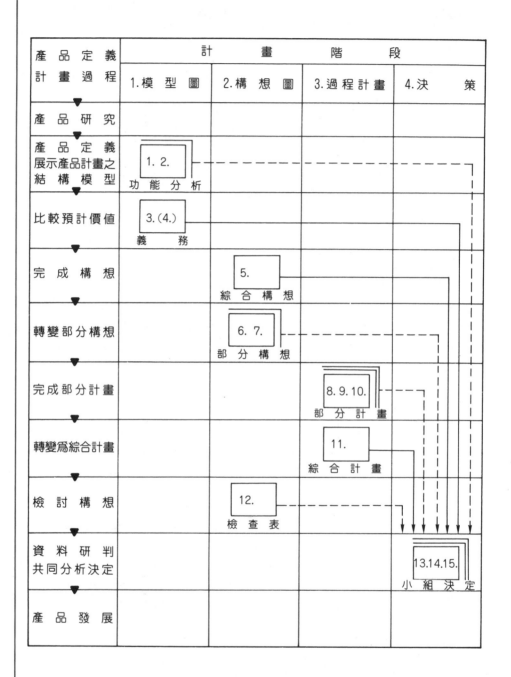

圖 8.10 產品定義之計畫流程

　　　　進行情報分析工作，並掌握新產品結構之特性，提出新產品有效工作方案。

⑸進行啟發性市場計畫

　　　　依市場觀測、銷售評估、顧客類別、競爭立場、銷售策略進行特殊問題上之探討與策略。

⑹進行開發性產品計畫

　　　　依新產品構想特性、結構方法等進行創新性之具體計畫方案。

⑺進行建議項目之評估

　　　　依核對表審議各項計畫，研究分析與研判其有關價值，比較其適用性，而提出所遭遇之風險差異性何在？

本章補充教材

1. 經濟部工業局（1990），〈90年代設計策略與國際貿易〉，成功大學／南區設計中心，《贏的策略》，第十期，頁 33～34。

2. 經濟部工業局（1991），〈一代大師──KENJI EKUAN 設計語錄〉，成功大學／南區設計中心，《贏的策略》，第十期，頁 33～34。

3. 經濟部工業局（1991），〈縮短上市的時間──九十年代企業攻城掠地贏的策略〉，成功大學／南區設計中心，《贏的策略》，第九期，頁 2～8。

本章習題

1. 依本章所提出的設計流行趨勢預測指標（汽車造形、室內設計、服裝設計、……）之一類別，嘗試收集相關之造形圖片與型錄整理成半開大小之格式，並分羣、分風格，賦予層級化圖表和簡潔敘述文字，最後向全班同學公開發表自己的預測結果。

*2. 以本次畢業製作之課題，提出一分合適、完整的設計案計畫書，交予指導教師修正、檢討後，依此計畫進行設計。

3. 新產品定義計畫有那七個步驟？

**4. 舉例說明一位當代有名國際級設計大師的重要設計哲理與思想。
　　（提示：參閱本章補充教材，經濟部工業局（1991），《一代大師──KENJI EKUAN設計語錄》，頁 33～34。）

第九章　產品設計研究

本章學習目的

　　本章學習目的旨在研習新產品開發設計的研究方法與分析技術，包括：

■基本設計研究
- 設計研究的目標
- 設計研究的領域

■記號理論與產品語意學之研究
- 記號理論(Semiotics)的思考模式
- 產品語意學(Product Semantics)之基本觀念
- 產品語意學的造形方法研究

■認知心理學與設計傳達之研究
- 認知心理學協助設計之研究
- 視覺認知理論協助設計傳達之研究
- 認知心理學在資訊產品設計傳達之研究

■人因工程與生物力學研究實例

9.1　基本設計研究

⑴設計研究的目標

　　設計研究的目標，依內在環境及外在環境的限制條件，而以開發需求、提升效率、創新市場為導向，可分成三類型：

①以新產品創新市場為目標
- 在市場行銷的新產品形式，公司經常為多樣性的投資，爭取利潤，為適應此項改變，公司對於新產品的設計，將以特殊的策略來符合新產品的加入。
- 利用現有產品爭取新市場：注意原有產品的發展傾向，適時予以重新設計，以供瞬息萬變的市場。

- 爲了凌駕各競爭對象，隨時試著爭取最先推出最新的產品，以
 領先市場。
- 研究競爭者在市場上，首先開拓成功的產品，然後依其產品，
 作更精緻的革新設計，製造品質更佳、價格更便宜的產品。
- 爲提高產品品質形象，適當提高新產品的設計。
- 爲鞏固產品的市場占有率，以新產品方式進行設計的目標。

②以新產品提升生產力爲目標
- 開發新產品，增進生產力，使新產品的裝配更爲迅速。如此一
 來在產品之製造工時上自然降低，再加上因裝配而設計所省下
 之材料費用，對量產工業製品而言實爲一筆可觀的數目。
- 利用廢料作另一種新產品的開發，在工業界裡，往往站在經濟
 的觀點，對所用過的模具、剩餘材料，在某產品達到飽和點
 時，就需重新突破變爲他用。如此原來甚爲精密的模具在製造
 過幾十萬件產品後，下一個設計活動的目標乃在利用它修改，
 使之配合另一樣產品的製造。
- 以既有的設備，增加其使用頻率，而開發設計的產品，經濟環
 境一直在改變，當某項產品受其他因素，不能達原銷售量時，
 設計者往往爲了利用既有的產銷能力，以設計新的產品爲作業
 的目標。

③以新產品開發需求爲目標
- 爲上市產品公司保持良好的形象，如每年開發一定數量以上產
 品上市，確保競爭的步調。
- 爲配合潮流應用嶄新發展之工業技術或材料於革新產品的設計
 上。
- 爲設計者或開發相關人員所提之新穎構想而創造之新產品系
 列，可做爲衝擊市場的目標。

⑵設計研究的領域

　　設計研究所包含的領域相當廣泛，舉凡能使設計成爲更好的任何
資訊與知識，都是設計研究的領域。

　　設計師不僅研究構成產品的各項要件如功能、機能方式、零件、
結構方式、製造方法、材料等，也研究與其發生關係的外在因素，
如：使用者使用環境銷售市場及存在的社會。設計研究的基本領域，

依設計研究目標的不同，可分類如下：

①新需求的研究

　人類需求的改變，有些是因科技進步，製造了新產品而引導了人們新的需求，有些則是因為人們先有了需求，再想辦法去設計製造產品來滿足需求。例如人們想要把電視節目搬到野外去欣賞，因此就有了小型、容易攜帶的小電視出現。因此為了針對需求改變而做的設計，必須先探討人類的需求如何，其研究的內容則著重於新需求的調查。

②新功能的研究

　產品除了基本功能相同外，其附加功能往往不盡相同，設計師必須先確定有那些可能的附加功能和其被接受的程度。例如電話機可加時鐘或加上液晶顯示幕，配合電話的數字按鍵又可當計算機使用。因此，此種設計的研究內容著重於功能需求的調查，俟功能確定後，再進行部品、零件革新的研究。

③新機能型式的研究

　科技的發明使得產品的功能可以不同的機能型式達到，從事這種性質的設計，首先要從物理現象或化學現象著手，找尋合理的機能原理，再找可用的材料和製造方法，製作適用的零件來組成產品，以設計實務的現況來說，除了簡單機能的產品，產品設計師很少單獨進行此種設計，通常都由科技方面的專家合作，協助完成，俟機能型式確定後，再進行部品、零件革新的研究。

④部品、零件革新的研究

　這種性質的設計，因為新品零件的使用，其大小與性質和以前的總會有些出入，其結合方式、操作方式也可能不同，這些均足以使新產品的造形改變，同時外殼材料、製造方法以及人們接受新產品的程度也會不同，設計研究的領域包括：

　• 研究產品的機能型式。
　• 研究各種可用部品、零件的性能、大小、重量、關係位置等。
　• 部品零件結合方式的可行性研究。
　• 材料與製造方法研究。
　• 操作研究。
　• 造形研究。

- 消費者購買力及喜好研究。
- 法規、民情研究。

⑤造形革新的研究

有些設計為了使產品有較新的形象，而且又不想花費太多的開發費用的情形下，短期內所採取的途徑往往是不改變原有產品的內部零件，僅在產品的外殼做造形色彩的改變，以及在外部操作零件的安排上加以改進。設計師接受這種工作，其設計研究重點在於外觀美的追求，以及操作零件安排的合理性。這種設計研究雖然是以造形的改變為主，不過在塑造外型的同時，也受到原有內部零件及材料製造技術的限制，因此設計研究的領域包括：

- 研究部品、零件的大小、相關位置及可能改變的情況。
- 研究內、外部品、零件的結合方式。
- 外殼材料的研究。
- 了解工廠的生產能力與製造方式。
- 操作分析：操作流程、人體工學、動作需求的研究。
- 造形分析：競爭產品的造形、色彩調查、造形、色彩趨勢研究。
- 消費者喜好研究。
- 法規、民情研究。

⑥新式樣設計的研究

當產品受到競爭的壓力或推出已有相當長的時間後，希望能給人新穎的感覺，繼續吸引購買者，而且在不花費大筆金錢與時間的情形下，通常都會在產品的色彩與圖案上下功夫，而不改變任何內部零件與外表。這種設計，其研究重點應是追求外觀的新鮮感與整體感來刺激消費者，設計研究的領域包括：

- 競爭產品的色彩、圖案的調查研究。
- 色彩流行趨勢研究。
- 消費者色彩喜好調查。
- 產品使用環境色彩研究。

9.2　記號理論與產品語意學之研究

(1)記號理論(semiotics)的思考模式

根據莫里斯（Morris）早期爲記號理論定義時，指出記號的三要素爲：①記號（Sign）、②指示對象（Designatum）、③解釋者（Interpreter）或解釋意向（Interpretant）。

研究記號理論的科學方法，可分爲以下三個領域：

①語法學（syntactics）：研究記號本身，或某記號與其他記號彼此之間的關係。

②語意學（semantics）：研究記號與其外延意義以至內涵意義之間的關係。

③語用學（pragmatics）：研究記號與記號的使用者（或解釋者、解釋意向）之間的關係。

語言記號學家索謝（Saussure）提出的表示物（signifier）和被表示物（signified），兩個對立的意義所形成的模式爲出發點。簡單的說，每一個記號都具有它表層的意義和隱藏在裡層的意義。這種分辨記號的表裡合一本質，便是認識記號、分析記號的第一步。

記號除了具有表層的外延意義和裡層的內涵意義之外，若再做進一步的探究，則可深入到深層的隱喻性（metaphor）意義。

以 Hi－Fi 高傳真電視機爲例，分別對其表層、裡層和深層等記號性加以研究，可以從產品本身的物性記號之解釋，漸次地推論到文化記號，乃至隱喻性記號等三層意義。

圖 9.1　Hi-Fi 高傳真電視之產品語意學研究例

⑵產品語意學(Product Semantics)之基本觀念

有關記號論的研究，近年來國內外學術界曾掀起一陣研究熱潮，如語言記號學、視覺藝術記號論、社會學記號論、心理學記號論等等，不勝枚舉。在設計界，近幾年也正流行著產品語意學，也稱為造形語意學(semantics of form)。

產品語意學之所以受到重視，主要在於設計師如果忽略了產品與人之間的溝通性及與社會環境的協調性，則產品將無從扮演生活效能的角色，而只能扮演物理工具角色，這種忽視人文溝通性的產品會導致下述嚴重人機界面問題，例如：

①導致使用者對產品造形識別性不夠，不同功能的產品，造形卻互相混淆而導致誤用。這種誤用在一些緊急設施，其後果將相當嚴重，可能遭致慘劇。

②導致使用者無法依設計者所設定的方法來操作。在此，造形的處理，就不能只依賴背景系統，必須在前景實體上注意下列的處理：

- 視覺上或觸覺上差異，特別是某些抑制操作或危險的部分。
- 各個構件間的安排配置，是否合乎使用者的邏輯性，以及是否合乎使用者的感情模式。
- 產品內部的功能及系統，在造形上是否足夠顯示這些訊息，以使使用者容易理解。造形上是否足夠指示操作方式，產品視覺和觸覺上的處理，是否能自我說明，導引使用者正確操作。

③妨礙使用者發揮產品潛能，發展新應用或改善操作的機會。設計師應發揮造形的力量，激勵使用者的好奇心，引發使用者創新應用產品，使得產品效能擴大。

④導致產品造形不適合使用者的象徵環境。例如，古典型的收音機造形，即使用部物理功能再好，也無法滿足今天年輕人的需求，因為這種造形，無法象徵今日年輕人所處的高科技、高感應的社會。

因此，產品最終的目的既在服務人的需求，造形就不能停留在物理事實層面，而必須延伸到效能價值層面，就需考慮人及社會的接受效能。因此，對於產品造形的認知觀念，從物的觀點而言，必須使產品物理工具轉為生活用具；從人的觀點而言，必須使由

設計者的思考層面轉爲使用者的使用層面；從環境的觀點而言，必須使產品由固定不變的事物觀轉爲彈性因應不同時空的社會觀。

(3)產品語意學造形方法研究

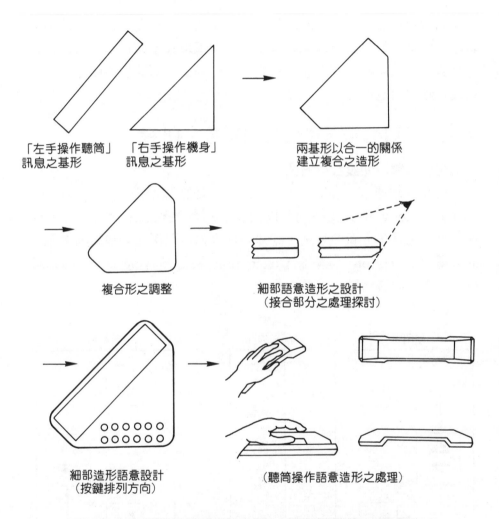

「左手操作聽筒」 「右手操作機身」 兩基形以合一的關係
訊息之基形 訊息之基形 建立複合之造形

複合形之調整 細部語意造形之設計
(接合部分之處理探討)

細部造形語意設計 （聽筒操作語意造形之處理）
(按鍵排列方向)

圖 9.2 採用產品語意學之隱喻法將電話操作說明轉換
為造形語意(75 級明志工專工設科畢業專題設
計，林盛宏教授指導。)

產品語意學在造形之應用很廣泛，但最常採用爲類比(analogy)和隱喻(metaphor)的造形方法。這種方法的基本原理是：大自然既

存的造物中，有無數的優良形式經驗及形式語彙，可供我們累積運用，轉換成另一個優良形式。造形實無需也無意義，一切憑空從頭開始。這種原理並非模仿或仿效同類產品；模仿同類產品造形，事實上等於把背景系統轉換前景實體的豐富可能性抹殺，並未借助到任何形式經驗。以收音機的設計為例，如果我們只是一再模仿同類產品，只做個細微造形修改，所呈現的是模仿對象的原型再現，造形上將了無新意。但是，如果我們以原型為出發，利用現存不同造形但有類似社會意義的形式經驗，轉借運用到設計的一部份，則原型將轉變為更具意義且新穎的造形。

9.3 認知心理學與設計傳達之研究

⑴認知心理學協助設計之研究

認知心理學（Cognitive Psychology）是實驗心理學（Experimental Psychology）的分支學問，以認知心理學的觀念來探討設計的問題，可以說是非常新的嘗試，認知心理學係專門探討人類對周遭訊息的知覺（Preception）、構思（Conception）至認知（Cognition）的處理以及反應的心智活動。

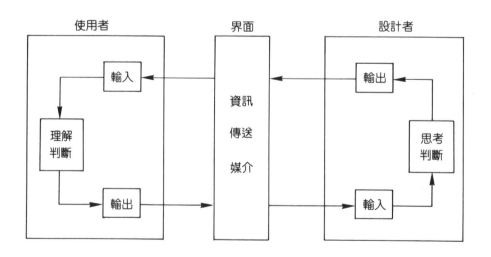

圖 9.3 設計資訊的認知心理學研究

　　任何資訊的傳達，其最終的對象就是人類，整個設計問題，其癥結點是在於設計者所欲傳達訊息，是否能經由很簡單的圖案規劃方式，以一特定的管道，被使用者充分地理解而不致有所誤解，這其中主要的關鍵是這種被設計出來的資訊媒介，是否真正忠實的表達出設計者的理念，而同時也符合使用者所認知的方式。

　　要如何把設計資訊傳達出來，除了資訊本身的展示考慮外，人類視覺感官的辨識能力，其對外來資訊的處理常識、技能及技術等，都有其決定性之要素。一個好的設計師如果能了解到這些，就知道該如何去尋求有效的設計資訊傳達方式。

(2)視覺認知理論協助設計傳達之研究

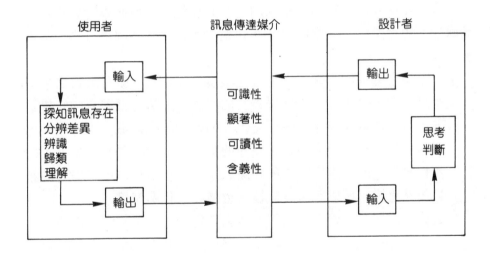

圖 9.4　設計視覺傳達之認知心理學研究

　　人類認知的行為，不外為最初期的探知視覺訊息的存在，到分辨其差異性，辨識並歸類屬於何種圖形模式(Template)，最後理解訊息所代表之意義。事實上，不同的訊息依其不同的複雜度，會在所認知的各個過程中有不同程度的涉入。影響視覺訊息不同的複雜度則取決於四大要素：

　①識別性：視覺訊息很容易地被偵測與區分。此取決於景與物之對

比與明視度的差異。

②顯著性：和其他訊息同時出現時可以突顯出來。此取決於空間、
造形與色彩的不同安排方式。

③易讀性：在有文字訊息顯現時能提供適當之文字或句子來傳達訊
息。此取決於所使用文字之文法結構與語法之正確性。

④理解性：訊息被了解的程度。此牽涉到使用者如何賦予各種訊息
的內在與外在意義，而訊息本身的相似性、適切性與使
用性等等必須有周詳之考慮。

　　從視覺認知理解的觀點來看，設計者賦予視覺資訊的四大要素必
須和人類的視覺認知能力站在相連貫的關係上。

⑶認知心理學在資訊產品設計傳達之研究

　　資訊產品設計傳達牽涉到人的認知心理特性，便必須對人類的知
覺處理、短程記憶、長程記憶、認知整合、情感及誘因等有深入的理
解。

①人類訊息處理的步驟，係從外圍環境之操作板、螢幕或警笛聲等
訊息來源，傳入耳目之知覺器官的訊息，經過各個固有的知覺處
理部門，貯藏在稱作「短程記憶」的臨時訊息貯藏所中。在此處
理的訊息，相當於「現在正在想的事物」。從「長程記憶（人的
資料庫）」即知識中叫出的相關訊息，便在這個所中和輸入的訊
息相互應證。所以「短程記憶」也稱為「作業記憶」。

之後，認知整合機構，是根據過去貯備的材料下判斷，而決定下
一步行動的場所。從每個人的體驗中，可以知道人的判斷和決
定，不一定百分之百合理；往往會受到某種程度的欲求、情感、
心情或某種意圖的影響。加入了這些因素，而後決定下一步行
動。決定之後，由動作處理部門，向手、口等動作器官下達指
令，就發生了按鍵盤或說話的行動。

②知覺處理與設計傳達

知覺處理在設計傳達方面有三項重要法則：

• 圖形與背景法則——

挑出在某一時、點對人有某種意義的訊息，其他的訊息一概視
為背景。

• 歸類法則——

接近或類似的事物容易歸在一起。

- 視覺移動法則──

 選擇視野範圍中訊息量最多的部分，加以注意，這些法則和螢幕及操作部分之按鍵類的配置與配色有密切的關係。

 尤其在操作部位極多時，更要慎重考慮。

③短程記憶與設計傳達

短程記憶有幾個重要特性，亦即重識記憶、順序位址、疊置管理等。重識記憶是在提示多重選擇的狀態下，從其中尋找必要的資訊重新組合。一般而言，重識記憶當然比較容易做到。功能數量多的情況，必須考慮到這一點。在電腦指令方面，使用者必須先想出必要的指令名稱和使用方法，所以是一種自現型界面，而圖象和功能表同為螢幕上已經提示了多重的訊息選擇，所以是一種重識型界面。

順序位址是依序記憶訊息的時候，中間部分的記憶模糊不清，而首尾部分記得非常清楚的現象。例如在操作手續冗長的時候，如果要提示使用者多項注意事項，就必須考慮這個特性。

疊置管理的概念本來是訊息處理的範疇，而人的記憶也有相同的管理狀態。例如開車時打開音響，並不是完全轉移到這個動作上，而是操作完畢之後，必須再回到原來的開車動作上。此時，這種動作的穿插關係就是以堆疊狀態保存在記憶之中。但是，人的記憶無法像電腦一樣，具有非常完備的堆疊記憶，如果穿插動作的操作狀態過於深入，或者長久處於某種狀態下，可能就無法回復原來的狀態。因此，將狀態管理訊息顯現在螢幕上，而不要完全信任人的記憶，在疊置管理上可收到顯著的效果。

④長程記憶與設計傳達

長程記憶的重要概念是系統印象，即使用者所使用的產品，在他的長期記憶中是以何種心理模型存在？例如把資料庫看做是電話簿。這種模型不僅代表使用者的知識內容，而且也限定了使用者對於機器可能採取的行動。提供適當的模型，有助於適當地整合多數功能，以及記憶複雜的操作程序。

⑤認知整合與設計傳達

認知整合的重要概念是採用心理資源之支配管理和回授迴圈控

制，進行訊息處理的監督與控制。心理資源的實際狀態不明，但是以日常經驗來看它的型態，不外乎注意範圍廣則注意力分散，反之則集中。機器操作中，基本上不能有注意力分散的情形。所以最好是把時間上、空間上所有必須注意的對象都加以統合。人會確認自己的操作結果，必要時稍作修正。由此可見，人也是一種伺服系統，所以需要適當的訊息回授。訊息警鈴和螢幕的圖地反轉等，都是具體的回授手段。考慮到時機及與使用者之間明確的對應關係，可以使操作手續更加流暢。

⑥情感誘因與設計傳達

情感反應如自由、愉悅、成就感能提高人機界面操作的舒適性，並加強使用者操作的誘因，而對資訊產品產生更大的使用興趣。

9.4　人因工程與生物力學研究實例

本研究以電腦鍵盤最佳作業區域爲個案實例，説明如下：

⑴理論分析

①手部之生物力學研究

⒜手關節──

手關節的運動爲二軸性，其運動的自由度爲 2，可以進行掌屈（屈曲）、背屈（伸展）、橈屈（外轉）、尺屈（內轉）及綜合這些動作的迴轉運動，但無法內旋及外旋。

• 掌屈、背屈：

以手關節爲軸，測量橈骨與第二掌骨所成的角度。以基本肢位爲自動性的掌屈、背屈約可達 85°（比直角略小）。

• 橈屈、尺屈：

以手關節爲軸，用前臂骨與第三掌骨所成角度來測量，若以基本肢位爲 0°，則橈屈有 25°，尺屈有 55° 的可動性。

⒝掌骨節關節──

第 2～5 指的 MP 關節是球關節，自由度爲 3。由於韌帶與腱其可動性受到顯著的限制。但屈曲、伸展、外轉、內轉的運動都可進行。屈曲可達 90°，伸展則很細微。拇指的 MP 關節，有屈曲 60°，伸展 10° 的可動性。

⒞指節間關節──

PIP、DIP 關節都是典型的鉸鏈關節，自由度為1。此可進行屈曲與伸展。在第 2～5 指，PIP 關節屈曲 100°，DIP 關節則為 80°，僅 PIP 關節有些微的可動性。拇指的 IP 關節可以屈曲 80°，自動性的也有 10° 的伸展。

②現有鍵盤研究

現有之鍵盤仍採 Qwarty 式鍵盤設計，於 1878 年 8 月 27 日提出，距今已有一個世紀以上，其設計特點如下：

- 讓各個常用字儘量分開，使無法快速操作，避免鍵桿卡住（機械式設計）。
- 左手停在 A、S、D、F 四鍵，而右手停在 J、K、L、；四鍵，手指頭約 68％時間必須離開原位去敲擊其他字鍵。
- 約 56％敲鍵動作由左手執行，雙手負荷不均，易感到勞累。
- 易造成單手動作，且每根手指負荷亦不同。
- 有 52％ 以上的英文字得動用到手上移至原行上方一行的動作。
- Qwarty 每天移動其手達 20 英里（以工作 8 小時計），而近代設計之 DOVRAK 鍵則僅需移動約 1 英里左右。然 Qwarty 鍵盤之設計完全依照打字機鍵盤之安排，因此沿用至今。

③人（手部）—機（鍵盤）界面研究

手部按鍵設計之要求，依每一情況而不同，特別是提示回授的特性，而一般回授的提示有下列四種類型：

- 運動神經或肌肉的回授（Kinethetic/muscular feedback）：由移動手和手指按壓控制鍵的動作產生。
- 觸覺回授（tactile feedback）：來自按壓時表面接觸。
- 聲覺回授（Auditory feedback）：自鍵的按入和彈起產生的音響。
- 視覺回授（Visual feedback）：來自各鍵的移動位置或視覺展示器的輸出。

而回授的感受在使用者訓練時，與施力大小和按鍵施力起伏深度，是影響控制鍵盤使用的容易性及精確性的最重要的因素。

(a)矢狀面上人體手指—按鍵交互作用之舒適範圍。

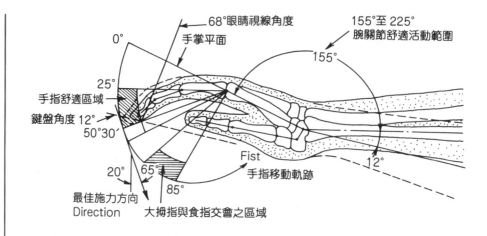

圖 9.5　人(手指)─機(按鍵)交互作用

(b)操作鍵盤時之錯誤率此分析以兩方面作進行：

• 各手指操作鍵盤時所發生之錯誤率。

• 各字鍵及各行字鍵所發生之錯誤率。

由上可知：錯誤率的發生起因於人（手）─機（鍵盤）界面的缺失，因此如何改進此交互作用時所發生的種種不良鍵入原因，乃鍵盤設計上之一大課題。而手部直接地操作鍵盤之作業面，所以針對電腦鍵盤最佳作業域作為研究之方針。

(c)手部施力之生物力學模型

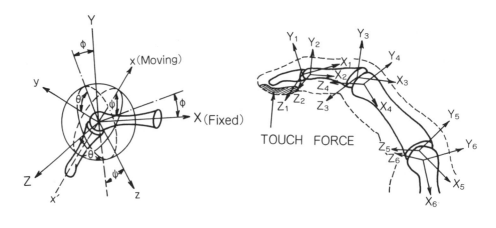

圖 9.6　手部施力之生物力學模型

(2)問題界面

- 現有鍵盤之設計無法完全符合人體工學上之實際需求，因此本研究之主題界定在於如何提高使用者操作舒適性。
- 本研究之電腦操作者界定爲非專業性人員。
- 「最佳作業域」之研究爲電腦人—機界面設計上之重要工作。

從對電腦操作者使用鍵盤之觀察，我們不難發現：當手部運動時會和鍵盤面構成一操作的涵蓋範圍，吾人定義爲「操作域」（TOUCH-AREA）。而此操作域的如何界定及實際空間規劃，將是本研究之重點所在，也是整個鍵盤形態分析上的重要依據。有了此項研究的結果對日後進一步的各項實驗分析，如：鍵羣組配、字鍵大小、形狀、傾斜度……等研究上將有莫大的助益。

因此乃針對電腦鍵盤的操作域作一研究分析，盼能從中獲取一寶貴準則與數據，以供電腦鍵盤設計發展之用。同時站在人體工學的觀點上，以合理實驗計測方法作理性的推論，來達到人（手部）—機（鍵盤）界面之最佳設計。

(3)研究方法

①受測人員：

測試人員均爲成大工設系同學，年齡在 18～22 歲間，身體狀況良好，且均非電腦專業操作員。人數 28 名，男生 24 名，女生 4 名，實驗方式採隨機抽樣進行。

②測試項目包括：

a. 手部間距：兩手自然平放鍵盤上時，兩中指之間距（S）。

b. 前臂長度：前臂水平放置時，手肘至中指尖之長度（L）。

c. 手腕左右偏位（尺骨側偏：θ_1；橈骨側偏：θ_2）：
以腕關節爲中心，中指爲中心線，手腕之最大左右偏移角度（θ_1，θ_2）。

d. 大拇指、小拇指及食指外展以腕關節爲中心，中指爲中心線，大姆指、小姆指及食指所能外展的最大角度（分別以 θ_3，θ_4 和 θ_5 表示）。

e. 手腕背、掌側屈曲以手掌水平狀態爲基準線，手腕之背側屈曲及掌側屈曲角度（θ_6，θ_7）。且分別計測其極限值（θ max）及舒適值（θ）。

f. 鍵盤操作縱深：

在腕關節固定的情形下（手部不漂浮），手指擊鍵於鍵盤上所能觸及深度之上、下限（D_a及D_b），取其差值爲操作縱深。

③測試設備及器材

• 工作站Ⅰ

利用自行設計之實驗工具，配合現有及自製之量具，從事此項計測工作。設備及器材說明如下：

測試項目：c，d

檯面傾斜度約爲12°，A 處爲手掌尾部放置處。

按下圖示進行設備製作，用木板製作檯面，並用白色厚紙板以1°爲單位左右各畫 90 刻度。

圖 9.7　工作站Ⅰ測試器材

• 工作站Ⅱ

測試項目：a，b

測中指距離先經特定引導作用，以便得最自然狀態下之實驗值，準備皮尺即可，量取前臂長度作爲推導扇形操作域之資料準備。

• 工作站Ⅲ

測試項目：f

測量操作縱深以便作進一步探討鍵子縱向之組配操作時可由手腕固定於左右兩固定支點由上而下操作模擬，並準備毛巾，以便作完實驗擦拭雙手，並以壓克力條作爲擋板阻隔。

圖 9.8　工作站Ⅲ測試器材

- 工作站Ⅳ

　測試項目：e

　以木板製作成檯面，也用白色厚紙板以 1° 爲單位，水平方向上下各繪 90 個刻度，以便測試掌、背側屈曲。

圖 9.9　工作站Ⅳ測試器材

④測試步驟

- 工作站Ⅰ

　a. 將右手放於檯面上，手掌尾部置於 A 處，固定手腕使其不易移動，且中指歸零。接著進行手腕左右偏位之實驗計測。需注意中指與腕關節中心的連線和量測線需呈一直線，記錄其值，得 θ_1、θ_2。左手同右手之作法，記錄其值，得 θ_1'、

θ'_2。

b. 同 a 之步驟，右手中指歸零，五指向外開展，量測大、小拇指及食指之外展最大角度，記錄之，得 θ_3、θ_4 和 θ_5。左手同作法，記錄之，得 θ'_3、θ'_4 和 θ'_5。

圖 9.10　工作站 I 測試方法

- 工作站 II

　a. 經「誘導方式」讓受測者以最舒適自然的方式，將雙手平放於檯面上。量測兩手中指尖之距離，記錄之，得 S。

　　b. 前臂平放於桌面上，量測其中指尖至手肘之距離，記錄之，
　　　得 L（同時於此站記錄受測者相關之個人資料）。

• 工作站Ⅲ

　　a. 在腕關節不漂移之前提下，由下而上，以鍵入動作敲擊檯
　　　面。

　　b. 量測上、下限至腕關節之距離，記錄之，右手得 D_U，D_D，
　　　左手得 D_U'，D_D'。

　　c. 計算其上、下限差值，得 D（操作縱深），記錄之。

圖 9.11　工作站Ⅲ測試方法

• 工作站Ⅳ

　　a. 固定手臂於設計之檯面上，以腕關節為中心，作背、掌側屈
　　　曲之計測實驗。分別記錄右手之極限值及舒適值，得
　　　$(\theta_6)\max$、θ_6、$(\theta_7)'\max$ 和 θ_7。

　　b. 記錄左手之極限值及舒適值，得 $(\theta_6)'\max$、θ_6'、
　　　$(\theta_7)'\max$ 和 θ_7'。

圖 9.12　工作站Ⅳ測試方法

⑷研究結果與分析

　　就實驗之結果及統計分析，歸納如下：

①手部間距(S)之參考值(16cm)和現有鍵盤兩手中指所放置之 D、
　K 兩鍵間距（約 9cm）作比較：顯然現有鍵盤之操作寬度太過
　於狹窄，有礙手部擊鍵之舒適性。

②操作縱深(D)之參考值(8.75cm)和現有鍵盤標準打字鍵區四指所
　控制之縱深（約7.3cm）做比較，顯然現有鍵盤之操作縱深符合
　人體之需求（姑且不論其上、下限之所在）。然而如何去取決其
　鍵盤縱深之實際大小，則需配合字鍵大小、形狀、傾斜度……等
　之研究分析，再予以明確化。

③前臂長度(L)之參考值(45.5cm)可知：可利用數學建立成一數學
　的模型作鍵盤作業面積分析，此作業面積乃以肩部軸心為轉動點
　（O_1，O_2）。

④各項計測參考值配合操作縱深之上、下限（或縱深之參考值），
　吾人可推演出單手操作域之大概：

圖 9.13　鍵盤操作單手作業域

圖 9.14　鍵盤斜度與手腕背、掌側屈曲之舒適角度

因此可得 θ_1，θ_2，θ_3，θ_4，θ_5 的參考推導值

$\theta_1 = 28.12°$

$\theta_2 = 18.29°$

$\theta_3 = 50.32°$

$\theta_4 = 28.45°$

$\theta_5 = 17.24°$

斜線區域為四指之操作域；而點狀區域則為大拇指之操作域。

⑤由各項計測參考值，吾人可得知手腕背、掌側屈曲之極限值及舒適值，而這些數據的獲得將可用來作為我們從事電腦鍵盤斜度的研究與設計，且對鍵入動作時手部屈曲，拉張強度之大小作一評比，以考慮其舒適性。

(5)研究結論

有了上述各項之歸納比較，若予以整理，作總合性之探討分析，將可獲得一些電腦鍵盤設計上之依據，使設計之產品更為合理化。

①將各有關之參考值做一綜合分析，吾人將可推得雙手操作域之界定範圍。

O₁，O₂為左、右手之腕關節中心

圖 9.15　鍵盤操作雙手作業域

斜線區域爲四指操作域

點狀區域爲大拇指操作域

由第二站測試前臂長度時，吾人發現於自然狀態下前臂均有傾斜現象，由此吾人可推論前臂傾斜之雙手操作域圖。

圖 9.16　鍵盤操作前臂傾斜之雙手作業域

②將雙手操作域與現有鍵盤之標準打字鍵區作比較，可以歸納出下列幾點結論：（以下圖作爲分析比較之參考：現有鍵盤之標準打字鍵區以虛線表示，且將 space 鍵之上緣訂爲基線，與雙手操作域之下限重合，以便分析比較。）

圖 9.17　雙手作業域與標準打字鍵區比較

由上圖可知，以合理之科學實驗計測方法所獲得之操作域，應用於現有鍵盤上，有相當之差異性：（當手腕固定於 O，O'）

a. 鍵盤中間無斜線部份所安排之字鍵無法敲擊。

b. 現有鍵盤手腕固定於 O_1，O_1' 兩點時，較雙手操作域固定於 O，O' 時感覺不舒適且不自然，所以此操作域之界定較爲合理化。

c. (3)手腕固定於 O，O' 兩點時，所能涵蓋之操作域（斜線部分及點狀區域）較固定於 O_1，O_1' 兩點時爲大。如此字鍵之組配將可更有彈性，同時功能鍵及其他字鍵更易相應配合。

本章補充教材

1. 林銘煌（1992），〈產品語意學——一個三角關係方法和四個設計理論〉，《工業設計》，第二十一卷，第二期，明志工專，頁 89～100。

2. 黃崇彬（1991），〈系列家電產品的特記語系〉，《1991 工業設計技術研討會論文集》，明志工專／中華民國工業設計協會，頁 39～46。

3. 官政能、陳玫岑（1991），〈產品的文化特質示意性探討〉，《1991 工業設計技術研討會論文集》，明志工專／中華民國工業設計協會，頁 47～54。

4. 官政能（1991），〈主導造形風格變遷因素之層屬關係研究〉，《1991 工業設計技術研討會論文集》，明志工專／中華民國工業設計協會，頁 75～84。

本章習題

1. 依設計研究目標的不同，設計研究的基本領域，可分成那六大類別？

2. 解釋以下設計術語：

　①Semiotics（記號理論）

　②Semantics of Form（造形語意學）

　③Design Analogy（設計類比）

　④Design Metaphor（設計隱喻）

⑤Cognitive Psychology（認知心理學）

⑥Ergonomics（人因工程）

3. 依據視覺認知理論，影響視覺訊息不同的複雜度，取決於那四大要素？

4. 依據認知心理學，人類知覺處理在設計傳達方面有那三項重要法則？

5. 以人（手部）—機（鍵盤）界面為例，說明人類知覺回授的四種類型。

*6. 以本次畢業製作之課題，提出一分完整、可行的設計研究計畫與實施內容，交予指導教師修正、檢討後進行研究，並提出具體研究結果。

**7. 舉一實例，說明如何在眾多影響造形的因素中，找出主導造形變遷的因素，以求得造形的適當定位，並作為設計發展的重心。（提示：參閱本章補充教材，官政能（1991），〈主導造形風格變遷因素之層屬關係研究〉，《1991工業設計技術研討會論文集》，頁75～84。）

第十章　開發與設計決策程序實用模式

本章學習目的

　　本章學習目的在於研習新產品開發之設計程序與決策程序之實用方法模式，本章將討論四種實用模式：

■開發程序的實用模式
- 細分成五種階段

■設計創造程序的實用模式
- 細分成四種階段

■系統決策程序的實用模式
- 細分成九種階段

■系統設計決策模型
- 細分成綜合模式（C箱）、目的模式（Ω箱）及效益模式（P箱）

10.1　開發程序的實用模式

　　新產品開發可分成五階段：

(1)新產品建議階段

　　本階段在於界定及評估新產品的方針與擬定企業產品政策。

(2)新產品設計階段

　　本階段在於構想的產生與篩選出最佳設計案。

(3)新產品測試階段

　　本階段在於模型的性能試驗與細節設計之修正。

(4)新產品試製階段

　　本階段在於排定生產線的試製與擬定生產規範。

(5)新產品製造與促銷計畫

　　本階段開始進行生產與擬定促銷廣告與宣傳設計。

圖 10.1　新產品建議、設計與測試階段

圖 10.2 新產品試製與製造、促銷階段

10.2 設計創造程序的實用模式

設計創造程序可分成四個階段：

(1)準備階段

本階段在於界定問題、設計組織及策略擬定。

圖 10.3　準備階段

(2)研究階段

　　本階段在於確立設計方向、準則及原則性解答方案。

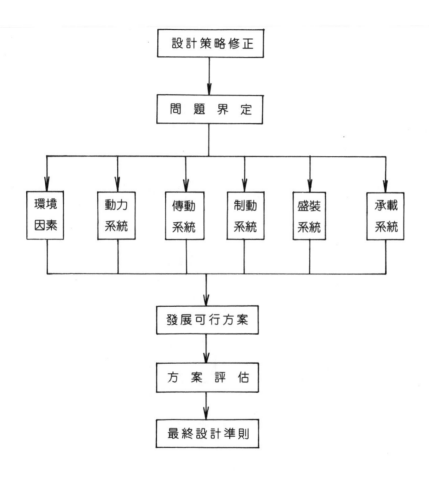

圖 10.4　研究階段

(3)發展階段

　　本階段在於新構想解答之發散與試作模型之評估。

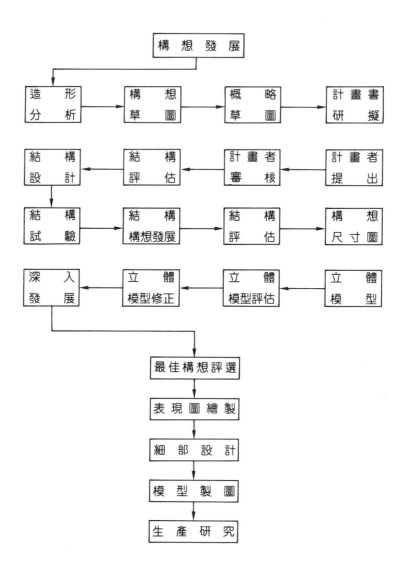

圖 10.5　發展階段

⑷完成階段

本階段在於操作模型及細部設計與成果發表。

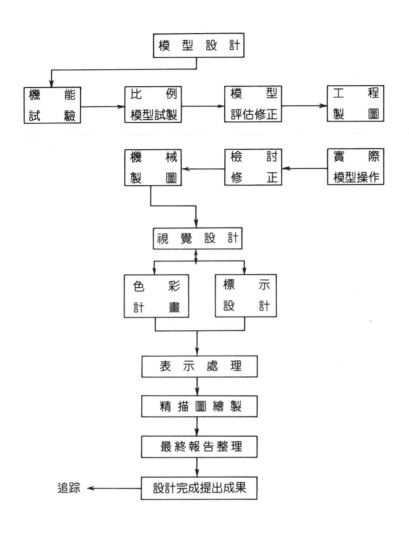

圖 10.6　完成階段

10.3　系統決策程序的實用模式

　　系統觀協助產品設計師從大處著眼，而一個理性的、科學的行動力使產品設計師能有所依據的下決策。系統決策程序從設計資料之輸入到資訊之輸出一直控制回授達到預期效果。系統決策程序可分成九個步驟，常用的方法或工具如下：

(1)搜尋步驟

文獻搜尋法(Literature Searching)、視覺不協調搜尋法(Searching for Visual Inconsistencies)、拜訪使用者法(Interviewing Users)、問卷調查法(Questionnaires)、使用者行爲調查法(Investigating User Behaviour)等。

(2)闡釋步驟

目標描述法(Stating Objectives)、執行規範制定法(Performance Specification Definition)、適—不適關係式(Fit-Misfit Relationship)等。

(3)分析步驟

形態法(Morphological Method)、相互作用矩陣(Interaction Matrix)、相互作用網(Interaction Net)等。

(4)評估步驟

稽查表(Checklist)、選擇準則法(Selecting Criteria)、優先排列順序及加權法(Ranking and Weighting)、可信度指數法(Reliability Index)等。

(5)轉折步驟

腦力激盪法(Brainstorming)、提喻學(Synatics)。

(6)歸納步驟

系統分析(System Analysis)、價值分析(Value Analysis)。

(7)模擬作業步驟

數值分析(Numerical Analysis)、電腦輔助設計(Computer-Aided Design)、線型規劃(Linear Programming)等。

(8)規劃步驟

要徑法(Critical Path Method)、作業計畫控制(PERT)、徑路流程圖(Network Flow Diagram)。

(9)實踐步驟

二度空間表示法(2-D Presentation)及三度空間表示法(3-D Presentation)。

圖 10.7　系統決策程序之模式

10.4　系統設計決策模型

(1)系統設計決策模型基本觀念

　　一般問題在輸入、輸出的過程中，將綜合性參數（c_1, c_2, c_3, \cdots）、變數（b_1, b_2, b_3, \cdots）輸入「Ω」箱，再利用設計參數（d_1, d_2, d_3, \cdots）處理輸出稱之為系統設計模型，茲分別敘述如下：

①C 箱：指程序、法則、規範等情報。

- 未與系統關連之情報，需直接回授（Direct Feedback）；而已與系統關連之情報，經與系統調整後輸入者，此種情形為間接回授（Indirect Feedback）。

- 部分未配合系統輸出少數情報者，為偶然輸出（Incidental Output）。

- 多數配合系統又能達成預期效益者，為系統輸出（Systematic Output）。

②Ω 箱：指工具、材料、設備、作用等。

- 此箱係由數個獨立系統（如 $c_1, c_2, \cdots c_k$、b_1、$b_2, \cdots b_l$、$d_1, d_2, \cdots d_m$ 等參數與變數）組成一種龐雜的系統，依目標完成特定的效益。

- 此箱數個獨立系統，由於功能複雜，構成分子常有相互的作用，如第一個系統輸出是第二個系統的輸入，第二個系統的輸出又是第三個系統的輸入，餘者類推。

③P 箱：指效率、效度、效果等效益值。

- 以上 Ω 箱系統重新組合成新系統時，再輸出其效益（如P$_1$, P$_2$, …P$_n$）等參數數值。

④輸入：將感覺器官中之情報傳送至儀器中。

⑤輸出：儀器展示出邏輯資訊之效率、效果或效度。

⑥參數（Parameter）：在系統功能的執行中，可以指定任意數值的變量，此一變量一旦被確認後，就不再改變而成為固定值。

⑦變數（Variable）：在系統功能的執行中，其中可設定使功能函數成立的數值。分為兩種：

- 外因性變數：也稱為輸入變數，來自系統功能外界的因素。
- 內因性變數：也稱為輸出變數（脫離功能系統），又稱為狀態變數，來自系統功能內部狀況的因素。

⑧規範（Criterion）：在系統功能的評價標準上，依理想運作的模式狀態中，針對極適配的條件建立標準。

德國工業設計家 W. N. Puschkin 系統設計決策模式運用之五個重點：①重視試驗與錯誤的效果。②系統創意程序事半功倍。③善於利用專門知識與學問。④系統可避免粗劣現象的發生。⑤理論根據經驗才有價值。因此，系統性設計法，必須理論與經驗合而為一，始能產生適用性之效益。

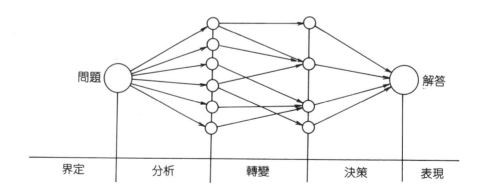

圖 10.8　設計決策基本程序

C＝綜合模式

C_i＝綜合參數(i＝1，2，…，k)

b_i＝綜合變數(i＝1，2，…，l)

Ω＝目的模式

d_i＝設計參數(i＝1，2，…，m)

P＝效益模式

P_i＝效益參數(i＝1，2，…，n)

x＝評價(x＝f(P_i))

圖 10.9　系統設計決策模型

(2)產品系統層次分析

　　系統層次的分析，可依上述三個箱的原理，C 箱先由主要的系統（如 I_{11}, I_{12}, I_{13}, I_{14}, I_{15}, …）依目標執行其任務；Ω箱居中如同暗箱（Black Box）的功用，將其中主次系統呈現相互作用，或其間任一系統轉變爲另一系統，而形成另一特定的功能作用，其公式如下：

　　　　$O_i＝T_i I_i$

　　I_i 代表輸入 Ω 箱的主系統，O_i 次系統爲執行次系統 i 函數 T_i（特定功能）的結果。

　　P 箱，此時係由 Ω 箱次系統（P_i）再分別輸出其他可行的系統。如吹風機，input 是電，但 output 轉變爲熱與風兩種系統。

圖 10.10　系統層次分析例

本章補充教材

1. 經濟部工業局(1991)，〈以使用者爲出發點的設計方法理論〉，成功大學／南區設計中心，《贏的策略》，第九期，頁 16～20。
2. 賴新喜(1991)，〈IDP 模式在人─機械系統設計之理論分析〉，《1991工業設計技術研討會論文集》，明志工專／中華民國工業設計協會，頁 121～134。
3. 經濟部工業局(1991)，《理論研討與設計實務》，臺北工專／北區設計中心，推薦研讀，〈設計方法與專業實務〉，頁 3～21。

本章習題

1. 新產品開發的實用模式，一般可分成那五個階段？
2. 設計創造程序，一般可分成那四個階段？
3. 系統決策程序，一般可分成那九個步驟？
4. 簡述系統設計決策模型的基本觀念。
*5. 以本次畢業製作之課題，提出一分完整、可行的設計開發程序，並

圖示設計流程，交予指導教師修正、檢討後，再依此程序進行設計。

**6. 擬定一份強調使用需求機能的設計程序，並圖示其流程。（提示：參閱本章補充教材，經濟部工業局(1991)，〈以使用者爲出發點的設計方法理論〉，《贏的策略》，第九期，頁 16～20。）

第十一章　設計構想發展法

本章學習目的

　　本章旨在研習新產品開發之實用構想發展技法，包括：

■生物輔助設計之構想發展

- Fibonacci 數列與生物造形
- 黃金分割比例與生物造形
- 黃金分割比例之設計應用
- 生物造形的設計轉化與抽象化

■情景模擬輔助構想發展

■創意構想發展實用方法

■模型輔助設計之構想發展

■新造形的數理發展法

- 等面積造形發展法
- 坐標變換造形發展法
- 羣論之對稱及衍生造形發展法

11.1　生物輔助設計之構想發展

⑴Fibonacci數列與生物造形

　　費布納西數列（以下簡稱 F 數列），就是首項為 1，次項仍為 1，第三項以後則任何項的數都等於前二項之和的數列，即 1, 1, 2, 3, 5, 8, 13, 21, 34, 55, 89,…。

　　生物造形上，有些成數學關係的數據均符合費氏數列上相鄰兩項數據的關係，例如：向日葵的兩組螺旋，其順時針方向旋轉的螺線數為 21，逆時針方向旋轉的螺線數為 34，這 21 與 34 兩數，恰為 F 數列中的相鄰兩項；又松果上兩組螺旋，其逆時針方向旋轉的螺線數為

5，順時針方向旋轉的螺線數爲8，5與8亦生物造形正好是 F 數列中的相鄰兩項。

⑵黃金分割比例與生物造形

當 F 數列相鄰兩個數，其後項之數除以前項之數（以 a_n 表示），當 n 項趨近無窮大時，即 a_n 的極限值爲 $\lim\limits_{n\to\infty} a_n$，這無窮項的比值就是黃金分割比例（Golden Section or Golden Ratio）。

生物造形，亦有很多符合黃金分割比例的結構，例如鸚鵡螺的內部結構，係爲黃金比矩形延伸出的螺線；又如水中的海星結構，其對角頂點與相鄰頂點之比值亦正好是黃金分割比例。

⑶黃金分割比例的設計應用

黃金分割比例，代表著生物造形的一種美妙秩序，也代表著最能滿足人類視覺的分配比，經調查人類取喜歡的矩形以 21：34 爲居最高（雖然男人和女人對於矩形的喜好有某些差異，但均以成黃金比的矩形爲最受喜歡）。所以在人類造形史上，黃金分割比例廣被使用。

其中，又以法國建築設計師 Le. Corbusier 所提出的模矩尺度（Module）最著名，模矩尺度是依下列法則所衍生：

①以人體的平均身高 1829m/m 爲基準，利用黃金分割比把人體高度分成兩部分，較長的部分爲 1130m/m，剛好是人體從地面到肚臍的高度，接著又以黃金比分割成兩部分，可得較長的一段爲 698m/m。依此分割繼續下去。

②以人舉手的高度 2260m/m 爲基準，與①相同方式來分割而成。

上述之模矩尺度觀念在建築物、傢俱產品、衛浴設備及兒童玩具之造形系列組合上，亦廣被現代設計師所採用。

⑷生物造形的設計轉化與抽象化

生物造形的奧妙，是設計師取之不盡、用之不竭的設計資料庫，這些大自然中生物造形的優良設計，有的機能完備，讓人嘆服；有的結構精巧，用材合理，符合自然的經濟原則；也有美得令人愛不釋手；有些甚至是根據某種數理法則形成的。例如，蛋就是最典型的例子，機能完整、結構合理、用材經濟、造形優美。蜂巢的六角結構，合乎以最少材料，構成最大合理空間的要求。蒲公英球狀的種子是立體輻射對稱，這種結構使得蒲公英能繁衍不斷。

大自然中生物造形充滿這類設計巧妙的精品，設計師取材生物造

形，轉爲實用機能而輔助設計構想發展，也一直是現代設計的趨勢。

如何將生物造形轉化或抽象化以輔助設計呢？設計師一般以下列方法進行：

①首先觀察自然界生物造形的特性

生物造形包含三個特性：

- 生物生活機能的特性
- 生物適應環境合理結構的特性
- 生物個體成長過程的特性

以貝殼之生物造形爲例，正反映出其獨特的生活機能、適應環境的特殊結構，和留下生長過程的痕跡。觀察貝殼可得如下特性：

- 貝殼是在其生命演進過程，爲了適應外在環境的條件，促進生長及生命繁衍而產生的。
- 貝殼螺旋狀的形態，由核心與逐漸擴大的放射狀薄壁所形成，經硬化而成爲強度極佳，且堅硬的石灰質材料。這是一種合理的應力膜結構。
- 貝殼合理的薄壁結構，正是其生命演進及個體生長過程的痕跡。

②研究生物造形之力學法則

生物成長的過程、反映生物生命力、生長力的形態，如骨形、卵形、葉形等。這些形態是基於自然生態的法則，充滿合理性與機能性。這種以力學爲出發點，發揮生物體最高機能的形態，是設計師追求機能與造形完美的組合。

③探討生物造形的構造原理

生物造形都有其構造的主要原理，可能是物理定律、數理法則或生態原理。良好的產品造形，亦含有一貫性的構造原理。

④生物造形輔助設計——機能或構造的轉化

掌握生物造形的機能或構造原理，轉化爲具有實用功能的設計。例如，從魚、鳥的構造特性，轉化而成的流線形。來自蝙蝠的靈感而發展成雷達，根據響尾蛇對溫差的敏感，而設計的響尾蛇飛彈等，都是人類取材生物造形的機能或構造轉化而成的。這種轉化過程比較困難，也許一匹快跑的馬，轉化的結果是一支急射的箭。因此，除了要深切了解其機能，掌握其構造原理外，更要有

豐富的想像力。

⑤生物造形輔助設計——特徵或意象的抽象化

掌握生物造形的特徵或意象，抽象化後變成有意義或象徵性的設計。例如：車站、醫院、機場使用的各類標誌，就是明顯的例子。這種抽象化的過程比較簡單，只要能掌握特徵或意象，考慮造形的一般原則，予以幾何化或單純化即可。但是要以抽象、單純的造形要素，重現原形的特徵或意象，也需要一番努力。這類抽象化的設計，往往需要藉問卷調查、實際測試，反覆修正至滿意為止。

11.2　情景模擬輔助構想發展

情景模擬，以豐富的想像力與不同的設計背景環境，能提出各種的設計解答，激發更多的設計構想，以下說明對於「未來多媒體展示產品」之各項可能需求、功能及可行解答的情景模擬：

實例——未來多媒體展示產品之情景模擬

主角：蘇麥‧21歲‧大學生

時間：二十一世紀

環境：百貨公司

事由：欲購買適合自己的化妝保養品

2002 年 7 月 8 日晚上，蘇麥盥洗完畢，準備上床睡覺，忽然從鏡子看到自己眼角旁，有許多細細的皺紋出現，驚訝之餘，她想皮膚已逐漸老化，該是需要些保養滋潤來維持青春了，但是她對化妝品一無所知，不知如何購買？突然靈光閃過，她想起了百貨公司的美容化妝專櫃有電腦可查詢她想要知道的資訊而又不必受到銷售員叨擾不休，於是她決定明天去百貨公司一趟。

隔天她來到了百貨公司，走到美容專櫃之多媒體展示系統前查詢螢幕上正播映介紹密絲佛陀之豔陽防曬系列，蘇麥並不想了解這些產品，她只是想知道保養品方面的資訊，於是她按下螢幕旁唯一按鍵。所有功能鍵顯示出現在螢幕

圖 11.1　按鍵查詢欲知資訊

蘇麥按下初始鍵，想從頭開始，以便尋找她想要知道的保養品資訊。

圖 11.2　按螢幕功能表上初始鍵

她想知道有關保養品之資訊，於是她在保養品之範圍內觸按螢幕。

圖 11.3　觸按螢幕保養品資訊鍵

螢幕出現保養品不同之分類：植物性、動物性、公司、功能等不同分類以供顧客選自己喜歡之分類方式。蘇麥選擇了公司分類，於是觸按螢幕。

圖 11.4　觸按公司分類資訊鍵

螢幕一直不斷出現以公司分類之各式各樣保養品，並一一簡介其主要成分與功效。

圖 11.5　螢幕逐一顯示各公司保養品資訊

蘇麥看到較適合自己的保養品，她想列印出此保養品之資料，拿其資料再到百貨公司之美容專櫃看實品購買，於是她再次按按鍵。

圖 11.6　找到所欲購公司之保養品資訊，按鍵準備列印

所有功能鍵顯示出現在螢幕，再按列印鍵，於是列印系統開始列印。

圖 11.7　按螢幕上功能鍵，列印資訊

列印完畢後，印表從紙張輸出口輸出，於是蘇麥將紙張撕下拿走，再按開始鍵，使影片繼續放映。

圖 11.8　取下列印資訊，完成查詢

　　如此邊看邊查詢，蘇麥已經較以前了解保養品的各種資訊。看完後，她拿著列印後的資訊去百貨公司的美容專櫃比較實品，如此比較後她購買最適合自己的保養品，同時也獲得許多知識，以供下次她其他需求能夠清楚往何處買，何種產品或再次查詢。

　　由於使用多媒體展示系統查詢資料，使她比預定時間內更早購買到合乎自己的產品，在剩餘空閒時間，於是蘇麥到處逛逛百貨公司，再利用多媒體展示系統查詢其它產品。

11.3　創意構想發展實用方法

(1)計畫問題法

　　爲了確實配合設計目標與方針去掌握顧客對產品的意見，就需要以計畫形式的問卷方式探討他們真正的需求；有時候，需用不同性質的問題詢問顧客，可快速獲得其中關鍵因素。

　　比方說，如果你要顧客回答烤麵包機有何缺點，或敘述一臺理想的烤麵包機應具備那些條件。他們會馬上告訴你，麵包機容易燙手，麵包片烤過後容易變形，烤焦的麵包片碎屑附在夾糟內不易清除以及麵包機使用幾次後就會發生故障等問題。他們的意思很明顯，無非是需要一種十全十美的烤麵包機；譬如，控制按鈕的操作舒適，性能良好，用完後夾糟內容易清潔，並且希望一次可以烤上四片或更多片。總而言之，他們很盼望有一個經久耐用而又功能良好的烤麵包機而已。

　　可是，以上所述之關鍵因素，並未明顯地表露出來。如果你以不同性質的問題或形式來詢問顧客的意見時，其中關鍵因素就會很快的被發覺出來，並且間接地影響到產品接近於創新的階段。比方說，關於以上所敘述對於顧客意見的調查工作，如能改用其他的方式技巧地進行，不一定要他們提供有關理想烤麵包機的各項意見，而要求他們想一想廿五年以後的烤麵包機會演變到什麼程度，你突然會發覺到他們所談的均與烤麵包片的速度有關。譬如，只要一、二秒鐘的時間就可烤好麵包片。接著他們或許又會告訴你，有關輻射熱或新穎電子可能會加速烤麵包的速度等問題。

(2)心理分析法

　　此法通常謂之消費者心理分析的研究工作，不過事先必須將消費者的動機、需求條件和生活方式分成各種不同的類型與等級，再依其偏好、習性，進行心理分析，可適當利用技巧和方法，探討基本因素的區分何在。

　　譬如，我們把糖果市場的消費者依照其心理分析之資料可分成三種不同之類別：A糖果、B糖果和一般糖果消費者。

　　A糖果的消費者非常喜歡吃糖果，他們成爲這類糖果大多數的購買者。無論何時何地，他們總覺得吃糖果是一種樂趣，也是一種享

受。

　　B糖果的消費者就像A糖果的消費者一樣喜歡吃糖果，但是他們並不喜歡吃A糖果，因為他們覺得吃A糖果是一種浪費，且有害健康。雖然B糖果具有某種營養價值，但他們覺得還是不夠理想。

　　至於一般糖果的消費者，在買了糖果之後就迅速離開，並不表示任何意見與反應。

　　對以上三種情形，我們面臨創造性的作業；首先，可應用我們的技巧與知識，來分析糖果市場的消費者心理，再引進所產生的新產品觀念，進行改良產品的實際作業。

　　我們知道，在以上三類消費者中，根據B糖果之消費者心理，其分析的重點就在糖果之中間部分，因此，我們應儘力去設法改善它的品質。比方說，我們創造一種新品種的糖果，可加強其中間部分填料的營養價值，其中含有豐富營養的食物就好像三明治的夾心食品一樣，它可稱為「糖果食物」。其中分為三層，中間一層為填料，上下兩層卻與三明治類似，如果我們能更進一步加添維他命而使糖果與食物一樣地具有相當營養價值的話，相信此類糖果必可獲得更多消費者的愛好與購買。

(3)比較特徵法

　　此法是希望設計師不必去做太多無謂的分析工作，僅需掌握各個產品特殊的條件或特徵，其目的在節省費用及增加產品價值。你如果掌握愈多產品的特徵，就愈能表達夠水準的產品。同時，間接地也可防止市場上價格的下跌，而且你可毅然提供一件任何人皆需要而無人能推出的產品。

　　不作分析工作的用意，在於使你在產品的某種定價中，針對顧客的欲望與需求，決定各項特徵的組合，而使一件產品對購買者具有相當的吸引力。譬如，我們在電冰箱的實際設計作業範圍內，假如不做分析研究的工作，究竟會不會真的對設計工作有所幫助呢？或提高工作實際的效益呢？

　　如果在設計電冰箱的計畫方案中，根據某種關係暫時以不變更售價為原則，而你又如何去評估或設計它六度空間的相互牽制的關係呢？不管它是否具有自動除霜設備、自動製冰器、自動冰水供應器、門面上一種活動指紋型的結構材料以及一個位於上方或邊或底面的冷

藏器；你能以那種有效的組合方法達成目的呢？

倘使你要合情合理地從它六度空間中研究發展出所有組合的可能性，該項結果將導致一百四十四種不同的組合。同時，它也可以正確地提供消費者有關一百四十四種不同產品的說明卡片，藉此可進一步調查消費者的意見以及他們願意購買其中之一的可能性，但這種做法並不太實際。

其實，在這方面可以不必去做分析工作，你如果要利用一羣組合的次要因素，寧可利用幾項特徵因素的組合去做研究工作，比較實際而且容易。譬如，該項工作實際上只提供消費者大約有廿五到三十種組合，我們可由消費者的調查實務中，把它分成各種等級或購買其中之一的可能性。省略分析工作的理由即因爲我們可利用有限的組合因素去分析、評斷與綜合，且可快速地找出其相互牽制的關係何在？

(4)識別圖表法

通常繪製圖表中，可包含大小不同產品的現有品牌，目的在調查顧客的評價計分結果。然後，綜合繪出各種品牌產品的形象。此法即一次將所有的因素利用「識別符號」繪製完成，再依次逐項作分析比較，顧客很容易在明顯問題範圍中答覆你的問題。

譬如，在軟性飲料市場中，有兩種因素的標準爲滋味鮮美和低卡路里。滋味因素在一項直欄中作成紀錄，卡路里因素則用另一項直欄作成紀錄；如此交繪成兩行直欄。從這張圖表中你即可看出檢定的結果：某些品牌爲滋味鮮美，但卡路里含量多；某些品牌則卡路里含量少，但滋味卻不夠鮮美。此項測定的結果在現有的某些市場中，顯得十分普遍，並且經常出現此類低品質的飲料。

誠然，在這些配方的秘密尚未公開前，我們知道的也相當有限。但當我們測定其他兩種品牌的成分時：甜性和酸性，將會發生什麼樣的後果呢？假如某一種品牌的紀錄是甜性成分高，酸性成分低。而另一種品牌卻常被人認爲酸性高於甜性。總而言之，這兩種品牌均已達到標準；如果我用水去調和以上兩種配方，如此做法，或許不會有太多市場的可能性。

另一種配方的測定結果：高甜性和高酸性。或許我們可以將兩種品牌的品質加以混製，而變成另一種新品質的品牌。不過，此種混雜性產品如要推出於軟性飲料市場中，未必見得是一種很受顧客歡迎的

品牌。

　　有效的分析識別圖表法，其關鍵是將所有品牌中各項影響產品的因素系列作成圖表，其中各項因素中，不僅含有現有合格品牌中之舊品質。同時也含有現有品牌中仍未改進的新品質。如何去分析、評估與綜合仍是設計產品時重要的一環。

(5)強制關聯法

　　首先是通過一些途徑，如產品目錄等，選出自己感興趣的若干個事物，然後把它們擺出來，對它們各自的種種屬性一一加以分析，再靠豐富的想像力把這些屬性加以撮合，利用這種撮合所產生的刺激，能得到一些啟發。這時頭腦先要有明確的方向，決定自己要幹什麼，才能做到有的放矢，進一步完善自己的構思，直至一個新的「產品」誕生為止。當然，這個新產品是否具有生命力，還有待於進一步檢驗。這種方法常用於不同類的產品的組合。

(6)現行要素組合法

　　此方法是把現有事物按新的觀點加以重新組合。它有直接組合和間接組合之分。直接組合是在類似的、相近的事物之間進行組合。如橡皮擦和鉛筆均屬文具用品，把橡皮擦與鉛筆組合成帶橡皮擦的鉛筆，就屬這類型組合。間接組合則是把完全不同、意想不到的事物組合在一起。如一種新型的理髮推子，它既能理頭髮又能把理下的頭髮吸進去，使理髮者免受頭髮扎身之苦，也使工作空間更加整潔。這種產品的奧妙之處，就是把普通理髮推子和電氣吸塵器巧妙地組合了。

　　間接組合法比直接組合法要求更高，除要求設計人員需具有一定的設計技巧、方法外，還需具備豐富的創造能力，以達到組合新產品的功效。

(7)綜合功能法

　　此法係利用一部分重複的使用功能，進行研究另一組新產品種類的形式。此法也是方法四識別圖表法之延伸，其最終之結果可導致為綜合形式的產品功能模型。

　　一組相關的產品，如奶油、果醬、調味醬汁和烹調油等，這些產品均具有不同的用途，但它們並非具備所有的使用功能。

　　根據調查表中顧客意見的差異，往往不能確定某些產品應具備若干的功能，但很可能有些顧客為了希望某些產品增加極好的功能而找

尋到我要改良與發展的新產品。它們目前也許不需要再改良或發展爲一種綜合有產品品質的新產品，但它們至少可以具有複合式的功能性。

以上所述與若干技巧不同的地方，乃在以加強新產品觀念的啟發爲主要的目的。當你已經獲得多種產品的特徵與要素，而且又有興趣將它們綜合在一起時，就大可不必再做研究分析的工作，僅需憑著記憶或作成圖表即可。

11.4　模型輔助設計之構想發展

模型可作爲設計過程中有關人因工程與視覺因素的研究，而且可輕易變更，以觀察改變的效果。它們也是極佳的溝通工具，對內，可協助設計部門人員間的討論，對外，則可用來向產品的使用者表達設計的構想。模型輔助設計之構想發展，有如下之功能：

①追求安全的設計，例如構件的安排可能會影響安全性。

②追求系統構件間關係的合理性，以利於建造與維護，並能提供建造所需的圖片指引。

③於開發與後續的過程中，作爲商業推廣之用。

④追求形態與色彩造形完美的設計。

⑤追求符合人因工程要求的控制編排與細部的設計。

模型的種類包含有：比例實體模型、細部實體模型、外觀實體模型、工作站實體模型、系統模型及電腦模型。

⑴比例實體模型輔助設計

比例實體模型適合用來展示整體的組成方式及結構細節等立體關係。當實際裝備過於龐大時，也可用比例實體模型作爲展覽用。可是應用在人因工程的研究上，比例模型的用途較有限。所選定的比例，要依個案對細部的要求以及展覽搬運的方便性而定。

⑵細部實體模型輔助設計

當需要新的構件，如把手、控制或其他機構時，可用細部實體模型來輔助其美學上、人因工程上及機能上的設計。如果需要作機能試驗，則應以足夠強度的材料製作，一般則可用粘土或石膏製作。

⑶外觀實體模型輔助設計

外觀實體模型對人機界面之分析，最爲需要，可採用簡單型，或

精緻型，全依設計問題之需求、製作方法與使用材料而決定，外觀實體模型不僅對設計師有用，對於使用者、生產者亦有很大幫助。外觀實體模型可在設計過程的早期即用來發現問題的異常性，以避免至設計之後期發現時，再試圖修正時，耗費更多精力，是極佳的輔助設計發展之工具。

⑷工作站實體模型輔助設計

工作站實體模型在於解決複雜的工作站上的操作與維護的設計問題。工作站實體模型發展的程序如下：

- 列出人因工程的規範，綜合操作者對各項器材構件在使用時與維護時的需求。
- 畫出各項裝備間最常發生的動作順序的流程圖。
- 製作比例 PU 發泡模型，模擬不同的安排方式。
- 製作全比例的人因工程研究用模型，以便由使用者評估。
- 追求合於列出的合理動作順序的要求。
- 製作全比例的原型，以檢討容許差、生產問題與表面處理等。
- 作必要的修正後，而得到最後的設計。

⑸系統模型輔助設計

系統模型最適合用在複雜的機械，以便求取最適當的機能性、維護性、安全性、審美性與空間上的要求。此種模型的照片，有時可以補充，甚至取代指引建造所需的圖面。大部分需要的構件都可買得到，如鑄造或模塑的成組比例模型，也可用塑膠擠型、塑膠棒，塑膠板等，和如樹木、籬笆等環境配件製作構件和點景。塑膠的構件加工容易，表面平滑，色彩種類多，局部加熱後彎折容易，是理想的材料。

⑹電腦模型輔助設計

電腦模型輔助設計發展，目前已相當普遍，其方式係採用電腦之軟體工具表現出 3D 模型，並能簡單而快速地改變位置與尺寸，再進行評估。以現代的技術而言，這可能是最合乎經濟效益的。在設計早期以電腦作研究，可以大大減少後續而來的修改及全比例立體模型的測試。同一個程式，有時可用在多種設計，或用在同一設計的不同階段的定期檢討。

電腦輔助設計系統可以提供人體模型在機器上工作及其周圍的視

覺環境立體圖，顯現在螢光幕上或以繪圖機繪出，以進行各項評估。例如，它可作爲檢查人體模型是否有能力操作控制、適應工作空間與姿勢的要求。也可以就機具與環境的配置，評估人體模型的視野狀況。

11.5　新造形的數理發展方法

⑴等面積造形發展方法

等面積具有相等的單位，以等面積爲基本單位，發展出的新造形能擺脫人類固有視覺經驗束縛，而創造出新的視覺感覺的作品。

具有完全「相等」的物品已充斥在現代化社會中，其中以「等面積」爲構成的基本單位者更是不乏其數，只要我們稍微留意一下，例如建築物中的磚塊、天花板、地磚、瓷磚，交通設施的汽車、火車、橋樑，以及日常事務用的文具、紙張、桌椅等等，不論是結構中的部分或是整體，均可以找到「等面積」的實例，我們可以説這種「等面積」的造形是存在於自然界中一種必然的數學秩序。

等面積造形發展方法，有以下四種：

①形狀及面積均相等的方法

使用相同的幾何圖形如正方形、三角形、圓形等，而以正方形被使用得最多，也許是因爲正方形邊長皆相同，比較容易處理的緣故。

②等面積但形狀不同的方法

把某種等面積的造形加以形狀變化，同時也不影響其面積的相等，雖然在形狀的變化上所造成的面積量，有的並不一定皆能找到幾何學或數學的依據，但也具有感覺上之等面積的效果。

③兩組以上等面積的方法

在等面積造形的基礎上，把畫面分割成兩組或兩組以上之不同的單位造形，而且各組的單位造形除了面積皆相等之外，其數量也相同。

④比例分割等面積的方法

把等面積造形的概念加以較爲靈活的應用，因此，造形的方法也比較多樣化，由於畫面的分割皆以等面積造形的概念來處理，於是而有二等分、三等分、四等分等分割方式，使得畫面產生了一

種比例美的效果。

　　等面積造形具有前述之再現性及方便大量生產與生產自動化的特質，因此，在產品設計的領域上，不論是產品本身的結構或是生產線上的計畫，都大量使用了等面積造形，尤其是具有組合性的產品及規格化的零件，幾乎全都是等面積造形。

(2)坐標變換造形發展方法

　　美國生物學家 Thompson 在研究魚類生物的造形時，以坐標變換的方法，尋找一些未知的魚類造形，他先以一種典型的魚類，然後製作了一個正方形格子狀的坐標圖，再把這種魚的造形描繪在這坐標上。接著他又以這個正方形的格子坐標為基準，製作了很多種變形的坐標圖，以相同的位置比例，轉畫在變形的坐標上，於是這個魚的造形也就跟著成為變形的魚了。

　　上述變換坐標的方法，從造形開發觀點來看，實在是在探討未知造形的課題中，可以引為參考的構想發展方法。

　　坐標變換的方法可以從正常坐標的基本架構中，以下列方法改變：

　①水平或垂直軸線的改變

　　a. 直線。

　　b. 曲線。

　　c. 圓或圓弧線。

　　d. 折線。

　②坐標間距的改變。

　　a. 等間隔。

　　b. 等差、等比及其他數列應用的間隔。

　　c. 不規則的間隔。

　③軸線與間距組合的改變。

　　a. 全部以一種性質的線及間隔來構成。

　　b. 局部以一種性質的線及間隔來構成。

　　c. 把全部畫面分成幾個小部份，每一個小部份均以一種性質的線及間隔來處理，即一個畫面同時有好幾個變形坐標。

　　d. 不規則的組合。

　　坐標變換造形發展法，可以藉電腦軟體工具 Auto CAD 協助新

造形之發展，在 Auto CAD 中 Block 和 Insert 的指令，可以用來作線性的坐標變換。Block 指令允許使用者建立不同符號、圖形的區段，然後經由 Insert 指令來編輯這些不同圖形，在編輯的過程中可利用 x, y 不同比例的設定，來完成線性的坐標變換。除了 Block 和 Insert 指令外，Stretch 和 Extend 也可應用在圖形的局部變形以及 3D 的變形。

圖 11.9　Auto Cad 上各種座標之變換

圖 11.10　Auto Cad 上坐標變換 3D 造形應用例

⑶羣論之對稱及衍生造形發展方法

　　對稱的形式普遍存在於大自然裡，在人體、動物、植物、礦物中都可以找到無數的例子。不管對稱在那個地方出現，便有一「羣」在那個地方出現。化學家用羣來研究礦物結晶體的對稱情形，物理學家用羣來研究質點與一力場的對稱，羣論已日見其重要性。

　　利用羣的觀念及圖形對稱羣的運算，可以電腦程式設計出四方連續的衍生造形。

　　圖形的對稱是指將此圖形旋轉某一角度，而其頂點恰能與原來的圖重疊。

　　在實際的應用中，可以利用電腦程式來產生圖形對稱羣的二元運算表，例如用 Turbo Basic 寫成的能產生正多邊形對稱羣的二元運算表。由這些二元運算表組合產生的圖案，往往有出人意外佳作。如能在單元圖形上下工夫，則設計出來的圖案更具變化。平面圖形有對稱性質，例如，長方形、平形四邊形、梯形、菱形等，也可發展一套產

生二元運算表的程式，再根據這些二元運算表，或規則排列，或隨機放置，或兩者並用，皆可產生變化多端的連續圖案。

　　平面圖形的基本變換有四類：①平移對稱；②反射對稱；③旋轉對稱；④平移反射對稱。以此四類不同變換的組合，可以用來描述17 種形成四方連續的衍生造形。

　　利用 Auto Lisp 語言可以簡化上述圖形對稱羣運算，而自動產生四方連續的衍生造形，執行方式是設計師首先輸入單元圖的長度、寬度的角度，然後把此單元顯示在螢幕上，即可利用 Auto CAD 的功能在自定的範圍內，設計單元圖形，直到滿意為止；然後選擇適當的次單元形成副程式，最後利用圖案形成副程式完成連續衍生造形。

圖 11.11　Auto Cad 上單元圖案衍生造形應用例
（明志工專，工設科學生作品，林榮泰教授指導）

本章補充教材

1. Alexander　Manu　(1991)，"The　Design　Process：Advanced

Methods in Focused Creativity Forwards Achieving a Product Identity of Affordable Quality", The 1st CEO Conference on Design Policy, ROC, REIID/NCKU, pp. 5～24.

2. 林品章(1989)，〈坐標對換應用在造形設計的可行性研究〉，《工業設計》，第十八卷，第四期，明志工專，頁 208～215。

3. 林榮泰、郭泰男(1989)，〈羣論在圖案設計上的應用〉，《工業設計》，第十八卷，第四期，明志工專，頁 222～227。

4. 楊靜(1987)，〈創意人的啟示〉，《工業設計》，第十六卷，第三期，明志工專，頁 146～153。

本章習題

1. 試證明 Fibonacci 數列中，後項之數除以前項之數(an)，其無窮項的比值，就是黃金分割比例。

2. 任意取材自某一有意義生物之造形，將此生物造形轉化或抽象化，以做爲設計構想發展的泉源。

*3. 以本次畢業製作之課題爲例，培養自己與設計組員豐富的想像力，在不同的設計背景環境下，進行情景模擬，激發出更多的設計構想。

4. 採取本章所提七種創意構想發展實用方法之任何一種，協助畢業製作專題的創意開發。

*5. 以本章所提六種類別模型之任何一種，協助畢業製作專題的構想發展。

*6. 若你已具備使用電腦繪圖軟體 Auto Cad（或 Cad Key）的能力，嘗試以本章所提座標變換造形發展方法，來協助畢業設計專題新造形之發展。

**7. 採用以下二種創意的想法，協助本次畢業製作之專題設計：

①「拼圖遊戲式」的創意方法（把兩個或三個不相干的事物組合在一起；或是將兩人或多人熟知的舊元素，合併在一起成爲全新的設計）。

②「變形者」的創意方法（採用觀念和認知的改變，來增加創意來源，又分爲階段再定義法及改變用途法）。（提示：參閱本章補充教材，楊靜(1987)，〈創意人的啟示〉，《工業設計》，第十六卷，第一、二期，頁 148～150。）

第十二章　新產品設計評價

本章學習目的

　　工業化量產產品之設計評價，不僅從物理、技術層面的思考方式來考量，更要從人性、社會、文化等層面做深入的表達與和諧的配合；換言之，設計評價除了技術理論層面的考慮外，對於本土設計哲學、社會條件的背景因素也必須加以考慮。本章學習之目的在於研習設計評價之基本技術與應用模式，包括：

■新產品評價的實用模式
■新產品評價的效益模式
　• 系統效益模式
　• 效益值模型
■設計評價的多屬性效用模式
　• 新產品評價策略
　• 多屬性效用模式

12.1　新產品評價的實用模式

　　新產品評價本身就是一種理性的行為模式，而對新產品認知卻又是非常的感性。因此當理性的判斷和感性的認知能夠取得一致時，這一定是一個好的設計。

　　新產品設計評價必須專注在與物體本身有關的特性和與人性有關的特質這兩個範疇上。一個是由技術人員所決定，純技術性、物理性的特徵，另一個特徵則是產品的造形，而後者往往又是左右好的設計的先決條件。新產品評價的重心自然的會落在和人性有關的觀點上。和人性有關的，又大致可以分為兩大類，一是由實際操作使用所得到的經驗，另一個則是由認知上所得到的經驗。

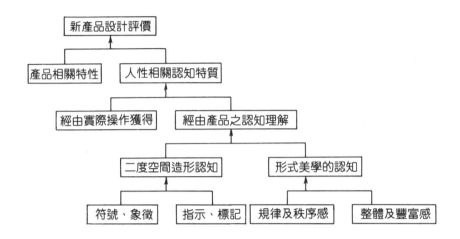

圖 12.1　新產品設計評價的層級理論基礎

　　好的造形的產品或產品系統,依據上述之評價理論基礎,必須展現下列共通的特點:

①具實用且高度適用性的完整功能表現。

②考慮高度安全,符合有關的安全標準規範,考慮到因為害怕或疏忽時的不當使用,仍不會造成人體的傷害。

③耐久性,需符合美學和心理上的持久性。

④符合人因工程的需求,亦即考慮使用者對產品的實際心理狀況。例如,操作的簡易、握持的舒適,以及避免不必要的操作疲勞或誤解。

⑤高品質的產品造形。能表達出明確的結構和造形原則,明確的外形,其體積、尺寸、色彩、材質、視覺指標標明主體和其相關部件組織:

　• 結構清楚易解的造形原則,採用標準化或模組化。

　• 簡潔明確的造形元素,外形的轉折、對稱比例及色彩和標示字體的運用。

　• 具美學觀,配件在生產裝配和維修上一致、合理的區分。

　• 沒有視覺上的困擾,不會因而產生視覺訊息上的誤解。

　• 合乎邏輯的造形,合乎過去的生產和使用的法則。

⑥產品造形能激起心靈上的共鳴,整體的表現能引起使用者的興趣、好奇,和愉快的感覺。

⑦工學技術上和造形型態上的顯著性，避免一味的模仿。

⑧與環境的和諧關係。產品所表現的功能和造形，不應只限於產品本身而已，而應該考慮到產品所在的環境，甚至於和後續同在一個環境內的其他產品能互相配合。產品的造形、色彩和材質能充分表現出產品的價值感。

⑨包含對環境生態的友誼。在製造生產過程中，對能源與生態資源及將來廢棄資源回收的考慮。

⑩操作簡易視覺化。產品造形應該充分表達產品和其部件的功能及其操作方式，簡化操作。

12.2　新產品評價的效益模式

⑴系統效益模式

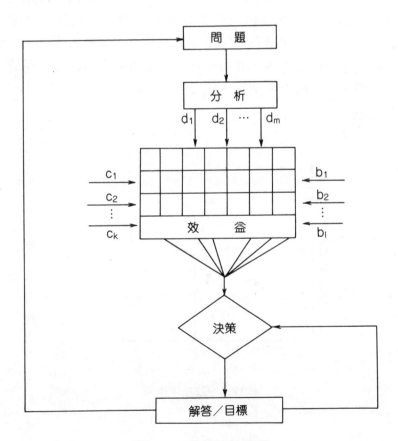

圖 12.2　系統效益模式

圖 12.3　系統效益模式之決策品質

　　當執行系統效益之任務時，來自 c_i、b_i 系統的情報，會充實其行為與狀態。此時，設計者再利用 d_i 系統的「交互」設計，必能提高其效益值。其中作用包括有：①變數的決策。②參數的決策。它的目的主要依決策條件篩選各種具有安全性的效益範圍，即依合理的系統事物及情報，尋求綜合的解答，提升其決策品質。

(2)效益值模型

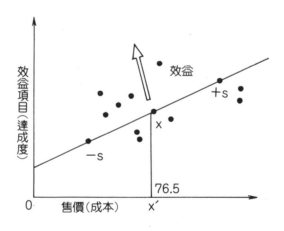

圖 12.4　效益值模型

效益值模型係表示從某種向度線上，介於－S和＋S點之間，亦爲該向度之一種效益值之決策範圍。其實，－S至＋S間具有無數個效益值，吾人可從中選取一個 x 點做爲決策點，惟此點需依據其成本之價值指數爲基準點（ x'）。此外，x 點位置朝箭頭方向移動，表示愈能提高效益（ 達成度 ）的適用性。

12.3　設計評價的多屬性效用模式

⑴新產品評價策略

消費者進行新產品評價時，不外乎兩種考慮：一個是要求最佳化（Optimizing），另一個則是要求簡單化（Simplifying），消費者的評價就是不時的在這兩種原則之間權衡。基於最佳化和簡單化兩個原則，消費者的各種可能評價策略包括有可補償模式（Compensatory model）與不可補償模式（Non-compensatory model）兩大類。

①可補償模式

所謂可補償模式是指屬性效用可以互相補償，即產品屬性的水準可以加以平均，正負值可以互相抵消。一般依屬性間之不同補償方式可區分爲下列二種：

- 加法性模式

各方案的總效用值是各屬性效用值之總和：

$$U(X) = U_1(X_1) + U_2(X_2) + \cdots + U_n(X_n)$$

各方案的優劣以總效用值 $U(X)$ 來評估。

- 互動性模式

加法性模式只考慮各屬性的主效果，沒有考慮屬性間的互動效果，互動性模式則假設其效用函數屬性間有互動效果：

$$U(X_a) = U_1(X_{1a}) + U_2(X_{2a}) + U_3(X_{1a}, X_{2a})$$

②不可補償模式

所謂不可補償模式是指屬性間沒有權衡的關係，即產品屬性的水準不能互相抵銷，一方面的優點並不能彌補另一方面的缺點。它依選擇規則之不同，可分爲下列五種：

- 編輯模式（ Lexicographic model ）

消費者先評估各屬性的相對重要性，然後在最重要的屬性上比較各方案，如仍不能決定，則以次重要的屬性比較各方案，直

到選出最佳方案爲止。

- 大中取大（Maximax）及小中取大（Minimax）

大中取大，乃就各方案中最高效用屬性加以比較，若某案最高效用屬性較令人喜愛，此方案便會被選中。小中取大，乃就各方案中最差效用屬性加以比較，若某方案最差效用屬性較令人討厭，此方案便會被剔除。

- 滿意性（CONJ）及不滿意性（DISJ）模式

此兩種模式皆設有一門檻水準（Threshold），以此當做選擇之依據。在滿意性模式，必須每一屬性之效用都不低於事先設定之門檻水準，該方案便被丟棄。

- 依序剔除模式（Sequential elimination model）

消費者對各屬性都設有界限值，可能是剔除值或滿意值，然後依每個屬性剔除不滿意的或選取滿意的，直到選出最好的方案爲止。

- 優勢模式（Dominance model）

在所有列入考慮的屬性上，方案A都高於方案B，則將選取A方案。

由以上說明，可知在補償性模式，一般皆設定消費者會選取一具最高效用之選擇方案，故消費者可視爲一追求最佳者（Optimizer）。不可補償性模式，消費者無法選取單一的方案或所選的方案不一定是效用最高者，故消費者可視爲一追求滿意者（Satisficier）。

(2)多屬性效用模式

多屬性效用模式係將消費者對產品的評價與購買，分解成一些重要產品屬性來考慮，而對產品屬性的目前水準的偏好情形及其選擇法則加以了解後，將可協助在未來預測這些產品屬性，在新的水準上配合時的可能反應情形，有助於產品開發工作的進行。

多屬性效用模式應用於產品評價上之理論運作，大致可包括以下四個步驟：

①重要產品屬性的求取

決定產品會引起消費者選購的屬性，是多屬性效用分析中的第一步。一般而言，重要產品屬性的選擇要基於以下四項原則：

- 各產品屬性之間要互斥。

- 各產品屬性要明確、不易造成混淆。
- 各產品屬性都有決定性影響力。
- 所選定的屬性能明確的涵蓋整個產品特徵。

②模式函數型態的決定

多屬性效用模式的函數型態就是一種組合法則，各單獨產品屬性的偏好值可透過此組合法則，而合併成為對整體的偏好。多屬性效用模式函數型態可分成兩大類：一類是相加性模式（Additive models），另外一類是相乘性模式（Multiplicative models）。相加性模式又可分成一階或高階，有交互作用或沒有交互作用等不同模式。相乘性模式則又可分為連接性模式（Conjunctive model）及分離性模式（Disjunctive model）。

③重要產品屬性權數的決定

重要產品屬性權數之求取可分為：a.等權數法；b.差異權數法。差異權數的求取方法又可分成兩類，一類是配合組合模式，用直接詢問方法求得，即所謂的直接法。另一類則是配合分解模式，用數學方法計算而得，即所謂的間接法。一般而言，相加性模式兩種法都可以用，但在相乘性模式中，要使用分解模式計算權數則比較困難而極少見。

對差異權數的求取有許多方法可資應用，其中最常用的方法為消費者評等（consumer rank），乃依各產品屬性的重要性次序加以分等，其計算的公式有三種：

- 等級和法（rank sum)

公式 1
$$W_i = \frac{N-R_i+1}{\sum_{j=1}^{N}(N-R_j+1)}$$

　　R：產品屬性 i 的評定等級
　　N：產品屬性總數

- 等級倒數法(rank reciprocal)

公式 2
$$W_i = \frac{1/R_i}{\sum_{j=1}^{N}(1/R_i)}$$

• 等級指數法(rank exponent)

公式 3
$$W_i = \frac{(N-R_i+1)^a}{\sum\limits_{j=1}^{N}(N-R_j+1)^a}$$

a＝0 恰爲等權數法，a＝1 恰爲等級和法

④重要產品屬性偏好值的取得

重要產品屬性偏好值之求取可分爲：㈠直接法；㈡間接法。所謂直接法是由評價者自行決定其偏好值，對產品屬性的不同的水準加以評分。所謂間接法，是由評價者對不同的屬性組合加以評分或評定次序，再由研究者計算其偏好值。間接法又因屬性組合中所含屬性的多少而分爲權衡比較法（ Trade-off approach ）及整理比較法（ Fullprofile approach ）。所謂權衡比較法是指每組只包含兩個產品屬性，以供消費者在兩者之間權衡。所謂整體比較法是指每組同時包含所有的產品屬性。

本章補充教材

1. 郭介誠(1991)，〈評價產品設計的理論基礎〉，《工業設計》，第二十卷，第二期，明志工專，頁 72～77。
2. 東方月(1991)，〈世界各國優良設計評選標準〉，《工業設計》，第二十卷，第二期，明志工專，頁 94～101。

本章習題

1. 指出優良造形的產品或產品系統，必須展現的十個主要共同特點。以此實用模式來評價本次畢業製作諸構想，是否已具備優良造形之要件？
2. 圖解說明新產品評價的效益值模型。
3. 基於消費者評價的最佳化和簡單化兩原則，消費者有那二類別的評價策略？
4. 多屬性效用模式應用於產品評價，大致包括那四個步驟？
**5. 找出並比較以下五個世界著名優良設計的評價標準：
 ①德國——If (Industrie Forum) Design Competition
 ②日本——G-mark 商品選定

③英國——英國設計獎（British Design Award）

④美國——傑出工業設計獎

⑤奧地利——奧地利優良設計獎

　（提示：參閱本章補充教材，東方月（1991），〈世界各國優良設
計評選標準〉，《工業設計》，第二十卷，第二期，頁 94 ～
101。）

第十三章　設計管理與管理設計

本章學習目的

設計管理是一種專業性的工作，有別於一般企業管理。設計管理透過科技整合，以新產品開發設計、企業形象與識別系統等設計語言和視覺語言來達成公司的特定宗旨和使命。本章學習目的在於研習設計管理與管理設計的基本技術與方法，包括：

■設計管理的基本觀念
■設計管理的重要內涵
■企業高階管理的設計政策
■新產品開發的設計管理組織
■新產品開發的設計資訊管理
■新產品開發設計部門的政策管理
■設計組織的人員管理
■設計組織的整體品質管理
■設計組織的智慧財產權管理

13.1　設計管理的基本觀念

設計管理（Design Management）或管理設計（Management Design）在國內仍是新興的設計研究領域，它所涵蓋的範圍很廣，舉凡從一個產品創意的形成，到產品銷售之間的所有活動計畫，均包含在內，其間包括設計政策的擬定、政策的執行、人力的管理、物力及資料的處理、專利與版權申請、設計傭金制度的釐定等都在此範圍內。目前國內大型的家電公司，在設計管理方面做得比較積極，也頗有成效。但是大部分規模較小的公司，根本就沒有設立產品設計部門，更無所謂設計管理了。

13.2　設計管理的重要內涵

今天，工業技術的快速發展以及材料的不斷創新，目前極大部分的工業產品在十年前的市場上是無法看到的。各種科技發現，到應用的時間差距也越來越短。由於技術的演進一日千里，新產品構想在複雜性及精密性方面也跟著成長，於是新產品的研究發展費用及各種複雜的實驗費用，耗費相當龐大。這說明了企業界必須有效的採用新產品開發與設計的管理制度，才能使新產品的上市，立於不敗之地。

13.3　企業高階管理的設計政策

創新產品，是企業成長及壽命延續的重要泉源，而能源源不斷創新產品的企業，背後一定有一個強而有力的設計政策在推動它。一般言之，公司推出新產品上市是極冒險的事，根據統計資料，產品上市能獲取利潤而占有市場者不及所有競爭產品的百分之十，也就是許多新產品在推出上市之後不久或甚至未推出上市就被淘汰了，許多勉強上市的產品也都無法獲取利潤，而被迫退出競爭。此類現象說明了一個事實，那就是公司在決定新產品計畫時，必須有極具前瞻性的設計政策，而公司在決定推出新產品上市時，還要有不怕失敗的決心，這兩種條件是決定企業成長與否的重要因素。

在一個有相當規模的企業裡，公司管理階層負有協調並引導下級各產品生產部門的整個產品計畫走上正軌的責任。公司對產品推出的時間——近程的、中程的或長程的，以及產品銷售的市場——地方性的、全國性的、區域性的或全球性的等方面的考慮，是屬於設計政策的問題；另外對所推出的新產品與公司整個產品組合（Product Mix）或產品線（Product Line）的既有規範是否配合的考慮，也包含在企業高階管理的設計政策內。

企業高階管理的設計政策，依實際情況可分長程與短程兩種。長程政策的釐定，必先要求公司長程的研究發展計畫，並配合市場需求的成長速度。至於有關技術性方面的研究，如果公司內無法作，就應該委託研究機構作。同時多多鼓勵設計師與這些研究機構多接觸，他們可以從這些地方找出一些可以實際應用在設計上的理論，對公司的設計政策將助益良多。短程的政策之釐定，則多考慮如何創造市場。

創造市場的方法有很多，比如促銷活動、政治活動、把握短期的景氣、爭取生產執照、改變產品的生命期等等。

13.4　新產品開發的設計管理組織

為了保證新產品在未來銷售市場上能獨占鰲頭，公司的設計政策必須有一套明確的發展方向。首先應該成立一個產品政策委員會（Product Policy Committee），它的成員應由產品設計部、市場開發部、研究發展部、銷售部及生產部的代表所組成。委員會的功能除了對公司過去的各種狀況先作考慮外，還得對外在環境（包括文化、經濟、社會及政治等因素）對未來產品之影響作一分析。委員會在擬妥新產品議案時，有權責向最高管理階層提出簡報，內容應包括：新技術的可行性、新市場的潛在性、新利潤、新投資額等。

13.5　新產品開發的設計資訊管理

(1)現有產品發展之資訊

　①現有產品損益曲線的資訊

　　當設計師及工程師在發展新產品時往往需要重新去建立某一些資料，實在費時又費力。其中像損益曲線的紀錄就是最應該建立的，但是大部分的工程師當他一完成為某個專案後，馬上就跳到新的個案裡，誰都不願意做這些索然無味的紀錄工作。無疑的，這是一個急待解決的問題。如果公司能將損益曲線的紀錄作好，那對未來的設計政策將有相當大的助益，因為它幫助大家了解優點何在，該予以保留；而缺點何在，該予以改進。

　②設計圖面的資訊

　　•原圖管理

　　•預想圖管理

　　•出圖管理

　　•微縮影片儲存、管理

　　•設計變更手續之管理

　③現有產品設計資訊

　　•型錄、技術資料、文獻圖書、期刊雜誌、參考品專利資料之蒐

集、整編流通之管理
- 服務業務（摘錄、翻譯、影印……）之管理

(2)市場需求意向之資訊

市場真正需求之了解非常重要，因此如何利用系統性的方法來達成這項工作是極為迫切的。通常可以透過很多基本的技巧來達成，例如：觀察、訪問、問卷調查、統計等，而每種技巧又有很多不同的形式。

一個成功的企業應設法如何滿足顧客的需求，而不是生產一個在加工製造上，力求完美但卻不合消費者需求的產品。比如說，如果滅鼠藥的殺鼠效果已夠好時，實在犯不著動腦筋去設計一只結構與機能都很考究的捕鼠器，又如，膠帶的功用已廣受繪圖員歡迎時，就犯不著去設計造形頗為優雅專供繪圖員用的圖釘。以上幾個例子暗示著一個觀念，那就是：一個企業應該有提出「正確」產品的能力；所謂「正確的產品」應該是：它能滿足消費者的需求，並且在競爭激烈的市場上贏得利潤與聲譽。

(3)企業優勢資源之資訊

企業之各項資源的優勢與弱勢之資訊，其蒐集工作是非常重要的，因為公司設計政策的釐定必須預估企業本身的能力，用其所長，避其所短。例如公司某些技術已發展有年，在同行中也是獨樹一幟，就應儘量利用這方面的優勢，且進一步的求發展。

一般主要可用資源的調查項目包括：工廠生產能力、適當的製造成本、人員的素質、預留的研究資金等資訊。

13.6　新產品開發設計部門的政策管理

設計管理的組織，首先須成立完整的設計部門，隸屬最高經營階層，如能獲得公司最高經營者的支持，對於設計主體業務（新產品研發設計、資料調查、機能設計、細部設計、生產設計……）當更能順暢推展。

新產品開發設計部門的政策管理，除了配合企業高階管理的設計政策，必須合乎下列原則：

(1)追求簡潔設計

採用最簡單的設計來符合設計規範是較佳的設計邏輯，因此在政

策上應該是這樣的：儘量減少零件的數目以使產品所占的空間儘可能縮小。在設計程序上，通常可用價值分析的觀念來達成簡而優（Less is More）的效果。

(2)標準化設計

色彩標準化可凝聚並增強企業意象；零件、材料、記號、規格和計算模式的標準化將製造、採購、倉管、服技部門的方便；設計程序、圖面式樣和設計規範的標準化使設計作業移交快速；產品外觀識別計畫（Visual Indentity Program，簡稱 VIP）也要靠語意學（Semantics）的定位標準化。

(3)設計人員能力的提升

產品設計部門應做好設計人才培育，有計畫、有制度的長期培養。或許有些中小企業無法投資於人才培養，不過對於在職訓練（On Job Training, OJT）應盡力去做，或許是與學校設計科系，建立建教合作的關係，吸取學術的成果。同時使設計師能從設計工作中獲得個人身心的滿足，而信心十足地爲公司開發新產品。

(4)統一設計意向溝通的技術

二度空間的表達技巧，包括工程圖、表現圖、照片……等使用得最普遍。三度空間的模型則被認爲最實際、也最具成效。文字、口語的表達在某些方面是最直接的，但有時並不容易完全表達意向。術語的界定必須統一。

(5)新產品成本與材料重量的控制

將成本的控制列入設計政策，旨在使設計小組的成員隨時對此二因素加以查核。通常除了必要的材料不能改變外，其他零件材料之適切應用可以降低成本。例如某些機械產品的固定框架極爲笨重，它所浪費的材料，往往比應有的材料量高出達二至三倍。有一點必須澄清的是，成本的控制並不意味著採用次級材料，或低於規範標準的設計。目前先進國對較大型的產品都採用電腦輔助設計與開發。

(6)新產品之維護、操作、清洗及造形的考慮

在維護上要考慮裝卸零件的容易程度、備用零件的儲存、由誰作維護工作（代理店？零售店？或購買店？）、產品信用保證期的長短等。

在操作上，講求身心舒適、安全、不易疲勞、容易使用，這些都

是人體工學上的考慮。

　　清洗上，特別要求不要有死角，清洗方式簡單。

　　在造形上，特別要求美感及材質感的表現。外銷的消費性產品不必刻意去強調本土性美學的價值觀，應以消費地區人民對美欣賞的標準為準。當然手工藝品及紀念品例外。

(7)新產品製造技術的考慮

　　除了現有的製造技術外，對新技術的認知也是頗重要的。設計師應該知道，要如何生產以及何處可以製造。最好成立一個「自製或外購委員會」。成員包括生產、購買以及設計的代表。

(8)環境及生態觀的認知

　　新產品的規範必須嚴肅考慮世界性的石油短缺、資源不足、核能危機、廢物處理、公害污染等問題。

(9)新產品品質稽查站的建立

　　為了生產一個優良品質的產品，在推出一個新產品的過程中，必須適切的建立數個稽查點，稽查點的設定是希望將所有錯誤都能找出來，當然最重要的是，要能夠推出一個成功而又有利潤的產品。

13.7　設計組織的人員管理

　　對於設計的人員管理，如何在設計組織中，孕育激發設計人員的創意和創造力；如何促成設計人員不斷發展個人的設計潛能，加強個人內在，自發的激勵動機；如何在設計案的時間和有關限制條件下，溝通協調，發揮團隊工作力量，激發創意，解決問題癥結，產生新產品；以及如何設定未來的目標……等，都是設計管理的重要項目。

　　設計組織的人員管理，必須合乎下列原則：

(1)設計管理主管的知能條件

- 具備產生優良設計的知識與概念。
- 規劃設計案時程的能力。
- 建立設計策略之長程預測、企劃與開發的能力。
- 組織設計開發團隊之溝通、協調、領導的能力。
- 具備推銷優良設計的能力。
- 資深及成熟的領袖性格。

(2)建立團隊精神的整體組織氣氛

設計管理主管須提供設計人員，適宜施展創造力的組織氣氛，並能尊重設計師的意見。設計要有原創性，其關鍵在於設計者本身擁有的感覺、知識與經濟。企業要供予團隊工作(Team work)、團隊創造的風氣。

⑶建立創造思考的設計環境

設計部門運作講求開放、創造的觀念與作為，應給予設計師彼此間協調、溝通的開放環境。在無拘無束、輕鬆愉快的氣氛下，接受新觀念、新資訊、新流行，展開設計思考和創造，提升新產品設計品質。

⑷提升設計人員的生產效率

設計人員的工作並非體力工作，而是一種知識性工作，其工作內容、方式、績效評估不同於其他的人員，尤其在創造力的鼓舞、產生，都須運用各種機制，如設計空間的人性規劃、工作氣氛的培養、相關硬體設施和軟體服務等之相互密切配合，尤其是電腦輔助設計資訊系統的充分利用，將更能提升設計人員的創造力及生產效率。

⑸彈性的設計職務分工管理

建立彈性的組織架構，把設計部門安排在合理的組織層級，並讓設計師有工作輪調的機會，以避免長期從事同一產品設計所致之工作倦怠感和設計刻板化，才能活化設計的創意與品質。

⑹定期赴國外訪察及研習設計新資訊

企業須定期派優秀設計人員赴國外作短期考察及研習，以掌握世界潮流趨勢，方能獲得產品領先的地位。

13.8　設計組織的整體品質管理

⑴設計整體品質管理的基本觀念

整體品質管制(Total Quality Control，簡稱 TQC)是要求每一部門的每一位從業人員，均假想自己是產品出廠前的最後部門，都將下一個部門假想成顧客，盡可能將最優良的產品交付給下一個承辦人，如此各部門運作將形成一良性循環。

TQC 首先應用於生產部門是在現場工作上組成品管圈(Quality Control Circle，簡 QCC)之後，採購、服務技術部門亦接著實行，目前，設計部門實行 TQC 或 QCC 活動已對提升設計人員工作情

緒，發掘顧客潛在需求及探索如何評估新產品等均頗具成效。因此，將 TQC 活動應用到設計界——第三次產業，已成爲協助國內產業界技術升級的重要技術。

最佳的 TQC 品質圈小組人數，應不超過 10 人。若設計部門人數過多時，可採「迷你圈」的「減數分裂」，「專案圈」的「跨部編組」。前者是將產品別或工作性質細分成若干副圈。後者是由各部門負責承辦人員共同組成的專案工作小組。

將 TQC 技術運用在設計管理可以採用以七人一組自動自發地成立，七人之中小組長是幹部，有一位上級指導員，名爲播種者（Facilator），此人即是主管級同仁，所有的播種者又組品管圈，此圈又有小組長，亦即是公司的總經理，其指導員就是品管圈的活動設計主持人。公司的整套計畫可以由管理顧問公司設計，每月定期與顧問們研討執行成效。此種以設計業務爲主的公司，設計決策者往往也是全公司決策者。

⑵價值設計與標準化設計的管理

人際關係學派（Human Relation School）的學者，如馬斯洛（A. Maslow）的需求階層（Hierarchy of Needs）和 Mc. Greor 的 Y 理論都是主張員工有自動自發的意願。因此價值革新（Value Innovation，簡稱 VI）實爲 TQC 活動的主要意義。所謂 PDCA（Plan-Do-Check-Action）良性循環就是要往價值革新推進。

VI 的前身 VA（價值分析）與 VE（價值工程），本是美國奇異公司和國防部運用小組工作研究會法（Workshop Seminar），進行降低成本的腦力激盪術（Brain Storming）；所以創意爲其活動的基本靈魂。後來日人改良其消極的降低成本，爲積極的創造價值。所謂的 VD（價值設計）的時代，就此出現。

品質保證（Quality Assurance，簡稱 QA）就是 TQC 的總體表現。一流的 QA 不單技術開發強、成本管制嚴、銷售水準高和服務態度好所致，更重要的是標準化設計觀念的體現。

TQC 活動所產生智慧財產，需要給予標準化，使經歷能累積成經驗。標準化設計是 TQC 在設計管理上的最大貢獻。

13.9　設計組織的智慧財產權管理

設計部門的智慧財產權管理，基本上可分爲四類：專利（patent）、商標（trademark）、著作權（copyright）、經營機密及專門知識（trade secret & know-how）。其中專利與商標特別與工業有關，故又稱爲工業財產權（industrial property）。

(1)設計專利權

依我國專利法的規定，設計專利權分爲發明、新型、新式樣三種，其專利年限分別爲 15 年、10 年及 5 年。發明專利保護的標的爲「新發明具有產業上利用價值者」。新型標的爲「物品之形狀、構造或裝置首先創作合於實用之新型者」。新式樣則指「物品之形狀、花紋或色彩首先創作，適於美感之新式樣者」。

設計能准予專利，必須具備以下三個要件：

①新穎性（novel）

新穎性係指該發明爲尚未公開，其日期依據，我國與大部分國家一樣採先申請主義，規定以申請日爲準。而美國、加拿大、菲律賓則採先發明主義。發明在公開後一年內，新式樣在半年內申請仍然有效。至於內容制定的基準有絕對新穎性（以國際性資料爲準）和相對新穎性（以本國資料爲準）的不同制度。

②實用性（useful）

實用性是指必須具有功效且能付諸實施。

③非顯著性（unobvious）

非顯著性指「對熟習該項技藝而言並非顯而易知者」，亦即必定具備某種創造的技巧、發明的步驟。

(2)設計商標專用權

依我國商標法的規定，設計商標的定義是「凡使用於商品或其容器或包裝之上以表彰自己所生產、製造、加工、揀選、批售或經紀之商品之標誌。」可知商標乃是自己所創用以表彰自己產品的標誌，其在企業上具有表彰商品來源、保證商品品質、兼具廣告效果等多方面的意義。

我國商標法施行細則中規定有 103 類商品類別，供申請人申請時指定自己所需要的類別並列舉商品名稱。實務上，當一個人先後或同時申請數個相同或近似的商標時，可以選定其一爲正商標，其餘爲聯合商標或防護商標，以擴大保護效果。聯合商標係指同一人以相近似

的商標指定使用同一商品或同類者；防護商標係指同一人以完全相同的商標指定使用於與正商標雖非同類而性質相同或近似的商品者。

設計商標專用權通常自註冊日起一定期間，並可申請延展，我商標專用權期間為十年，申請延展每次以十年為限，商標專用權以請准註冊之圖樣及所指定的同一商品或同類商品為限。

(3)設計著作權

依我國著作權法的規定，設計著作人原創性，即由著作人自己付出心智勞力，以別於完全抄襲既存資料者。我國著作權法細分著作為：文字著述、語文著述、文字著述之翻譯、語文著述之翻譯、編輯著作、美術著作、圖形著作、音樂著作、電影著作、錄音著作、錄影著作、攝影著作、演講、演奏、演藝、舞蹈著作、電腦程式著作、地圖著作、科技或工程設計圖形著作等。

設計著作權為著作人終身享有，並及其身後特定期間，如 30 年、50 年等。著作權可轉讓、繼承或設定質權，但需經註冊方可對抗第三人。

著作權法保護的標的以藝術為著眼，如美國著作權法所規定「著作權之保護並不及於任何構想、程序、方法、系統、操作方法、觀念、原理或發現者」，這是著作權與專利權的分野。

(4)經營機密及專門知識保護

經營機密及專門知識係指在個別企業中所使用的任何公式、型式、裝置或是資訊的編纂，並且由這些不為他人熟知或運用的方法可以有機會獲致競爭上的優勢者。專門知識通常具有技術性質；經營機密則不限於技術性質，譬如為經營、財務、人事方面秘密。

我國「公平交易法」已於民國八十一年二月四日實施生效，本法對企業的競爭行為訂有詳盡的規範，其涵蓋的範圍兼及反托拉斯法及不公平競爭雙重領域，而且對不法行為課以民事、刑事（可達三年以下有期徒刑）及行政責任，可說影響深遠。

「公平交易法」第二部分之性質為不公平競爭法，其對仿冒產品、名稱、外觀、容器等行為課以刑責。此外，如有竊取經營機密、不當利誘他人客戶、不當廣告、不當商品標示、妨害商譽或其他顯然不公平或足以影響市場交易秩序之行為，亦視情況課以刑責或行政責任，以期打擊從事不公平競爭之業者。

本章補充教材

1. John Faint (1991), "The Transition from Design Management to Management Design", The 1st CEO Conference on Design Policy, ROC, and The Advanced Design Management, REIID / NCKU, pp. 8～19.
2. 經濟部工業局(1991)，〈策略衝擊下的設計管理〉，成功大學／南區設計中心，《贏的策略》，第十期，頁 2～10。
3. 經濟部工業局(1991)，〈邁向公元 2000 年企業經營贏的策略──設計管理〉，成功大學／南區設計中心，《贏的策略》，第八期，頁 12～14。
4. 楊啟杰(1991)，〈設計的品質──可靠度工程技術應用之探討〉，《工業設計》，第二十卷，第四期，明志工專，頁 219～226。

本章習題

1. 說明企業高階管理的長程與短程設計政策的特點。
2. 簡述一般公司產品政策委員會(Product Policy Committee)的組織成員與其功能。
3. 新產品開發的設計資訊管理分成那三大類別？
4. 新產品開發設計部門的政策管理，必須合乎那九項主要原則？
5. 設計組識的人事管理，必須合乎那六項原則？
6. 解釋以下設計相關術語：
 ①整體品質管制(TQC)
 ②品管圈(QCC)
 ③價值設計(VD)
 ④標準化設計
 ⑤新型專利權
 ⑥新式樣專利權
 ⑦商標專用權
*7. 以本次畢業製作之課題為例，實際進行設計開發的資訊管理以及智慧財產權管理。

第十四章 電腦輔助產品設計與設計自動化

本章學習目的

　　電腦是本世紀最重要的發明之一，它具有高速精確的運算能力，龐大的記憶力及做邏輯判斷。由於這三項特性，使得本世紀的科技，乃至整體文明都受到了極大的衝擊。以前很多不能解決的問題藉著電腦之助均能迎刃而解。本章學習目的在於研習現代設計師如何以電腦輔助產品設計與電腦技術製造的基本觀念，包括

■電腦輔助產品設計（CAPD）之基本觀念

■電腦模擬產品系統之基本觀念

　●建立電腦模型的過程

　●電腦表現產品立體造形

　●電腦表現產品預想操作模擬

■電腦輔助平面設計

　●電腦輔助平面設計之基本觀念

　●電腦輔助 2D 圖形配置系統

　●電腦輔助視覺化圖表設計

■電腦動畫在產品展示之應用

■智慧型電腦輔助產品設計

■電腦整合製造與自動化系統

14.1　電腦輔助產品設計（CAPD）之基本觀念

　　電腦輔助產品設計（Computer Aided Product Design，簡稱 CAPD）須具備特殊的硬體和軟體，它包含了多項複雜的功能同時也

是繪圖工業中的一項創舉叫視窗（Windowing）。Windowing的功能，可以讓使用人畫定 x, y 軸上下限，好比在圖面上框取出一個窗子，局限在窗內繪製，而反白視窗（negative windowing）適為其反，中央留白，僅能在框外活動。同時為了配合各種不同型態的繪圖筆所需的針壓不同，特別採用一種線性控制系統（linear actuator pen system）來控制筆頭。

採用 CAPD 系統，設計師從儲存在電腦記憶之設計資訊中，按鍵後取出主要的結構程式，然後以附有光纖維的光筆，在終端機螢幕上作設計、分析、繪圖，使設計師可研究一件物體之各種不同變化。如形態能按比例放大、縮小、透視角度變化，並藉著旋轉、分離、組合等。同時可作熱流分析、機械應力、分析以及容量、重積的測試，在螢幕上模擬測試可節省大量花費在試作、修正樣品及製造的時間與成本。設計師在螢幕觀看過程中，有什麼部分將需要重新測試或缺少什麼零件，均可一目了然的找出來做修正，尤其對於汽車、飛機或零件繁多不易組合分解的產品設計，功效更大。

14.2　電腦模擬產品系統之基本觀念

產品設計師可以利用 CAPD 系統提供的輸入、輸出設備，建立產品系統的電腦模型，利用電腦模型來模擬、分析比用實際的產品或原型來測試評估或實驗，更方便也更實際。

以電腦模擬產品系統的基本觀念如下：

(1)建立電腦模型的過程

設計師可經由鍵盤、光筆、滑鼠或數位板輸入一些點、線、面的資料來建立一個 2D 的模型。利用 2D 的資料經由旋轉、移動的方式建立簡單的 3D 模型。更複雜的 3D 模型可以利用一些簡單的基本形態（如正方體、圓柱、圓錐、球體），經由集合運算(set operation)，如交集(intersection)、聯集(union)、對稱差(difference)等方法構成。3D 曲面則可以利用 Coons patches, Bezier surfaces, B-spline surface 或其他方法構成。

(2)電腦表現產品立體造形

目前CAPD系統的電腦模型有方種主要方法來表現產品立體造

形：

- 界限表現法（Boundary representation，簡稱 B-rep 法）。
- 實體構成幾何法（Constructive Solid Geometry，簡稱 CSG 法）。
- 曲面法（Curved surface 法）。
- 細胞元構成法（Cell Composition 法）。

　　界限表現法是使用一組多邊形所構成的表面或是外殼塑造出近似所要表現的立體造形。每個多邊形 X－Y－Z 立體坐標定義其頂點，在物體上各個鄰接的多邊形自然會有一些頂點是彼此共用的，所以儲存每個多邊形的頂點位置的資料時可省下不少記憶容量，而移動個別的頂點時也能保持該物體表面的原狀。

　　實體構成幾何法是將所有的幾何元體（Geometric Primitives）定義爲實心的物體，利用"halfspace（半空間）"把空間區分爲二部分，一爲内半部（實心部分）、另一半爲外半部（空心部分）。

　　曲面法是以一組非平面的立體曲面來表現造形，這種曲面稱作彎曲的嵌板（curved patches），每個嵌板由數學函數控制其曲率，如此造形就可由這些曲率控制的位置和表面彈性的控制變數等構成。

　　細胞元構成法是以一些不連續的體素（voxels，構成物體體積的元素）組織成立體造形，這些體素可以做一部分的布林運算，但主要是以立體的矩陣或空間上的排列以標定其位置，再以這些體素堆砌或填充出物體來。通常這些體素都是立方體或球體，其大小、形狀，和在空間上的方向性都是固定不變的。

⑶電腦表現產品預想操作模擬

　　CAPD 的預想操作模擬是利用螢幕來模擬實際產品的真實狀況，如材質、材料、陰影等。在電腦模型建立之後，設計師可利用不同的軟體，如消除隱藏面、視覺上的光影效果、色彩模擬等來檢查產品最後的結果，經由軟體的操作如改變光源、改變物體的角度、改變材料等。把原來由設計師手繪的預想圖改由電腦模型來模擬。

　　產品設計是一項高度的創造活動，包括許多解決問題的技巧和不同的知識。在設計之初，設計師利用他的知識、經驗，或經由小組的腦力激盪，或參考現有的產品或資料去發展構想。在構想發展的過程，設計師要把構想具體化，再經由發展、分析、評估等，才能作設

計決定。有經驗的設計師把構想具體化的能力，比沒有經驗的設計師強。因此，不可否認設計能力也是一種經驗累積的結果。目前的 CAPD 系統提供一個強且效率高的方法，讓設計師把他的構想作比較好的表達、分析和完成。但對任何新的設計問題，在架構電腦模型之前，設計師還是需要使用傳統的人為思考去組合初步構想，以發展進一步的構想。

14.3　電腦輔助平面設計

(1)電腦輔助平面設計之基本觀念

平面設計可以說是認識設計、學習設計的開始，也是從事設計活動的人，不可或缺的基本觀念與技術。從包浩斯以後，經過許多名家的研究整理，二度空間的平面設計已經被發展成有科學性、有系統性的設計基礎原理。由於這種科學性、系統性的特徵，很適合以近代的資訊科技輔助平面設計。

由於商業化的繪圖或 CAPD（如 IBM Autocad）軟體已經被發展成強而有力的繪圖工具，它能依據設計師的指示，迅速產生所需的精確圖形，它所提供的功能，讓使用者能夠很方便修改圖形中的錯誤；即使圖形需作大幅度更動，在 CAPD 軟體的協助下，也無需全部重畫。CAPD 軟體能幫助設計師製作一張乾淨、精確的設計作品。

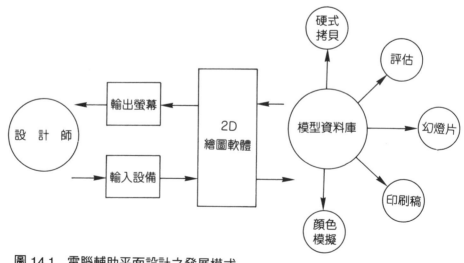

圖 14.1　電腦輔助平面設計之發展模式

⑵電腦輔助產品 2D 圖形配置系統

電腦輔助 2D 圖形（ Computer Aided Product Graphics，簡稱 CAPG ）系統是用以滿足工業設計師，於產品設計中，有關圖形繪製及設計等工作的需求。CAPG 系統的資料庫內容包括文字、縮寫、符號、圖樣和實際經驗所得的基本造形，例如通常用於產品設計上圖形元件間的間距。設計師可透過顯示幕和輸入數位板，以交談方式建立圖形，然後自動地從備妥的相機中輸出完成的說明配置圖，而且能適合於不同的印刷方式。

設計 CAPG 系統最重要的考慮因素，是實際字形、符號或彼此間距的設計，此為引用設計師經驗的一種方式。

為確保系統輸出的配置圖印於產品上時，不會模糊不清或易導致誤解是相當重要。因此，系統內所有的字、字母和符號均個別設計而成，但卻要全面顧及，如美學、明晰性及繪圖機和電腦本身的限制等。

CAPG 系統所包含五種資料庫，分別說明如下：

①字形資料庫（ Type-face database ）

字形資料庫包含有基本字母和字元，形態上以線、圓、弧組成兩種格式，分別適合網印和版印，但均以一種可直接輸出至布置圖的形式保存著。

②字間資料庫（ Spacing database ）

字間資料庫中包含有字母和字元彼此組合所需的適切字間資料。

③圖形符號資料庫（ Graphic symbol database ）

所有用於產品上的圖形均被保存在這個資料庫中，這些符號與字形一樣，以兩種形式表示，且兩者的尺寸一致。

④文字管理資料庫（ Word management database ）

此檔系統包括文字檔管理上所必須的資料，如列表、轉換、排序、搜尋等。同時文字使用次數亦可累計存於資料庫中，以供清除不常用文字參考之用，進而節省儲存記憶容量。

⑤字集資料庫（ Word library database ）

常用於產品上的文字已被標準化，且依產品型式分別存於字集資料庫中。這些文字是由基本字形和字間組合而成，使用時完全靠文字管理資料庫來控制。

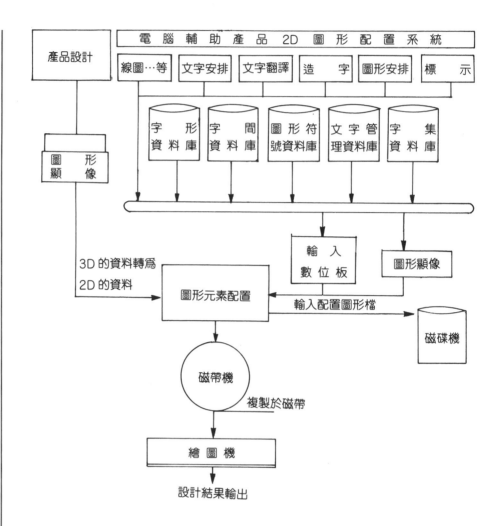

圖 14.2　電腦輔助產品 2D 圖形之發展模式

(3)電腦輔助視覺化圖表設計

　　將複雜的資訊與系統視覺化，對於產品設計師已日趨重要，目前國內、外因此已發展出以電腦繪圖技術輔助設計師將多元數值資料轉化成視覺化圖表的各種方法，其中最具代表性的，有以下四種方法：

　①絕對的電腦圖表視覺表示法

　　這種圖示法是將數值資料直接以各種的視覺符號來代表，也就是說不必旁借任何坐標或數字輔助說明，它本身就代表著某特定的值。巴奇(Bachi)的 GRP(Graphical Rational Patterns)System

堪稱此類圖示法之代表。

巴奇的 GRP System 其實就是一系列的圖點，分別代表著不同的數值，包括正負數、分數及百分數在內。圖點的外框尚可加上各類的旗標，以表示另一次元的資訊。它的優點是圖點本身就代表著明確的數值；加上圖點的設計上也考慮了視覺上疏密的效果。

class of Provinces	Average Net Income Per capital	
	Thousands lire	Ratio to aver-age national
1	627	2.0
2	430	1.4
3	356	1.2
4	264	0.9
5	178	0.6
National average	307	1.0

圖 14.3　GRP 系統展現義大利各省平均國民淨所得之實例(Bachi)

②相對的電腦圖表視覺表示法

這種圖示法本身不能表示出任何數值，而是藉由比較而約略地分出數組，做爲定性方面之判定（雖然圖示本身也是經由定量的數值所轉換而成）。雪諾夫（Chernoff）的臉形圖（Faces）可謂此類圖示法之極至代表。

雪諾夫的 Faces 乃是以人們最常見的臉形作爲圖示的媒介；他利用眉、眼、鼻、嘴、耳及臉形的大小、形狀及彼此間的關係位置來表現各種資訊，最多可展現到三十四次元的資料。它的優點在於可將極爲複雜的資訊濃縮在一張簡單的臉譜上，可大大的減縮了決策時所需的時間。而且一切的計算與展示都是經由電腦來處理，迅速又準確。

圖 14.4　Chernoff 臉譜圖在分析蘇聯外交政策上之應
　　　　　用實例（Wang）

③半絕對的電腦圖表視覺表示法

這類圖示法本身雖不能顯示數值多寡，但若輔以坐標軸與刻度即

可清晰地讀出它的值。多線狀圖（Multi-Linear Profile）即是此類圖示法中最常見的一種。另外，多環形圖（Multi-Circular Profile）也極爲普遍。

多線狀圖係將多元數據映射成一條線狀圖，而每組數據（或每個案例）則以一條線狀圖代表。而多環形圖則將多元數據先映射成一環形圖，用法與多線狀圖同。其優點在於既可讀出各次元之數值，又可依其整體形狀判斷該組數據之特性。而基本上，此種圖法，又是傳統統計圖法又是傳統統計圖表中線狀圖之延伸，極易被使用者接受與採用。

圖 14.5　多環形圖應用在分析精神病徵候上之實例
（Wang）

④EAV 電腦動態圖示法

EAV（Entity/Attribute/Value）電腦動態圖示法，係由美國伊利諾理工學院陳國祥及歐文教授所創作，其輸出形態是一種特殊的圖表；此種圖表之設計構想乃出於孟塞爾（Munsell）色立體之聯想。每個立體圖表即代表一個實體（ENTITY）。該立體圖表之橫切斷面上，每一放射狀之軸線即代表一種屬性（AT-TRIBUTE），可多可寡；其長短即爲該屬性之量值（VA-LUE）了。

EAV 電腦圖示法提供了活動分析視覺化的一種通用方法，也爲多元數值資料之展示提供了一種極富彈性之圖表技術。在它的各

項功能當中，能改變、刪除或增加實體及屬性是最爲重要的一項。因爲能廣泛地改變實體，則此電腦動態圖示法在廣度上即可廣泛地適用於各種研究領域；而能任意選擇並描述需要之屬性，則此圖示法在深度上即可達到研究所要求之精確層面。而它所具備之圖形功能更可加強分析者對一系統中複雜行爲樣式之深入了解。

圖 14.6　EAV 橫切斷面與地理行政圖配合使用之情形

14.4　電腦動畫在產品展示之應用

(1)電腦動畫之基本觀念

電腦動畫與傳統卡通的原理非常相近，所不同是它透過電腦來對事物加以創造模擬，用其多變的手法展現於不同的範疇內，其運用之廣泛涵蓋了：電視 CF、工商簡介、企業形象設計及產品展示等。

不論是短短的數秒鐘或是長達數十分鐘之動畫，從主題的訂定、腳本的企劃進而上機作業，後至錄影工程。這其中結合了各方面之人才，創意指導、美術人員、專業動畫製作人員及錄影剪接師等。

(2)電腦動畫之軟硬體設施

在整個動畫製作過程中，可能運用之電腦軟硬體設施，包括：

• 在 Macintosh Ⅱ x 上之 Macro Mind Director 及 Swivel 3D Professional。

- 在 PC 上之 YUIP 影像編輯軟體及 Laser fileⅡ資料庫。
- 在 workstation 上之 wavefront 3D 動畫系統。

⑶電腦動畫之製作過程

① 模型之建立——就是利用電腦軟體從無至有建立起來，並非由實際物體拍攝而產生，當然也可由數位板描點之方式來將物理體的線架構建立編輯成 3D 之物體。

②質感光源的建立——可將已架構完成之物體賦予各式不同之質感貼圖，甚至光源顏色的設定及調配和環境的指定等。

③動作之設定——就如置身於攝影棚之作業中，將攝影機、物體、光源、反射貼圖等條件設入，安排物體的位置，路徑打光之效果，攝影機之運鏡，皆可靈活隨心的運用，而其間之動作都可由電腦視窗中即可時的顯示出來。

④影像生成之計算——除將前面所提及的各項 data 讀入，如物體、質感、貼圖、光源、環境等，加以計算外，尚能作特殊處理如 ray-tracing shadow、折射、透明等效果。

影像由電腦計算完成後，另外重要之一環即為輸出，也就是將每秒 30 格之連續畫面連結起來，利用視覺暫留效果，將這一幕幕之精緻的動畫展現出來。

⑷電腦動畫之展示功效

電腦動畫能使廣告的表現更具新意，藉由它，除了能克服攝影上的限制，在創意的發揮上也更具動感、衝擊力及個性化。

在工業產品設計上，可透過電腦動畫在大量生產之前，考量新產品的質感和機能等問題。

在推出新產品時，也可藉由電腦動畫的造形設計和模擬製作，以了解產品推出時的預期成果和效益。

電腦動畫所產生的圖形再整合生動的影像，不僅能達到多彩多姿的畫面，更能滿足人類視覺效果的目標。

14.5　智慧型電腦輔助產品設計

智慧型電腦輔助產品設計(Intelligent Computer Aided Product Design，簡稱 ICAPD) 係利用智慧型電腦設計知識庫(Design Knowledge-base) 的 CAPD 系統，來滿足設計師期待電腦幫其思

考、構想、評價及下決策的需要。

(1)產品設計的智慧型思考模式

產品設計是人類心智的主要活動，其智慧型思考是基於特定限制條件下，搜索相關資訊（經由設計者內在知識或外在資料），判別個別資訊特性，整合有關資訊並下總結判斷後以一定形式（草圖、書面文字、口語……）表達出來。

產品設計和一般工程設計不同的地方是它不只是應用科學，更是整合性的科學。對產品設計師而言，不僅需技術與製造的資訊，還需要美學、市場學、社會學、心理學、設計傳達學……等等資訊。就資訊來源來說，產品設計是比任何一門應用科學來得複雜多了。

(2)智慧型電腦的特性

智慧型電腦與典型的電腦程式不同，係由其具有下列的智慧型行為：

- 處理「符號的邏輯思考」，而非數字計算。
- 所針對的是無法用固定程序而需用啟發式的方法來解決的問題。
- 能處理「語意（semantic）」與「語法（syntax）」上之問題。
- 具有許多特定知識而解決各種不同之問題。
- 即使在資訊短缺或不明確的狀況下亦能處理問題。
- 能掌握並處理「質」變而非「量」變的問題。

(3)智慧型電腦接收與傳達資訊及其設計應用

智慧型電腦接收外來資訊與傳達電腦複雜資訊予外界的方式係採用超本文或超媒體（Hypertext/Hypermedia），簡稱超文體。超文體就是把資訊輸入電腦中，提供使用者極有彈性「跳著看」的機會。最重要的是，它能記錄使用者所讀過的路跡，如果讀者想再回去老地方，只需瀏覽（browse）系統所記錄的路跡網路（Browing Network）即可找到特定之位置。如此即可消除使用者擔心回不到老地方的憂慮。

早期電腦只能處理本文（text）資訊，近幾年電腦亦可同時處理影像聲音及外接錄影帶，提供各式資訊媒體（media），這也是超本文與超媒體主要不同的地方，基本上在電腦的資訊結構仍是一樣的。

第一個商業化超文體系統──Symbolic Document Examier──在1985年推出後，超文體技術已日趨成熟，而陸陸續續有更多超文體

系統推出如 Machintosh 的 Hyper Card，IBM 的 Hyperties 等而廣受重視。

超文體使用網狀結構，其原理基本上是以結點（node）與連線（link）之間做多向的連結，而構成網狀。結節點主要是儲存資訊（文字、圖片、聲音、影片……）的地方，而連線負責連接結點相互之雙向關係。一旦所有資訊都已安排好在適當的結點，並有其適當的連結關係，使用者可經由網狀結構，從任一結點「跳」到任何有被相連的結點上，去搜索真正有興趣的資訊。

超文體在設計的應用，目前已有二種方向：

①以超文體的資訊網搜尋設計資訊

採用超文體的網路結構功能使設計師從結點經由連線的關係，在資訊網中搜尋設計資訊，如設計參考手冊、操作指南、產品型線等。

②以超文體的模擬語意網路發展設計構想

語意結路（Semantic Networks）最早是認知心理學所常用的表達人腦意念的結構，而現在也經常引用在人工智慧研究上。無論在人腦或智慧型電腦，一般相信概念繁衍是以語意網路為模式。在語意網路中，每一個結點代表一特定概念（Concept），而概念與概念間則分別有多向的層屬關係及屬性關係。

超文體同樣具有表達語意網路的這種概念繁衍的關係，能以程式設計使其連線（Link）具表達層屬與屬性關係，甚至邏輯關係的能力。

具有模擬語意網路特性的超文體可應用於設計中的構想發展，設計師構想的產生是經由許多概念的整合而成。如果超文體系統能有和人腦概念結構相同的功能，如此會成為設計師產生其概念的理想環境，無論是超文體提供參考概念予設計師，或設計師為將其構想（概念）藉由構想草圖、文字構想註解……等輸入並組織在超文體，以連結到概念相關的資訊上，超文體都能成為一個具有智慧的資訊提供者。

另外超文體亦能協助腦力激盪，腦力激盪術是另外一種用之設計師羣，來共同衍生構想，刺激羣體創造力技術。對概念的整合與構想衍生方式，基本上是和上述的構想展現相同。當然，超文體

在此功能也相似，只是現在所面對的是羣體構想，所以此時的超文體必須有能讓設計師同時使用的能力。

⑷智慧型電腦知識管理及其設計應用

智慧型電腦知識管理與儲存，最常使用的方式之一是物件導向知識表達模式或物件導向程式（Object-Oriented Representation Model or Object-Oriented Programming，簡稱 OOP）。

電腦智慧型中的知識結構（Knowledge Structure）必須是類似於人類的知識結構，我們才能指望電腦有類似於人類的思考方式。人類對較高層次的一定事務觀念上比較抽象（如陸上交通工具可能只是任何能載人、在陸地上跑的器具），每降低一個層次就會有較具象的定義出現（如汽車，不但是陸上交通工具，且有四個輪子，一個方向盤、引擎等），如此不斷延伸下去（如某種廠牌的車型，不但繼承所有其上層的屬性，還有其特別專屬的性質），直至人們所要思考解決的問題需要有那一層次的知識爲止。

OOP 的結構非常類似人類知識架構的多層「種屬」關係，其每一物體（object）都可定義屬於其的「類」（class），也有其自己的「子屬」（instance）。所有物體（object）都反映其特定的屬性定義；一般使用的是「抽象的資料形式」，如此使用者只需了解其抽象的定義或功能，而 OOP 把複雜的功能執行程式或者執行準則深藏在每一個物件的內部，如此可減低每一物件的複雜性，以方便於使用。當然「小屬」能繼承其所有上層「類」的屬性，亦是其特色之一。如此，各屬性可被無限地延伸，與人類知識結構之特性，極爲近似。

以 OOP 建立的電腦知識結構，在設計上的應用如下：

①採用 OOP 進行新產品模擬

採用 OOP 進行新產品模擬，是將新產品的每一基本零件建立成一物件（object），在定義每一物件的時候，除了要有其 2D 或 3D 外形外，必要的話，在內藏程式中設定其行爲模式、執行功能與行爲準則。設計者在執行產品模擬前，只需先將必要零件依所欲模擬方式（結構模擬、外觀模擬、操作模擬……等）加以組合，經由特定的執行程式，即可進行模擬。

②採用 OOP 進行設計計畫與設計案管理

採用 OOP 的概念在計畫評核術和要經法上（Programmed Eva-

luation and Review Technique & Critical Path Method，簡稱 PERT/CPM），以管理複雜的產品設計案，將可取代設計師自行核對的工作，PERT/CPM 每天從電腦中只需告訴設計師核對後的結論（事實上這也是設計師唯一想要的）。如此設計師可輕易地掌握必要資訊，而使規劃與執行真正融合。基本上，經由電腦智慧的 PERT/CPM，在規劃上和典型的 PERT/CPM 規劃方式，並無顯著差異。該有的細目，細目與細目的關係都相同。一產品設計案，所牽涉到的公司相關部門（經理、財務、市場、生產線、物料……），其個別任務都詳細列入，而整個 PERT/CPM 是連結在整個公司的電腦網路上，如此部門與部門間之聯繫問題，也可由 PERT/CPM 代爲執行。這其中重要的概念是，在 PERT/CPM 的每一細目都建立成一基本物件（object）單位，詳細規劃每一細目的自動執行核對程式及將結果或必要之資訊提供予設計師。

③採用 OOP 整合設計資訊系統

面對資訊爆炸、新技術、新理念、新市場、新產品規格不斷更迭的時代，任何一個設計師都知道唯有充分掌握資訊才能真正掌握勝利。

採用 OOP 資訊系統能使設計師有效率與彈性地使用資訊。每一個物件（object）中掌握的不只是相關資訊（報表、文件、資料結構、參考目錄……等），而且能經由其層屬的關係與內藏資訊特性作必要之分析工作，以分擔設計師的工作壓力。此種資訊系統，除了著重於資訊之應用外，並可與其他電腦系統，如 Auto CAD，Lotus，dBase 整合，作更複雜的資料分析任務。目前將 OOP 應用於辦公資訊系統的方式已相當普遍。

⑸專家系統輔助產品設計決策

以專家系統的電腦智慧，已足以輔助產品設計做簡單思考判斷及決策的工作。以下爲實例之應用：

①專家系統輔助設計方法決策

專家系統輔助設計方法決策（Expert System for Selecting Design Methods，簡稱 ESSDM），係利用專家系統之智慧協助產品設計師尋找出解決與真實情況相配合之最佳設計方法。

㈠ESSDM 的理論架構

a. 設計決策系統建構

- 問題定義

 ESSDM 將設計行為分成分析、綜合和評估三個必要階段，此三階段即是「分解問題」，「將這些部分用新方式組合」和「測驗新結果」。於本模式中，這三階段乃指解析、替換和整合。

 ESSDM 之解析階段在將設計問題之範圍擴大，使設計搜尋空間足夠大而且效果足夠高，俾能尋獲設計解答；替換階段仍為模式製作、設計樂趣、高度創造、洞察力閃現、組合改變和靈感臆測；整合階段是在範圍已經明確，各項變數已經認定，而且目標亦經同意之後的階段，本階段的目的是使次要的不確定逐步消除，以使眾多可能的替選設計中，祇留下一個或數個成為最佳解答。

 ESSDM 對設計方法的選定，係認為某一方法之適當性，可以依其輸入與設計人員已經知道的事物之比較，以及其輸出與設計人員希望尋獲的事物比較來判定。因此，輸入指在使用某一方法之前必須齊備的資料；輸出則為該等方法可製作出來的各項資料。

 綜合以上之解析、替換、整合各階段性質及輸入、輸出尺度，乃為 ESSDM 主要之設計方法決策依據。

- 知識之擷取與分類

 設計此決策系統知識之擷取，主要來自 J. Christopher Jones 所提出的三十五種系統性設計方法，再依問題定義之方法性質及輸入尺度、輸出尺度，做出分類。

- 建構工具

 系統建構殼（shell）採用人工智慧軟體 VPEXPERT。

- 知識表現

 表示方法：法則基礎，即 IF A THEN B（A 為 Facts，B 為 Results）。

 推理方法：後向推理。

- 系統基本架構

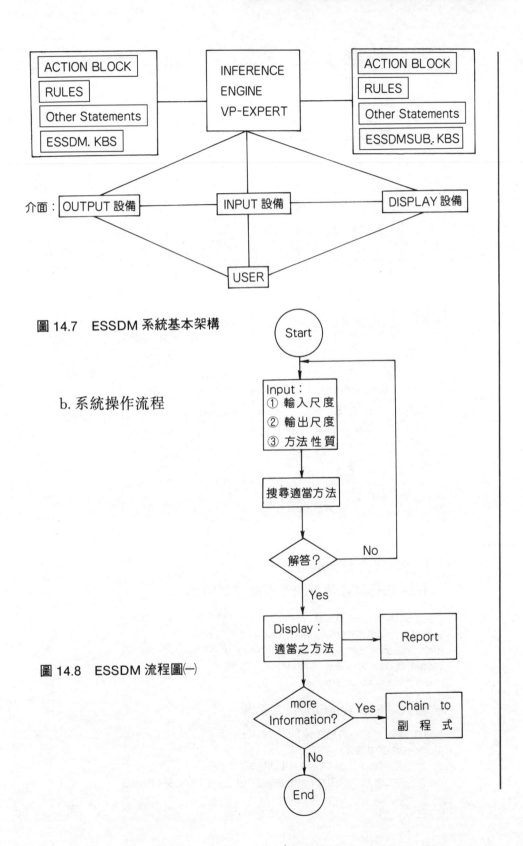

圖 14.7　ESSDM 系統基本架構

b. 系統操作流程

圖 14.8　ESSDM 流程圖㈠

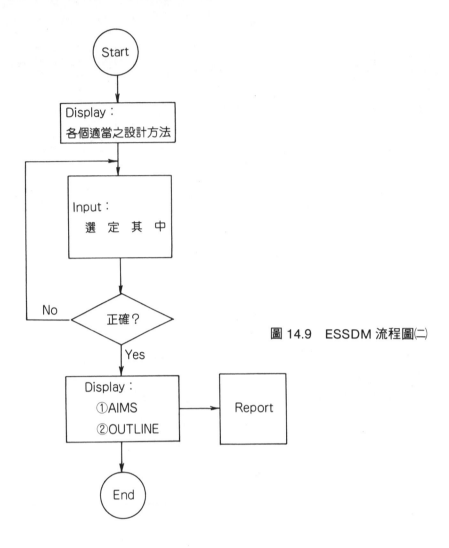

圖 14.9　ESSDM 流程圖㈡

㈡ESSDM 之實例應用

a. 介紹 ESSDM 設計決策系統之目的。

This ESSDM expert system will assist you
to find methods that match a real situation.
It also describe the results and outlines of using the method.
Written By Lin-So-Fang ID NO:P36801013
Press any key to continue.

b. 輸入 3-6-evaluation 後之結果。

INPUT SCALE & OUTPUT SCALE TABLE
1--> 　BRIEF ISSUED
2--> 　DESIGN SITUATION EXPLORED
3--> 　PROBLEM STRUCTURE PERCEIVED OR TRANSFORMED

4--> 　BOUNDARIES LOCATED，SUB-SOLUTIONS DESCRIBED AND CON-FLICTS IDENTITY

5--> 　SUB-SOLUTIONS COMBINED INTO ALTERNATIVE DESIGNS

6-- > 　ALTERNATIVE DESIGNS EVALUATED AND DESIGN SELECTED
　　　　WHAT NUMBER IS YOUR INPUT SCALE?

1　　　　2　　　　③

4　　　　5

WHAT NUMBER IS YOUR OUTPUT　SCALE?

2　　　　3　　　　4

5　　　　⑥

WHICH ESSENTIAL STAGE DO YOU WANT?

ANALYSIS　SYNTHESIS　│EVALUATION│

7　METHODS BE FOUND:

1--> 　1.1　Systematic Search

2--> 　1.2　Value Analysis

3--> 　1.3　Systems Engineering

4--> 　1.4　Man-machine System Designing

5--> 　1.5　Boundary Searching

6--> 　1.6　Pages Strategy

7--> 　1.7　CASA

PLEASE PRESS ANY KEY FOR MORE INFORMATION
　ELSE PRESS Crt-C TO CONCLUDE THE CONSULTATION.

c. Chain to 次程式，及執行之結果。

TYPE 1 FOR 1.1　Systematic Search

TYPE 2 FOR 1.2　Value Analysis

TYPE 3 FOR 1.3　Systems Engineering

TYPE 4 FOR 1.4　Man-machine System Designing

TYPE 5 FOR 1.5　Boundary Searching

TYPE 6 FOR 1.6　Pages Strategy

TYPE 7 FOR 1.7　CASA

PLEASE TYPE 1--7

8

8　IS UNSUITABLE NUMBER AND PLEASE RE-TYPE ANOTHER.

PLEASE TYPE 1--7

6

AIMS of 1.6 Pages Strategy

To increase the amount of design effort that is spent on analysis and eva-luation, both of which are cumulative and convergent, and to reduce the amount of non-cumulative effort spent on the synthesis of solutions that may turn out to be duds，i.e. to make it unnecessary to develop bad de-signs inorders to learn how to develop good ones.

press any key to conclude this consultation.

②專家系統輔助產品色彩計畫

產品色彩計畫專家系統（Product Color Planning Expert Sys-

tem，簡稱 PCPES），係利用專家系統之智慧建立色彩知識
庫，協助產品設計師做出最佳色彩計畫之決策。

(一)PCPES 的理論架構

a. PCPES 建構理論與架構

- 系統之功能方向

 以產品色彩計畫執行流程，歸納此系統之功能方向。

- 自變項知識之項目

 以產品色彩計畫過程內容，歸納出自變項知識之項目。

- 色彩基本理論及表達方式

 色彩三屬性爲色相、彩度、明度，一般較常用之表色法有：
 色名表色法、Munsell 色彩體系、Ostwald 色彩體系及
 P.C.C.S 色彩體系。

 由於 P.C.C.S 乃爲日本色研所，綜合其他色彩體系所發展出
 來的表色法，且國內色彩運用事物機械大多使用日本系統，
 故此決策系統選擇 P.C.S.S 表色法表現。

- 產品色彩計畫自變項與因變項關係

自變項與因變項關係之內容如下：

　　ⓐ市場喜好色彩差異性：

　　　　人類對於色彩喜好，往往由於地域、民族、性別、年齡等
　　　　因素而有所差異。在產品色彩計畫中，不同的市場目標也
　　　　就需要先行了解其不同色彩喜好而做出適宜的配色。
　　　　PCPES 將市場特性分三個向度分析：

　　　　1. 地域：類似的生活習性及傳統，對於人類美感薰陶有類
　　　　　　似的效果，因此居住地域亦影響了人們對色彩喜好的判
　　　　　　斷。依目前社會文化交融的情形，我們可以將地域差異
　　　　　　概分爲東亞、北美、歐洲三類。

　　　　2. 年齡：不同的年齡層對於色彩有不同的心理感受，因而
　　　　　　產生因年齡層造成的色彩使用差異。在此將之概分爲孩
　　　　　　童期、成年期、老年期三類。

　　　　3. 性別：儘管女男平等的意識強烈的宣揚著，但不可否認
　　　　　　的是男女在色彩喜好及應用上仍有未可避免的差異。男
　　　　　　性具陽剛之氣，較爲冷靜與理性；女性具陰柔的氣質，

較爲婉約與感性。

ⓑ產品定位意象色彩區別：

產品由生產決策中有些預定因素的供給，使得產品色彩在計畫上有某些色域的較佳運用模式。此模式由色彩學專家及產品設計師的運用下，可以適度的傳達出產品定位意象。由於產品定位意象色彩的類別頗多，PCPES僅選擇客觀性高的兩個項目來評斷：

1. 類別產品生命週期
2. 產品誘目性或協調性

- 系統知識架構

PCPES採用語意網路混合式知識表示法。

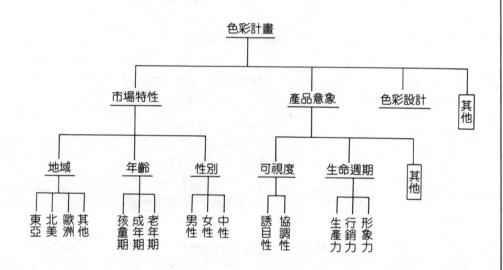

圖 14.10　PCPES 樹狀結構圖

PCPES同時採用後向推理之控制策略。

- 知識規劃表現

採用法則基礎，如：

IF 附值　　THEN 屬性

IF 屬性　　THEN 次目標

IF 次目標　THEN 主目標

其中：

附　值：東亞、北美、歐洲、孩童期、成年期、老年
　　　　期……。

屬　性：地域、年齡、性別、可視度、生命週期。

次目標：市場特性、產品意象。

主目標：產品色彩計畫決策域。

規則數共計 196 項。

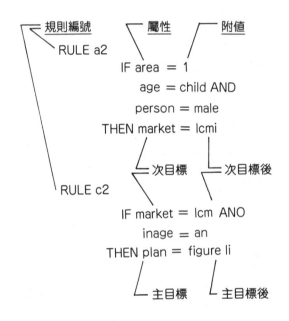

圖 14.11　知識規則表現例

b. 以 VP-EXPERT 建構 PCPES 原型程式

　建構之軟體採用 VP-EXPERT 配合 PICASSO 繪圖軟體。

㈡PCPES之實例應用

Welcome to the PRODUCT COLOR PLANNING expert system.

　Please answer the follow question

　　　　by select and key in the choice

by select and key in the choice

for the marketing character

and the product target.

PRESS ANY KEY TO CONTINUE.

Where will you want to sell the product?

　　1. Eastern Asia:

　　2. Northern America.

　　3. European.

　　4. Other.

1　　　　　　　　2　　　　　　　　3 ◀

4

What is the age level of the user ?

child　　　　　　　adult ◀　　　　　　elder

What is the user's sex of person?

male ◀　　　　　　female　　　　　　neuter

Which one is vision character of the product?

attraction　　　　　harmony ◀

What is the product's life-cycle?

new product　　　growth period　　maintant period ◀

Welcome to the PRODUCT COLOR PLANNING expert system.

　　　　The suggested color of the product

　　　　　is located in the stripe area

　　　　　　　　　of

┌─────────────┐
│　figure 158　│
└─────────────┘

14.6　電腦整合技術與自動化系統

⑴電腦輔助製造

　　電腦輔助製造（Computer Aided Manufacturing，簡稱 CAM）係以電腦之技術控制產品製造過程與方法，CAM 在產品的製造過程能提供集中化管理及產品零件標準化、產品名稱明細規格統一，來避免重複性並減少因人產生的差異。

⑵電腦整合設計與製造

　　電腦整合設計與製造（Computer Integrated Manufacturing，

簡稱 CIM 或 CAD/CAM 系統），CIM 可加速生產力，當這兩種連結順暢時，在螢光幕上作產品設計及測試、零件組立和製造裝配在螢光幕上均可被設定，這種 CIM 的連結大大地減少設計與生產間的時間。在許多高度技術的應用，特別是太空和電子工業，CIM 是絕對必要的。CAM 旁邊連接 CAD 將可得到人類操作無匹敵的速度、精確度、不疲倦和可信賴的優點。

(3)彈性製造系統與全自動化生產

　　雖然對工具機的電腦數值控制（Computer Numerical Control，簡稱 CNC）技術發展已居飽和，但人對自動化的慾望是永無止境的，CNC 自動化的層面又朝向高一層發展，因此除 CNC 自動化外，又要連機自動化，加工站及加工區的自動化，甚至工廠生產作業全面性自動化，也就是彈性自動化已升級爲彈性製造系統（Flexible Manufacturing System，簡稱 FMS）的層次。

　　FMS 和 CAM 有相當密切關係，一套大規模的 CAM 系統必擁有數層次的電腦指揮隸屬關係，它們靠分層負責、充分授權來指揮、控制並監視層次的生產流程與任務。基層電腦負責管理基流的任務，上層次的電腦則負責監督、聯繫並分配給其隸屬的基層電腦，最頂層的電腦則是負責指揮整套製造系統的最佳運轉，而且擁有健全的系統資料庫，使整個系統的使用資料集中管理。

　　FMS 和 CAM 的任務包含了工廠中製造流程所需要的各種任務，如現場的 CNC 工具機、庫存管制，另有 CNC 加工程式製作以及 CAD 等，系統中各任務可安排由上層電腦直接指揮，也可設置區域性基層電腦，以小區域管制再和上層電腦溝通，其任務區間之資訊可雙方向溝通，有利於全工廠製造流程的最佳彈性安排。

　　FMS 除了具有 CNC 機械的各項優點外，整個工廠的生產效率可以發揮到頂峯，其運作主要靠電腦管制，僅須白天 8 小時有工作人員參與工廠作業，另 16 小時則是無人自動生產，是最具有效率化的生產工廠。

本章補充教材

1. 朱炳樹（1992），〈電腦繪圖在玩具設計及展示上的應用實例〉，《產品設計與包裝》，第四十八期，外貿協會，頁 24～26。

2. 王鴻祥(1992)，〈工業設計師應該知道的電腦 Rendering〉，《工業設計》，第二十一卷，第二期，明志工專，頁 72～79。

3. 張悟非(1992)，〈整合設計知識庫的電腦輔助工業設計系統〉，《工業設計》，第二十一卷，第二期，明志工專，頁 106～115。

4. James Hennessey (1991), "New Computer Tools for Industrial Design", Ths 1st CEO Conference on Design Policy, ROC, and The Advanced Design Management, REIID/NCKU, pp. 9～23.

5. James Hennessey (1990), "The Desipner's Toolkit", The 22nd International Seminar on Industrial Design and CIDA Congress, CIDA, Taipei, pp. 2～1～2～16.

本章習題

1. 解釋以下設計相關術語：
 ①電腦輔助產品設計(CAPD)
 ②電腦輔助 2D 圖形(CAPG)
 ③電腦動畫(Computer Animation)
 ④智慧型電腦輔助產品設計(ICAPD)
 ⑤超本文或超媒體(Hypertext/ Hypermedia)
 ⑥物件導向程式(OOP)
 ⑦電腦輔助製造(CAM)
 ⑧電腦整合設計與製造(CIM)
 ⑨電腦數值控制(CNC)
 ⑩彈性製造系統(FMS)

*2. 若你已具備使用電腦輔助繪圖與設計軟體（Auto Cad, Auto Cad Lisp, Cadkey, Macro Mind Director, Swivel 3D Professional, Wave-front 或 Alias……等）的能力，嘗試以電腦技術來表現，本次畢業製作中所發展出的構想立體造形。

*3. 學會一種實用的電腦2D繪圖軟體（Pixiel Paint,中文視窗彩之繪，Picasso……），並嘗試以電腦技術表現或輔助本次畢業製作中的 2D 構想造型、色彩與質感之設計。

4. 簡述人工智慧在電腦輔助設計之幾個可行方向與未來發展趨勢。

**5. 近年來高度逼真的電腦視覺模擬，逐漸受到設計師的重視，已成爲

設計構想的重要表現工具；換言之，目前資訊科技的高度發展，已使電腦能提供高度逼真和快速的 Rendering 能力，包括 Shading、動感影像表現和深度感等視覺效果。請簡述現今一般 CAD 與電腦繪圖系統上最常見的三種 Rendering：Z 值緩衝器(Z-buffer)、光線追踪(Ray tracing)及輻射(Radiosity)。（提示：參閱本章補充教材，王鴻祥(1992)，〈工業設計師應該知道的電腦 Rendering〉，《工業設計》，第二十一卷，第二期，頁 72～79。）

第五篇　畢業製作實務篇 (Ⅲ)

本篇學習目的

本篇旨在介紹新產品包裝系統設計的實務方法與基本技術，包括：

■產品包裝設計
- 產品包裝設計策略
- 產品包裝設計基本研究
- 產品包裝設計實務方法
- 新產品包裝設計測試指標

■工業包裝設計
- 工業包裝設計基本觀念
- 工業包裝設計實例

■產品包裝保護性能試驗

■產品包裝標準化

■產品包裝設計系統

■適當產品包裝與安全包裝設計

■電腦輔助包裝設計及自動化包裝系統

第十五章　產品包裝設計策略

本章學習目的

本章學習目的在對產品包裝設計分成五個主要策略，作一概念性介紹：

■產品包裝設計策略一：包裝保護策略
■產品包裝設計策略二：包裝經濟策略
■產品包裝設計策略三：包裝審美策略
■產品包裝設計策略四：廣告促銷策略
■產品包裝設計策略五：企業競爭策略

15.1　包裝為保護性的策略

包裝的保護性策略，指包裝設計，可強調並保護產品之品質且增加其商品價值。

包裝可稱之為產品的「沈默的保護者」，從內容製品、生產製造廠，到最終的消費者間，歷經輸送、裝卸、儲存、配銷的過程中，可能遭受到的各種外來的破壞，如氣候變化引起的潮濕、高低溫變化、搬運不良或交通工具運送途中所引起的撞擊、震動等，為了防護這些外來的破壞，使內容製品免受損害、防止品質降低，必須加以適當的包裝，因此包裝的主要目的在於保護產品。

15.2　包裝為經濟性的策略

包裝為經濟性的策略，指包裝設計可強調便於搬運、倉儲以促進商品之流通，並使其成本合理化為重點。

包裝為產品搬運的「沈默的助手」，產品加以包裝之另一功用，在於使產品在運輸、儲存、販賣、消費者使用時便於搬運及處理。現

代對包裝之要求比過去更多，不但對包裝之大小、形式、數量都要求適度，且對包裝廢棄物之處理、環境之保護，明確、公正的標示，以確立包裝的可靠性，商品簡易的啟閉，以及對包裝安全性的問題等都應該處處設想週到。

15.3　包裝為審美性的策略

包裝的審美性策略，指包裝設計可強調審美性，並刺激購買慾，促進銷售，以利企業對社會之貢獻。

包裝又可稱之為「不說話的推銷員」，由於自助商店及超級市場的興起，購買的形態和產品陳列方式的改變，雖然有不少產品是運用廣告媒體來促銷，但大多數產品必須要自己替自己廣告，自己推銷自己，這時包裝就成為促進銷售與否的決定性的因素，必須要靠產品本身的包裝品質來吸引消費者。

15.4　包裝為廣告促銷的策略

包裝為廣告促銷的策略，指企業的銷售推廣活動中，可借助包裝設計，配合銷售策略，以達成促進銷售的目的。

包裝是貨架上的廣告，通常商品做了廣告之後可以促進銷售，如果企業沒有能力做廣告，唯一的方法是將它「包裝」：認真地當做廣告媒體來處理，使其發揮最大的廣告效益。既然包裝是商品不可缺少的部分，並具有保護商品的功能，如果能使包裝充分發揮廣告功能，豈不是一舉兩得的美事。

當然促進銷售，並不能完全單靠包裝，還要包括調整商品計畫、廣告、銷售等活動的組合運用，才能有效的推廣銷售力，但是包裝是其重要的一項，因為它與消費者直接接觸，所以與其他各項有很大的關連，例如購買點廣告（POP），是廣告策略中的一個方法，包裝本身有時也擔任 POP 的作用，所以依據上述各項前題，進行包裝設計，即是所謂的 POP 包裝。

此外，為推廣銷售量，而附加獎品、彩券的「贈品包裝」，近年來在日用品及兒童食品的包裝上大為流行，尤其配合電視卡通影片，附贈玩具的包裝，在推展兒童消費階層的促銷活動中，已成為不可或缺的工具。

　　對於可當禮物的商品，或在重要節日爲促進銷售，而增設的禮品包裝，可完全異於正規包裝，或僅在正規包裝上加裝飾物或另用禮品包裝紙包裝。雖然刻意的裝飾會增加成本，而導致售價提高，但售價的提高並不一定會使銷售量減少，有時高價品反而會引起消費者以此爲禮物，而增加銷售。

　　組合式包裝（CP），是將數種有關聯的產品放置於同一包裝內，如家庭常備的「急救箱」與「家庭百寶箱」，小型家電產品如：吹風機及附件組合包裝，「耳機、電池」與「錄音機」組合包裝，錄音帶與書本組合包裝等。這種促進銷售的包裝策略，最有利於新產品的上市，將新、舊產品放置在一起，而使消費者在不知不覺中接受新觀念與新構想，而習慣於新產品的使用。

　　多層式包裝（MP），是將二個以上的相同包裝的相同產品，集合包裹爲一件產品，這種形式的包裝便利於批發、銷售或消費者的購買方便，並且以促進銷售爲目的，例如飲料類包裝、罐頭包裝，以收縮膜方式包紮或附贈一便於攜帶的提把，或瓦楞紙托座等，正普遍的被企業界採用。

　　堆積包裝（AP），目的在降低物流成本，改善自動化包裝，可說是大型的集合包裝，是以從生產工廠到銷售地點的直接交易包裝的對象來考慮，堆積包裝不僅僅是將個體聚集起來而已，並且也是重疊堆積，或是做緊密的包裝。因其可用多種形式，達成集積的目的，不僅對產品有促銷功效，也可以節省包裝材料其保管及搬運費用，輸送處理十分便利，堆積強度並可大爲增加，在超級市場上造成更強大的，並有組織的聲勢。

15.5　包裝爲企業競爭的策略

　　包裝爲企業競爭的策略，指包裝設計可採用商標、品牌、商品差別化、商品區隔化及商品印象化等行銷策略。

(1)商標品牌包裝之競爭策略

　　①商標與品牌之屬性化：

　　　消費大眾是依商標品牌的記憶印象作爲選購商品依據。如男性化之名稱，則以男性顧客爲主，而類似新潮、摩登的品牌，當然使自命時髦的女性們趨之若鶩。

②主商標之行銷重點：
利用主商標行銷是企業形象延伸與擴張的策略，藉主商標的知名度，順利推展商品進入市場。
③品牌（子商標）爲主之行銷重點：
擬定品牌策略以新品牌進入新市場，創造新的消費階層與全新的行銷網。

(2)商品差別化之包裝競爭策略

包裝設計之特色，目的在求包裝之差別化所塑造其獨特的、新穎感。促成商品差別化之方法如下：
①包裝造形差別化
②商標名稱差別化
③象徵圖案差別化
④設計款式差別化
⑤風格與個性差別化

(3)商品區隔化之包裝競爭策略

迎合各個喜好不同的消費需求，創造富有特色的商品，因而商品的獨立與分化應運而生，產生所謂商品區隔化的戰略。商品區隔化之方法如下：
①年齡層之商品化分兒童用、青少年用、成年人用、老年人用。
②性別區別之商品化分男用、女用。
③價位區別之商品化分廉價品、普及品、高價位與豪華型等。
④色彩之商品化分利用口味之不同，改變顏色，塑造商品新口味之外貌。
⑤風格之商品化分古典風味、野性風味、歐洲風格、摩登或傳統模式。
⑥機能化之商品化分如牙周病專用牙膏、專治流鼻水的感冒藥等。
⑦包裝型態之商品化分罐裝、瓶裝、袋裝、盒裝、禮盒、隨手瓶、隨手袋。
⑧包裝大小之商品化分單包裝、個別包裝、組合包、半打包、大包裝、經濟包等。
⑨系列化之商品化分同一品牌其不同口味系列等。

⑷商品印象之包裝競爭策略

　　包裝設計不可拘泥於固定的形態與表現方式，不妨採用各種不同獨特的象徵手法來表現商品個性，使消費者留下深刻銘心的良好印象。如何運用深思熟慮的印象手法，爲包裝設計決策中不可忽略的因素。商品印象可區分爲下列：

①男性氣概或女性柔美的印象

②高級、中級或普級的印象

③幻想或現實的印象

④古典或摩登的印象

⑤舶來品、異國情調或國產品的印象

⑥生物或無生物的印象

⑦單純或複雜的印象

⑧文明或原始的印象

⑨甘甜或辛酸的印象

⑩淡薄或濃厚的印象

　　印象的特性並不僅於此，亦非單獨各自成立，經常是有數種印象相配合，可謂相當複雜。但在運用「印象表現」，於包裝設計時，可擬出主題印象使其充分發揮於包裝上。

本章補充教材

1. 郭明修 (1991)，〈1991 年優良產品及包裝設計競賽得獎作品摘介〉，《產品設計與包裝》，第四十六期，外貿協會，頁 8～21。

2. 徐瑞松 (1991)，〈產品識別與包裝設計相輔相成〉，《產品設計與包裝》，第四十七期，外貿協會，頁 69～73。

3. 朱炳樹 (1991)，〈1990第五屆創新包裝設計大展精粹〉，《產品設計與包裝》，第四十六期，外貿協會，頁 76～79。

4. 王風帆 (1990)，〈設計優美的產品需要好的陳列烘托〉，《產品設計與包裝》，第四十二期，外貿協會，頁 44～45。

5. 李建國譯 (1989)，〈如果改進包裝設計因應未來歐市整合趨勢〉，《產品設計與包裝》，第三十七期，外貿協會，頁 62～64。

本章習題

1. 爲何稱包裝爲產品的「沈默的保護者」(Silent Protector)，產品搬運的「沈默的助手」(Silent Helper)，以及「不說話的推銷員」(Silent Salesman)？

2. 解釋以下包裝相關的術語：
 ①POP 包裝（或陳列式包裝）
 ②組合式包裝(Combination Package)
 ③多層式包裝(multi-pack)
 ④堆積包裝(Assembly Package)
 ⑤禮品包裝(Gift Package)

3. 簡述下列四種包裝設計之重要企業競爭策略：
 ①商標與品牌策略
 ②商品差別化策略
 ③商品區隔化策略
 ④商品獨特印象策略

*4. 以本次畢業製作之課題爲例，擬定一分完整、可行的產品包裝設計策略，並畫出層級關係圖表，交予指導教師修正、檢討後，依此策略作爲設計之指導方針。

**5. 包裝設計競賽之評選標準，首先考慮創意及實用價值，其次是安全性、美觀、與使用環境的調和性、滿足人體工學的要求、製造材料的選用、傳達公司的企業形象與精神以及商品整體價值感與適切的保護功能等評選要素。試舉我國近年內優良產品及包裝設計競賽中最傑出包裝設計獎或最佳包裝設計獎得獎作品之一爲例，探討其設計之特點及獲獎原因。（提示：參閱本章補充教材，郭明修(1991)，〈1991年優良產品及包裝設計競賽得獎作品摘介〉，《產品設計與包裝》，第四十六期，頁 18～210。）

第十六章 產品包裝設計基本研究

本章學習目的

本章學習目的在於學習如何進行包裝設計的初步研究,本章將討論六個主要基本研究領域,包括:

■包裝設計基本需求研究
■包裝設計方向研究
■包裝設計行銷環境研究
■包裝設計消費者研究
■包裝設計材料研究
■包裝設計評價研究

16.1 包裝設計基本需求的研究

成功的商品包裝必須符合各項包裝的需求,包裝設計的基本需求探討,包含以下六個共通元素的研究:

(1)包裝識別性的研究

識別性是衝動購買的主要刺激之一,好的包裝須附與良好的識別性與可讀性。吸引顧客的注意力,最基本的原因就是強烈,可被攜帶之識別,及高度的暗示。化粧品包裝除了充滿美女氣質之吸引力外,雍容華貴的氣質可被高度識別與攜帶。識別性是包裝設計傳達的必要語言。

(2)包裝色彩性的研究

色彩是促使包裝差別化的方法之一,同時具有提示品質與內容物的功能。尤其是在食品與化粧品包裝上更為重要,色彩可暗示可口的感覺與高貴的情操。色彩感與口味、情感有相當的聯想,善用色彩於包裝上可創造深植消費者心中的愉快的感情。

在設計包裝之前，必先了解色彩的特性對於消費者的影響，根據研究，色彩具有如下之象徵性：

①紅色：

是一個刺激性特強、引人興奮而能使人留下深刻印象的色彩，代表愛情、活力、通俗、豪華、衝動，甚至惑亂的感覺，把它應用在包裝上，幾乎在任何情況下都能引起人鮮明生動的印象，亦即在包裝上使用了紅色，商品就會顯得新鮮，充滿活力，食物看來美味可口，用品看來高貴豪華，能表達出人性中光明愉快面。在包裝上使用成功的例子有很多，如可口可樂、可果美等。自然界的包裝代表有紅蘋果、草莓等。

②橙色：

是屬於激奮色彩，代表活潑、熱鬧、歡迎、溫馨的印象，在包裝上的使用率也很高，大部分用在食品類之包裝上。自然界的包裝代表有橘子。

③黃色：

是一種快樂的色彩，帶有少許的興奮性質，在交通信號上代表注意。黃色被公認是印象強烈的色彩，在包裝上以食品類用的最多，但給人印象最深刻的包裝是「柯達」軟片包裝。自然界的包裝代表是香蕉。

④綠色：

是介於冷暖兩色的中間色彩，象徵寧靜、青春、和平、自然、安全、純情，在包裝上使用得成功的例子是富士軟片、綠野香波等。自然界的包裝代表是豌豆莢。

⑤藍色：

代表寧靜、清爽、冰涼、理智、保守等印象，靈感來自藍天大海，藥品及冷凍食品之包裝用得較多。

⑥紫色：

代表神祕、高貴、威嚴等印象，是很難使用的色彩，女性化粧品類之包裝較常用。自然界之包裝代表是茄子。

⑦白色：

是純潔的顏色，代表和平、澄清、無污染等，由於白色的包裝容易沾污，給人印象薄弱，用得不多，但近年來包裝材料的進步，

使用率漸高。自然界的包裝代表是蛋。

⑧黑色：

黑色是容易造成惡劣印象的顏色，但事實上沒有一種顏色用得比黑色更多，尤其近年來，黑色成爲高級品競相採用的顏色。在包裝上要表現高級感、男性美、高雅、樸素、有深度、強烈的個性等印象時，黑色的象徵表達力最強。

⑨銀色：

是帶金屬光澤的色彩，代表冷靜、優雅、高貴等，在印刷上是比較貴的色彩，因此，多在高級品及禮盒的包裝上使用。最近鋁箔包裝材料大量發展，這種具有金屬感的銀色，有亮光、消光及壓花等形式出現，豐富了現代的包裝設計範圍。

⑩金色：

是帶金屬光澤，屬於暖色系的色彩，代表高貴、華麗、豐富、氣派、貴族、高級的印象，在印刷上也是比較貴的色彩，是高級品如化粧品、酒、煙及各式禮盒等使用最多的色彩。

(3)包裝展示性的研究

消費者購買商品時，一般都不喜歡下決定，更不喜歡產生選擇的疑惑，通常都是在極短促的時刻輕易地下結論。消費者在面對無視覺焦點的大量商品展示時，眼睛可能會快速地瀏覽所有商品而毫無印象與興趣，因此商品展示必須具重點與特徵。

研究包裝設計同時，必須與其競爭品牌相互比較，以消費者眼光評出兩者包裝的展示效果。單一包裝在單純背景下，可能非常出色，但在大量陳列展示下是否仍然可以突出才是重要的。

(4)包裝記憶性的研究

記憶性是促使包裝最好不改變或改變時採漸進方式的主要原因，同時記憶性也是爲何要改變包裝的理由與原因，改變包裝時必須深信可增加銷售量。記憶價值的產生是大量差別化的結果，達到記憶價值的方式有很多，如：獨特的品名、獨特的形式、突出的色彩、獨特的符號或商標。人類對記憶圖片優於名字與字體，有效地組合相關圖片、文字，加上視覺化的商標與產品可提高記憶價值感。

(5)包裝機能性的研究

包裝已漸漸趨向多機能性，在今日消費者正大量地需求新產品與

新包裝下，突破現實的購買習性，追求新的機能是當今包裝設計發展的可行方向。

①包裝的促銷機能

包裝通常是最佳的推銷員，在自助服務式之販賣中，包裝與消費者是最直接而立即的接觸，包裝必須提供並回答任何消費者可能提出對產品之問題，更重要的是包裝必須能吸引消費者之注意力，而且與其他大眾媒介傳播的廣告、商業設計一樣，必須能從大眾中站出來。一個成功的包裝必須能區別產品或其內容物，使它脫穎而出並吸引顧客之注意力。

包裝的促銷領域並不局限於包裝本身，亦可引伸至運輸紙箱，其除了在運輸上保護商品外，亦可成爲零售商之推銷工具。

②包裝的資訊機能

包裝具有三種基本的資訊傳達機能：

a. 商品使用方式資訊之傳達

可直接印製於包裝本體上，亦可另外印製使用說明書置入包裝盒內。

b. 法規需求資訊之傳達

可分類從簡短的「使用警告」於香煙上，或細列產品成分，如：食品或藥品之添加物等（如 FDA 規定之營業標貼表），但是應注意標貼與附上之資料可能超出消費者認知之範圍，而使消費者無法運用此資料來作購買決定。

c. 企業標誌符號資訊之傳達

包含肉類之合格章、正字標誌、衛生署字號、專利號碼及 UPC 之電腦碼等經過核准之標誌。

③包裝的使用效率機能

使用效率機能是包裝之主要機能之一，如特殊的包裝形態或其他設計附件於使用產品上，可方便消費者容易打開、容易處理、容易攜帶和儲存。

尺寸、大小與形狀是決定使用效率的最主要的因素，新包裝尺寸的增加通常是隱喻著新產品的推出或合理產品線之延伸。

相同的新材料與新形狀企圖被消費者視爲新產品，可強調展示性和增加儲存與處理的方便性。

爲使消費者在店內與家中儲存或展示處理之方便性，包裝大都是
採用新材料包裝。例如牛乳包裝由傳統的紙與塑膠瓶，改變爲塑
膠袋之包裝方式。

④包裝的保護機能

保護商品不受外在因素，如：振動、水、空氣、微生物等影響，
與內容物變質，防止品質降低。

⑤包裝的環保機能

環境因素的考慮，造成許多立法問題。可採用禁令或課稅來禁止
使用，並鼓勵回收處理之包裝，且明令禁止使用一些特定之材料
及不易處理廢棄物之包裝材料。

⑥包裝的創新機能

今日的包裝通常提供產品使用之主要利益，而這些使用之利益在
過去一般都是由其他產品所提供，即結合使用之新功能於適當的
產品，如同其他新產品之特徵性，包裝也必須具有創造性之設
計，如：可煮之袋狀食物、可噴之食物、可烤之紙板，如此發
展，可替代包裝之廢棄物，並減少使用傳統的鍋盤等。這些新發
展並非意外產生的，相互之間有許多進展，尤其是材料方面，如
新塑膠、金屬應用、新紙材及合成新材料等。

⑦包裝的重複使用機能

除了包裝的基本功能外，通常也設計出給予消費者二次使用之功
能，如使用玻璃器皿作爲包裝可再度使用。

⑹包裝語意學的研究

包裝語意學的研究，主要在表達包裝內容物（產品）的特質、誠
實與品質，以造成消費者根深蒂固的「印象」，大部分人對「印象」
並無充分的概念，事實上新潮感、速度感、新的、高級的、有生氣的
……等人類具有的情感、感覺與需求。可經設計表達此印象，同時亦
可被識別與認知的，這些均構成包裝語意學的研究內容。

16.2　包裝設計方向研究

包裝設計的方向、目標研究，可使設計概念的架構更清晰、明
確，同時提供設計目標與方法之擬定，方向策略研究內容如下：

①相近位置商品之共同特質及其他競爭品牌之差異性。

②商品與理想定位之相差距離及可發展與努力之方向。

③其他獨特商品之獨立位置及其獨特之原因。

④自身商品在消費者大眾心目中的地位。

⑤在自身商品或競爭品牌商品策略改變下，設計方向改變之預測。

方向目標研究重點如下：

①品牌、商品、產品分配、產品利益或公司之定位。

②現有品牌與新商品組合間之相關定位。

③品牌介入與商品組合間之相關定位。

④市場範圍與產品介入之相關因素定位。

　　包裝設計的方向、目標研究，最主要在研究包裝本身利益與消費者之定位比較與距離，尋求達到消費者需求的設計目標與途徑，亦可在商品與競爭品牌之定位比較下，擬定設計策略和構想發展。

16.3　包裝設計的行銷環境研究

　　行銷環境的主要研究項目如下：

(1)行銷動向與規模

　①該商品羣動方向，關連商品的動向。

　②消費量與金額。

　③市場普及率、購買力與占有率。

　④販賣、消費地區與季節性等。

　⑤未來市場需求預測。

(2)行銷分配

　①商品系列市場分配。

　②品牌別、區域別、季節別之市場分配。

　③消費者別之市場分配。

　④市場分配預測。

(3)行銷流通與銷售

　①品牌別的基本戰略。

　②銷售通路與售貨率。

　③店面占有情況。

　④庫存率。

16.4　包裝設計的消費者研究

(1)消費者購買誘因的研究

誘因爲可滿足消費者需求與慾望獲得滿足，主要可分爲：

①情感的誘因：驕傲與野心、競爭與爭勝、創造慾望、相等慾望、舒適慾望、娛樂慾望、滿足感覺、滿足保護感。

②理智的誘因：方便實用、操作簡便、安全可靠、耐久耐用、增值最快、經濟實惠、售後服務。

③喜愛的誘因：感覺便利、種類繁多、禮節周到、誠實無欺、價格公道、提供服務。

設計時針對滿足其誘因時，可促進購買慾。香水包裝則強調情感的誘因多於理智，工具類的包裝則多側重於理智誘因的表現。

(2)消費者購買行爲的研究依購買時的心理可分

①知曉注意：包裝之獨特感與差別化。

②引起興趣：包裝之實用價值與情感隱喻。

③比較評價：包裝真實性。

④觀察試用：商品的價值與實用性。

⑤購買採用：包裝使用便利，商品真實性造成再度購買。

依購買的不同類型可分：

①指名購買：品牌與商標之知名度與重要性。

②主動購買：包裝之吸引力，與商品新穎性。

③反覆購買：品牌之忠實信賴度。

④衝動購買：包裝之魅力，商品之實用性與吸引力。

⑤新產品購買：商品好奇與包裝對於新產品訊息之正確傳達。

⑥印象購買：包裝、企業與商品等印象因素影響。

⑦流行購買：與衝動購買有極大關連。

⑧廣告購買：以廣告媒體介紹包裝之商品。

⑨商品分化購買：消費者依其個人喜好程度購買其所需之商品。

⑩包裝差別化購買：品質相同但包裝隱喻不同之消費階層，階層差異造成購買。

16.5 包裝設計的材料研究

(1)包裝材料選擇的研究

選擇包裝材料的最大準則是以經濟性、品質一致爲主要考慮，然而爲進一步達到包裝的功能，尚須研究以下因素：

①材料本身的特性與被包裝物品的各種性質之適配性研究，因爲各種物品的形狀不同，有立體、圓形、圓錐體、圓筒形、多角形等，也有長的、扁的及厚薄之不同；重量不同，強度不同，有的易脆，容易受損害；有的物品具有危險性、放射性或有異臭，有的物品價格高，屬於貴重物品，有的是廉價品，這些都會影響包裝的方式，這些都是選擇包裝材料時所需考慮的因素。

②商品在流通過程中受環境影響的研究。包裝的方式不同，材料之選擇須考慮下列的因素，如：在裝卸作業時是以人工還是以機械操作？運輸時是以鐵路公路運送還是以海運、航空運輸？倉儲條件是否良好？在倉庫還是在野外堆放？是否具有防水、防潮、防鼠害、盜竊的功能？另外氣候當然也是影響包裝方式的，濕度、溫度、雪害及蟲害都須考慮到。

③包裝材料的加工適合性之研究，例如：是否適合機械加工，印刷適性如何？如何封口？是否具有運輸上的便利性？消費過程中是否便於開封後的保存？以及再包性及回收性等。最後，包裝在成爲商品時，其重量、尺寸單位能不能達成標準化之規格？是否容易表示內容物的廠牌、特徵及製造者要傳達之資料？是否具有展示性效果？以及價格是否合理等均需考慮。

(2)紙類包裝材料之研究

紙類包裝材料具有各種優良特性，目前仍是使用最普遍的材料，常見的紙類包裝材料的特性研究如下：

①平面包裝紙的特性：

- 牛皮紙

 牛皮紙之強度及韌度均大，由漂白、半漂白或未漂白牛皮漿製成，重量及厚度變化範圍甚大，供做各種紙袋及包裹包裝之用紙。

- 羊皮紙

 這是以硫酸液處理化學紙漿作成的紙，具有極佳之抗油性及耐熱性，密度高，通常使用於牛油、人造乳酪的包裝及肉製品內裝、冷凍食品盤的襯紙。

- 玻璃紙

 玻璃紙是以天然纖維素爲原料，用黏液法作成的透明薄膜。大致可分爲普通玻璃紙與防潮玻璃紙及以染料染色之著色玻璃紙。特色爲：(a)光澤、透明性極佳。(b)適於印刷。(c)抗拉強度大，伸度小適於機械加工。(d)爲親水性纖維素薄膜，不會發生靜電作用。(e)氣體、臭味、香味的透過性小。(f)無毒性。在包裝上的分類有 70％常作爲食品包裝用。

- 蠟紙

 使石蠟滲透紙，便宜而衛生，用於麵包、冷凍食品、紙杯、牛奶瓶用紙蓋。

②袋狀包裝紙的特性：

- 自開式紙袋

 通常袋底呈長方形，易開啟、可直立，多用於包裝雜貨、糖果、麵粉、肥料、咖啡等包裝。

- 扁平式紙袋

 如信封、公文袋即爲此種型式，十分常見；亦可做成多層，或加襯其他薄膜製成。

- 尖底式紙袋

 紙袋打開後底部爲尖形，兩側有褶，有時左右兩側加貼襟紙，通常用於散裝產品的小包裝，如：糖果、點心類之食品包裝。

- 皮包式紙袋

 周圍僅兩條褶痕，六角形底，通常較常使用於大包裝的糖、麵粉，或過去之茶葉袋等。

③紙板盒的特性：

- 摺疊紙板盒

 摺疊紙板盒，是由紙盒工廠經過裁剪及摺痕壓劃後，即運交使用客戶，由使用客戶在其包裝線上將紙盒摺疊成形並包裝產品。摺疊紙板盒之造形甚多，普通以長立方體式使用最爲普

遍，用量最大。

摺疊紙板盒除有各種造形外，還可加添其他特殊結構及附件以適應各種產品性質之需求。如加開窗孔、加開開啟孔、加裝傾出口等。

- 固定紙板盒

固定紙板盒，是已由紙盒工廠製作完成，外形固定，不能摺扁，直接運交客戶作產品包裝用者。

固定紙板盒在商業包裝上得作為高品質包裝，通常供作化粧品、禮品、高級糖果、照相機、衣料、服裝、電器產品之高價格產品包裝之用。

為了獲得特殊的效果，通常亦用特種紙張、紡織品、塑膠及其他任何可裱貼之材料做為盒面紙，用以強調氣氛，增進商品之附加價值。

- 襯袋紙板盒

襯袋紙板盒是在紙盒製作過程中，預先將內袋固定於紙盒內側，使內袋與紙盒成為一體。其特點為使紙盒實際容量增加，減少使用空間浪費，產品包裝程序簡化，且內袋可視產品需要，使用紙、PE、鋁箔等不同層合材料。包裝產品時，內袋加熱完全密封，對產品具有防潮與保存香味的效果。

襯袋紙板盒尤其適合包裝粉末或顆粒狀產品。

④預製紙質容器的特性：

- 普通紙質容器

普通紙容器如紙杯狀，用以盛裝冰淇淋、乳製品、果醬、花苞、植物幼苗等。

普通紙容器是紙板經接著膠合劑所成形的，再經上蠟或塗上塑膠劑。紙容器之蓋子及底部除紙以外，有時也用金屬或塑膠製成。

- TETRA PAK（瑞典 Tetra 公司）

是正四面體容器，使用材料最省，但是飲用不便，放置及運輸不便，該公司針對此項缺點加以改善的成品為磚形，牛奶、果汁採用此種包裝，其無菌包裝，無需冷藏亦可長期保存。

- PURE PAK（美國 Ex-Cello-O 公司）

使用廠商遍及全世界，主要使用於包裝牛乳及果汁，最近已發展無菌包裝方式，配上特製的開口器或倒口，使此類紙容器可包裝之領域更為廣泛，已應用在醬油、酒、醋的包裝上，亦有用於包裝糖及洗衣粉等粉狀物。

最近還發展成平頂式盒，比屋簷式包裝，節省不少裝載空間，並可去除上部空隙。

- HYPA PAK（西德 Hesser 公司）
 外形為平頂四方柱，盒壁材料為紙張＋PE＋鋁箔＋PE，上下蓋則另使用鋁箔＋PE膜熱封。此種方式之材料成本低且有剛性，展示、搬運、使用均方便，專用機器占地小，但機器造價較貴。

⑤瓦楞紙箱的特性：

現在被公認為最經濟、最方便而使用最多的包裝容器是瓦楞紙箱。諸如產品在廠內外儲存、搬運所用的容器；內外銷用的大小運輸容器；商業銷售用的彩色箱盒類等，可容納的產品如電風扇、冷氣機、電視機，甚至於電冰箱等無不可用瓦楞紙箱包裝。

- A 型瓦楞紙箱
 為常用之外裝紙箱，一般稱為開縫式紙箱(slotted type container)；基本上由一片瓦楞紙板組成，有頂部及底部摺片，組立時，成為紙箱之蓋及底；接合處由扣釘釘合、膠帶貼合及接著劑膠合。本型紙箱依其結構不同可分為 A-1(RSC)、A-2(OSC)、A-3(CSSC)、A-4(CSOSC)、A-5(FOSC) 及 A-6(CSFOSC) 等六型，其中以 A-1 型(RSC)用料最經濟，故使用亦普遍。

- B 型瓦楞紙箱
 由二片或二片以上之瓦楞紙板構成之面蓋或底蓋插入紙箱之內部，依其構造可分為 B-1 型、B-2 型、B-3 型、B-4 型、B-5型、B-6 型等六種。

- C 型瓦楞紙箱
 係由二片或二片以上瓦楞紙板構成之套式紙箱(teles cope-type box)，其特徵為有面蓋或底蓋套入紙箱之身部，依其結構可分為 C-1(FTB)、C-2(TPJTB)、C-3(FTHSB) 與 C-3-1

（PTHSB）、C-3-2（HSCC）等五型，其中 C-3 型係本省輸日香蕉紙箱所用者，蓋其耐壓強度最高。

- D 型瓦楞紙箱

 係由一片箱身板及二片端板構成，使用者必須用扣釘或其他方法接合後方能組立成箱。

- 變形瓦楞紙箱

 內包裝及個別包裝之摺折型紙箱（one touch box）或切割型紙形（die cut box）等變型紙箱，一般均採用B、E瓦楞；又因形態優美，可摺成平面及更具精確等優點，大都採用白紙板或彩紋印刷之紙板作爲裱面紙板。

- 瓦楞紙箱附件

 爲使包裝物品在瓦楞紙箱內能適合穩定、分隔、堅固及富彈性等要求，故箱內尚須加以各種不同形式的附件，最常見的形式有幾種如下：

 a. 平板型：主要目的爲將物品分隔爲上、下兩層或更多層用。

 b. 平套型：主要目的爲加強作用，使箱底不致因載重而下垂，並增加瓦楞紙箱的耐壓強度。

 c. 直套型：主要目的爲分隔及加強瓦楞紙箱的耐增程度，使其在堆積時最低的壹層瓦楞紙箱不致壓扁。

 d. 隔板型：主要目的爲分隔內裝物，不使相互碰撞。

 e. 填充型：主要目的爲填充瓦楞紙箱內上端空位，不使物品在箱內跳動。

 f. 角型：主要目的爲填塞瓦楞紙箱四角，以求包裝物的穩定。

 以上各型附件加裝於瓦楞紙箱內時，爲求其耐壓強度的增高，應該加裝在瓦楞紙箱實際上應力最弱的部分，而不應加裝在試驗能產生最佳結果的部分。

⑶玻璃類包裝材料之研究

　　玻璃類包裝材料的優點係天然資源原料容易取得，可以簡單工程製成，耐候性良好，滅菌容易，可反覆使用，常用的玻璃類包裝造形爲窄頸瓶、粗口瓶，有如把手的大瓶子，及小藥瓶。

⑷金屬類包裝材料之研究

　　金屬類包裝材料之最大優點爲能長期保存內容物的機能。常用的

金屬類包裝材料之特性研究如下：

①馬口鐵包裝容器的特性

馬口鐵是一種由厚度小於 0.5mm 的軟鋼板製成的積層（laminate）材料，以電鍍法或熱浸法將純度在 99.75％以上的錫鍍在其兩面而製成的。

馬口鐵皮之印刷通常採用平版印刷，一般的印刷程序分三部分，最底層爲白色漆底，白色漆底的上方爲欲印刷之圖案的油墨，印刷後再上一層無色透明漆。

②鋁製包裝容器的特性

- 三件式鋁容器

製法與馬口鐵容器類似但不能焊接，只能以特殊接著劑黏結住。但不能使用於需高溫殺菌及高溫加壓的產品。

- 淺抽鋁容器

用陰陽金屬模壓造，而深度小於開口徑的容器，大都附有易開罐式的二重捲緊蓋，目前多用於魚類加工的食品罐。

- 擠壓鋁容器

將鋁塊放入擠壓模內，擠壓成形，此法製成之鋁罐可耐壓力與溫度，可用於包裝需高溫加熱的加工食品。

- 抽製整壓鋁容器

原料爲圓形鋁片，先壓成杯形再送入整壓機內使鋁杯口徑緩慢縮小，厚度減小至 70％左右，使容器長度增加。此種鋁容器多用爲啤酒、汽水罐。

③金屬軟管的特性

- 錫軟管

容易加工，富耐藥性，外觀均好，但價格高，有某幾類藥品由於產品性質之關係必須採用。

- 鋁軟管

質輕美觀、無毒、無味無臭，有利於成本，優點多，廣用於化粧品、醫藥品、食品、家庭用品、工業用品類的包裝。

- 鉛製襯錫軟管

在鉛的內外面壓著薄錫，以錫之美觀及耐藥性改善鉛向之外觀、毒性，用於醫藥品或家庭用品。

(5)鋁箔積層包裝材料之研究

鋁箔具有美麗的光澤，印刷等加工適性良好，亦有高度的防潮、保持香味的機能、無毒，因此已廣泛地被運用在食品、日用品等的包裝材料上，其特性研究如下：

①上蠟積層容器的特性

鋁箔與紙組成或鋁箔與塑膠薄膜類之積層材料，係用蠟為層合劑。適用於服貼性包裝，不能加熱，如口香糖、牛奶糖、巧克力糖、香煙襯紙等。

②乾式積層容器的特性

主要為 PE 或 OPP，CPP 等與鋁箔之層合。適用於茶葉、藥片、粉末食品、洗髮精等包裝。

③上膠積層容器的特性

鋁箔使用水性膠與紙組成積層材料。適用於有形狀的包裝，如餅乾、香煙、小袋製品、紙器類。

(6)塑膠類包裝材料之研究

雖然塑膠類包裝材料具有相當多的商學優點與利益，並已相當廣泛被應用，但為了環境保護和設計師的社會責任與良知，塑膠類包裝材料應盡力避免使用。如果在各種包裝材料無法替代下，亦應選擇危害性最低者，並注意其重複使用（Reuse）和能源回收（Recycle）的設計。常見的塑膠類包裝材料之特性研究如下：

①袋狀塑膠薄膜的特性

• 筒式包裝袋

是塑膠薄膜包裝中，最單純的一種，使用時依所需長度切斷，然後在上、下開口處加以熱封即成。砂糖、麥粉等包裝大都採這個方式。

• 三面熱封式包裝袋

將帶狀塑膠薄膜，對折成上下兩張重疊，然後從三面熱封口；都用來做為較小的包裝如調味料、味精粉等。

• 四面熱封式包裝袋

是帶狀塑膠薄膜對折後，從四邊加以熱封，使成為袋狀包裝。多用在味精、冷凍食品、醃漬菜等的包裝上。

• 合掌式包裝袋

是最常用的一種，將帶狀薄膜從兩邊折曲，以手掌貼合式加以熱封，然後從上下熱封即完成，全經由自動包裝機包裝，不但價廉且快速。糖果、海苔等多用此類包裝。

- 主式包裝袋

由各種積層材料或塑膠薄膜，做成具有厚度的袋狀包裝，形狀似手提包，不用時可摺扁成平面，多放或少放物品均可，富於展示效果，可以加熱封口或以束帶封口。

- 無菌包裝袋

是一種經過殺菌處理的密封軟袋式食物包裝方式，兼具罐頭食品優點的包裝食物，在常溫中可儲存兩年而不變質，並具耐熱性質加熱後，撕開即可食用，在歐美日本食品市場均引起一陣熱潮。現在，歐、美、日所採用之合格材料，多爲積層可塑性製品。基本上，其內積多爲 PE，PP，中層爲鋁箔，外層則爲紙或玻璃紙，以便於圖案及說明文字之印刷。

②密封型塑膠薄膜的特性

- 收縮膜包裝

將一個或數個物品集中，以熱收縮膜覆蓋物品並加熱使其收縮束緊用以固定保持物品之包裝方法。

- 密貼膜包裝

在具有通氣性的底板上放置被包裝品，在其上覆蓋塑膠膜，一面加熱，一面經底板減壓脫氣，使薄膜密貼於物品上，同時將其四周固定於底板上。

- 剝殼膜包裝

將一個或數個錠劑或膠囊等小型物品，夾在兩張包裝材料之間，經熱封使其四周密合的包裝。材料通常採用氣密性高的耐熱封者。如藥品錠劑的包裝是用鋁箔取代紙板，劃分各錠劑而包裝，使用時依必要量而撕破取出。

- 真空成型膜包裝

將透明塑膠膜或薄片加熱，經真空或壓縮成型，使之具有可裝填內容物之凹部。次將底板覆蓋於開口部，並將周圍熱封或以黏著劑黏合的包裝方法，具有展示商品的效果，也有隔絕空氣的保護功效。

③塑膠容器的特性

由於塑膠工業的蓬勃發展，最近各種塑膠容器，幾乎已漸漸取代原屬木材、金屬、玻璃等材料製作的傳統容器，從粉狀、粒狀各類小瓶、小杯容器至啤酒、飲料等瓶類個裝容器到輸送容器，幾乎都可使用塑膠容器。

④塑膠軟管的特性

塑膠軟管之外形與金屬軟管類似，但可永遠保持擠管飽滿的外形，同時也能製成透明狀，目前以化粧品類及牙膏類採用較多。

16.6　包裝設計的評價研究

測試包裝優良性的實驗評價，主要有三個方法：

⑴視覺顯著性的評價研究

包裝研究目的在研究包裝設計是否能夠在擁擠的包裝陳列中脫穎而出與其品牌記憶性，及表達其他慾望需求的正確訊息。實驗室的測試方式，是採用幻燈機控制放映時間，映出新包裝設計與競爭牌包裝，測量受測者反應的時間與態度。

較具真實性的實驗測試，採用模擬購物環境。由受測者參觀模擬環境，並經隱藏式錄影方式測定受測者在不同包裝前駐留的時刻。如此測試方式需要相當多的成品與新包裝樣品，而幻燈機式測試只需要幻燈片較經濟、簡便。

⑵機能性的評價研究

如何測定是否易於使用、開啟及儲存等問題，應從消費者方面著手才能獲得較正確的資料。研究方式大部分運用小樣本，詢問潛在顧客的觀點，可採個人訪問的觀點，或團隊座談方式交換意見，以尋求真正的問題點。此測試方式，受測者已知道重點在包裝方面，因此將會比在真正使用的情況下，仔細地閱讀開啟與處理方式的指示，影響測試的真實與正確性。此情況下，隱藏測試的目的與家庭式使用測試將較有助於獲得真正有用的包裝訊息。

⑶感性的評價研究

包裝設計的評價研究，尚須考慮兩大因素，一為包裝與產品定位感覺是否相匹配，而令低價位的產品採用高級品包裝，或高級品用了低級的包裝形態。另為消費者對特定包裝外觀的喜愛度如何？

　　此種感性的測定，學術上較常用的爲聯合式基本分析的包裝研究，可測定外形、品牌、設計與色彩等包裝要素對消費者的感覺度與喜愛度。

本章補充教材

1. Ernest Burden(1987), "Design Communication : Developing Promotional Material For Design Professionals,", McGraw-Hill, Inc., pp. 146～211.
2. 鄧成連（1987），《現代商品包裝設計》，北星圖書公司，推薦研讀：㈨〈包裝研究〉，頁 77～84。
3. 龍冬陽（1982），《商業包裝設計》，檸檬黃文化公司，推薦研讀：第五章，〈包裝造形〉，頁 127～166；第六章，〈包裝設計創意之展開及製作過程〉，頁 167～179。

本章習題

1. 包裝設計的基本需求探討，包含以下六個共通元素的研究，試簡述其研究之主要內容：
 ①包裝識別性研究
 ②包裝識色性研究
 ③包裝展示性研究
 ④包裝記憶性研究
 ⑤包裝機能性研究
 ⑥包裝語意學研究
*2. 以本次畢業製作之課題爲例，提出一分完整、可行的產品包裝設計研究計畫與實施內容，研究領域盡可能包含下列六項：
 ①基本需求的研究
 ②設計方向的研究
 ③行銷環境的研究
 ④消費者的研究
 ⑤包裝材料的研究
 ⑥設計評價的研究
3. 測試包裝優良性的實驗評價，有那三個主要方法？

＊＊4. 除了本章所提的六項研究領域，試從包裝歷史發展及運用印象歧異
理論，說明研究之方法。〔提示：參閱本章補充教材，鄧成連
（1987），《現代商品包裝設計》，北星圖書公司，頁 79～82。〕

＊＊5. 設計調查是產品包裝研究與分析最常運用的有效方法之一，試以消
費群體之研究，圖示說明設計調查的進行流程。〔提示：參閱鄧成
連（1991），《最新包裝設計實務》，星狐出版社，第二章：〈設計調
查——研究與分析〉，頁 13～16。〕

第十七章　產品包裝設計實務方法

本章學習目的

　　本章學習目的在於介紹產品包裝設計十二個步驟程序的實務內容。本章將實務程序分成三大階段：

■包裝設計的計畫階段
■包裝設計的發展階段
■包裝設計的製程階段

17.1　包裝設計的計畫階段

　　計畫階段分成四個步驟：

(1)委託

　　企業委託設計師包裝的原因：

①開發新產品。

②開拓新市場。

③配合新的銷售策略改善包裝。

④競爭者之包裝更勝一籌。

⑤競爭者開發同類新產品，如新口味、新配方等。

⑥競爭者改善包裝。

⑦有新的競爭廠牌出現。

⑧有較高效率的包裝設備可利用。

⑨有較便宜或較好的材料可資運用。

⑩計畫改變公司的特性。

(2)研討與妥協

　　企業與設計師的研討與妥協內容：

①設計項目，設計要求與設備、材料等限制。

②了解產品之特性。

③了解委託廠商之行銷路線與策略。

④了解客戶欲表達之意念與特色，是否有企業識別規定與以往印象延續之限制。

⑤預算的日程表協調，不接受時間與經費不適切的設計工作乃是設計師之金科玉律。

(3)資訊研析

資訊研析的内容：

①競爭對手的包裝，不同品牌的優缺點。

②現有包裝之材料、功能與結構。

③了解消費者需求與利益。

④尋求設計定位之機會以作爲構想創新依據。

⑤爲設計意念尋求依據。

⑥爲造形構想發展參考。

(4)擬定包裝製作計畫書

包裝計畫書的内容：

①包裝要件條件分析。

②包裝要件條件設定。

③擬定設計目標與方針。

④明列設計意念。

⑤提示設計意念表達之構想方案。

⑥評估各構想方案，並選定主構想。

⑦明列經費預算目錄與工作進度日程表等。

17.2　包裝設計的發展階段

發展階段分成六個步驟：

(1)平面構想發展

①以草圖迅速捕捉意念。

②從草圖中選出可能發展的方向，依照包裝成品大小或依照比例，以主要陳列面或透視圖方式，用彩色繪製。

③由各種不同的方向，考慮各種包裝視覺。

④用不同的表達技巧，去發揮推薦產品的功能。

⑤構想圖是用來表現構想的，只要能傳達設計者的本意即可，不需要太精細。

⑥構想圖是整個包裝設計的雛形，也是與委託客戶藉以溝通的橋樑。

⑦構想圖越多越好。

⑧將構想圖展示出來，與委託客戶等共同研討，選擇包裝方向。

(2)立體樣品製作

①根據與委託客戶討論後，擇定之構想圖，繪製與實物同樣大小的彩色精細樣品包裝。

②彩色樣品包裝可選擇不同的方向，並視情況而定製作幾個，一般而言，一個到三個提案較好。

(3)提案發表

①將這些包裝樣品與原有包裝，及與競爭廠牌包裝並列比較。

②研討其視覺效果如何。

③觀察貨架及陳列效果。

④消費者意見調查。

(4)評估與定案

①是否有修正與補充附圖或文字說明。

②正確文案內容檢查與檢討。

③進行攝影準備與插圖繪製。

④字體種類與大小選定。

⑤確定材料、結構與印刷要求。

(5)系列化發展包裝

①一個包裝決定後，外包裝亦應採同一系列設計。

②同一系列產品應以那種表達方式表現共同的特徵——用色彩、文字，還是以插圖、照片的不同來區別。

(6)設計完成

　　根據彩色精密稿，忠實製作印刷溝通用的完稿，在稿製作階段，必須謹慎小心正確，不論是黑白線稿、攝影與構圖等必須整潔精密，方可印製高水準的設計作品。

17.3　包裝設計的製程階段

製程階段分成二個步驟：

⑴**試製、試印**

為確保設計品質與正確性，避免錯誤的大量印製發生，試製程序不可忽略亦不可馬虎。

⑵**量製、印刷、追蹤**

最終設計好壞，評斷均在於製作完成後，因此設計工作應顧及到整個製作完成階段，在製作過程的控制與監督均屬設計師份內之事。印刷方面的材料、方式、油墨及分色製牌等影響包裝最後設計品質，應相當慎重。

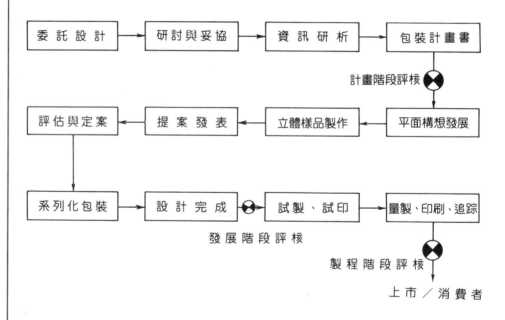

圖 17.1　產品包裝設計之程序圖

本章補充教材

1. 經濟部工業局（1991），《創越——超越今日，創造未來》，全面提昇工業設計能力計畫人才培訓專輯，臺北工專／北區設計中心，推薦

研讀：〈日本造形意象之傳達與應用實例〉，頁 75～76；〈語意學應用在產品造形發展的方向〉，頁 77；〈語意與記號於產品設計之意義及背景〉，頁 78～82。

2. 外貿協會產品設計處（1985），《美日地區小家電產品商品化設計趨勢》，外貿協會，推薦研讀：〈九、我國家電業者如何開發設計優良產品〉，頁 65～82。

本章習題

1. 包裝設計的計畫階段，可分成那四個步驟？
2. 包裝設計的發展階段，可分成那六個步驟？
*3. 以本次畢業製作之課題，提出一分完整、可行的產品包裝設計開發程序，並圖示設計流程，交予指導教師修正、檢討後，依此程序進行設計。
**4. 好的包裝產品必須具備許多成功的條件，如風格和機能創新，易於製造生產、功能優異、容易操作、易於維護、適當包裝、零件標準化、價格合理、利潤適中等。就工業產品商品化設計的觀點，簡述好的包裝產品應具備那些重要條件？（提示：參閱本章補充教材，外貿協會產品設計處（1985），〈美日地區小家電產品商品化設計趨勢〉，頁 65～79。）

第十八章　新產品包裝設計測試指標

本章學習目的

　　本章學習目的在於研習測試包裝設計優良性的三個重要指標，包括：

■包裝語意的測試指標。

■產品包裝定位的測試指標。

■產品包裝吸引力的測試指標。

18.1　包裝設計測試指標的重要性

　　新產品導入市場的成本愈來愈高，假如新產品採用全新的包裝設計，則產品設計、發展、試驗、廣告、導入期行銷的總預算，加上產品設計、包裝設備的費用，往往高達數百萬元之鉅。雖然這種投資的經費不少，但是失敗率仍然偏高。

　　即使將現有產品系列包裝重新設計，前途仍屬未卜，或許在一段平穩的成長期後，一個突然的大變動使產品的市場占有率突然下降，導致新包裝策略徹底失敗。

　　新產品包裝設計可透過下述三個主要模擬測驗指標來探討。

18.2　包裝語意的測試指標

　　包裝的形狀、圖案、文字說明是否提供消費者正確的辨認線索？或是反而使消費者產生誤導與混淆的心理？

　　有一個產品，它的名稱是「豪香氣」，包裝上的圖案顯示出一位滿頭耀眼金髮的年輕女郎，在微風輕拂之下，秀髮飄盪，神態可人。這種圖案很容易使消費者誤認為這是洗髮精或噴髮劑，但事實上它卻是室內清香劑，這件產品的包裝設計明顯產生誤導作用。

包裝上的圖案對消費者能產生影響，而且包裝的樣式、結構、顏色，甚至材料都可使消費者產生潛意識的認知作用。包裝設計上突破傳統的創新作法或許可能使消費者認知產品的差異性；但是有時候所冒的危險太大，易使消費者誤認產品的實質內容。因為消費者習慣上認為鮮奶的包裝顏色是紅色或白色；果汁牛奶為藍色或綠色；咖啡牛奶的包裝盒為深褐或淺褐色。假如為了創新的緣故，將白牛奶飲料的包裝顏色改為褐色、果汁牛奶改為紅或白色、咖啡牛奶改為藍或綠色，那麼這種品牌的飲料銷售必奇差。

18.3　產品包裝定位的測試指標

優良包裝設計的最基本要件要能充分反映出簡單、清晰的產品實質與定位。假設要推出新品牌的牙膏，那麼如何定位呢？要考慮到那些相關的因素？它是否是廉價品？適合年輕人、中年人、老年人或老煙槍？兼具去牙垢與潔白牙齒的功效？能否使口腔吐氣如蘭？能否預防齲齒？是否能使消費者更美麗？能否預防牙周病？是否含有名牙醫師的推薦？……等。

在產品定位中，這些都是不可捉摸的變異數，而產品包裝必須充分且有效傳達這些變異數的一點或幾點，才能夠在零售店中達成自己推銷自己的包裝功能。包裝設計研究即在探討包裝設計的傳播功能是否良好？假如答案是否定的，那麼原因又在那裡？定位在產品的區隔中顯得特別重要，因為我們不可能訴求集所有優點於一身的產品，這樣子不但很容易分散了消費者的注意力，而且會使廣告訴求與包裝設計顯得雜亂無章。產品特性、包裝的特性、訴求重點與所提供的特殊利益，必須能讓潛在的目標顧客接受。

18.4　產品包裝吸引力的測試指標

一般消費者在看了包裝後，即決定了產品的差異性與優劣性。成功的傳播訴求可以使用逐漸進式的引導方式，介紹產品所有的實際利益；或者採用更好的方式，使消費者對於以往本產品的廣告訴求產生立即與多方面的聯想。譬如香吉士柳橙汁在打響知名度後，新產品佳香果亦冠上香吉士作為前導；三陽野狼機車新機種銀狼亦有一關連性的狼字；翠果子新產品亦命名為蜜果子等都是聯想方法的運用。

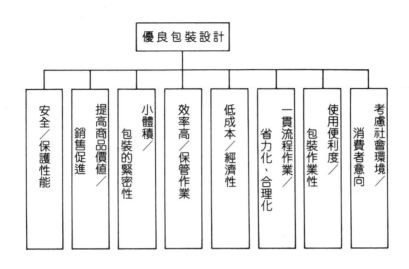

圖 18.1　優良包裝設計八大判定要素

本章習題

1. 周慧珍（1992），〈ICOGRADA 理事長漢姆‧朗格的設計理念與代表作品〉，《產品設計與包裝》，第四十八期，頁 52～56。
2. 高玉麟譯（1992），〈美國 Pentagram Design 玩具包裝設計案例介紹〉，《產品設計與包裝》，第四十八期，頁 61～62。

本章補充教材

1. 新產品包裝設計，可透過那三個主要測試指標來評價？
2. 包裝語意如何做為測試新產品包裝設計的評價指標？
3. 產品包裝定位如何做為測試優良包裝設計的評價指標？
*4. 以本次畢業製作為例，針對新產品包裝之構想，以包裝語意、產品包裝定位及產品包裝吸引力三個主要測試指標，評估並選定最優良包裝構想案。
**5. 設計習作：以「禮盒設計」為主題，考慮其送禮習俗之特性，能表現出象徵節慶配合的氣氛營造，並達成「送者大方受者實惠」的設計目標。設計製作禮盒應包含：①選擇三件以上相關商品組，②禮

盒內部之產品排列及固定方式之結構考量，③禮盒平面圖案設計等三個設計項目。（提示：參閱鄧成連著(1991)，《最新包裝設計實務》，星狐出版社，頁 100～107。）

第十九章　工業包裝設計基本觀念

本章學習目的

　　本章學習目的在於了解工業包裝設計的目標及實務技法的基本觀念。包括：

■工業包裝的定義

■工業包裝設計目標

- 保護目標
- 包裝單位化目標
- 包裝區分目標
- 包裝經濟目標
- 包裝製程一貫性目標
- 包裝流通便利目標
- 包裝標示目標
- 包裝社會責任目標

■工業包裝設計實務技法

- 緩衝包裝技法
- 防濕包裝技法
- 防鏽包裝技法
- 其他包裝技法

19.1　工業包裝的定義

　　工業包裝（Industrial Packaging），可以解釋爲物的流通所必需的包裝加內裝。又可稱爲"Shipping Packaging"或是"Distribution Packaging"。

19.2　工業包裝設計目標

工業包裝設計在於達成下述之目的與功能：

(1)產品的保護目標

包裝的首要目的是保護產品，使之在物流過程中雖遭受到種種外力而不會引起產品破損，降低產品的價值。所謂外力，可分為輸送中的震動、裝卸貨物或輸送中所受的衝擊、保管或輸送中因堆積所受的壓縮荷重等。

其次是在流通過程中對環境條件必須採取的保護。例如吸收濕氣使內容物變質或生鏽，而使內容物價值降低。在這種情況之下，當然要實施防濕、防鏽的包裝。還有，為防止微生物、蟲類等的侵入，而採取保護包裝，也是必要的。像以上所述的種種傷害，傷害的程度如何？當均可比較現存的資料以及已有的試驗方法，從包裝上加以預防。

(2)包裝單位化的目標

包裝時，將物品匯集成某種單位的作法，是謂包裝單位化。一般的考慮是，以何種單位最為適合？又以何種單位處理，在作業上較方便？例如日用雜貨，在零售店以一次取用為原則，來作為適當單位，但是應依照物品之不同性質而有所區別。

近年，由於消費量逐漸增加，若用徒手作業，重量一般是以20kg 左右最為適當的處理單位，這是根據勞動科學上的試驗而獲得的結論。

(3)產品區分的目標

依照產品種類而加以不同的包裝，則產品容易被區分，例如以體積大小區分，以品質優良度分為上等品、中等品等等即是。這種區分用記號或顏色來表示，對處理作業很有幫助。

(4)包裝經濟化的目標

過去，由於有將商品過於保護，形成所謂「過度包」(Over Packaging)的問題，使得包裝費與運費提高很多，在運銷成本上很不經濟。最近，根據調查實施最少程度的包裝，以適度的方法保護產品，這是能夠確實把握流通實況的做法。

⑸與製造工程一貫作業的目標

　　包裝係位於製造工程的末端，應該與製造工程有很順利的連結方式。製造工程自動化，包裝工程也要盡可能自動化。爲配合這種需要，包裝型態已有更改。例如由木箱轉換爲瓦楞紙箱，或是由紙板轉換成一貫作業的包裝方式。

⑹產品流通便利的目標

　　產品的包裝具有各種各樣的型態，爲了在流通過程中能順利處理起見，必需具備容易處理的包裝方式，受破壞、損毀的比率也比較少。

　　以徒手作業而論，包裝產品的尺寸若是過大，則作業不方便，具合適的尺寸，長度應在 70cm～80cm 之間，寬度在 40cm～50cm 之間，高度則與寬度接近爲宜。

　　大型容器之重量與尺寸大小應該配合裝卸機械，使搬運操作容易。例如：堆高機之插入口高度與叉子的厚度要互相配合。又如：用起重機來做船貨裝卸作業時，也要配合船上起重機的吊載能力。

⑺包裝的標示目標

　　運輸包裝的標示，至少應包括下列各項：

　　①重量
　　②尺寸
　　③容許堆積層數
　　④收貨人
　　⑤批號
　　⑥發貨人或發貨地

　　適當標示的目的在於防止破損、防止誤送或遺失、加速裝卸及搬運作業。如有必要，還應標示向上記號、重心位置或危險標誌等。

⑻包裝的社會責任目標

　　例如被當做緩衝材料或固定材料的發泡塑膠材料之使用量已相當多。這些材料的廢棄處理很困難。近年來，有各種各樣的再生利用方法可解決這些困難。

19.3　工業包裝設計實務技法

　　爲了達成工業包裝設計的目標，可採用下述各種包裝技法：

(1)**緩衝性包裝設計技法**

　　產品在流通過程中遭受破損之主要原因是輸送途中的震動，以及裝卸產品時的衝擊等等物理性外力。然而，遭受破損的程度則視外力之大小、作用方向、位置，以及各種產品之脆弱程度而有所不同。因此為防止外力直接傳達於產品，並將破損程度降低到最低限度，所採取的包裝保護方法稱為緩衝包裝設計技法。

　　用緩衝性包裝設計技法應注意的要點如下：

　①商品的性質

　　在何種程度的外力之下會產生破損。

　②輸送操作的品質

　　基本方法是將衝擊記錄器安置於包裝產品上，用運輸試驗來測定產品在流通徑路上所受的衝擊力的大小與次數；不過，此種方法既費時又不經濟，並不是任何場合皆能適用的。

　③包裝材料的緩衝性

　　可自包裝材料製造商處獲得資料，也可以由實驗得到正確資料。

(2)**防濕氣包裝設計技法**

　　對於某些商品，因其吸收濕氣而使品質降低，不得不施與防濕包裝。防濕包裝的基本原則是使用不透濕氣的材料，而做完全密封的方法。問題是通常被稱為防濕材料之塑膠薄膜類，具有何種程度的防濕性能呢？必須要清楚明瞭。

(3)**防鏽包裝設計技法**

　　機械類等金屬製品，在流通過程中，會發生生鏽現象，為防止此一現象，必須隔絕能助長生鏽的氧氣、濕氣等接觸金屬，可以應用防濕包裝方法來解決。

　　防鏽包裝原則上是用止鏽劑。還有，金屬表面的各種不潔之物也是助長生鏽的原因，因此在包裝之前，要用何種預先處理清淨方法？運用防鏽包裝方法，要用何種預先處理清淨方法？或是與其他方法合併使用，均得詳細研製，如與緩衝包裝一併運用時，緩衝材料不得有助長生鏽之性質。

(4)**其他包裝設計技法**

　①防水包裝──是特殊用途的包裝方式。例如軍需品的包裝，就不得不採用防水包裝。

②集合包裝——是將貨物的單位大型化,使用機械做裝卸作業,係
使裝卸與運輸合理化的包裝方式。

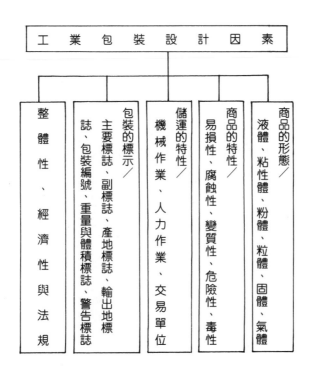

圖 19.1 工業包裝設計之考慮因素

本章補充教材

1. 朱炳樹(1991),〈標新立異——SONY 產品新包裝設計〉,《產品設
計與包裝》,第四十七期,外貿協會,頁 66~68。

2. 經濟部工業局(1987),《優良工業產品包裝設計展專刊——我國的
包裝工業》,中華民國產品包裝學會,推薦研讀:〈專論自動化系
統,整合技術在包裝上的應用(關岡石)〉,頁 17~19;包裝設
計,頁 13~14。

3. 外貿協會產品設計處(1985),《包裝工程與儲運管理》,外貿協會,
推薦研讀:第一章,〈包裝計畫之管理〉,頁 1~44。

本章習題

1. 工業包裝設計之目的在於達成那八項功能？
2. 簡述以下工業包裝設計技法之注意要點：
 ①緩衝性包裝
 ②防濕氣包裝
 ③防鏽包裝
 ④防水包裝
 ⑤集合包裝
**3. 單位化包裝系統運用方式有單位包裝外裝箱、墊板化作業及貨櫃化運輸等，是降低儲運成本的最有效方法。圖示單位化包裝系統的進行程序。（提示：參閱朱陳春田(1991)，《包裝設計》，錦冠出版，頁 38～47。）

第二十章 工業包裝設計實例

本章學習目的

工業包裝設計又稱運輸包裝設計或保護包裝設計,本章學習之目的在於研習各種常用工業包裝的實務設計方法與技術,包括:

■瓦楞紙箱設計
- 常用瓦楞紙箱設計
- PP 防水瓦楞紙箱設計

■緩衝性包裝設計
- 發泡 PE 緩衝包裝設計
- 現場發泡 PU 緩衝包裝設計

■包裝木箱設計
- 重包裝木箱設計
- 輕包裝木箱設計

■熱收縮膜單位化包裝

20.1 瓦楞紙箱設計

(1)瓦楞紙箱設計要點

設計產品時,應當將包裝物一併設計,當然瓦楞紙箱的設計應考慮其型式、內容、尺寸、載重、承受壓力等。

設計瓦楞紙箱時應注意下列各點:

①內容物的重量應符合紙箱破裂強度要求,依照 CNS 2354-Z74。

②內容物的重量應符合瓦楞紙箱最大內尺度之限制,依照 CNS 2354-Z74。

③瓦楞紙箱的尺度:設計瓦楞紙箱,應兼顧堅固穩妥與經濟實用,兩者不可偏廢;同時其尺寸之設計亦應配合運輸交通器材的體積

以節省運輸成本。一般來說，其決定的觀點有三：保護物品之適宜形狀，以成本著眼最經濟紙箱形狀及便於投運儲存的最適宜形狀。

④瓦楞紙所能承受之耐壓強度，此端視產品之重量及堆積之高度而決定。

⑤紙箱受潮濕之影響。

⑥紙箱印刷圖案。

(2)瓦楞紙箱的精確展開尺寸計算法

計算法一：A_1 型紙箱內尺寸換算爲展開尺寸即轅輪中心距離。

紙箱內尺寸之長、寬、高以 $l \times w \times h$ 表示，換算展開尺寸後之長、寬、高、翼（箱蓋）以 $L \times W \times H \times F$ 表示。

長 L：LENGTH

寬 W：WIDTH

高 H：HEIGHT

翼 F：FLAP

厚 T：THICKNESS

$$L_1 = \ell + \tfrac{1}{2}t$$
$$L = \ell + t$$
（單接）

$$L_1 = L = \ell + \tfrac{1}{2}t$$ （雙接）

$W = w + t$

$H = h + 2t$

$F = \tfrac{1}{2}W + \tfrac{1}{3}t$

紙箱厚度(T)視爲：

A 楞（A Flute）≒5mm

B 楞（B Flute）≒3mm

雙層 A、B 楞≒8mm

計算法二：A_1 型紙箱外尺寸換算爲展開尺寸

紙箱外尺寸之長、寬、高 $L' \times W' \times H'$ 以表示，換算展開尺寸後之長、寬、高、翼（箱蓋）以 $L \times W \times H \times F$ 表示。

$$L_1 = L' - \tfrac{1}{2}t$$
$$L = L' - t$$
（單接）

$$L_1 = L = L' - 1\tfrac{1}{2}t$$
（雙接）

$$H = H' - 1\tfrac{1}{2}t$$
$$F = \tfrac{1}{2}W + \tfrac{1}{3}t$$
$$W = W' - t$$

計算法三：紙箱以橡皮版印刷時，如係直車，橡皮版經轆輪滾壓，產生約 25/100 之線性增長量。

因此 1：1 印刷原稿於刻橡皮版時，須先行縮小約 25/100 之長度，印刷出來的圖案方能符合原設計要求。

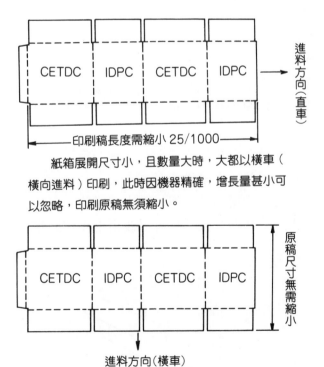

　　紙箱展開尺寸小，且數量大時，大都以橫車（橫向進料）印刷，此時因機器精確，增長量甚小可以忽略，印刷原稿無須縮小。

紙箱展開尺寸小，且數量大時，大都以橫車（橫向進料）印刷，此時因機器精確，增長量甚小可以忽略，印刷原稿無需縮小。

⑶瓦楞紙箱耐壓強度及堆積層數計算法

瓦楞紙箱合理耐壓強度之安全率可依下列公式計算之：

設空箱之實測耐壓強度爲 500kg

印刷劣化率爲 10～20％，可取中間值 15％

儲存疲勞劣化率爲30％～50％

運輸劣化率爲20％，則

安全率＝（1－0.15）（1－0.5）（1－0.2）＝0.34

則合理之耐壓強度 500×0.34＝170kg

紙箱耐壓強度安全率訂定後，就可據以計算堆積層數，其公式爲

$$n = \frac{p}{G.W. \times SF} + 1$$

n：表堆積層數

p：表紙箱耐壓強度

G.W.：表每箱貨物毛重

SF：表安全率

⑷常用瓦楞紙箱的設計形式

①常用開縫箱

開縫箱是應用最廣的紙箱，它由一張紙板開縫、壓線、摺合、裝訂而成，空箱運輸時摺疊成平板狀，可節省運輸及倉儲空間，且易於張開使用及封口。

常用開縫箱又爲開縫箱中使用最多的一種，因其製造及使用最爲經濟，且適用於絕大多數商品。

如內容物需要雙層的頂部與底部來保護時，可在內面兩摺片之間舖一張相同的瓦楞紙板，也可以改用中央開縫箱。

②中央開縫箱

　頂部與底部均有雙摺紙板，底部可平穩承載內容物。

③重疊開縫箱

　大體與常用開縫箱相同，但摺片重疊一吋以上，且重疊長度不超過箱寬之一半，內摺片長度通常大於箱寬之一半減一吋，但不相遇。易封緘，常用釘箱機在外摺片重疊部位釘合。

④中央特殊重疊箱

　大多與重疊開縫箱相同，但內摺片在中央相遇，較重疊開縫箱更能提供保護，且底部平整，可平穩放置內容物。

⑤全重疊開縫箱

　　全部重疊的外摺片,可對內容物提供較高程度的保護,萬一被橫
躺堆放時,亦可獲得較佳之耐壓強度;正常堆放時,三層之頂板
或底板可提供較佳之緩衝效果。

⑥包紮式瓦楞紙箱

　　包紮式瓦楞紙箱係將瓦楞紙板切割並壓線後,不加組立直接裝
箱,裝填──裏包成型──封口等作業一次完成者。

　　由於裏包式紙箱係裝填──裏包成型──封口等作業程序以半自
動或自動方式一次完成者,所以特別適用於本身具有相當之剛性
之物品。

⑦TRI-WALLL-PAK 瓦楞紙箱

TRI-WALL-PAK 瓦楞紙板專供重包裝之用，其構造與其他瓦楞紙之最大不同在於其面紙係以具有相當厚度之牛皮紙板所製成，所以能提供極高之強度，用以取代木箱等傳統重包裝容器。

(5)聚丙烯防水瓦楞紙箱設計

以往為了防水、防濕將瓦楞紙箱之表面經過特殊加工處理，以達防水、防濕的目的。但此種處理均以牛皮紙板之表面，加上一層防水、防濕之物質，例如：①塗布瓦楞紙板，即在裱面紙板上塗以臘、聚乙烯、聚醋酸乙烯、聚氯化乙烯等；②柏油瓦楞紙板，即在裱面紙板上塗以柏油，再與薄牛皮紙或半化學紙漿之芯紙夾層結合；③裱合瓦楞紙板，即在裱面紙板之外再裱合鋁箔、聚氯化乙烯、聚苯乙烯、黏膠液等；④化學處理瓦楞紙；⑤浸漬處理瓦楞紙等。

裱面紙板之表面經過如上述之各種特殊處理後不能以黏著劑貼合

紙板構成紙箱，達到大量生產。但是使用一種特殊製造之牛皮紙板，此種紙板即爲將兩張薄牛皮紙之間夾一張聚丙烯。

防水瓦楞紙箱之設計有下列二種形式：

①A 或 B 瓦楞紙板

②AB 瓦楞紙板

⑹瓦楞紙箱安全強度設計考慮因素

①Flute 方向性因素

瓦楞紙也有方向性，對 Flute 平行方向稱爲縱向；對 Flute 垂直稱爲橫向，在構造上求強度的瓦楞紙箱應注意此種方向性。例如壓縮強度在縱向爲 200 時，在橫向即成爲 60～80，若深度太大，縱向之積壓適性也變劣，應加以注意，故瓦楞紙箱忌橫向積壓。

②油墨印刷因素

瓦楞紙箱以空白使用幾乎絕無僅有，商品名稱、號碼、製品圖案、注意記號等，內容品的標示，流通過程中有關搬運、保管規則，或爲了達到宣傳效果爲目的，瓦楞紙箱上必定加上若干印刷或創意。

紙箱印刷是在轅輪上黏貼橡皮版，加壓力來印刷的。一般使用油性的油墨印刷時，會用相當大的印壓，由此將瓦楞壓潰的情形，勢將難免，因此而影響耐壓強度也無法避免。由於上述原因設計瓦楞紙箱時，務必考慮到這一點。

不過在設計圖案時，必須了解，耐壓強度會隨著印刷面積的增加而降低。但與印刷面積相同，印刷位置與印刷方法也會受到很大的影響。

③開孔洞因素

在瓦楞紙箱上開手提孔或開幾個通氣孔，雖然便於搬運及保持內容物的鮮度；但因開孔處瓦楞被切斷，該處瓦楞紙箱之耐壓劣化情形殊異，故開孔時，應注意下列幾點：

- 通氣孔的位置愈接近頂面或底面，耐壓劣化率愈大。
- 通氣孔的位置離開中心，愈接近瓦楞紙箱四角，耐壓劣化率也愈大。
- 同一開孔面積，長形孔比圓孔良好。
- 通氣位置儘量接近高度中心為佳。
- 手提孔盡可能開於上、下、左、右之中心位置為佳。

④產品包裝因素

產品包裝對瓦楞紙箱耐壓強度的影響；其被壓的情形，一般言之，較長的兩面將向外凸出，較短的兩面向內凹進。因此產品包裝時，要注意以下幾點：

- 務必使產品將箱內空間全部填滿。
- 設若產品不能填滿箱內空間，則需靠瓦楞紙箱本身的耐壓強度來撐持。
- 箱內裝液體或流體時，對其耐壓強度就會有所不良之影響；往往受壓後會助使箱之凸出，而降低耐壓強度，使之外凸出之兩邊，會凸出得更厲害。

⑤大氣濕度因素

紙箱（除防水紙箱）對於大氣中的濕度，其強度是要受很大影響的。尤其遇到高濕度時其強度會受到顯著的惡化。因此在設計紙箱時，需要充分斟酌濕度的問題，事先加入適當的安全係數。

⑥周邊長度及高度因素

一般言之，瓦楞紙箱周邊愈長，其耐壓強度也就愈高，但耐壓強度的增大並不與周邊長的增加成比例，同時瓦楞紙箱高度愈大，其耐壓強度也愈低。

⑦存儲堆高因素

瓦楞紙箱在倉庫中存儲時發生損壞，而損及箱內包裝的產品，往往是堆高方式不對的結果。一般堆積的方式有三種，一種為錯落式或交丁式堆積；此種方式因下層承受的負荷不在四個角，容易被壓扁。雖然此法較穩定，可是在耐壓強度來說，卻不是最適當的方法。另一種為齊平式堆積，其下層才能於應力最大之四個邊角承受上層的負荷；惟其穩定性較錯落式差；此法可較錯落式增加三分之一的高度。第三種方法為懸臂式堆積，此法最外邊的瓦楞紙箱露出墊板之外；同時由於最外邊的瓦楞紙箱雖然只露出墊板半吋寬，然瓦楞紙箱的耐壓強度卻可能降低百分之卅。

⑧製造不良因素

瓦楞紙箱係由瓦楞紙板摺合而成，但在製造瓦楞紙板過程中常因接著劑良劣、黏貼牢固與否及跳楞、倒楞等因素而影響瓦楞紙箱的耐壓強度。

20.2　緩衝性包裝之設計

⑴緩衝性包裝設計步驟

①深入了解搬運情況——

衝擊：找出最嚴重的落下高度。

振動：決定代表性的「加速度—頻率」圖。

②評定產品的脆弱度——

衝擊：確定衝擊損壞界線。

振動：找出臨界頻率。

③選擇適當的緩衝——

選擇最適當的緩衝材料、尺寸和形狀，以獲得最經濟的緩衝設計，對產品提供最適當的保護，預防衝擊和振動的破壞。

④設計並試製包裝

⑤包裝性能試驗——

衝擊：採用加速度試驗。

振動：在臨界頻率上求得最適宜的保護。

(2)發泡聚苯乙烯緩衝包裝設計基本原理

①決定緩衝設計的三要素

- 被包裝物之重量。
- 被包裝物之容許加速度。
- 預想之落下高度。

②應用動態緩衝性能曲線

經由流通期間遭受之衝擊，必須應用動態緩衝性能曲線來決定緩衝材料之厚度以保護產品。

當一件易碎品在流通期間墜落時，它必須產生減速的作用，以逐漸緩和與預防產品的破損，而緩衝材料之功能就是在減緩產品猛烈落地之衝擊。

如果這些產品的脆弱度是已知的，靜應力及預想之落下高度也是確定的，就可以決定發泡聚苯乙烯。

(3)發泡聚苯乙烯緩衝包裝設計之基本形式

常用的基本形式如下：

①角墊式

②稜邊式

③邊墊式

④稜邊與邊墊之複合式

⑷現場發泡聚醯胺緩衝包裝方法

　　即時發泡用作緩衝材料時，係將兩種液狀樹脂原料經由特殊噴出機及噴槍直接注入包裝容器內，在 20 秒鐘的發泡過程中，在已注入之下半部緩衝材料上面覆蓋一層PE塑膠布，將產品置於布上，將容器頂蓋蓋妥，包裝工作即告完成，全部包裝過程中係以內容物本身為模具，發泡完成，聚醯胺材料成為有氣孔的半剛性體，所以夾持緊密，內容物不會幌動，不生摩擦，若發生振動和衝擊時，其能量大部分為聚醯胺材料所吸收。先後覆蓋的兩張 PE 膜，一則用來隔離材料和內容物，一則使緩衝材料和內容物易於取出。

20.3　包裝木箱之設計

⑴重量產品包裝木箱

　　重量產品包裝之基本箱型設計，應依內裝機器之重量分佈、重心位置、堆置情況及其他狀況施以斜撐、頂樑、直柱、輔助底樑等加強措施。

　　①基本木箱設計 I

適用於產品總重 15 公噸以下，堆積荷重 1500kg/M² 以下，內部
長寬高 5.4M×3.3M×3.3M 以下。應視載重及重量分布施以加
強措施。

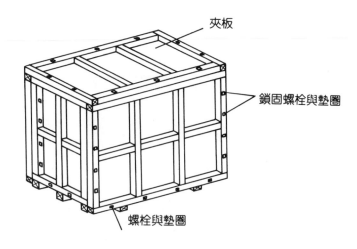

②基本木箱設計Ⅱ

產品總重大於 15 公噸以上，採取全密閉之樑柱加強板。

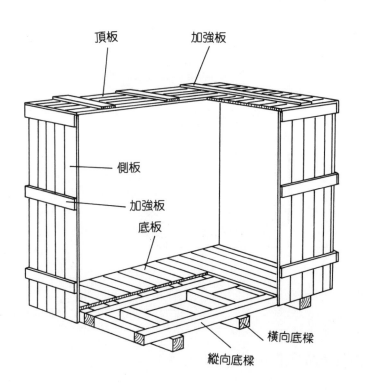

(2)輕量產品包裝木箱

300 公斤以下之輕量產品，且單位價值相對較高之產品，宜採用木箱之保護設計。

①基本木箱設計Ⅰ

適用於產品重量 100 公斤以下。

②基本木箱設計Ⅱ

適用於產品重量 100～300 公斤以下。

③基本木箱設計Ⅲ

適用於產品重量 100～300公斤。

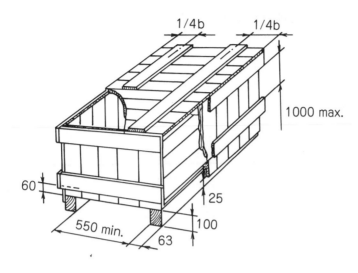

④基本木箱設計Ⅳ

適用於長條形產品。

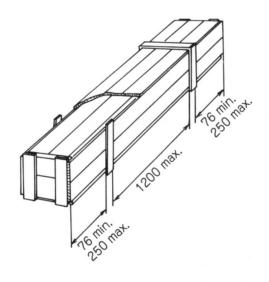

20.4　熱收縮膜單位化包裝

熱收縮膜包裝是最有效的保護包裝之一，其具有下述優點：

• 便於採用機械化操作。

• 節省人工、包裝材料。

- 無廢棄物處理之麻煩。
- 任何能以墊板裝載之貨物均可利用。
- 任何形狀之產品均可採用。
- 使墊板裝載之貨物束緊而不會移動，防塵、防潮、防雨、防止損傷與竊盜。

　　目前國內熱收縮膜包裝所使用者大部分爲 PE 收縮膜，小件產品之個包裝則大部分爲 PVC 收縮膜。通常，袋之每邊尺寸，比貨物尺寸稍大 6 至 10％，此一空餘率越小則越能束緊。

本章補充教材

1. 曾漢壽（1990），〈美國包裝系統〉，《產品設計與包裝》，第四十期，外貿協會，頁 75～78。
2. 曾漢壽（1988），〈產品強度特性評估〉，《產品設計與包裝》，第三十六期，外貿協會，頁 60～63。
3. 徐瑞松（1988），〈貨物包裝流通之破壞及測試〉，《產品設計與包裝》，第三十六期，外貿協會，頁 64～68。

本章習題

1. 瓦楞紙箱設計，應注意那六項要點？
2. 圖示說明七種瓦楞紙箱的主要設計形式。
3. 圖示說明二種主要防水瓦楞紙箱之設計形式。
4. 瓦楞紙箱安全強度設計，應考慮那八項主要影響因素？
5. 圖示說明四種發泡 PS（聚苯乙烯）緩衝包裝設計之基本形式。
6. 比較重量產品包裝木箱與輕量產品包裝木箱設計之差異。
7. 熱收縮膜單位化包裝，具有那六項優點？
*8. 以本次畢業製作爲例，針對保護性包裝之需求，與產品儲運之條件，進行工業包裝之設計，提出構想草圖、工程圖，並指出運用之材料規格與成型包裝組合之方法與製作立體草模。交予指導教師修正、檢討後，再製作真實模型，做安全強度之測試與模擬。
**9. 舉國內、外近年內優良包裝設計競賽中，得獎之工業包裝作品之爲例，探討其保護性包裝與運輸包裝之設計特點及獲獎原因。（例

如：1990 年國內最傑出包裝設計獎——大同膝上型電腦包裝，最佳包裝設計獎——大同收銀機介面卡包裝；1991 年最傑出包裝設計獎——浴室馬桶包裝，最佳包裝設計獎——緩衝保護搬運箱。）

第二十一章　產品包裝保護性能試驗

本章學習目的

本章旨在介紹三個主要產品包裝性能測試之基本觀念，包括：

■產品衝擊與振動試驗

■產品包裝材料試驗

■產品包裝流通試驗

21.1　產品包裝保護性能試驗之基本原理

產品及包裝必須具有抵抗各種破壞力量的自我保護性能，使經得起流通過程中損害的考驗，確保產品安全抵達目的地。

使用測試設備，能使產品及包裝本身的強度數據化。而運送流通過程的意外狀況，也同樣能在試驗室中用測量技術加以模擬。當今的測試設備，具備預估運輸破壞及破損程度，這類預估可以節省不少時間。一般產品破損的因素多來自不當的包裝方式，或是產品本身結構的缺陷。

21.2　產品衝擊與振動試驗

當一個包裝工程師於設計一個適當之包裝前，需先衡量產品的衝擊與振動之特性，這種動態分析稱之為產品強度之技巧使用。

衝擊評估意即指產品的衝擊強度的兩特性，即臨界速度變化（△Vc）與臨界加速度（Ac），這兩個因素均會對產品造成變化。

決定臨界速度之變化，是將未包裝之產品固定於衝擊試驗機之檯面上，並給予較短之衝擊時間及高振幅之半正弦衝擊波，由較低之高度開始落下，然後將落下高度逐次增高，直到產品發生損壞，而最後未造成損害之速度變化，即稱為臨界速度變化。

臨界加速度的建立是利用操作衝擊試驗機,使產品獲得較長的衝擊時間及低振幅之矩形衝擊波,應用衝擊試驗機之落下高度,設定一個較臨界高度(如前述所應用之測試方法)為高之基準高度,產品受到恆定速度變化之輸入衝擊力使加速度增大而發生損壞時,最後未受損之加速度即稱為臨界加速度。

21.3　產品包裝材料試驗

大部分包裝材料的性能特徵都能以實驗數據來描述,例如耐衝擊度、破裂度、耐折度及耐壓度。這些性能資料再結合產品特性和受損之抗力,就構成了包裝保護設計的基本資料。

21.4　產品包裝流通試驗

產品包裝在流通過程中所能忍受的衝、擠、壓之性能預測並不容易,但卻是十分重要的工作,為了使這項預測更加簡明易行,可以用改善試驗設備、試驗程序和研究環境等方式,增進試驗結果的準確性,繼而使包裝設計合理與有效。

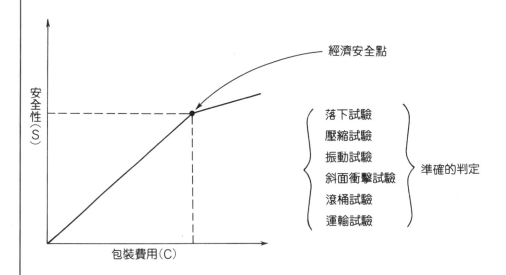

圖 21.1　以包裝試驗判定安全性,達到合理的包裝

本章補充教材

1. 劉聰慧(1989)，〈日本風格的包裝設計〉，《產品設計與包裝》，第三十九期，外貿協會，頁 41～43。

2. 廖江輝譯(1989)，〈1988 年世界之星包裝設計競賽選粹〉，《產品設計與包裝》，第三十九期，外貿協會，頁 68～73。

本章習題

1. 產品的衝擊強度，具有下列二項特性，簡述其涵義：
 ①臨界速度變化（ΔVc）
 ②臨界加速度（Ac）

*2. 包裝產品落下試驗，係在試樣包裝產品上附裝加速器(transducer)，利用增幅器(amplifier)採信號放大後，由電磁示波器(oscillograph)記錄下來，可測出包裝物所承受的衝擊加速度，並在試驗包裝性能之前，先行測試產品本身的容許加速度(G-factor)，以供判定包裝保護是否足夠，這是可信度最高、最科學化的方法。試以本次畢業製作之完成包裝真實模型，以衝擊試驗機（本科系如未具備該設備，可接洽外貿協會產品設計處包裝試驗所，委託測試），測試結果交予指導教師一起檢討，再修正產品包裝之模型。

第二十二章 產品包裝標準化與設計系統

本章學習目的

本章學習目的在於了解產品包裝標準化之基本觀念及適用於企業界的產品包裝設計系統，包括：

■產品包裝標準化
- 國際標準化組織(ISO)
- 包裝專門委員會(TC122)

■產品包裝設計系統

22.1 產品包裝標準化

包裝的標準化可以區分爲：(1)包裝材料的標準化。(2)包裝方法的標準化。(3)包裝強度的標準化。(4)包裝尺寸的標準化等。其中以包裝材料的標準化與其他三大項關係較密切。

國際標準化機構(International Organization for Standardization，簡稱 ISO)負責有關國際規格的制定工作。ISO的秘書處設置在瑞士日內瓦，會員爲各國的國家標準化團體。

ISO 針對各種問題，組織了專門委員會(Technical Committee，簡稱 TC)來加以審議。其中 TC122 爲包裝的專門委員會。

TC122 尚有四個分會(Subcommittee，簡稱 SC)。SC1 是負責有關包裝尺寸、SC2 負責有關包裝袋、SC3 負責有關包裝強度、SC4 負責有關術語類的制定與審議工作。

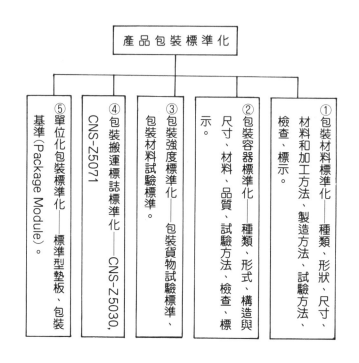

圖 22.1　包裝標準化之主要範疇

22.2　產品包裝設計系統

　　產品包裝設計系統，有其一定之準則，根據包裝貨物流通之行徑，搬運可能造成之狀況，產品設計上應有的要求，緩衝材料的基本特性及最終之包裝試驗等過程，循序漸進，給予包裝設計應循之規則，創造經濟合理之包裝，大大降低包裝成本，增進企業之獲利。

⑴了解產品運輸環境，規範落下高度基準

　　產品包裝設計之任務，在於均衡下列公式，以達最合理之成本：
產品原始強度＋包裝保護＝環境障礙。

　　左邊大於右邊表示包裝過度，左邊小於右邊表示包裝不足。合理之狀況應是左右相等。因此，我們除了必須了解產品與包裝之性質外，也必須了解並重視流通環境之動態。

⑵產品結構設計強度分析

　　產品強度為產品結構設計之剛度，也是表示產品遭受破壞，所能

忍受之能力，通常以 G 表示。

　　從流通環境之觀點來看，包裝保護之良否固爲重要之因素，然如能先從產品之結構設計先著手，設出符合實際環境需求之程度，則包裝所需之成本相對降低。

　　包裝設計之初，應先了解產品之強度特性，增進產品強度之設計，來降低包裝之成本。現行美國企業普遍採行產品強度分析，均以試驗法來作測試，以求得產品強度之 G 值。

　　以上是針對產品衝擊強度之考慮，除此之外尚應考慮產品之振動強度，其方法是利用振動共振搜尋原理，找出致害之共振頻率，並在此共振頻率下，施予共振駐留測試。

(3)緩衝性包裝材料分析

　　在各種廣泛使用之緩衝材料中，了解緩衝材料之特性是很重要的。爲達此目的，這些由材料供應者提供之特性資料也並非是有用的。因此，使用單位自行測試之方式，是非常可行之方法。

　　緩衝材料之動態特性，相同材料，不同厚度之材料，其特性曲線也不同。

　　緩衝特性資料獲得之後，接下來就是要考慮緩衝振動之放大與衰減問題，亦即建立遞傳性曲線，依此曲線可找出，在任一靜應力下，緩衝材料會使振動之情況，遞增或衰減。

(4)產品包裝模型設計

　　產品包裝設計應掌握足夠之資料，根據前述資料之歸納，製作包裝模型時應包含下列基本數據：

　　①產品強度之 G 值。

　　②緩衝材料之靜應力。

　　③緩衝對振動放大與衰減之頻率。

(5)產品包裝測試

　　包裝模型設計完成後，最後一項工作便是實施產品包裝測試，以美國爲例，企業普遍採用 ASTM（美國材料試驗學會）驗證包裝品質與分析包裝成本的實用規範。

圖 22.2　產品包裝設計系統

本章補充教材

1. 劉聰慧(1989)，〈新包裝、新形象——78 年度地方性農特產品新形象展示會〉，《產品設計與包裝》，第三十八期，外貿協會，頁 20～24。

2. 鄧成連(1987)，《現代商品包裝設計》，北星圖書公司，推薦研讀：㈩〈相關法規〉，頁 85～98。

3. 陳敏全(1985)，《包裝工程與儲運管理》，外貿協會產品設計處，推薦研讀：第六章〈包裝試驗管理〉，頁 247～264；第十二章〈美國運輸包裝法規〉，頁 343～384。

4. 黎堅(1988)，〈日本包裝設計的現代思潮〉，《產品設計與包裝》，第三十五期，外貿協會，頁 44～46。

5. 廖江輝(1988)，〈第十六屆荷蘭包裝競賽作品選粹〉，《產品設計與包裝》，第三十五期，外貿協會，頁 62～65。

本章習題

1. 產品包裝的標準化，可分成那四項？
2. 國際標準化機構(ISO)中針對包裝標準化，有那四個專門委員分會

負責制定與審議工作？

3. 產品包裝設計系統，大致上可分成那六個設計上應遵循的步驟與規則？

*4. 在本次畢業製作中，調查與自己設計案相關的包裝測試相關法規，評估設計案是否應做進一步之修正。

**5. 爲規範或提醒採用適當的裝卸作業方法與工具、適當的儲存和運輸環境，或提示有危險性的商品，在運輸包裝上應標各種必要的警告標示（CAUTION MARK）。請將下述三類常用警告標示作成一分簡潔的設計檢核表（採用 A4 規格或由指導教師指定之論文格式），以方便設計上之應用。（注意：ISO 認定之國際標準標誌與日本標準學會（JIS）、美國標準學會（ANSI）不完全一致。）

①裝卸作業警告標誌

②儲存及保全標誌

③危險警戒標誌

（提示：參閱本章補充教材，陳敏全（1985），〈包裝工程與儲運管理〉，外貿協會產品設計處，頁 325～332。）

第二十三章 適當產品包裝與安全包裝設計

本章學習目的

本章學習目的在於研習適當產品包裝的基本觀念和 TE（Tamper-evident），CR（Child-resistant）安全包裝設計系統，包括：

■適當產品包裝
■安全包裝設計系統
 • TE安全包裝設計
 • CR安全包裝設計

23.1 適當產品包裝

在工業包裝上，流通過程中的震動、衝擊、壓縮、水、溫度等，會使產品發生破損、損傷，而降低其價值。因此，適當包裝即為防止上述種種可能造成的缺失所做的包裝。

在商業包裝方面，糾正過大、過度的包裝方法或過分簡單的包裝方法，目的是為排除包裝的缺陷。在設計時應考慮到保護性、安全性、單位容積、標示、包裝費、廢棄處理等因素的包裝，也就是所謂適當包裝。

觀念上，一項設計良好的包裝，應能提供足夠之保護，以避免劇烈之流通環境對產品造成之損害。其間之關係可以下列之公式作說明：

①包裝系統之應用＋產品強度＝貨物流通環境
$\quad\quad$ Pk $\quad\quad\quad\quad$ Pd $\quad\quad\quad\quad$ P.D.E

②包裝不足之情況

包裝系統之應用＋產品強度＜貨物流通環境

　　　　Pk　　　　　　Pd　　　　　　P.D.E

公式之左邊小於公式之右邊，表示產品包裝不足，結果將導致產品之損壞。

③包裝過度之情況

包裝系統之應用＋產品強度＞貨物流通環境

　　　　Pk　　　　　　Pd　　　　　　P.D.E

公式之左邊大於公式之右邊，表示產品包裝過度，結果將造成包裝成本之浪費。

23.2　安全包裝設計基本觀念

目前國人對食品和藥品的衛生安全需求愈來愈高，但大部分消費者和廠商的注意力都集中於食品和藥品製作的過程衛生和品質的安全，大都忽略了更須注意安全包裝的重要性，即必須靠正確的包裝設計來達成防止兒童開啟誤食，造成傷害或意外事件，而且須防止因干預、污染而造成危害生命安全。

安全包裝主要可分為二類，第一種為防兒童開啟誤食包裝（Child-resistant Packaging）和防盜換顯示安全包裝（Tamper-evident Packaging）。

23.3　TE安全包裝設計

(1)防盜換顯示包裝（Tamper-Evident Packaging）之定義

依據美國 FDA 所發布的 21 CFR 211, 132 法規對 Tamper-Evident 包裝的定義為「Tamper-Evident 包裝是一種具有指標或障礙物，假如被損破，或消失能提供合理的視覺顯示，以提示使用者包裝曾被開啟，或摻入雜質」，這定義涵蓋內容器及次級容器。

在產品摻入雜質的人（Tamperer）共分為兩大類，第一類是造成 Tylenol 中毒致死的兇手，我們稱之為"Tylenol Killer"，另一類是繼後而起的模倣者，我們稱為"Copy-cat"。

(2)TE 安全包裝設計策略

對抗食品和藥品被盜換及被污染干預的方法，可分類為三方向策

略考慮，其方式為：①製造與物流系統（Manufacture/Distribution System）安全性考慮，②零售地點建立安全設施的可行性和，③包裝系統的考慮——從改變膠囊的製造方式到包裝能在被開啟或盜換後，出現警示訊息等方法。

①製造與物流系統安全性建議方式：

- 整個系統本身能達到防止盜換擾假（Tamper-Proof）。
- 對內部員工的保安性進行更嚴緊的監察。
- 整個處理過程，從製造、搬運、倉儲、運送等保持嚴格監察，限制接近藥品的途徑。
- 增加製造商對包裝上使用物料的責任感，以防止物料流入壞人手上。
- 在製造現場、成品倉庫、物流及零造路線的地點中，控制接近產品的人員。
- 多使用密封式運輸車和可鎖上的放置空間。
- 多次細心覆查，並儘可能對每一個員工進行測謊試驗。
- 更頻密計算和記錄 TE 材料的使用情況。
- 所有印刷品或其他作為 TE 包裝的物料必須要求出售者提出銷毀證明，以防止出現被盜換擾毒後再密封（Resealing）或再封口（Rebanding）的產品。

②零售地點的安全性增強對策：

- 超級市場採用全自動化販賣系統，購買者將無法直接接近商品。
- 將產品陳列在鎖上的櫃子裡，祇能由收銀員拿出交給顧客。
- 單向販售設備可防止曾被盜換擾假的產品重新放置在貨架上。
- 職員在櫃檯後協助售賣產品並同時利用閉路電視在旁監察。
- 產品附上可撕式標籤，在首次售出時從產品上撕下加以毀掉或送回製造商作控制記錄。
- 每一個藥品的容器是整體展示包裝的一部分，在出售時，從展示包裝上分離，可防止被盜換後的產品重新混在貨架的產品中。

③包裝安全增強對策：

- 成藥不再用膠囊方式。

- 利用熔接或加有白明膠(Gelatin)封條後使膠囊一體化，無法在沒有明顯破壞下拆開膠囊。
- 藥品以封口後再加收縮膜的玻璃瓶出售。
- 採用金屬包裝容器。
- 採用積層紙罐(fibroacd can)作最外層包裝。
- 採用合成罐(composite can)。
- 採用複式泡殼包裝和以可切斷標籤相連結成的塑膠藥瓶，出售時與整體包裝分離，無法重新放回原位。
- 不再使用膠囊，把藥片密封在 TE 薄膜和塑膠包裝內。
- 將泡殼包裝的產品放進密封紙盒內。
- 將成藥用真空密封包裝，內層塗上一種對身體無害但遇到空氣將會褪色的染料或化學劑。
- 採用雙層包裝，內層塗上反應物質，外層含有觸媒劑，當包裝被刺穿或開啟時，反應物質與觸媒劑(Catalyst)混合反應，造成明顯的視覺警示訊息提醒購買者。
- 所有紙盒應該以一種印刷特別的薄膜包裹。多層薄膜的封口包裝，假如被刺穿、撕開或攪假，將會褪色，而且容器上必須圖示未被盜換攪假時閉口的情況。
- 封口標籤具有被撕開後會留下明顯殘留物(residue)的特性。
- 產品上的封口標籤印刷上可掃描的編號密碼，在產品離開商店以前必須經過掃描機檢查是否完善，未曾被開放過。
- 發展一種特別的封口(seal)，所使用的材料受到控制，祇有領有牌照，作合法工業用途的製造商才能買到，並且經常記錄及計算使用情況。

(3)TE安全包裝設計實例

- 實例Ⅰ

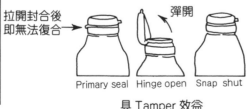

拉開封合後即無法復合→

彈開

Primary seal　Hinge open　Snap shut

具 Tamper 效益

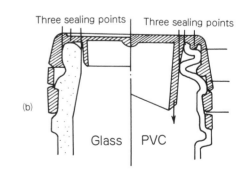

Three sealing points　Three sealing points

(b)

Glass　PVC

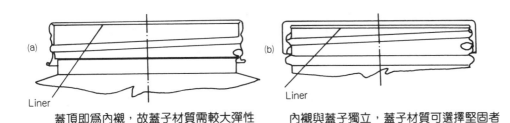

<div>
Liner

(a)(b)旋開蓋不具 Tamper 效益
</div>

蓋頂即爲內襯，故蓋子材質需較大彈性　內襯與蓋子獨立，蓋子材質可選擇堅固者

- 實例Ⅱ

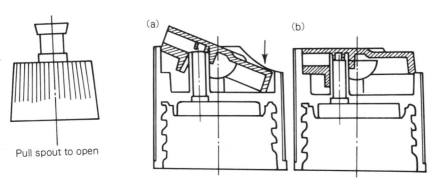

Pull spout to open

凸起上拉即使流道成
通口，常用於洗潔精
之包裝。

隱藏式管道通口下壓使其顯現，使內容物沿通
道流出，常用於洗髮精、洗潔精等產品。

- 實例Ⅲ

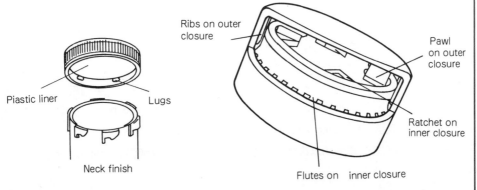

Ribs on outer closure

Piastic liner　Lugs

Neck finish

Pawl on outer closure

Ratchet on inner closure

Flutes on　inner closure

蓋需下壓再旋轉方可脫離扣鉤，
具 Child-resistance 功能，但不
具 Tamper 效益。

需先下壓施力旋轉較費力，且滑動卡轉動有預
警功能之聲響，具 Child-resistence 功能，
但不具 Tamper 效益。

• 實例 Ⅳ

PCC　Standard
Snap-Cap

NEW PCC
Safety　Plug

PCC　Standard
Rx Vial

maial lugs

眞空包裝蓋中間薄，邊緣厚，以金屬爲宜，如
脆瓜罐封瓶，瓶內氣壓低於瓶外，蓋中間被瓶
內眞空吸入下凹開啓時有響聲，蓋中間被自動
凸出，再蓋時不再下凹，具 Tamper 效益。

掀起彈性扣合外蓋，利用外蓋上之 Key 勾起
內蓋，具 Child‑resistance 功能，但不具
Tamper 效益。

• 實例 Ⅴ

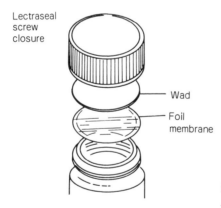

Lectraseal
screw
closure

Wad

Foil
membrane

Comes off plastic
tube when recessed
tab is raised.

除了外蓋且具薄膜，具 Tamper 效益，但利
用加熱法可將膜完整脫離而加以盜換或下毒。

蓋與容器緊緊密合，且無凸起方便施力，需照
指示下凹蓋面 spot 標示，使片狀物跳起再施
力於片狀物將整個蓋子拉起，具 Child‑evi‑
dent 功效，但無 Tamper 效益。

• 實例 Ⅵ

蓋子直接壓入扣合，緊密性夠，但不具 Tamper 效益。

金屬蓋旋遠，不具 Tamper 效益。

開啓時，Breaking bridges 斷裂，具防盜換功能，但若 bridge 非設於適當位置，則防盜換環隨之旋起，不致破壞而喪失功能。

具有一層 ring 之 Closure，將其掀起後方便施力，拉起環蓋，具 Child-resistance 功能，但不具 Tamper 效益。

23.4　CR安全包裝設計

在世界各國及我們社會之一般家庭中，兒童容易好奇開啟藥瓶誤食藥物引起中毒或影響生命安全的事件，時常發生且容易造成不幸及家庭悲劇；美國食品暨藥品管理局（FDA）於 1972 年正式立法規定將所有藥物列入管理，其規定凡是藥物包裝必須具備防止兒童誤開誤取

之特性，此包裝設計簡稱爲 CR 包裝，它的特性大致表現在具特殊設計或裝置的瓶蓋上。

依 FDA 規定，CR 包裝必須同時通過「兒童試驗」與「成人試驗」才可正式上市。

A. 兒童試驗標準：

(1)測試方法

　①以 200 位年齡介於 42～51 個月大的兒童爲測試對象。

　②依年齡和性別分組，約 20 人左右爲一組，每組皆在近似的環境上測試。

　③試驗時每位兒童發給待測品一包，使測試者在 5 分鐘內自行設法打開。

　④測試主持人示範一次打開包裝的方法。

　⑤再給予測試兒童 5 分鐘時間嘗試「打開包裝」（可提醒兒童用牙齒咬）。

　⑥經兩次測試後，計算成功與失敗的人數。

(2)通過標準：

　①示範前，須85％失敗。

　②示範後，須80％失敗。

B. 成人試驗標準：

(1)測試方法：

　選取 100 位年齡介在 18～45 歲的成年人爲測試者，其中 70 位女生，30 位男性，每人發給包裝試驗品一個，給予 5 分鐘時間去打開（不做任何的示範）。

(2)通過標準：

　必須能有 90％的成人可成功打開並再次關好此包裝試驗品。

本章補充教材

1. 行政院農委會（1987），《食品安全包裝設計研究》，中華民國產品包裝學會，推薦研讀：5.〈包裝設計如何與安全設計系統接合〉，頁17～36。

2. 孫明仁、賴新喜（1987），〈食品及藥品安全包裝之研究與發展〉，國科會 76 年度專案研究報告，NSC 76-0415-E006-04，推薦研讀：

TE 安全包裝之研究與發展，頁 80～106。

3. 賴新喜(1987)，〈CR 安全包裝與幼兒肌力之研究〉，《76 年度設計教育論文集》，銘傳管理學院，頁 27～36。

本章習題

1. 如何檢視產品的包裝是否適當，其考慮之因素有那些？其間之關係，以公式說明之。

2. 解釋以下安全包裝相關術語：
 ①防盜換顯示包裝(Tamper-Evident Packaging)
 ②防兒童開啟誤食包裝(Child-Resistant Packaging)
 ③美國食品暨藥品管理局(FDA)

3. 對抗食品及藥品被盜換及被汙染干預(TE)的方法，可分類爲那三個方向之設計策略考慮？

4. 舉出五種以上最常採用之TE安全包裝增強對策。

5. 依 FDA 規定，CR 安全包裝必須同時通過那二項試驗標準，才可正式上市？

*6. 在本次畢業製作中，考慮 TE 安全包裝或 CR 安全包裝之設計可行性，並進行設計與測試是否合乎 FDA 規定之標準；同時檢視所設計之新產品包裝是否合乎適當包裝的要件。

**7. 「包裝輕量化」源自產品商品化「輕、薄、短、小」的設計理念，也就是包裝方式如何節省資源、節省能源、節省空間和降低包裝成本等方面從事最合理而有效的對策。因此，進行包裝設計時，應構思成本與效益兩者取得合理化(適當包裝)。試著從消費者層面、包裝材料層面與新包裝技術層面，說明如何達成「包裝輕量化」的設計目標。（提示：參閱朱陳春田(1991)，《包裝設計》，錦冠出版社，頁 49～52。）

第二十四章　電腦輔助包裝設計及自動化包裝系統

本章學習目的

本章學習目的為研習包裝設計系統技術的新趨勢，包括：
■ 電腦輔助包裝設計技術
　• 包裝CAD軟體CAPE之應用
■ 自動化包裝系統
　• 機器人包裝自動化技術
　• 自動化系統整合技術

24.1　電腦輔助包裝設計

　　電腦擁有大量的記憶體及快速的計算能力，在其它行業中電腦已被用來輔助機械、電路、建築、土木、結構上的設計分析，而且有很好的成果。在包裝中亦有紙箱堆疊棧板最佳化設計軟體，紙箱堆疊承受應力分析軟體，包裝空間最佳應用軟體等，如能將這些軟體與自動化設備例如機器人等連線，將可使整個自動化包裝線更具彈性化及效率化。

24.2　包裝 CAD 軟體 CAPE 之應用

　　包裝合理化也就是綜合材料的合理化、包裝設計合理化、成本和製造的合理化、包裝試驗和流通的合理化。包裝合理化的理論和實際包含很廣，CAD/CAM 若應用在包裝製造業或包裝設計，更能加速包裝合理化的進行和效果，例如能縮短緩衝設計，運輸容器設計的時

間，降低運輸、倉儲及搬運等成本。

　　本實例採用包裝 CAD 軟體 CAPE，評估食品廠商之罐頭包裝紙箱棧板堆積之排列方式。

產品包裝之現況調查

①現有包裝鐵罐之設計尺寸

尺寸　　　產品編號	♯N1
高度(mm)	176
直徑(mm)	156
重量(kg)（毛重）	3.265

②現有包裝瓦楞紙箱之設計尺寸

尺寸　　　產品編號	♯N1
長度(mm)	474
寬度(mm)	315
高度(mm)	175
重量(kg)	21
罐頭在紙箱之排列	○○○ ○○○ 6罐×1層

③現有使用之棧板設計尺寸

　　棧板之長度　　　　　　　　1500mm
　　棧板之寬度　　　　　　　　1000mm
　　棧板之高度　　　　　　　　140mm
　　棧板之重量　　　　　　　　45kg
　　棧板之最大堆積高度　　1400mm
　　（含棧板本身之高度）

④現有紙箱堆積在棧上排列方式（Pallet Pattern）

尺寸＼產品編號	＃N1
每一層之箱數	9
可堆積幾層	6
堆積棧板之總箱數	54
現有紙箱排列方式	

⑤罐裝產品包裝之棧板堆積電腦輔助分析

```
        Pallet Analysis              Product Name:- BAMBOO SHOOT CAN
        Solution Report              Product Code: WC-#N1

Case Dims: L:  474.0000    W:  315.0000    D:  175.0000    Wt: 21.0000
Pallet: L: 1500.0000 W: 1000.0000  Max Load: Ht: 1400.0000 Wt: 9999.0000
-------------------------------------------------------------------------
       No.   No.   No.  C
Sol  Pat. Per   Per   of  D   Efficiency        Length            Width
No.  Type Load  Layer Lay V   Cube   Area    Under   Over     Under   Over
-------------------------------------------------------------------------
 1    C    63    9     7   D   87%    89%     78.00    .00     55.00    .00
 2    I    63    9     7   D   87%    89%     81.00    .00     55.00    .00
 3    C    56    8     7   D   77%    79%    240.00    .00     52.00    .00
 4    I    56    8     7   D   77%    79%    237.00    .00     55.00    .00
 5    T    56    8     7   D   77%    79%    237.00    .00    211.00    .00
 6    T    56    8     7   D   77%    79%     81.00    .00    211.00    .00
 7    T    56    8     7   D   77%    79%    240.00    .00    211.00    .00
 8    S    56    8     7   D   77%    79%    555.00    .00    211.00    .00
 9    I    49    7     7   D   67%    69%    396.00    .00     55.00    .00
10    I    49    7     7   D   67%    69%    240.00    .00    211.00    .00
11    T    49    7     7   D   67%    69%    396.00    .00    211.00    .00
12    T    49    7     7   D   67%    69%    240.00    .00    211.00    .00
13    S    49    7     7   D   67%    69%    237.00    .00    211.00    .00
14    S    49    7     7   D   67%    69%    396.00    .00    211.00    .00
15    X    49    7     7   D   67%    69%    237.00    .00     55.00    .00
16    C    42    6     7   D   58%    59%    552.00    .00     55.00    .00
17    C    42    6     7   D   58%    59%    555.00    .00     52.00    .00
18    S    42    6     7   D   58%    59%    237.00    .00    211.00    .00
19    S    42    6     7   D   58%    59%    396.00    .00    211.00    .00
20    C    28    4     7   D   38%    39%    870.00    .00     52.00    .00
21    D    28    4     7   D   38%    39%    711.00    .00    211.00    .00
22    D    28    4     7   D   38%    39%    711.00    .00    211.00    .00
23    C    21    3     7   D   28%    29%   ******    .00     55.00    .00
24    C    14    2     7   D   19%    19%   ******    .00     52.00    .00
```

⑥棧板之包裝紙箱堆積之電腦資料及立體圖

```
Solution #2                   Product Name: BAMBOO SHOOT CAN
Pattern Type: INTLOCK         Product Code: WC-#N1
                              Datafile:     WC-#N1
No./Layer:  9   Cube Eff: 87%
No.Layers:  7   Area Eff: 89%
No./Load : 63   Vert Dim: DEPTH

          Case (OD)    Load(OD)
          ---------    ---------
Length:   474.0000    1419.0000
Width :   315.0000     948.0000
Depth :   175.0000    1365.0000
Weight:    21.0000    1368.0000
Cube  :     .0261        1.6479
          (Units in Metric)

          Length       Width
          --------     --------
Overhang:  .0000        .0000

Flip    : NONE     Spread : NO

F1-F5:Face1-Face5, F6:Front, F7:Back
F8:Rotate Angle=15, F9:User Message
F10:Clear, Arrows:Rotate, Return:Exit
```

⑦假若棧板堆積可在長度方向 overhang 37.5mm，則每層可堆 10
　箱（多一箱），設計解答見如下表：

```
        Pallet Analysis          Product Name: BAMBOO SHOOT CAN
        Solution Report          Product Code: WC-#N1

Case Dims: L: 474.0000  W:  315.0000   D:  175.0000  Wt: 21.0000
Pallet: L: 1500.0000 W: 1000.0000  Max Load: Ht: 1400.0000 Wt: 9999.0000
```

Sol No.	Pat. Type	No. Per Load	No. Per Layer	No. of Lay	C D V	Efficiency Cube	Efficiency Area	Length Under	Length Over	Width Under	Width Over
1	C	70	10	7	D	96%	99%	.00	37.50	52.00	.00
2	I	70	10	7	D	96%	99%	.00	39.00	55.00	.00
3	C	63	9	7	D	87%	89%	78.00	.00	55.00	.00
4	I	63	9	7	D	87%	89%	81.00	.00	55.00	.00
5	T	63	9	7	D	87%	89%	78.00	39.00	211.00	.00
6	T	63	9	7	D	87%	89%	81.00	37.50	211.00	.00
7	T	63	9	7	D	87%	89%	.00	39.00	211.00	.00
8	C	56	8	7	D	77%	79%	240.00	.00	52.00	.00
9	I	56	8	7	D	77%	79%	237.00	.00	55.00	.00
10	I	56	8	7	D	77%	79%	78.00	37.50	211.00	.00

11	T	56	8	7	D	77%	79%	81.00	.00	211.00	.00
12	T	56	8	7	D	77%	79%	237.00	37.50	211.00	.00
13	S	56	8	7	D	77%	79%	555.00	.00	211.00	.00
14	S	56	8	7	D	77%	79%	.00	39.00	211.00	.00
15	S	56	8	7	D	77%	79%	81.00	39.00	211.00	.00
16	S	56	8	7	D	77%	79%	81.00	39.00	211.00	.00
17	S	49	7	7	D	67%	69%	237.00	.00	211.00	.00
18	S	49	7	7	D	67%	69%	237.00	39.00	211.00	.00
19	C	42	6	7	D	58%	59%	552.00	.00	55.00	.00
20	C	42	6	7	D	58%	59%	555.00	.00	52.00	.00
21	D	28	4	7	D	38%	39%	870.00	.00	52.00	.00
22	D	28	4	7	D	38%	39%	711.00	.00	211.00	.00
23	D	28	4	7	D	38%	39%	711.00	.00	211.00	.00
24	C	21	3	7	D	29%	29%	******	.00	55.00	.00
25	C	14	2	7	D	19%	19%	******	.00	52.00	.00

⑧上述設計棧板之包裝紙箱堆積形式之電腦立體圖和數據如下圖：

Solution # 2
Pattern Type:　INTLOCK

No./Layer: 10　Cube Eff:　96%
No.Layers:　7　Area Eff:　99%
No./Load : 70　Vert Dim: DEPTH

	Case (OD)	Load(OD)
Length:	474.0000	1578.0000
Width :	315.0000	948.0000
Depth :	175.0000	1365.0000
Weight:	21.0000	1515.0000
Cube :	.0261	1.8325

(Units in Metric)

	Length	Width
Overhang:	39.0000	.0000

Flip　: NONE　　Spread : NO

Product Name: BAMBOO SHOOT CAN
Product Code: WC-#N1
Datafile:　　WC-#N1

WIDTH
1
LENGTH
I WEI CHUAN　N1 (OVERHANG)

⑨棧板堆積之紙箱耐壓強度規格如下：

```
LOAD COMPRESSION ANALYSIS          PRODUCT NAME:BAMBOO SHOOT CAN
PROBLEM DIFINITION (Metric)        PRODUCT CODE:WC-#N1
----------------------------
SOLUTION # 2

              LENGTH(mm)   WIDTH(mm)   DEPTH(mm)   WEIGHT(kg)
              ---------   ---------   ---------   ----------

     CASE:    474.0000    315.0000    175.0000    21.0000
DIN VERT:        N           N           Y
   PALLET:   1500.0000   1000.0000    140.0000    45.0000
     LOAD:   1578.0000    948.0000   1365.0000  1515.0000
OVERHANG:      39.0000       .0000
PATTERN TYPE: INTERLOCK         10/LAYER;   7 LAYERS:   70/LOAD
HUMIDITY:  70% STORAGE:  30 DAYS  INTERLOCK LAYERS:Y DIVIDER TYPE: 0
PALLRT SURFACE: SOLID   INTERNAL SUPPORT:  0
```

```
LOAD COMPRESSION ANALYSIS          PRODUCT NAME:BAMBOO SHOOT CAN
SOLUTION REPORT (Metric)           PRODUCT CODE:WC- #N1
-------------------------
SOLUTION #2I PALLRT SURFACE:SOLID   INTERNAL SUPPORT:  0
CASE L:  474.0000  W: 315.0000  D: 175.0000  WT: 21.0000  DIM.VERT:D
HUMIDITY: 70%  STORAGE: 30 DAYS INTERLOCK LAYERS:Y  DIVIDER TYPE: 0
```

SINGLE WALL:	LINER/PLUTING	COMPRESSION			PLLLET LOADS HIGH		
	COMBINATIONS PLUTEE	A	B	C	A	B	C
	------------	-	-	-	-	-	-
113C-105 L-113C		27.9	18.1	23.0	.4	.3	.3
125T-105FL-113C		30.4	20.6	25.5	.4	.3	.3
125T-105 L-125T		32.8	23.0	27.9	.4	.3	.4
125K-105 L-113C		31.8	22.0	26.9	.4	.3	.3
125K-105 L-125T		34.3	24.5	29.4	.4	.3	.4
125K-105 L-125K		35.8	26.0	30.9	.4	.3	.4
150K-112SC-150T		39.9	30.1	35.0	.4	.4	.4
150K-112SC-150K		43.5	33.7	38.6	.5	.4	.4
200K-112SC-200T		45.5	35.8	40.6	.5	.4	.4
200K-112SC-200K		51.9	42.1	47.0	.5	.4	.5
200K-112SC-250T		49.5	39.7	44.6	.5	.4	.5
200K-112SC-250K		54.0	44.2	49.1	.5	.5	.5
250K-112SC-250T		51.5	41.7	46.6	.5	.4	.5
250K-112SC-250K		56.0	46.2	51.1	.5	.5	.5

```
300K-112SC-200K          56.8  47.0  51.9   .5   .5   .5
300K-112SC-200K          63.2  53.4  58.3   .6   .5   .6
300K-112SC-300T          63.2  53.4  58.3   .6   .5   .6
300K-112SC-300K          74.4  64.6  69.5   .7   .6   .6

DOUBLE WALL: LINER/PLUTING         COMPRESSION    PALLET LOADS HIGH
             COMBINATIONS PLUTE  A/A   A/B   B/C  A/A  A/B  B/C
             ------------------  ---   ---   ---  ---  ---  ---
125K-105FL-113C-105FL-125T       71.5  61.7  56.8  .6   .6   .5
150K-112SC-113C-112SC-150T       79.5  69.7  61.8  .7   .6   .6
200K-112SC-117C-112SC-200T       86.7  76.9  72.0  .7   .7   .6
200K-112SC-117C-112SC-250T       90.6  80.8  75.9  .8   .7   .7
300K-112SC-117C-112SC-300T      104.3  94.5  89.6  .9   .8   .8
```

　　本項係分析紙箱堆積，在棧板排列方式之可能被潛在破壞或發生問題的焦點（因棧板之本板間有空格存在，紙箱若無支撐點，則可能造成應力集中，破壞產品和包裝），故可事先予以分析和尋找改善，預防產品破壞於未然。

```
     Case/Pallet Relationship Solution  #2

                       Length(MM)        Width(MM)
                       ----------        ---------

          Case(OD):     474.0000         315.0000
          Pallet  :    1500.0000        1000.0000
          Overhang:      39.0000             .0000
     Board Spacing:     134.2857
```

Length Side # 1

Length Side # 2

24.3 自動化包裝系統

⑴機器人包裝自動化技術

　　機器人具有彈性化及精確性之優點，故可用來處理複雜及多變性的工作，在包裝中，機器人適合於處理外包裝中，其卸負載及堆疊棧板的工作（內包裝可由自動化專能機處理）；而在上述包裝工作中，如屬量產或固定包裝外型之產品，可用一般的自動化專用機即可，如外包裝之形態或產品種類具有多變性則適合於用機器人來彈性處理。

　　適用於包裝作業之機器人有：

　　①圓柱座標型機器人：適合處理輕負荷之卸負載工作。

　　②直角座標型機器人：適合處理中負荷之堆疊棧板工作。

　　③多關節型機器人：適合處理中負荷以下之卸負載及堆疊棧板工作。

　　④架空行走型機器人：適合處理輕重負荷之堆疊棧板工作。

⑵自動化系統整合技術

　　自動化與彈性化包裝線是未來產品包裝的趨勢，系統整合也是一項不可避免的方向，在這種情形下，電腦化系統技術是一種最好的解決方法，電腦除了可以管理倉庫的物料外，尚可即時（real time）分析及控制線上貨品的流動，使整條包裝線，在最佳最合理的情形下，達到整個系統之最高效率，目前電腦的能力直線上升，而電腦的價格卻日趨便宜，在這種有利的情形下，電腦用來解決複雜的自動化包裝線是最恰當不過的。

本章補充教材

1. 孫明仁、賴新喜（1987），〈竹筍罐頭生產線之研究〉，《食品資訊期刊》，第二十二期，87 臺北國際包裝展專輯，頁 26～31。

2. 賴新喜、孫明仁（1987），〈竹筍罐頭生產力之動作時間研究及包裝工程評估〉，教育部 76 年度專案研究報告，推薦研讀：竹筍罐頭產品之包裝工程評估，頁 46～67。

3. 關岡石（1987），〈自動化系統整合技術在包裝上的應用〉，《優良工業產品包裝設計展專刊》，中華民國產品包裝學會，頁 17～19。

本章習題

1. 簡述電腦輔助包裝設計的基本觀念。
2. 簡述採用包裝CAD 軟體進行包裝設計的步驟。
3. 適用於包裝作業之機器人有那四大類別？
4. 簡述自動化系統整合技術的基本觀念。

**5. 設計習作：自選一個現有之紙盒包裝的商品（或合適之本次畢業製作之課題），採用其原有之品牌及品名名稱及其標準字形，運用電腦輔助設計之包裝圖案（製作三個不同初稿）之表現重點，並考慮商品與圖案之適切性，再製作完整之精緻立體色稿。（提示：參閱鄧成連(1990)，《最新包裝設計實務》，星狐出版社，頁 59～71。）

第六篇　畢業展覽與設計發表篇

本篇學習目的

　　畢業展覽與設計發表是對畢業製作成果的整體性大驗收，其目的在藉著創新的展示表達技術與方法，以畢業展覽會主題訴求爲核心，將畢業製作課程之各組設計作品對各界專家與社會大眾，做最準確、最有效率的展示，並從專家與社會大眾對此次畢業製作作品的肯定與指教回饋中，吸取新的資訊與設計經驗，從而達到完美設計與學以致用的最終目標。本篇學習目的旨在研習畢業展覽與設計發表的實務與方法，內容包括：

■畢業專刊設計實務

- 畢業專刊設計的基本觀念
- 專刊設計視覺傳達之力場原理
- 專刊之裝幀設計
- 專刊的版面編排設計
- 專刊的完稿與印製

■畢業展覽設計實務

- 畢業展覽宣傳媒體設計
- 畢業展示設計

■設計競賽與發表

- 新一代設計展與設計競賽
- 國家產品設計月與優良設計選技
- 世界性學生設計競賽參選辦法

- 國際著名設計競賽參選辦法
- 國際著名設計競賽評選標準
- 設計論文（或報告）發表
- 個人作品集製作

第二十五章 畢業專刊製作實務

本章學習目的

　　「畢業專刊」在畢業展覽與發表會之活動中，所扮演的角色是「沈默的推銷員」(Silent Salesman)，但卻是整個畢展活動，可永久保存的最有價值記錄。因此在短暫的畢業展覽會後，「畢業專刊」才逐漸顯現出所有畢業作品的精神與特點，而更深遠的影響畢展活動的功效。本章學習目的在研習畢業專刊的製作基本技術與方法，包括：

■畢業專刊設計的基本觀念
- 畢業設計暨畢業展示主題訴求的選定
- 畢業主題訴求的延伸與應用
- 畢業專刊製作的步驟

■專刊設計視覺傳達之力場原理

■專刊之裝幀設計
- 專刊的封面設計
- 專刊的目錄設計

■專刊的版面編排設計
- 專刊的風格
- 專刊的跨頁運用
- 專刊的版面率運用
- 專刊的編排架構
- 專刊的文字編排
- 專刊的圖版構成法則
- 專刊編排設計的注意要點

■專刊的完稿與印製
- 專刊的完稿製作

• 專刊的印刷製作

25.1 畢業專刊設計的基本觀念

(1)畢業設計暨畢業展示主題訴求的選定

　　畢業專刊設計必須考慮「本屆」(或稱「年度」)畢業設計暨畢業展示的主題訴求(簡稱畢業主題),畢業主題的選定共有四種構思方向:

　①爲實現本屆各組設計作品之統一特點來構思。

　　例如:

　　•臺北工專——導向高品質的生活(Lead To The High Quality Living)

　　釋意:以優良的產品設計,「引」導國民走向高品質的生活,增進全體國民的舒適安和與社會的進步,是本屆臺北工專工業設計科追求的目標。

　　•臺中商專——創意・希望・精緻

　　釋意:在現代經濟自由化與國際化的潮流中,如何提高商品的附加價值,提升商品在國際市場的競爭力,成爲商業設計的重要任務。

　　　　此次展出作品是集全體畢業同學的構思與心力,作品雖未臻完美,但表現出同學們的學習心得與創意。

　②依本校在歷屆所建立之自己的風格來構思。

　　例如:

　　•國立藝專——出軌

　　釋意:是否真有唯一不變的思考模式,是否非要遵循筆直不曲的生命軌道,是否真有顛撲不破的真理存在,是否如此我們才能發掘性靈之美,於是我們提出了一個答案——出軌。

　　•實踐設計管理學院——形式可以反映思維的內涵

　　釋意:所謂「形式可以反映思維的內涵」,而設計對於物品、空間、平面與人關係之思考、經營就是上述理念的落實寫照——透過造形、造境得以實現。

　　　　是故,設計的智慧與特質除了專業訓練外,尤其重要的是

生活體驗。一旦，我們把設計的學習活動深入平常生活；那「創新」的涵義才得以圓滿地界定與廣義地延伸：從作品的「個體美」，發展至其對人與環境的「關係美」，以至於惜用文化資源與技術新知之「意義美」。如是，設計植根於生活，實務與理論才無鴻溝。文化資源與未來訊息經由生活之考量、體驗轉化成創作活力，設計方見新機。

③依時代之脈動與未來趨勢來構思

例如：

• 成功大學──贏家的王牌──工業設計(The Winning Performance Industrial Design)

釋意：工業發展必須在國際化、自由化的政策下成長茁壯，乃至樹立自己的品牌產品行銷全世界，這種從過去仿傚到未來獨創的過程中，「工業設計」的確是一項最有力的致勝武器，是贏家手中的一張王牌，使未來的臺灣在眾多已開發國家中「獨占鰲頭」。

• 大同工學院──生活‧設計‧精緻化(Delicate Design For Your Life)

釋意：近年來政府的政策，在工業發展方面全力提倡自立品牌、自創商標，反仿冒、反抄襲，目的在提高國內產品的品質與形象，強化市場競爭力；在社會發展方面，則進一步的引導人民改善生活品質，提倡「精緻文化」，目的在滿足人民精神上的需求。此一趨勢，實為我工業設計師得以一展長才之大好機會。在新世紀中，期能發揮工業設計的特長，提供消費者物質與精神的雙重享受，使「設計化」、「人性化」、「精緻化」的精神充分融入生活之中，提昇生活品味，改善生活品質，這也正是本屆畢業展主題──「生活‧設計‧精緻化」的理念。

④刻意創新為特種目的(如強調第「1」屆，第「10」屆，「人性」，「人生樂趣」，「反省思考」……)來構思

例如：

• 銘傳管理學院──設計再出發(Design In Motion)

釋意：近年設計相關運動，如後期現代主義、曼菲斯等相繼崛

起，追尋新理念的突破與關懷，促使設計觀念的再度覺醒。商業設計科迄今已邁入第 21 年，因世局驟變與社會型態提升下理應再出發。

本年度畢業製作以「設計再出發」為主題，其目的在配合時代潮流的需求，並期許以商業設計科優良傳統的基礎下，再求自我突破的境界。

- 明志工專──無題

釋意：設計並不像哲學以思想導師的地位，「指導」我們如何面對人生；也不像科學，「解釋」真理就足夠；更不像藝術「反映」對人物的感情。設計就像謙卑細心的服務員，以直接或間接，有形或無形的方式，「服務」人們的需求，且不以專業權威取代使用者自身生活的主人地位。

培養這種人無盡寬厚、對事物嚴謹追根究柢的服務設計觀，是明志工專工業設計教育所一直秉持的目標。由於服務是無言的奉獻，是永久的行動，因此明志工專本年度的設計展不提出年度主題口號，而是以作品的本身語言，透露出「無微不至」的服務設計理念。

(2)畢業主題訴求的延伸與應用

①畢業主題訴求的延伸

在選定畢業主題之後，必須針對主題訴求，再進一步延伸其意義與內容。以下列主題為例說明之：

畢業主題：創意語錄（Analects of Innovation）

綜合意義──

本次的主題「創意語錄」所要傳達的訊息，總括一句，就是「生活創意的累積」。而生活化則是本屆比以往更加突顯強調的重點。本屆根據現實生活經驗下的種種情境，並參考未來趨勢的研究報告，針對未來人性化的生活環境，做了綜合性的設計規劃，希望能在未來的發展中，帶入更體貼、更精緻的設計，形成更人性化的生活空間，讓「創意」點綴生活色彩，讓「語錄」增添生活情趣。此即為本次設計主題的實質內涵。

延伸意義──

- 創意語錄──所代表的就是一種生活的記錄，一種生活化的概

念。

- 創意語錄——創意在生活中處處可見，在小處中發掘出創意才最爲真實，把許多珍貴的創意累積起來，並加以實現，就是一種創意的語錄。
- 創意語錄——語錄就是設計理念，把設計理念表現出來就是一種創意，這就是創意語錄的精神。
- 創意語錄——創意語錄這四個字都有其特殊涵義……

　　創：改良、創新
　　意：一種概念或一種意念的想法
　　語：表達、表現方式、設計的傳達
　　錄：記錄、記載的實體或產品

②畢業主題的應用

　　一旦選定了畢業主題，並深入了解其延伸意義後，畢業展覽相關的設計活動均必須以此爲統一訴求的焦點，並設計出標準字體（中、英文）及標誌（符號），以應用於專刊封面設計、海報設計、邀請卡、展示主題館、文宣旗幟、紀念服裝……等設計媒體上。

(3)**畢業專刊製作的步驟**

　　專刊製作之過程如下：

①專刊風格的決定

　　——專刊依畢業主題的訴求，會具有它本身的特色。

②專刊格式的決定

　　——首先要決定專刊的尺寸與形狀，其次要選定字體和設計排字的格式。

③專刊編排設計的架構

　　——編排架構的作用是輔助安排文字與圖片的關係，決定編排規律和作自由變化的基礎。

④專刊版面編排設計

　　——專刊編排設計是將圖（插圖、攝影或圖形等）與文（標題、內文、圖片說明等），在指定的空間內作適當的位置經營，其目的在使專刊的版面產生美感，從而吸引讀者的視線，誘導讀者了解專刊的內容，傳達設計主題和意念。

⑤專刊封面、目錄與廣告的設計

——封面設計一般在表現畢業主題的訴求，也有以內文之各組設計作品作爲封面圖片；目錄設計一般運用簡潔整齊的編排；廣告的編排一般列在後面位置，並應注意與內文的協調。

⑥專刊的完稿

——專刊付諸印刷前的重要工作就是完稿，也就是把圖（原稿）拍成正片，或直接照相製版，專刊的版面開數決定，即開始編排版面，照相打字，或放大、縮小必要的標準字和圖飾，而後考慮套色、分色、漸層色、特殊色，標示演色表，以達到印刷的色彩效果和能與專刊設計者要求的一致。若需要落網的圖或字；必須在覆蓋的描圖紙上對好圖位置，寫明何種類型的網線、百分比之粗細網等。

⑦專刊的印製

——專刊的印製，包括決定印刷的規格（形式和大小）、紙張、數量、色數（單色、套色、彩色印刷或某些特殊印刷）、版式（活版、平版、圓盤、網版或紙版）以及裝訂方式。

25.2　專刊設計視覺傳達之力場原理

專刊設計之視覺傳達畫面與一般平面媒體設計一樣，皆有一種看不見的力場，這個力場的結構影響了整個畫面視覺的均衡和美感，首先須對畫面的力場結構有深入了解，專刊設計才能達到最佳效果。

視覺傳達之力場原理可歸納如下：

①中心力場結構原理

畫面的中心是力場最強之處，畫面分別上重於下，右重於左，中心點，在真正中心點偏右稍上些，才能得到平衡。水平線、對角線，皆是力線的分布點，框邊也有力線，尤其是畫面的四個角（是三條力線的交會點），力場甚強，但以畫面的中心點（爲力線的交會處）最強。

②上、下與左、右之視覺力場與導向原理

上下兩圖形，上形要比下形來得重，若上下兩形同大，在視覺感官上，通常採上圖小些，下圖大些，來做視覺均衡的調整。

在視覺感官上由左至右大於由上至下的視覺導線，至於由左至右

的視覺移動傾向，也會影響畫面的均衡。左邊較右邊重。由上至下，若以閱讀來看，祇要文字構圖合於長度原則，必然視覺容易成羣。而且由上而至下的閱讀，以由右至左，較爲順暢。

③構圖空間之視覺力場原理

以畫面構圖空間來看，距離觀者愈遠的圖飾，視覺愈是重要。若是畫面中內容最引人興趣和關心的主題，其形態雖小，但視覺分量也最重。

④色彩與造形對比之視覺力場原理

在色彩方面，明度高的視覺力場重於明度低的。但以實物而言，暗色要比明色重多了。單純的造形往往要比複雜的圖形重，在平面媒體製作上，爲求得更佳視覺效果，往往構圖內容，力求簡潔有力之對比效果。

⑤視覺力場之羣化原理

視覺力場之羣化原理包含如下：

• 類聚原則：類聚原則是說明同樣的造形，如文字或符號，或同人物聚在一個畫面時，距離愈近愈容易成羣，如人類的文字剛剛被創造發明時，是符號和象形字，彼此間並沒有空間的安排，到了近代有了發現，在視覺空間，字與字爲了好閱讀，彼此間的空間調整是必要的。

• 等長原則：等長原則指畫面構成元素相似，如文字，若彼此間距離相等，則長度愈長，在視覺上愈容易成羣。

• 組羣原則：組羣原則在視覺上極易成羣，如某些文字當被強調時採畫弧、畫線、套色或反白，皆會達到視覺的明視效果。

25.3　專刊之裝幀設計

專刊的裝幀設計是指專刊內文以外的裝潢，包括書套、表衣、硬封面、蝴蝶頁、扉頁、書名頁、目錄等設計工作。一般普及版平裝的專刊，裝幀設計比較簡單，以封面、書名頁和目錄爲主要部分。

①專刊的封面設計

封面是專刊裝幀的最重要部分。它好像是一個人的面顏，可以表現氣質和性格。一個好的封面設計，要適當地表現專刊的內容特點、主題概念以及整體的風格，使讀者能對它產生興趣，作初步

的了解，進一步能引起購買和收藏的欲望。

專刊封面設計可以只利用封面的全版空間來設計，也可以一併運用封面和封底做整體設計。

專刊封面設計的步驟依序為：繪製設計圖及圖編排格式，定出設計圖及完成色稿，拍攝，打字完稿乃分色，最後再印製。

扉頁　　　封底　　　書脊　　　封面　　　扉頁

圖 25.1　專刊封面完稿規格

圖 25.2　專刊封面使用例

專刊封面設計之原則如下：

• 加強封面文字的美感和識讀效果。圖文分開，封面文字造形要配合插圖的風格。

• 注意封面的編排設計，通常專刊之主題編排在上方為多，插圖主題在下。但可彈性變化，富於創意。

- 封面插圖可跨至封底配合封面做完整的設計或另行設計留白。
- 書背指封面至封底的厚度，設計力求簡潔，大都印畢業主題（或僅印「畢業作品專刊」）、校名、科系名及屆別（或畢業年度），使置於書架便於取閱，字體宜和封面同。

②專刊的目錄設計

專刊之目錄在於引導及統一作品內文之秩序，一般均包括：致賀辭、主題闡釋、師長篇、作品篇、專文篇、廣告及通訊錄等。目錄中除了頁碼設計，也有將各組作品代表圖展示，應力求創意，但不失專刊之統一格調。

25.4　專刊的版面編排設計

⑴專刊的風格

專刊的版面設計是對作品內文做一個專門的、個別的合適裁剪，其目的在使專刊內文讀起來清晰、有趣且令人印象深刻。更是塑造專刊風格的最佳辦法與運作；一方面它必須遵照某些特定的要求行事，但也在風格允許的範圍之內發揮想像力與創意。

專刊的風格是指其固定的、基本的、全面的視覺語彙，它是一個在同一時間內的決定，使各項因素都予以兼顧，能既合邏輯又具藝術性的表現。

專刊風格的確定，包括專刊的構成、大小尺寸、字體的選擇以及組成等等，都是設計者據以呈現作品內文的工具。它們也和美學效果、字型、單元標題、版面安排以及其他細節有關。這些細節都可予以標準化，以塑造出專刊的統一風格，增加其對讀者的吸引力。

⑵專刊的跨頁運用

專刊設計者應盡可能在情況許可時，把兩塊單一版面合成的跨頁視作一個較大的完整單位，而不是兩頁較小的直形單位並排在一起。這樣一來，讀者就可以感覺到更寬、更廣、更具伸展性的整體效果。尤其是當用到大照片時，更可感到一種極大的視覺範圍，就像觀賞立體寬銀幕的經驗一樣。

不論是單頁、跨頁或連續數張跨頁，都要強調水平式、精密嚴謹的水平式排列，是最簡單最有效的表現方法。

專刊內文的說明以純熟設計與「呼應線」編排。呼應線是版面上

預留的邊框與分界──這條線把各種元素（圖像、照片之類）對照呼應出來。

專刊的版面設計應有節奏的重複，能在每一頁相同的位置，以相同的方法表現不同的素材。例如，一篇長達數頁，中間被穿插打散的內文，在每一頁的中間欄放照片，就像放一個標記在當中，使之更為緊湊──照片可以變化不同，也應該變化不同；但需表現同一主題，以取得統一感。

如果照片放在每一頁的位置不同，即使照片很類似，也不可能達到上述的效果。換句話說，要使每一頁相互呼應而緊湊接連在一起的關鍵，並不是照片的內容，而是照片的編排方法與位置。

(3)專刊版面率的運用

專刊內文所使用的排版面積稱為版面，而版面和整頁面積的比例稱為版面率。空白的多寡對版面的印象，有決定性的影響。

照片和文字內容相同時，也會因版面率的不同，而使人產生完全不同的印象。如果空白部分加多，就會使格調提高，且穩定版面；空白較少，就會使人產生活潑的感覺。若設計資訊量很豐富的專刊版面時，採用較多的空白，顯然就不適合。因此，要使精心編輯的專刊內頁表現出它的特色，最重要的因素，就是包圍在內文四週的邊框，也就是每一頁的「餘白」。

每塊版面都有一個特質，那就是它只是整體中的一環。因此在內頁的設計編排時，必須善用這項特質，儘量使內頁的外緣統一且規律，以和旁邊不規則的特殊頁區分出來。

妥善的運用「留白」，是非常高明的專刊編輯技巧，如果留白成一個幾何形，則最有效用也最引人注意。讀者自然而然就會接受它，而不會疑惑是不是漏印了什麼東西。

一塊妥當的留白，甚至比一張照片更能表現它的張力（尤其是和一張平凡的照片比較；而且照片經常都只是平凡的）。

空白讓眼睛得以休息，也能襯托內文；一塊相對於密實的空白，讓密實的地方顯得更加飽滿。它能幫助版面上的材料更有條理，也能藉由特定位置的重複把連續頁緊連在一起。如果運用得巧妙，空白就是印刷刊物中最便宜的利器了。

(4)專刊的編排架構

編排架構(Layout Grid)的作用是輔助安排專刊內文中文字與圖片的關係，首先計畫版面的上下左右的空間與內容的位置，再決定欄（Co-lumn 行的長度）的寬度和數量、欄與欄間的距離等。

圖 25.3 三欄式編排架構：A——B——

⑸專刊的文字編排

專刊的文字編排為求統一感，基本上要維持從頭到尾的一貫性；避免太多的字型，太多小規模的變化，毀損了專刊的整體印象。太多字型、尺寸、排字的小改變，會因為沒有必要的視覺轉換（或稱視覺噪音），而減弱了整體觀感。

當然要有足夠的變化，才能把想表達的適切地表現出來；但不能過多，一旦確定要怎麼表達，就固定下來。即使在特別的情況下，也排除想加東西進去的念頭；因為已經建立一套嚴謹的視覺字彙，任何時候都必須維持純淨。

專刊的標題字和內文字採用相同的字體（或字族），可以產生更平順、一致的設計風貌。一般字體在大小、粗細上有多樣變化，足夠讓編輯表達文字的相關重要性。

專刊的標題要有足夠的空間，以顯出標題很有意義、很有用、很吸引人。最好選用比人一眼決定的稍小、稍粗的字體。這樣一來，你有夠黑的標題可以引人注意，也可以放進足夠的單字，把要表達的話說完。

齊頭不齊尾的編排對寫圖片說明、新產品說明或需要條列多種照片和圖說時，特別好用；因為這些文章不會有某些東西比較重要，某

些較不重要，但都得平均處理每一項東西。專刊應善用文字編排天生具有齊頭的特質，如此編排看起來比較順眼。

當標題或副標題居中排列時，變成一種獨立、沒有同類的元素。它們看起來很有尊嚴、很重要，但也很孤單。

把它們左移過來和其他東西齊頭（尤其是齊文稿），它們立刻有一種爆炸力以及歸屬感，也顯得更為生動活潑。

⑹專刊的圖版構成法則

專刊的圖面最容易引發讀者的注意力、好奇心，而且讀者也更容易接受圖面裡的訊息。一般人較排斥文字性的閱讀，因為閱讀文字像在工作。但看圖面就不一樣，所以，最好盡可能把資料利用圖面來表達。圖面用視覺圖像代替文字陳述，簡化某些閱讀程序。

專刊的圖面包括插圖（illustration）、圖片（picture）及照片（photograph）。

插圖是不須用文字傳達常識的視覺記號。它可能是圖片，但不一定圖片。它可以是表格、地圖、坐標圖、圖形等，甚至可能是印刷字體，只要這字體傳達了視覺感受（印刷字體一般都被認為是文字媒體，但經過設計的字，可以變成一種非文字的視覺媒體）。

圖片通常指可辨認、真實的圖像。它是一幅風景、一個人或一件物品的素描，從三度空間轉換到二度空間。

圖片能用機器和手工兩種不同的方法製作，如果這張圖片是用機器製作的，就叫照片。專刊的圖面大部分都是照片。

專刊的圖版構成，應把握以下設計要領：

①採用出血版的技巧

將圖片占滿全版，裝訂切裁之後四週都不露白邊，或者把圖片的一邊或兩邊伸滿版邊，占去空白，這種處理方式，印刷術語叫做「出血」（bleeding），這類版面稱為出血版面，亦可稱為裁落版。

出血版面會占滿書邊，也就打破一部分「邊框」。由於破格的形式較容易引起注意，出血的版面當然更容易被吸引。如果編輯企圖是為了引起注意，那麼出血照片正是一項好利器。

出血版面的第二項優點是，當照片放大到版面的邊緣時，版面好像也擴大了。由於邊框移動了，彷彿照片脫出了版面的限制，內

容變得更寬、更廣，並且無限伸展。這種擴大版面的幻覺，更增加內容的震撼力。

一般而言，照片最好放在內文版內，不要做出血，只有真正需要強調的時候才做出血。一旦決定做出血，就要勇敢地把出血做大，達到引起震撼的地步。

②採用去背版的技巧

一般照片，除去不必要的背景，僅順著邊緣留下照片中的對象物，即所謂的去背版，以這種表現方式來配置照片，則能產生柔和親切的感覺。

③採用角版為主體的技巧

在版面上畫一四方形框，把照片置於框中，這種圖版的形式，稱為角版，也是最基本的表現方式。

整個版面以整齊有序的角版構成，並在其中加入去背版的照片，以增加幾分柔和感。亦可利用小部分面積的去背版圖搭配占有絕大部分面積角版圖片，這種大小對比性的搭配，更能引人注目。

④採用版面分割的技巧

• 版面的切割線，要清晰明確，不要畫得太粗，造成視覺困擾。

• 分割版面，要配合圖片內容、色彩及圖片本身的構圖，達到視覺最佳的均衡感。

• 以1比1或1/2，1/4，1/6，1/8⋯⋯之簡單分割方法，將畫面做等大小面積的等量分割，然後將畫面媒體構成元素如符號、標誌、圖及文字、色彩做有規律的編排，在視覺中極有秩序感。

• 以黃金比／1：1.618，或3：5，5：8，8：13，13：21～55：89之比例，將一塊面或一條線，分割成大小之比為1：1.684稱為黃金分割比例。黃金比的構成特點，具有數據比例的視覺美感，安定而活潑，具均衡感。

• 採一固定數的漸增或漸減(稱為等差)所構成的規則變化數列的組合，如1，2，3，4，5，⋯⋯其為1，1+1=2，2+1=3，3+1=4，4+1=5。分割的次數愈多，定數愈小，則變化愈微，此種分割因為有一定的規則會產生韻律感。

• 採取自由的尺寸、面積，毫無拘束的分割，這種分割的目的在

追求一種與數學分割（規則、整齊之美）的對比，也就是不規則變化的趣味性，能給人一種輕鬆而自然美的視覺效果。

⑤力求版面整體規劃的統一美感

- 注重畫面的整體效果，掌握版面整體規劃。
- 版面要求視覺的秩序，編排前可先多等量分割，再行分配運用。
- 色彩要求統一和適度的對比，留白也是圖，但要留得巧妙。
- 產品圖片，大小不一，在編排上，力求空間大小和視覺空間的均衡，說明文部分講求統一和完整的視覺。

⑺**專刊編排設計的注意要點**

①編排設計的實用性

文字的編排要注意閱讀的方向和次序、視覺的生理與心理反應。閱讀的連貫性、可讀性和易讀性是文字編排的先決條件。圖的配置應注意它的次序，先後儘量配合內容的需要，圖的大小應根據圖片內容的重要性和質的好壞而編排取捨，圖片的裁剪也須注意它的構圖與合適的形狀和比例。

②編排設計的藝術性

編排設計等於繪畫的構圖技巧，圖與文字也等於點、線、面等視覺元素。專刊設計者應運用美學修養，使版面產生高度的美感。圖與圖的編排須注意它們的大小、方向動態、色彩、構圖和意境，用心配合，互相呼應，求得均衡或對比的視覺效果，剛與柔的編排韻律空白空間的運用，可使圖象或字體醒目，也可形成虛實和疏密的空間對比。但若處理不當，又會使版面不完整和結構鬆散。

標題的設計與編排，要配合內容與編排設計的格調，使人能直接感覺到文章的特點。

25.5　專刊的完稿與印製

⑴**專刊的完稿製作**

專刊的完稿製作工作，包括：圖面原稿製作、黑白完稿製作及演色表製作。

①圖面原稿製作

專刊的圖面，大部分以照片爲主，通常底片拍攝以 120，4×5，6×6，135mm 規格較多，爲便於印刷原自然色彩效果，以拍正片較佳。爲配合版放大，或縮小，甚至去背景，取擇景，必須合乎完稿印刷放大、縮小的比例的規定。通常原作放大至七倍以上則色彩模子就粗了，當然以原作大小是最理想，由大縮小色彩較飽和，但畫面太小，視覺效果也受影響。

負片的運用，通常色彩未及正片之解像自然準確，若要製版分色，也要選擇光面相紙，畫面色彩也要飽和些。最好還是以正片（陽片）爲主。

②黑白完稿製作

專刊的黑白稿製作精確完美，有助於拼版的效率，並提高專刊印刷的品質。通常黑白稿採用銅版紙繪製，高精密完稿紙亦可採用雪面銅西卡。黑白完稿製作首先畫出製版尺寸線（墨線），印刷完成尺寸線（鉛筆線）和規位十字線，再依原設計稿的編排，貼付文字稿（採透明方格膠片矯正歪斜）及處理放大或縮小的圖片；若圖片是透射稿，可直接完稿紙置在放大機下描繪。可任意取捨圖片畫面的部分，此法乃在製版時，拼版人員可正確配合設計的要求。圖片若是反射稿，可將圖片放置在完稿紙位置，並量出長度及寬度。反射稿上不要的畫面部分裁除，再量其長度和寬度。

③標色及演色表製作

在完稿紙上覆蓋一張描圖紙，並以色筆或麥克筆標色，最好以色票上的數據標示較佳。標色的準確與否，可決定畫面的色彩效果。標色乃以四原色：洋紅——M，青（藍）——C，黃——Y，黑——（BK），配色的效果，乃藉網點大小的比例組合來標示。在印刷的色調表現上，最理想的配色方式是將網點的配色單純化，以最少的色調配量，做最多、最調和的色彩運用。

(2)專刊的印刷製作

專刊的印刷設計，必須考慮以下因素：

①專刊的規格

專刊的規格，一般均延續各校歷屆的傳統尺寸與大小。

紙張的規格分爲特殊規格和一般規格兩種，一般規格的紙張尺寸

是 31″×43″ 及 25″×35″，前者又稱爲四六版紙或 B 紙，後者稱
爲菊版紙或 A 版紙，一般書本目錄設計常用菊八開尺寸和影印
用的 A4 是相同的。

一整張未經裁切的紙張，我們稱之爲「全紙」，實際在印刷時要
視印刷機的尺寸大小而予以裁切，例如印刷機是對開印刷機，則
紙張要裁切成對開付印，印刷機如爲四開機，則紙張就要裁成四
開印刷，因此，將一紙全紙裁成兩張就變成對開紙，裁成四張就
是四開紙，其餘開數依此類推，紙張的開數和特殊開數，一般在
設計時是以正常開數來設計，特殊開數在設計時要特別注意使
用。

紙張的開數尺寸並不能用來當作設計尺寸，設計稿的尺寸必須照
裁切尺寸來做稿，因爲紙張在印刷時需留有咬口的尺寸，而印刷
完後紙張還需經過裁修。

紙張的數量是以「令」爲單位，1 令紙有 500 張的全紙，所以 1
令紙以 8 開來裁切則有 4000 張的 8 開紙，1 令紙的重量則稱爲
令重，單位是「磅」，因此我們常説 120 磅的紙張，並不是一張
紙是 120 磅，而是指 500 張的紙，總重爲 120 磅（以 120P 表
示）。

②專刊的紙張

專刊常用紙張，以下述三種最多：

• 道林紙：韌，有色紙，書面紙，勉強可印彩色。

• 銅版紙：有單面及雙面，表面光亮，最適宜彩色，黑白效果稍
差。

• 雪面銅版紙：爲經粉面塗布特殊處理之高級銅版紙，紙質細
緻、柔和、不反光，可保視覺的清爽舒適，目前爲各校專刊使
用最普遍之印刷紙張。爲求特殊效果，專刊有時亦配合採用鋁
箔紙、雲龍紙、粉彩紙、描圖紙，甚至一般國畫用紙等。

③專刊的照相製版

專刊的照相製版是屬於製版廠的作業，它包含了兩個工程，一個
是照相部分，另一個是製版部分。照相部分因性質不同而分爲：
(a)線條照相，(b)連續調照相，(c)半色調照相（又稱爲網點照
相），(d)掩色照相，(e)分色照相。製版部分也分爲拼版作業及曬

版作業兩大部分。利用照相的方法來做製版的工作就稱為照相製版。

專刊照相製版的流程如下：

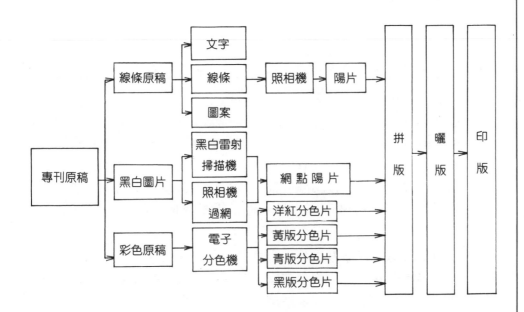

圖 25.4 專刊照相製版流程圖

專刊的編輯，可以採用照相製版的變化，讓圖片更富於活力。其中最常採用之技巧如下：

- 網目屏的運用技巧

 半色調（halftone）是一種原圖有連續深淺不同的色調，把這種色調利用網目屏產生大小不同且緊密排列的網點，來形成類似連續網的效果。原圖上較暗的地方，網點比較大，圖上較淡的位置，點就較小。

 半色調效果是從透過網目屏重拍原片而來。網屏細緻的程度（即每一吋多少條網線），決定網點的數量。網點愈多，複製的結果就愈像原片，原片的品質也就愈好。相反的，網屏愈粗、網點愈少，細部也就愈表現不出來。

- 高明調半色調過網技術的運用

 這是一種特別的半色調處理法；照片中不想要的部分，在製作

過程中用手工去背景或在照片製版時修掉網點。

圖片去背景，在設計稿中應用很廣，目前已可利用電子分色機來去景，也就是利用背景和主體的濃度差，將背景部分去除。

• 拼版特殊技法的運用

專刊常採用的拼版技法，除了圖片去背景的技巧外，尚有彩色圖片內有色字體的製作技巧，圖片去背景後加陰影之製作技巧，平網底色印實心字技巧，圖片留框或去框之技巧以及陰陽字體製作技巧之運用等。

④專刊的打樣

專刊的打樣是指在正式印刷前先印彩色樣，以確定是否有錯誤及試看彩色效果，如果沒有問題，再依照打樣的色調來正式印刷，因此打樣亦可算是校稿的一部分，打樣的方法有兩種，一種是用打樣機或印刷機來印刷，另一種是用最新的打樣系統來打彩色樣。

目前最新進的打樣方法是用彩色打樣系統來製作，這類打樣系統已有多家廠商製造，例如有富士公司彩色快速打樣系統、杜邦公司的柯羅瑪林快速打樣系統兩種。

⑤專刊特殊加工

專刊為達到特殊效果，常採用以下之特殊加工：

• 壓立體凹凸面——可採用圓盤機，以手工放紙，需製作鋅板的陰陽版，打凸用的作成凹版，一般紙張以不低於 150 磅，效果較佳。

• 燙金（或鋁箔）——使用整卷的鋁箔紙（金箔紙或燙金薄膜）加上靜電（可調溫）壓之。一般以不超過8開為原則（最大可到 4 開）。通常有八色可選（黃金色，銀，深藍，深紅，深綠，黑，洋紅，寶藍）。

• 上保護膠膜——其功能是防水、美觀、不易磨損、增厚度，與內頁分出裡外；常用之膠膜有 PVA（液體），PP 及 PVC 等，其中 PVA，PP 可直接印在印刷品上，PVC 必須加高壓及熱力，壓在印刷品上。

• 壓紋處理——將印好的紙張用雕刻有飾紋的鋼輥輥壓，則會使紙張產生凹凸的飾紋，可使平淡的紙張具有趣味及價值感，多

半應用在高級的包裝盒上，飾紋有現成的也可指定特殊的飾
紋，但必須重新雕刻鋼輾。

⑥專刊印刷品質的檢視

專刊彩色印刷品質有瑕疵，除了設計者原稿不好（包含設計、標
色以及拍攝的正片）之外，大部分是由於印刷廠的印刷及製版不
當所造成，因此專刊設計者應具有檢視彩色印件的能力，印刷品
質之檢視方法如下：

• 套印準確性的檢視

專刊印刷時，每色的套印是依據「十字規線」，也就是每色的
十字規線必須重疊在一起，不過一般印好的彩色印件已經過裁
修，十字規線也被裁切掉，這時就必須藉助放大鏡來檢視，在
印刷上有專用的放大鏡，如果只是檢視套印準不準，用 10 倍
的放大鏡就可以了，檢視的方法是將放大鏡放在印刷品的白色
地方，然後觀察這白色地方是否有網點出現，如果出現的是洋
紅色網點，則表示洋紅色的套印不準，用這個方法檢視最簡
單。

• 印刷品表面清潔程度的檢視

專刊印件表面之污染有兩種情形，一種是局部的小髒點，另一
種是全面的反印污染，局部的小髒點一般都是發生在製版過程
中修版步驟沒有徹底，而反印污染則是印刷的問題，有時因爲
印件疊壓不當，使紙張相互黏在一起，產生反印。

• 彩色失真的檢視

專刊彩色印件若先打樣確認，在交貨時，通常會以打樣的色彩
和印件的色彩相比較，看看色彩是否有偏色情形。

造成偏色的原因是打樣時油墨濃度和印刷時的油墨濃度不一定
會相同；另外的原因就是目前印刷廠的機器多爲單色機，一次
只能印一色，因此印刷到第三或第四色才發現偏色情形，這時
想要再來調整色彩已經來不及了，但是用四色機印刷則比較不
會偏色太大，因爲四色機一次便能完成四色印刷，因此能立刻
調整四色油墨的濃度，使印出的色彩接近於打樣的色彩。

• 網點效果的檢視

要檢視專刊的網點效果，必須用較高倍率的放大鏡，而網點的

分辨得靠經驗的累積，網點不結實表示網點有漲大現象，而影響網點漲大因素很多，從曬版時間的控制到印刷機濕潤系統的調整都有很大的關係。

- 彩色濃度不均的檢視

滿版印刷時，常常會出現條狀的情形，這表示印刷機的供墨系統不良，以致轉印到印版上的油墨不均勻，此外滾筒外層的橡皮布老化損壞也會造成墨色不勻，這樣所印出的成品，會導致色彩濃度不均的情形。

⑦專刊的裝訂

專刊印製的最後階段，是摺紙和裝訂的過程。

專刊裝訂之前，先要用齊紙機將印刷好的頁紙整理好，它的構造是有一傾斜平臺，用來放置紙張，並有馬達不斷的振動，放在臺上的紙張自然會被整齊，這樣在裁切時才會準確，裁切如果不準確將會影響後面的摺紙及裝訂作業，一般的齊紙都是利用手工來做，精確度較差。

整理好的紙張在摺紙前先要修邊，修邊所用的設備是裁刀，目前最進步的是使用電腦裁刀，因此在裁切時尺寸非常的精確且作業速度也比一般手控裁刀快。修邊好的頁紙就可送入摺紙機，目前的摺紙工作已多由自動摺紙機器來完成。

以摺紙機摺好之頁紙稱為「一臺」，專刊是由數臺紙所組合而成，因此在裝訂前先要將各臺集合在一起，這個步驟就稱為「集帖」，集帖所用的機器稱為配頁機，通常配頁機後面都連接著裝訂機及三面裁刀，因此整個裝訂作業可一貫作業完成。

專刊裝訂種類主要分為精裝及平裝，以平裝為例又可分為釘裝、線裝及膠裝三種。目前各校專刊以採用線裝最多。

- 釘裝專刊

釘裝依裝訂方式又可分為平釘及騎馬釘兩種，釘裝所使用的材料是從上往下將配頁好的各臺頁紙一起釘下，然後將多餘的鋼絲彎曲壓平，其作用如同釘書機一般。騎馬釘的裝訂方式是將各臺之頁紙從中間分開，然後將每臺依次套疊，最後套上封面，打釘的方法是從書本翻開後的中央臺釘下，騎馬釘的優點是裝訂速度快、價格低，缺點是封面容易脫落而和內頁分離。

- 線裝專刊

 由於採用線縫方式裝訂，一般較爲牢固又美觀，因此目前各校之專刊以此方式裝訂最多。線縫所用的線有亞麻、棉線及各類人造絲線等。線裝的內頁及封面之黏合是用膠液來接合，因此線裝事實上也包含了膠裝部分，但線裝比膠裝牢固。

- 膠裝專刊

 膠裝所使用的黏合材料爲膠液，有水性之冷膠及蠟狀之熱熔膠，膠裝作業簡單、價格適中，但是堅牢程度不如釘裝及線裝。

圖 25.5　畢業專刊封面應用例(成功大學)

圖 25.6　畢業專刊目錄應用例（成功大學）

圖 25.7　著名國際設計展覽會專刊封面設計

圖 25.8 國際設計展覽會專刊立體內頁設計

圖 25.9 國際設計展覽會專刊目錄設計

本章補充教材

1. 張輝明（1990），《平面廣告設計——編排與構成》，藝風堂出版社，推薦研讀：〈編排構成原理〉，頁 7～54；圖版構成方法，頁 175～202。

2. 沈怡譯（1989），《創意編輯》，美璟文化公司，推薦研讀：第二章〈雜誌的三度空間〉，頁 8～33；第五章〈圖片運用與版面構成〉，頁 94～202。

3. 唐氏圖書（1989），《製版印刷與設計》，唐氏圖書出版社，推薦研讀：3－⑤〈拼版技法介紹〉，頁 90～98；4.〈完稿實際製作〉，頁 100～110。

4. 高俊茂（1989），《美工廣告——印刷概要》，星狐出版社，推薦研讀：第五章〈製版技法應用〉，頁 72～86；第八章〈特殊印刷〉，頁 119～126。

本章習題

1. 畢業設計暨畢業展示的主題訴求，有那四種構思方向？
2. 畢業專刊製作，大致上可分成那七大步驟？
3. 簡述平面媒體設計之視覺傳達五個主要力場原理。
4. 簡述專刊封面設計的四個原則。
5. 解釋以下平面設計相關術語：
 ①版面率
 ②編排架構
 ③出血版面（或稱裁落版）
 ④去背版
 ⑤黑白完稿
 ⑥四六版紙或 B 版紙
 ⑦菊版紙或 A 版紙
 ⑧雪面銅版紙
 ⑨半色調（halftone）效果
 ⑩騎馬釘

6.專刊的圖版構成，應把握那五項設計要領？

7.專刊編排設計依實用性與藝術性之觀點，有那些注意要點？

8.圖示說明專刊照相製版的流程。

9.專刊爲達到特殊效果，常運用那四項特殊加工技巧？

10.簡述專刊彩色印件之印刷品質的五個常見檢視方法。

11.說明線裝專刊的製作方法。

第二十六章　畢業展覽設計實務

本章學習目的

本章旨在研習畢業展覽設計的基本技術與方法，內容包括：

■畢業展覽宣傳媒體設計
- 畢展會 CIS 設計
- 畢展會 DM 設計
- 畢展會 Poster 設計

■畢業展示設計
- 畢展會空間造形設計
- 畢業作品展示設計
- 多媒體展示設計
- 展示 POP 設計

26.1　畢業展覽宣傳媒體設計

畢業展覽之宣傳活動，主要目的在於製造畢業展覽與發表會（以下簡稱畢展會）之高潮，吸引相關業者、學術研究機構與設計公司的注意力，並能引起社會大眾對畢展會的重視，擴大畢展會的影響力；另外，亦能同時建立本校設計科系的特色與提高知名度，因此宣傳媒體之設計風格、內容與主題訴求，除了美感性之外，尚須考慮整體統一性、趣味性、獨創性以及本校傳統優良設計之特色。

畢業展覽宣傳媒體設計，主要內容包括：畢展會主題標誌、標準字體、標準色彩（統稱畢展會 CIS 設計）、畢展紀念信封、信紙、邀請卡、感謝卡（統稱畢展會 DM 設計）、宣傳 Poster、貴賓證、工作證、紀念 T 恤以及各設計組員名片設計等。

⑴畢展會 CIS 設計

畢展會主題標誌，一般以主題之中英文訴求名稱屆別、年度別或象徵意義的符號來表達畢展會的精神，主題標誌的設計，要合乎以下原則：

- 造形簡潔性——具有迅速共同溝通的識別力。
- 現代感——明識度高且能瞬間辨識。
- 美感性——具有裝飾功能，是環境、景觀裝飾的要素。
- 吉祥或幸運感受——表徵畢展會的活力及帶給社會大眾的幸福和歡悅，富人情味。
- 獨創性——超凡的訴求力，增強主題記憶上的印象力。
- 內涵衍生性——富於延伸語意與隱喻的豐富想像力。

畢展會標準字體為畢展會形象視覺定位的文字（中、英文），一般造形要求嚴格，字體結構、比例、坐標定位，均應予製作之圖法。惟，目前愈來愈多學校已採用電腦繪圖之字體（大部份採用 Auto Cad），運用上更加靈活，創意的表現空間也愈大。

畢展會標準色彩的定位，必須配合畢展會的特質和各校設計科系傳統的代表性，亦可採用本年度或未來的流行色彩，來設定標準色，以其特定之彩度、明度的色彩，在視覺上定位性和象徵性，加強畢展會的辨識和記憶印象，並達成統一的形象。

⑵畢展會DM設計

畢展會的 DM（Direct Mail，或稱直接郵件廣告）設計，指在宣傳媒體上，採郵寄或散發的方式，針對特定對象來傳達畢展會訊息。

畢展會的 DM，主要形式有二類：

①邀請卡

邀請卡的設計，必須能成功的表達畢展會的主題意念，邀請卡的結構形式是多樣化的，可分為二度空間和三度空間二種。一般均依各校自己需要建立的風格選擇使用。

二度空間邀請卡的構成又分成：

- 單張紙邀請卡——

 單張的紙卡普通是長方形，也有其他簡單形狀的變化，包括有圓角的金邊卡；可以單面印刷或雙面印刷。

- 平面摺疊邀請卡——

以單張卡紙摺成多個平面，例如平衡或垂直的對摺；平均或不平均面的對摺；同方向或風琴式的多次摺疊；有規律或自由變化的摺疊構成等。

• 特別形狀邀請卡——

平面的卡可以由簡單的形摺疊成較特別的形狀，如六角形、星形、八角形等；又可以模切成特別的外形或各種形狀的窗孔。除了模切窗孔外，壓凸圖形也是在平面空間中的一種突破。

• 多張組合的邀請卡——

運用兩張或多張相同或不同的紙張組合構成。構成的方法有多種，如插合、扣合、黏合、結繩等。

三度空間邀請卡的構成方法如下：

• 摺紙構成的邀請卡——

平面的紙可以摺成立體的形。例如用直線摺成直面立體；用弧線摺成弧面的立體；扭轉紙面可構成曲面立體。亦可以局部刀割紙面輔助摺曲，或模切成特別的形，配合摺紙的方法，更可運用扣合、黏合等方法輔助立體構成。

• 幾何形體構成的邀請卡——

運用正方形、長方形、三角形、菱形等平面可以組成不同的柱體或立體，立體可以開窗和凹凸變形。體與體亦可，互相組合。

• 動態構成的邀請卡——

運用不同角度的摺疊或接合方法配合形狀，將卡開合拉動時產生動作。單元與單元的串連也可以產生擺動的效果。

邀請卡的各種立體構成，結構要簡單。最重要一點是怎樣將它平面化，可以壓成平扁放在信封中郵寄，收件人亦可以簡單地再把它回復立體。太複雜的構成就不適宜了。

邀請卡的大小要考慮郵遞的方便，不可太大和太小，郵政局亦有對尺寸的限制條例。最適當的大小是可用標準尺寸信封郵寄。如果不可以用普通信封，就要另外製作特別的信封配合。

②設計作品簡介

畢展會的設計作品簡介，一般均與邀請卡分開寄發，設計作品簡介（有些學校亦將科系簡介一併設計，以推銷知名度）構成要素

包括：圖片（產品或商品攝影、插圖）、文字（作品名稱、標題、說明文）、色彩（彩色簡介如產品或商品色彩，圖形色彩及文字色彩的運用），但部分學校也有採用無彩色簡介，如以黑、灰、白或黑白對比的印刷製成。

設計作品簡介的設計必須把握傳達內容的準確性，包括：(a)產品或商品本身的特色、結構、獨有的機能特點，(b)畢展會主題共同理念的表達，(c)藉作品簡介建立學校設計科系良好形象要特別加強版面設計創意的巧思，創造出一分精巧而活潑的視覺印象。

設計作品簡介的形式，大部分採用以下二種：

• 作品說明摺頁（Folder）——
為單張摺疊的形式，多採用較佳紙張印刷，設計時預留摺線處，印雙面二色或三色，二面單摺、三面二摺或重複四摺，紙張開數取十六、開三十二開、二十四開等。其設計的要領：注意翻閱順序，配合插圖和說明文，加強編排的變化和內容設計的趣味。

• 作品說明小册子（Pamphet）——
作品說明具有較多篇幅，一般均釘裝成册，通常以一連續性的敘述構圖來說明，效果較佳，規格有二十四開和三十二開不等，封面的設計非常重要。內文和圖飾應詳盡扼要，特別強調視覺之清晰、爽朗的效果。

(3)畢展會宣傳 Poster 設計

海報（Poster）是以圖像與文字傳遞訊息給大眾最經濟與功效最長久的宣傳媒體之一。畢展會宣傳 Poster 之目的除了吸引羣眾來觀賞或參與畢展會，更應考慮美化環境，造成良好形象的需求。

張貼畢展會 Poster 的地方範圍很廣，通常分布在室外和室的公眾聚集場所或交通要道，因此，它傳播的範圍很廣，宣傳效果頗高。

畢展會 Poster 在張貼之後，會保留著一段時間，所以它傳播訊息的時間頗長，可以反覆刺激人們的視覺，加深印象。如果在指定的廣告欄中張貼，效果更佳，張貼的時間更易控制。

海報可以選擇張貼的地區、環境甚至位置，而去選擇宣傳的對象。例如一張畢展會 Poster，我們可以在學校內外和鄰近地區張

圖 26.1　摺疊邀請卡設計例
（國立臺中商專）

圖 26.2　摺疊邀請卡設計例
（國立臺中商專）

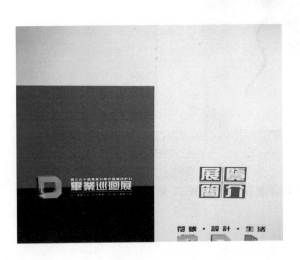

圖 26.3　作品說明摺頁設計例
（國立臺中商專）

圖 26.4　展覽會邀請函信封設計例（工業設計協會）

圖 26.5　展覽會邀請卡設計例（工業設計協會）

圖 26.6　發表會邀請函設計例（工業設計協會）

貼。在同一位置中，亦可以張貼多張相同的海報，產生重複效果，加強視覺印象。

　　不同的張貼海報環境，有不同的客觀條件，因此，畢展會 Poster 設計要注意張貼的環境影響下的視覺效果。例如在路旁的幾壁雜亂無章地貼滿了各樣不同的海報，它們之間，產生強烈的視覺競爭；在廣告欄或室內廣告位中張貼的海報，它們的競爭性就比較少。

　　通常觀者與海報的距離頗遠（張貼在室內的海報則常近距離觀看），或者是邊走邊看，海報要在非常短暫的時間中使觀者留下印象，因此，畢展會 Poster 設計要用正確的意念，主題要鮮明而容易理解。設計中的形象與字體，要能鮮明奪目，簡潔清楚。

　　畢展會 Poster 的創作程序與一般平面設計相似。設計過程大致可分為了解需求、意念構思、草稿製作、正稿製作和印刷等程序。

　　畢展會 Poster 設計最重要是意念構思，因為海報要在短促的時間，使觀者了解它的主題，所以設計的意念更需要突出，新鮮而有趣味性。

　　Poster 設計的表現方式，常用有如下幾種：

　①直接表現法──是開門見山的表現手法。

②聯想表現法——是用與主題有關連的事物或相似的形象，觸發觀者的聯想，進而了解主題。這種手法能產生較大的趣味性。

③幽默表現法——是運用形象的巧妙安排或有趣的造形表達主題，或用輕鬆的漫畫式手法，使人在會心微笑之間留下印象。

④唯美說服法——是運用與主題有直接或間接關係的美麗形象，吸引觀者對主題產生興趣和共鳴。美麗的形象包括產品本身的造形以及美景、美女、俊男、小孩、藝術品等等。

⑤異常表現法——是刺激性的表現手法。運用與常見事物不同的形象產生視覺感官的反應。例如超現實的意念、物象的不合理組合等，都可使人有奇思和新鮮的感覺。

26.2　畢業展示設計

畢業展覽會場內、外的展示設計，主要內容包括：畢展會空間造形設計、作品展示設計、多媒體展示設計以及展示 POP 設計等。

⑴畢展會空間造形設計

畢展會空間造形設計，包括會場主題館設計與會場展示空間設計。畢展會空間造形設計之原則及程序如下：

①展覽會場空間造形的機能與形式

從廣義的角度來看，會場空間造形並不單指表面的造形和色彩等媒介所創造的視覺效果，而是包括機能、結構、和美學表現等綜合要素所共同結合而成的整體問題。

• 展覽會場空間造形的機能形式（Functional Form）

所謂機能形式就是具有實際用途的形式，主要有三個基本型態：

a. 物理機能（Physical function）——

指會場空間的物質結構通過科學方法處理以後所獲致的正面作用或效果。簡單扼要的說，正確的空間結構和完善的設備條件是產生室內物理機能的兩個主要因素。另一方面，構成會場空間的牆壁、屋頂，乃至於門窗等細部結構的是否正確，直接影響到防震、隔熱、隔音、通風、和採光等效果，這是空間結構所產生的物理機能；在另一方面，諸如冷氣機的調節室溫，以及電源、電訊的保障效率等等，皆屬於設備

條件所產生的物理機能。

b. 生理機能（Physiological function）——

指會場空間的物質結構通過科學方法處理以後對於人類身體方面所引起的正面效用。欲使室內獲得充分的生理機能，至少必須具備三個基本的條件：充分的生活要素、合理的設備結構和有效的空間計畫。充分的生活要素不僅是生理健康的根本保障，而且是心理健康的必要基礎，它主要必須包括充足的陽光和新鮮的空氣等自然生活要素，以及衛生的給水與排水、良好的通風、適宜的室溫、合理的光線、安全的設施和整潔寧靜的環境等人為生活要素。合理的設備結構以科學的人因工程和科技方法為主要基礎，使能體力並提高效率。有效的空間計畫主要取決於合理的空間分配和適當的參觀動線安排，使有利於展覽活動的進行。

c. 心理機能（Psychological function）——

指會場空間的物質結構通過藝術和科學手法處理以後對於人類精神方面所造成的積極效用。室內的心理機能一方面建立在鮮明的環境意識和嚴密的環境條件上面；另方面表現在優美的空間造形和獨特的空間品質上面。

• 展覽會空間造形的形式原理

會場空間的形式原理（Principles of Form）是創造會場美感形式的基本法則；在實際上，它即是藝術原理（Principles of Arts）在會場空間造形設計上的直接應用。

從表現媒介的角度來看，會場空間美學形式乃是通過空間、造形、色彩、光線和材質等要素的完美組織所共同創造的一個整體。很明顯的，這個富於表現性的整體，除了必須合乎生活機能的要求外，以追求審美價值為最高目標。然而，由於審美的標準含有濃厚的主觀性；因而，只能充分把握共同的視覺條件和心理因素，始足以衡量相對客觀的審美價值。在原則上說，會場空間形式原理雖然不是一種放諸四海而皆準的鐵律，但由於它確實具備了上述的這種共同要素，故能據以創造相當可靠的效果。

展覽會場空間造形的重要形式原理，主要包括：

a. 空間造形的秩序性（Order）

秩序可以解釋爲：理性的組織規律在形式結構上所形成的視覺條理。換句話説，在組織上具有規律性的空間形式，即能產生井然的秩序美感。

秩序原理乃是一切形式法則的根本，它不僅是比例與平衡的基礎，同時也是反覆與韻律的根源。從會場空間形式的角度看，舉凡整體空間的結構、設計作好的陳列和擺設的 POP 展示等，皆必須通過秩序原理的規範，才能收到完整嚴密的美感。

b. 空間造形的比例性（Proportion）

比例可以解釋爲：整體形式的部分與部分之間或部分與主體之間的完美關係。更明確的説，整體形式中一切有關數量的條件，如長短、大小、粗細、厚薄、濃淡、和輕重等，在搭配恰當的原則之下即能產生優美的比例效果。

c. 空間造形的均衡感（Balance）

均衡意指：空間各部分的重量感在相互調節之下所形成的靜止現象。換言之，在視覺形式上面，不同的造形、色材和材質等要素將引起不同的重量感覺，如果這種重量感能保持一種穩定狀態時，即產生均衡的效果。

d. 空間造形的和諧性（Harmony）與對比性（Contrast）

和諧意指：部分之間的相互協調關係；而對比則是：部分之間的相互加強效果。廣義而言，無論是以類似的或對比的細部共同結合，只要能給人以融洽而愉快感覺的形式，皆是和諧的空間造形。

e. 空間造形的強調性（Emphasis）

強調是指有意加強某一細部的視覺效果，使其在整體中顯得特別富於吸引力。這個被強調的部分，就是在整體中居於支配地位的「主體」；而爲了加強主體的強調意味，必須設法減弱背景的性格，使其處於從屬的「實體」地位。

f. 空間造形的韻律性（Rhythm）

韻律是指靜態形式在視覺上所引起的律動效果。換言之，無論是造形、色彩、材質，乃至於光線等空間造形要素，在組

織上合乎某種規律時所給予視覺和心理的節奏感受，即是韻律。

②展覽會場空間造形的整體設計觀念

造形是構成展覽會場形式的基本要素，必須從造形原理的認識和應用之中，充分發揮它的特性，始能創造預期的效果。而且，造形在展覽會場形式中的地位並不是孤立的，它與色彩、光線和材質等其他要素之間存在著相互依存和相互影響的密切關係，必須以整體的設計觀念始能把握完美的視覺效果。

展覽會場空間造形除了提供視覺上的美感以外，並須有具體的機能效用，其主要機能包括：主題訴求特性的表現、性靈的塑造、空間的調節、參觀活動的需求以及照明的控制等。

③展覽會場空間造形設計的程序

會場空間造形設計，可分成三個基本作業程序：

• 分析作業階段

第一作業階段為分析階段，其主要重點為參觀者特性、流動量等因素和展覽會場空間綜合條件的分析研判。參觀者的特性和流動量的分析工作以採用問卷訪問和觀察的方式為原則，一般均以前一屆之展覽經驗為依據。展覽會場綜合條件的分析工作則以採用現場勘察、討論、測量和繪圖的方式為原則。

• 設計構想階段

第二作業階段為設計構想階段。其工作重點是根據第一作業階段所得的資料，提出各種可行的設計構想，經過客觀的評價以後從中選出一種最為適合的方案，或綜合數種構想的優點重新擬定一種新的方案，依次進行空間計畫和形式計畫的實際設計工作。在基本原則上，空間計畫以解答機能問題為先；形式計畫以追求視覺表現為主。兩者必須相互為用，而密切結合，才能獲得完美的答案。在理論上，採取「機能決定形式」的先後次序來處理問題往往較為有效。可是，在實際上，這兩種計畫的發展常常無法截然劃分，必須在相互配合和不斷調整的情況之下共同進行。

設計計畫成熟，經討論、研判、通過或修正定稿以後，以三面圖法繪製正確的設計原圖並複製藍圖以供作製階段的依據。

必要時並宜繪製透視圖或製作模型，以加強構想的表現，並兼作施工的參考。

- 製作及施工階段

第三作業階段爲製作及施工階段。其工作重點是根據設計構想階段所完成的計畫，擬定具體的製作說明、製作預算和施工進度；並依據製作計畫進料、僱工或招標發包，開始進行實際的製作作業。在施工過程之中，必須隨時嚴格監督工程進度是否確實、材料規格是否符合、製作技法是否正確和形式表現是否忠實等重要事項。無論發現任何問題皆必須隨時給予糾正或解決；假如涉及設計錯誤或製作困難的基本問題時，必須重新檢討設計方案並給予必要的修正。

⑵畢業作品展示設計

畢業作品展示設計乃是把設計作品的內容，透過各種陳列技巧和方法準確傳達給參觀者，進而達到肯定畢展會成果與建立學校優良形象的目的。畢業作品展示設計，雖然並不必要刻意追求一般商業化陳列擺飾的誇張效果，但爲了吸引參觀者，各校均相當重視設計作品的視覺效果及創新的展示方法，設計良好的展示臺、展示面板，力求給予參觀者深刻的印象，這一點和一般商品展示的設計要求一樣。

①畢業作品展示設計的方法

畢業作品展示設計的方法，首先依據畢展會主題的訴求風格，配合各組設計作品的造形與機能特色，再根據適當的構想使其產生深刻的印象，並進行檢討有關視覺性的創意和設計，最後選擇展示上的技術並製作。參見右圖。

②設計作品的攝影技法

在設計作品展示中，作品的照片具有很大影響力量。作品攝影的目的即是讓參觀者容易懂得作品的設計重點與使用特色（作品在展示中，爲避免損毀，除了特殊發表場合外，均不能任由參觀者隨意觸摸或拆卸），可採用的方法不計其數，最簡單的表達方法是把形狀、顏色、大小依樣畫葫蘆的描寫，另一種表達方法是強調作品的特色與使用環境的氣氛，例如：表達其重厚感、高級感或機能性等的表現法。

常用的特殊作品攝影技法實例如下：

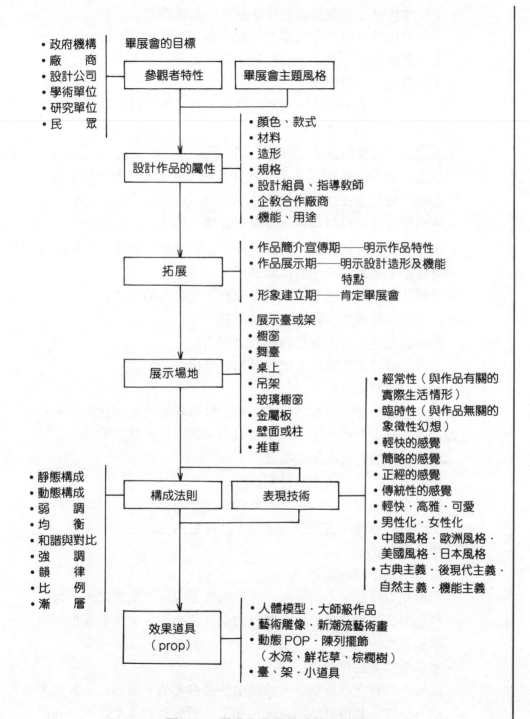

圖 26.7　畢業作品展示設計流程圖

- 運用整排燈光和多重曝光使作品產生動態感
 此種方法爲運用整排的燈光,賦予作品輪廓光亮的部分,且利用多重曝光的方式,使畫面產生動態感。
- 運用色光而表現作品的好奇性
 利用三原色的光混合即變成白色光,把光混合的原理應用於實際的作品攝影,產生好奇性。
- 運用強力的照明產生深度感
 以頂上 600W/S 照明,配合向作品內部照射的 1200W/S 強力照明,可使畫面更具有深度感。
- 運用反射性的材料爲背景強調高貴感
 以鏡子或反射玻璃爲背景或臺面,在燈光的反射下照射作品,可以產生多層次變化的高貴質感。
- 金屬感的描寫須併用映入的部分和防止映入的二種。
- 活用黑色漸層來強調商品的重厚感。
- 利用逆光照明而來表現清涼的透明感。
- 活用透過光線和映入而把作品攝影得很有奇幻感。

③作品展示的照明設計

借助光源的照射,作品本身除了可以增強其色彩外,對於參觀者而言並具有導引的作用,產生吸引力和興趣。因此成功的作品展示照明設計應具有以下之功效:

- 增強展示作品的色彩和品質感——
 經過光的照射,如暖色光照射在暖色調的作品上,可以加強作品的色彩彩度,有光澤的作品,其反射的光,更增添了物品的精緻與高貴感。
- 製造展示作品的氣氛——
 投射光束經過精心的設計,作品與背景可以產生空間感,再經色光的烘托製造出如羅曼蒂克的氣氛、熱情、涼爽等等預期的展示效果。
- 吸引參觀者的注意力——
 展現作品特有的風格,光線的襯托是必要的,例如在全盤照明的空間裡,利用弱調的色光照明來吸引參觀者;反之,則利用強調照明來製造吸引力。

- 造成對展示作品的親和力——

 經由色光燈泡照射，產生柔和感覺，並配合空間的實體感受，以引發參觀者對作品的親和力，進而產生興趣與好感。

 作品展示的照明設計，應考慮以下因素：

- 良好作品展示的照明要素應具備的條件是：(a)照度（充分的明度），(b)光量分布（無浪費明度），(c)正反射（無眩光），(d)陰影（適當的陰影），(e)光譜分布光色好，放射熱小，(f)心理效果（氣氛好），(g)美的效果（燈具配置的美感），(h)經濟原則。

- 因設計作品特點，適當採取照明方式：

 (a)直接（Direct）及半直接照明（Semi-direct）照明：因直接光多，效率高，易產生強度陰影，具有活力的照明，對有光澤的設計作品效果最佳。

 (b)半間接（Semi-indirect）及間接（Indirect）照明：照明效率較低，但可得垂直面與水平面同樣的照度，講求氣氛之設計作品可採用此種方式。

- 依設計作品的色彩，選用適當的光色：

 多樣色彩的作品，對色彩的要求高，因此光源應選用演色性較好的，例如白熾燈泡紅黃色多，適合暖色系作品；而螢光燈多青色調，可使白色、寒色系作品有明顯感，爲求良好光色的作品，盡可能採用畫光色日光燈爲最佳。

④空間造形配合作品展示的整體設計

　　畢展會的空間造形，應配合設計作品的展示做一整體的規劃，尤其在如外貿協會所提供新一代設計展（或全國大專設計展）之會場（臺北松山機場展覽館或世貿中心），在定點的有限展示空間內（15 坪～25 坪）做最有效的分配，更應以整體規劃設計爲目標，避免瑣碎、雜亂。展示的整體規劃設計，應一併考慮以下幾個要件：

- 主題訴求與代表性作品的擬訂：

 展示時，應該針對展示主題擇其最具代表性商品，用最有效的方式強調出來，將主題襯托得更突出、更具訴求力。

- 空間機能應配合動線做最有效的規劃：

在有限空間的設計作品展示，宜對空間的機能性及參觀動線作妥當周延的規劃，例如：採取單向式、雙向式或多向式動線，在空間的布局上是不同的，單向式有一「入口」，另一「出口」形成一線貫穿式；雙向式則爲入口亦是出口，成爲進出的雙向動線，多向式則是多個入口與出口可以容納較多的參觀者，前述二方式則容納較少。規劃時，可以依空間的大小來決定，由展示空間的平面圖上做深入的探討。

• 發揮三度空間的展示視覺設計

二度空間的機能與動線確立以後，接著應該就三度空間的視覺加以研討，這是促使觀眾印象深刻的重要環節。三度空間的視覺設計可以利用透視圖法來表現，以明瞭展示場所的外觀與內部效果。

• 設計作品內容與區域性空間的配合

以不同風格之設計作品羣做完整的展示，其內容或許可以區隔成數個展示區，使參觀者能在移動的行爲中，感受到不同的變化，同時亦使其印象能獲得較持久的記憶。內容與空間分配宜做有效的安排，説明性的內容可以縮小空間，使參觀者能接近而明晰地看到或聽到所表達的事物；圖表與作品展示，則可加大其空間，使參觀者能於適當的距離觀看展示的作品、資料等等。展示的內容，用照片、圖表、電視與幻燈機做爲輔助説明，如能善用媒體的多樣性變化，必能將展示活動帶入嶄新的境界。

⑶多媒體展示設計

目前使用於各校的多媒體展示方式，包括：VCR錄影機、多功能幻燈機、多元視聽電視牆以及電腦動畫等。

多媒體製作過程，一般包含：①主題訴求或意念表達，②大綱擬定，③細節劇本，④視覺媒體製作，⑤旁白、配樂及音效組合，⑥預演，⑦現場展示。

多媒體製作相關主要工作人員包括：導演、編劇、美工、攝影、旁白及音響人員等。

多媒體視覺表現風格（Visual Style），主要包括：①追求真實感的直接、寫實攝影，②追求特殊效果或唯美的攝影，③抽象的表達，

④卡通、插畫式的趣味或幽默表達。

　　採用微電腦控制之多媒體展示與電腦動畫展示，是目前在各校科系多媒體製作中，較具震撼與視聽效果的展示方式，分別簡述其應用技法如下：

①微電腦多媒體展示

　　以 Arion 4 plus 微電腦主機配合幻燈機（4 臺～8 臺）、放影機、擴大機、四聲道音響和後照式簾幕，可以製作出頗具震撼力與生動的多媒體展示效果。

　　微電腦控制的視覺畫面特殊效果，常採用：Flash（閃光）、Dissolve（淡入淡出）、Loop（巡迴換片）、Sandwiches Effect（三明治效果）及 Progressive Disclosure（漸近式）等。

　　微電腦多媒體展示製作過程，包括以下之階段：

(a)初步決策階段

- 分析觀眾、展示會場及表達需求。
- 分析可用資源（時間、財力、設備、運送）。

(b)計畫階段

- 基本計畫決策（媒體選擇、照明、音樂、音效、旁白及現場表演）。
- 選擇視覺畫面格式。
- 主計畫（視覺風格、發表場地規劃、多媒體製作時間表）。
- 綜合提案。

(c)製作階段

- 研究及劇本撰稿、修稿。
- 攝影、錄影及錄音。
- 微電腦畫面編序及特殊效果製作。
- 旁白、背景音樂、音效之同步編輯製作。

(d)發表展示階段

- 預演（檢查設備、選擇發表組員、模擬現場預演）。
- 運送多媒體器材。
- 多媒體設備組合（展示區、展示亭、簾幕、坐椅、喇叭、耳機、投射燈及視訊系統）。
- 現場展示（show）。

②電腦動畫展示

目前普遍使用於國內電腦動畫展示的主要電腦軟硬體設備，包括：

- 在 Macintosh Ⅱx 上之 Macro Mind Director 及 Swivel 3D Profssional。
- 在 PC 上之 YUIP 影像編輯軟體及 Laser file Ⅱ 資料庫。
- 以及在 workstation 上之 Alias 及 wavefront 3D 動畫系統……等。

電腦動畫展示製作過程，包括以下之階段：

(a)電腦模型(Model)建立階段

利用電腦軟體從無至有將模型建立起來，並非由實際物體拍攝而產生，當然也可由數位板描點之方式來將物體線架構建立編輯成3D之物體。

(b)質感光源建立階段

將已架構完成之物體賦予各式不同之質感貼圖，甚至光源顏色的設定及調配和環境的指定等。

(c)模型動作建立階段

如置身於攝影棚之作業中，將攝影機、物體、光源、反射貼圖等條件設入，安排物體的位置，路徑及打光之效果，攝影機之運鏡，皆可靈活隨心的運用，而其間之動作都可由電腦視窗中即時的顯示出來。

(d)影像計算及特效處理階段

將前面所提及的各項數據讀入，如物體、質感、貼圖、光源、環境等，加以計算外，尚能作特殊處理如 raytracing shadow、折射、透明等效果。

(e)動畫輸出展示階段

影像由電腦計算完成後，另外重要之一環即為輸出，也就是將每秒 30 格之連續畫面連結起來，利用視覺暫留效果，將這一幕幕之精緻的動畫展現出來。

電腦動畫能使畢業展示的表現更具新意，藉由它，除了能克服攝影上的限制，在創意的發揮上也更具動感、衝擊力及個性化。

電腦動畫所產生的圖形再整合生動的影像，不僅能達到多彩多姿的畫面，更能滿足參觀者視覺效果的目標。

⑷展示 POP 設計

POP（Point of Purchase），使用於廣告是指「購買據點的廣告」，或「在購買場所所有能促進販賣的廣告」。

畢業展覽的 POP 設計，以更廣泛的意義而言，是指舉凡在畢展會場內、外，所有能提高展示吸引力與良好形象的展示作品與學校設計科系相關的資訊、服務、指示、引導等標示，都可稱為 POP 設計。

展示 POP 設計的主要內容，包括：從畢展會場外懸掛的大型吊旗，到會場內懸掛的天花板 POP、招待櫃臺上的展示架、落地式的服務臺、玻璃門上的貼紙、展示作品的標識、牆壁上的 Poster、展示卡等。

展示 POP 設計製作過程，包括以下之階段：

①企劃階段

- 展示背景
- 製作需求
- 企劃意圖
- 目的、機能、訴求焦點

②資訊收集階段

- POP 的素材
- 競爭對象（學校科系）
- 展示會場資訊

③設計階段

- 自會場的展示空間，設計出 POP 的尺寸和形式。
- 在有限預算中，選擇適切的 POP 素材，做最有效率的應用。
- 比較，選出吸引人注目的造形和色彩。

④簡單立體模型製作階段

在進入正式的試作品製作之前，為了立體上的確認，可依照平面圖，做個實際尺寸，或縮小的迷你模型。假若是紙板的 POP，當然可以實際的紙板來製作。若是塑膠、金屬、木材的 POP，限於設備、材料、時間上，沒辦法自己製作時，亦可以紙板或珍

珠板替代，做出立體模型，再以麥克筆、廣告顏料將標準字、圖案、商標畫在上面，做立體的初步確認。

⑤試作品製作階段

試作品的目的是爲了對製作完成後的 POP 作品能有完全的確認。因爲立體作業不同於平面作業，畫得再好的平面透視圖，不如一個立體試作實際在面前，來得更容易把握住完成後的感覺。

⑥量產加工階段

數量較多的 POP，量產加工均採委託外包，應跟催維持設計的品質。

畢展會的 POP 設計，依使用機能可分成以下幾類：

①懸掛式的 POP 設計

這類型 POP 是從天花板或樑柱上垂吊下來的 POP，高度適中，容易吸引注意。風力的強弱隨時會改變POP 的表情和姿態。不受設計作品陳列架的阻礙，參觀者可從 360° 各個角度看見，宣傳效果強大。

懸掛式 POP 設計，若能從單純的平面造形發展到立體，從常用的銅版紙印刷，擴展到銀箔紙、金箔紙、合成紙、金屬、木板印刷，從純靠自然風力的擺動，加強爲裝置馬達的意識性擺動，甚至加進聲音、香味等效果的應用，可從一般的、傳統的、純粹視覺的吸引，更擴張爲聽、嗅覺的吸引，會產生意想不到的效果。

②展示臺式的 POP 設計

展示臺上的 POP 陳列，是最能吸引參觀者視線以及注意的焦點。

③壁面上的 POP 設計

以海報、裝飾旗、垂幕吊旗爲主，美化壁面與展示作品告知爲首要功能，兼之重視裝飾效果。

④旗幟設計

從展覽會場外面的大型吊旗到會場內的三角旗、吊旗。做爲裝飾用，或在整個展覽活動中高潮的促成、氣氛塑造上有其效用。以布、塑膠布的使用居多。短期間的使用，可用紙張製作。

⑤動態 POP 設計

此類 POP 不包含以自然風力移動的 POP，而是經過特別設計以

馬達及熱氣上升原理造成活動的 POP。利用隱藏馬達，以上下
運動、迴轉運動……等，造成有趣的動作，充滿樂趣與驚奇感。

⑥展示卡設計

展示卡屬於小型 POP，直接與設計作品附在一起，指示重要資
訊，富於機能性、視覺性。

⑦標識貼紙設計

能夠黏貼在壁面、玻璃商品上的小型印刷物。印刷方式以平版印
刷及絹印印刷爲主。貼的方式正貼與反貼。亦有以合成紙壓凸成
型後張貼。還有，真空吸黏式的 POP 也漸增加，其特點是輕
巧、製作費用便宜，能把展覽會場內外塑造出明亮、歡樂的氣
氛。

綜上所述，畢業展覽的 POP 設計，除了須擅長平面的造形處理
之外，有關工業設計與室內設計材料的素材應用，以及加工技術等的
常識，也必須具備。

圖 26.8 學校科系 Logo（實踐設計管理學院）

圖 26.9　學校科系 Logo（國立臺中商專）

圖 26.10　學校科系 Logo（國立藝專）

圖 26.11　學校科系 Logo（輔仁大學）

圖 26.12　學校科系 Logo（大同工學院）

圖 26.13　學校科系 Logo（成功大學）

圖 26.14　學校 Logo 及主題館（亞東工專）

圖 26.15　學校 Logo 及主題館（東方工商專）

圖 26.16　主題館設計例

圖 26.17 主題館設計例

圖 26.18 主題館設計例

圖 26.19　主題館設計例

圖 26.20　作品展示面板設計例（平面媒體設計）

圖 26.21　作品展示面板設計例（平面媒體設計）

圖 26.22　作品展示設計例（平面媒體設計）

圖 26.23　作品展示設計例（商業包裝設計）

圖 26.24　作品展示設計例（企業形象及識別系統）

圖 26.25　作品展示設計例（企業形象及識別系統）

圖 26.26　作品展示設計例（企業形象及識別系統）

圖 26.27　作品展示設計例（企業形象及識別系統）

圖 26.28　作品展示設計例（產品設計）

圖 26.29　作品展示設計例（產品設計）

圖 26.30　設計作品口頭解說例（產品設計）

圖 26.31　設計作品口頭解說例（產品設計）

圖 26.32　設計作品動態展示例（產品設計）

本章補充教材

1. 勒新強(1991),《海報設計》,香港珠海出版公司,推薦研讀:第二章〈海報的意念〉,頁 34～47;設計的程序,頁 48～55;第六章〈海報的種類〉,頁 134～143;系列性海報,頁 144～157。

2. 美工圖書社編(1990),《商品攝影手冊》,美工圖書社,推薦研讀:〈商品照片的世界〉,頁 4～30;Part 3 從電化產品到料理的意像攝影,頁 97～131;Part 4 特殊表現的世界,頁 143～160。

3. 丘永福(1989),《商品展示設計》,藝風堂出版社,推薦研讀:柒、〈商品展示設計的實務〉,頁 65～88;捌、商品展示設計的實例,頁 90～148。

4. 楊靜、賴屏珠譯(1989),《設計鑑賞》,六合出版社,推薦研讀:第一章〈造形——何謂造形〉,頁 12～89。

5. 蘇宗雄(1980),《POP 的理論與實際》,北屋出版公司,推薦研讀:第四章〈POP 的製作〉,頁 123～238。

本章習題

1. 畢業展覽與發表會主題標誌的設計,要合乎那六項主要原則?
2. 畢展會平面邀請卡設計的結構形式,有那四種方法?
3. 畢展會立體邀請卡設計的結構形式,有那三種方法?
4. 畢展會 DM 設計中有關設計作品簡介的設計,有那三項設計原則?
5. 簡述畢展會 Poster 設計的五項常用表現手法。
6. 展覽會場空間造形的機能形式,主要有那三個基本型態?
7. 解釋以下空間造形的重要形式原理:
 ①秩序性(Order)
 ②比例性(Proportion)
 ③均衡感(Balance)
 ④和諧性(Harmony)與對比性(Contrast)
 ⑤強調性(Emphasis)
 ⑥韻律性(Rhythm)

8. 圖解說明畢業作品展示設計的流程。

9. 成功的作品展示照明，應具備那四項主要功效？

10.作品展示的照明設計，應考慮那三項重要因素？

11.畢展會的空間造形配合作品展示的整體規劃設計，應同時考慮那四項要件？

12.微電腦多媒體展示製作過程，包括那四個階段？

13.電腦動畫展示製作過程，包括那五個階段？

14.畢展會展示 POP 設計製作過程，包括那六個階段？

15.展示會的 POP 設計，依使用機能，可分成那七大類別？

第二十七章　設計競賽與發表

本章學習目的

　　畢業製作的設計作品，如果能夠參加各項設計競賽，並經由全國或國際設計專家之評審而獲得獎賞，對個人而言，不啻是對自己本身設計能力的肯定，也是對此次畢業創作的最大鼓舞。本章學習目的旨在介紹參與國內外設計競賽之方法與發表方式，內容包括：

■新一代設計展與設計競賽
■國家產品設計月與優良設計選拔
■國際著名設計競賽參選辦法
■國際著名設計競賽評選標準
■設計論文（或報告）發表
■個人作品集製作

27.1　新一代設計展與設計競賽

　　新一代設計展係由外貿協會於每年 5 月（國家產品設計月）在松山機場展覽館，展示國內、外設計教育之成效，及新一代設計者的豐碩成果，提供業界發掘人才之良好機會，並邀請國外設計院校優良作品參展。同時籲請企業界贊助獎金、獎牌鼓勵青年學子之設計創作，奠定設計人才之開發。

　　新一代設計展的目的，包括五項：
(1)促使設計教育界與企業界交流結合
　　設計教育配合時代的潮流及國家外貿的需要，以外銷產品及包裝之設計作為展覽之主題。外銷業者可以從展覽中發掘這些「創造性及革新性」的設計品，加以開發生產，促進外銷。

⑵促進企業界重視產品與包裝設計人才之發掘與培養

　　設計人才爲「新產品開發，拓展外銷」成敗的重要關鍵。業者可在此選拔展覽會中發掘適合自己企業需要的「設計人才」，再加以磨鍊，成爲拓展外銷的「設計中堅幹部」。

⑶提倡「設計」，提升「工業設計」水準

　　國外買主不僅可直接與各校師生接洽，亦可增進國外廠商對我國產品與包裝自行開發設計的「高品質」印象與了解，讓國外買主知道我國有「自己的設計品」，從而建立我國工業產品設計的新形象。

⑷集中全國各地設計教育機構的力量

　　我國設計教育機構分布全省各地，每年之「設計成果」不易爲全國廠商了解。集中作「新一代設計展」，則設計人才與作品之精華容易爲廠商發掘採用。而在此集中聯展中，各校師生均可互相觀摩比較。

⑸爲我國「產品設計水準」紮根，並爲我國「高品質產品新形象」舖路

　　目前的青年「設計學子」乃未來我國拓展外銷具體策略中「設計實務」的新力量。當前的業界大部分重視眼前的利潤，在仿冒與抄襲的惡習中，「設計」是摒除這層陰影的一隻「無形的手」。

　　新一代設計展之各校參展設計專題包括：產品、包裝、企業識別體系、廣告及服飾等。爲進一步鼓勵青年學子努力創作，政府、產業公會及企業界，每年均提供一百萬元以上獎金，對於設計科系學生確實發揮了鼓舞的作用。每年各校獲獎比率約達 10％，獲獎之作品並於頒獎典禮中由教育部及各贊助單位代表頒獎表揚。外貿協會舉辦本選拔競賽及展覽活動已有十餘年經驗，並普獲國內、外一致好評。

　　近幾年來，各校在新一代設計展之參展作品商品化程度均顯著提升，許多廠商及設計公司也藉著這個機會物色並延攬有潛力的學生。負責設計的學生能不斷與參觀者溝通，展覽結束後亦有許多廠商對得獎作品表示興趣，計畫與設計者進一步洽談作品加以商品化的可行性，使「新一代設計展」真正做到了設計界與企業界溝通的橋樑，也協助廠商發掘不少設計人才。

27.2　國家產品設計月與優良設計選拔

　　國家產品設計月爲我國當前最重要的一項產品設計選拔活動。「設計出航，揚帆四海」即爲此項活動所欲追求之目標。而「設計、品牌、形象」正爲達成此項目標所欲追求之重點。此項活動源於1981年，首由外貿協會於松山機場展覽館舉辦「全國外銷產品優良設計與全國大專院校設計展」，開創我國以結合企業界與學術界有關新開發產品設計與包裝設計之聯展。從此成爲我國每年五月定期舉辦的一項設計盛會。

　　國家產品設計月分二階段展出，第一階段舉辦「新一代設計展」，第二階段舉辦「產品設計與優良品牌展」，各項展覽內容如下：

⑴新一代設計展

　　本項展覽，以全國大專、高中、高職設有設計科系的學校在貿協松山機場展覽館展出學生們的設計成果。這項展覽經過貿協多年來的推廣，已成功的將我國新一代的設計實力向國內企業界展現出來並深獲重視，紛紛以具體提供獎金、獎牌的方式嘉勉學子的努力。

⑵產品設計與優良品牌展

　　本項展覽分爲國內展與國外展。國內展規劃優良產品設計、優良品牌企業、手工業產品，及產業交叉設計作品展示。國外展規劃由國內外知名設計公司共同組成設計專業館。其主要目的在於鼓勵我國廠商，運用設計技術，開發新產品與改良包裝，並鼓勵我國廠商，重視自創品牌與產品形象，以樹立MIT產品之新形象，及強化我國商品在國際市場之地位。

27.3　世界性學生設計競賽參選辦法

　　世界性學生設計競賽，最著名的爲 GE Plastics 及SONY，其參選辦法分別說明如下：

⑴GE Plastics 世界性學生設計競賽

- 競賽宗旨：
 GE Plastics 世界性學生設計競賽的舉辦，是爲使全世界設計學生、工業界專家、設計顧問公司及 GE 塑膠公司能互相交流設計經驗與成果。
- 競賽目標：

能互相交換構想及心得，為了發展能夠運用工程熱性塑性塑膠在家庭環境中的新觀念，最終的設計應顯現出對產品的創新及創造，而該產品又必須適當地應用 GE Plastics 的材料，並且適合於居家環境的使用。

- 競賽說明：

GE Plastics 世界性學生設計競賽的舉辦，是根據許多歐洲、美洲及太平洋的頂尖設計學校的建議。這些參與的學校必須專精於設計、室內裝潢、建築這三項之一。每一個學校在了解這個活動的目的之先，應對 GE 工程熱塑膠的特質和表現有個通盤的認識，因為 GP Plastic 材料的工程特性很被重視，簡介中亦會剖析工程塑膠的現有應用情況及其利弊得失，參與競賽的學生設計羣，必須就以下三個類別提出一些新的應用概念，他們分別是：(1)家事部分；(2)家庭休閒部分；(3)家庭健康部分。

- 參加條件：

1. 設計構想的操作程序及功能分析：

方式：①圖案、網狀分析。②速寫或類似的輔助資料。技術性的圖畫成精密描寫要能表現出特別的細節和特點，表現的形式要適合照相或印刷。

2. 簡短的英文書面報告，有照片說明，內容最好涵蓋技術、材料、美學等方面。並應分析目前的產品／應用層次以及未來的需求。此外，要說明設計是根據何種研究分析的背景。

3. 模型：地區競賽可有可無，但世界性決賽卻是非常重視。模型的形式和品質要能適合世界性決賽的展示。

4. 圖面：最多 4×A2。

- 評選標準：

1. 設計之創新。

2. 解決問題之創造性。

3. 最佳的材料配合。

4. 世界性決賽的獎金：1st US$20,000; 2nd US$12,000; 3rd US$5,000。

5. 無論是參加地區性或世界性的決賽，學生及其指導教授均可獲得旅費及食宿費。

⑵SONY世界性學生設計競賽

- 主辦單位：SONY 公司
- 協助單位：日本產業設計振興會
- 應徵規章

　①資格

　　尚在學校就讀之任何學生或學生團體，包括設計專科以外、對
　　設計有興趣的學生在內。

　②題目

　　⑴我的(Walkman)

　　⑵(Walkman 錄影機)的未來

　③獎品

　　特選一等獎：各部門各一名，8,000 美金的獎學金，外加
　　Walkman 錄影機一架，以及爲期 7 天的日本旅遊，包括參觀
　　國際設計展覽會。

　　特選二等獎：各部門各一名，4,000 美金的獎學金，外加
　　Walkman 錄影機一架，以及爲期 7 天的日本旅遊，包括參觀
　　國際設計展覽會。

　　特選三等獎：各部門各一名，2,400 美金的獎學金，外加
　　Walkman 錄影機一架，以及爲期 7 天的日本旅遊，包括參觀
　　國際設計展覽會。

　　當選獎：各部門各七名，各1,000 美金，各外加 Walkman 錄
　　影機一架。

　　※獲獎者（團體參加者則推舉一人爲代表）將被邀請參加在東
　　　京舉辦的設計頒獎典禮，參與 Sony 設計中心的技術人員之
　　　會議，以及被邀往名古屋市參觀國際設計展覽會。獲獎者將
　　　領取 1500 美元做爲東京都內遊覽費用、國際設計展覽會的
　　　入場券費用及旅日費用。

　　※若獲獎者因故未能前來日本，獎品及獎金將郵送本人。

- 應徵作品

　未被公開過的創作品。

- 送審作品數量

　不限制作品數量。

集體創作品亦視爲單一作品。

- 作品的法律權益

①版權及工業所有權歸屬作品製作者。因此製作者須負責維持此等權益，並採取應有的法定手續。Sony 保有使用此等作品的優先權（獲獎發表以後的一年裡），若有必要亦可生產該作品。此時，Sony 將付與有關方面所協定之作品使用費。

②Sony於發表、展覽或廣告活動時持有使用應徵作品及應徵者姓氏、肖像等之權利。

A題：我的(Walkman)

Sony 現正爲 Walkman 問世 10 週年而舉辦種種紀念活動。在這一年裡，Sony 售出了四千五百萬架 Walkman 能採用更先進的科技而適應各種各樣的廣泛要求。請以嶄新的概念爲你自己設計一架 Walkman 吧！

- 條件

①使用標準磁帶（小型音聲卡式磁帶）。

②聲音主要以頭戴式耳機收聽，故耳機也包括在設計範圍之內。

③可附加入輔助機能，如收音機等。

④電池請使用一般市面所販賣者，或使用某種具有同功能的電源。

B題：(Walkman 錄影機)的未來

Sony 所推出的(Video 8)錄影形式已變成錄影機的下一世代之標準形式。

(Video 8)可使任何人在所喜歡的時間及地方錄影及放影。我們深信(Video 8)將會爲您實現一個前所未有的視覺的世界。

請設計一架未來的（錄／放影 Walkman）吧！

- 條件

①使用標準磁帶（8mm 錄影帶）。

②以基礎機械理論來設計，或提出一種具有同功能的理論。

③提出能改進(錄／放影 Walkman)的攝影機及附件等之建議。

④電池請使用一般市面所販賣者，或建議使用某種具有同功能的電源。

27.4　國際著名設計競賽參選辦法

在此以第五屆（1991 年）日本大阪國際設計競賽（International Design Competition Osaka）爲例，其參選辦法如下：

- 主辦單位：大阪國際設計交流協會（Japan Design Foundation）
- 主題：

「土」——土是一種物質、一種資源，是自然環境的一部分，也是農業的基礎。人類的文明與文化是由我們所生所長的土地——地球開始的。而目前地球正面臨了環境污染及其他等等危機。一個有良知的設計師，如何在他所專業的領域中表現出關懷人類的情操將是本次競賽所訴求的重點。

- 參賽項目：

凡是與土有關之工業設計、包裝設計、平面設計、工藝品設計、服裝設計、室內設計、建築設計與環境設計等未經公開發表之作品均可報名參加（文字說明限用英文或日文）。

- 報名資格：設計師、工程師或學生（不限個人或團體）。
- 參選作品規格

(a)初審——繳交 35mm 作品幻燈片（最多 5 張）。

(b)決審——繳交作品之展示板（限用 5mm 厚樹脂框裱裝 A1 大小，最多 5 張）、模型或實物。

- 評審委員：初審由 4 位日籍、1 位外籍評審委員擔任，決審由前述日籍評審中兩位及三位外籍評審（由 ICSID ICOGRADA 及 IFI 推薦）共 5 名擔任。
- 獎勵項目：（獎金總額共美金8萬元）

㈠首獎（Grand Prize）——內閣總理大臣獎（Prime Minister's Prize）乙名。

㈡通商產業大臣獎（Minister of Industrial Trade and Industry Prize）乙名。

㈢大阪國際設計協會會長獎（Chairman of Japan Design Foundation Prize）乙名。

㈣大阪府府長獎（Governor of Osaka Prefecture Prize）乙名。

㈤大阪市長獎（Mayer of Osaka City Prize）乙名。

㈥佳作獎（Honorable Mentions）數名。

27.5　國際著名設計競賽評選標準

在此以德國漢諾威產品設計競賽（Hannover Product Design Contest）為例，說明其評選標準如下：

①實用性

原預期實用機能目的之達成及品質無瑕疵之功能。

②安全性

符合各項安全法規或標準，避免誤用及不按邏輯操作，避免操作時可能發生之潛在傷害。

③與周遭物件之和諧性

產品之功能與造形、色彩、材質必須與使用或存在環境中其他並存物件取得和諧關係。

④與環境之協調性

製造及操作時耗用能源與資源少，產生之廢棄物少，可再生。

⑤使用與功能之視覺傳達

產品之造形可顯示其功能與使用的方法。

⑥高品質之設計

- 美感要求與生產、裝配、維護保養之需求得協調。
- 無視覺干擾（避免突兀、混淆及錯誤之視覺資訊）。
- 設計材料使用、製造方法及使用目的之合理。
- 合理之構造，設計原則之掌握，產品整體與零件在造形、大小、尺寸、色彩、材料品質等方面之和諧。
- 對設計原則與理念之堅持。
- 設計因素之正確與清晰，例如造形、色彩、字體、比例等之對比。

⑦對感覺與智慧之激發

鼓勵並滿足使用者之整體效果，能激勵使用者之感覺，喚醒其好奇心，鼓勵其創造性，啟發其智慧。

⑧耐用功能與有效性

⑨美觀而適合人性使用

符合人體工學要求、操作使用方便、視覺效果良好、高度恰當、長時間使用不易疲勞或引起不適……等。

⑩技術與設計之獨創性

　　避免抄襲與剽竊。

27.6　設計論文（或報告）發表

　　畢業製作，於最後階段必須將設計之經驗與心得，以論文（或報告）格式發表，一方面可做爲各設計組的資訊存檔或交予學校建立歷居的書面完整紀錄，另一方面亦可以此向企教合作廠商做結案報告。

　　畢業製作之設計論文（或報告），一般常用格式內容（各校可依不同需求設計）如下：

- 封面頁（作品名稱、畢業居別或年度別、學校及科系名稱）
- 首頁（設計組員、指導教師、企教合作廠商指導專家）
- 獎賞頁（得獎獎狀與簡介）
- 中文摘要
- 英文摘要
- 目錄頁
 - 一、導　論
 - 二、設計研究
 - 三、設計分析
 - 四、設計整合
 - 五、構想發展
 - 六、細節設計
 - 七、設計發表
 - 八、結論
- 誌　謝
- 參考文獻
- 附　錄

27.7　個人作品集製作

　　個人作品集（Portfolio，指裝有個人代表性作品之專集）爲對畢業後謀求設計師職位，以及計畫國外留學深造及申請學校入學許可時，是作爲被考慮給予優先錄用的最佳參考依據。

　　個人作品集需充分表達出個人有關設計專業技術能力、創造力及

從事設計行業的潛能與從事設計領域之可適性及廣度。因此作品集必須力求具有系統性及專業化的水準。

作品集之製作，可分成三個階段進行：

⑴作品評選階段

將個人過去所有的作品分類，並進行評比、篩選的工作，本階段必須考慮各作品間的系統化、條理化以及達到最佳相關性的因素。當然，作品之品質及水準以能代表個人最佳能力及專業化水準，亦不可忽略。最常分類作品之方式爲：

- 基礎設計能力的表現作品
- 設計實務與專案設計作品
- 參展及設計競賽得獎作品

另外，亦可依設計性質，概分爲平面設計、包裝設計、產品設計、印刷設計、空間造形設計及環境設計等。

⑵作品集編排設計階段

作品集之編排，一般均採用格式系統（Grid System），並包含代表個人符號象徵的 Logo 或 Mark。

格式系統的發展，應考慮作品集的大小、形式及內容。以作品照片爲例，照片之形式大小可選擇 3×5，5×7 或 3×2 等。格式系統之設計，應符合一般平面設計編排的原則（如統一的 Image 及富於變化的趣味性與節奏）。

代表個人符號之 Logo 或 Mark、設計上與一般 CIS 設計原則一樣，大部分採用個人本身中、英文姓名之縮寫、幾何造形或趣味化的具象造形，設計時應考慮簡潔化及其視覺效果。

編排之主要元素，以作品照片、個人 Logo 或 Mark，圖案及文字說明（中、英文），利用格式系統做統一之編排，研究各種視覺效果，再做必要的修正。

⑶作品集印製階段

本階段研究內容包括：作品集素材研究、紙質及色彩選定、說明文字製作（有三種作法：電腦打字、照相打字及陰片轉寫字轉印）、特殊作品照片之裁割以及個人 Logo 或 Mark 之轉印或繪製（採用電腦繪圖效率較高）等。

（A）

（A之應用例）

（B）

（B之應用例）

（C）

（C之應用例）

（D）

（D之應用例）

圖27.1　作品集格式系統及應用例

（ ████ 表logo，═══ 表示文字說明，

▢ 表示 Identity，▢ 表示照片 ）

本章補充教材

1. 工業設計（1992），〈1991汽車造形創意設計競賽報導〉，《工業設計》，第二十卷，第二期，明志工專，頁 66～71。

2. 趙喬琪（1991），〈世界各國優良設計評審標準〉，《產品設計與包裝》，第四十七期，外貿協會，頁 24～25。

3. 郭明修（1991），〈新一代設計競賽得獎學生作品摘介〉，《產品設計與包裝》，第四十六期，外貿協會，頁 27～29。

4. 楊靜（1989），〈KA1 世界剪刀設計競賽得獎作品介紹〉，《工業設計》，第四期，明志工專，頁 216～221。

5. 嚴子莊（1989），〈1989 小泉國際學生照明設計競賽〉，《工業設計》，第十八卷，第四期，明志工專，頁 228～234。

6. 工業設計（1988），〈分類清潔箱設計比賽得獎作品介紹〉，《工業設計》，第十七卷，第三期，明志工專，頁 160～163。

7. 連萬新（1987），〈Erkundungen 國際設計競賽〉，《工業設計》，第

十六卷，第二期，明志工專，頁 77～82。

8. 林季雄(1985)，〈作品集設計與實務〉，《1985 年設計教育研討會論文集》，明志工專，頁 3～12。

本章習題

1. 簡述新一代設計展的五項目的。
2. 簡述國家產品設計月的產品設計與優良品牌展覽的主要內容爲何？
3. 簡述 GE Plastic 世界性學生設計競賽，其參選作品之要求寄送規格爲何？
4. 簡述 SONY 世界性學生設計競賽，其對參選作品之法律權益如何規範？
5. 簡述日本著名的大阪國際設計競賽，其參選作品之要求寄送規格爲何？
6. 簡述德國著名的漢諾威產品設計競賽的十項評選標準？
*7. 就本次畢業製作，依本章所提之論文格式（或學校科系所規定格式），寫一分完整的設計（或報告）論文，交予指導教師修正後，影印三分，裝訂成册後，交予學校建立歷屆畢業論文專輯。
*8. 就個人在學校中之基礎設計作品、設計實務作品及畢業製作作品，採用自己設計的格式系統，編排製作出個人作品集，作爲畢業後求職或計畫國外留學申請學校之用。其中乙分，交予學校建立歷屆畢業生個人作品集檔案。

參考文獻

■中文書籍

1. 王建柱（1989），《室內設計學》，藝風堂出版社。
2. 丘永福（1989），《商品展示設計》，藝風堂出版社。
3. 加藤邦宏（1988），《企業形象革命》，藝風堂出版社。
4. 朱陳春田（1991），《包裝設計》，錦冠出版社。
5. 沈怡譯（1989），《創意編輯》，美璟文化公司。
6. 李玉龍編譯（1989），《工業設計》，大中國圖書公司。
7. 吳江山（1991），《展示設計》，錦冠出版社。
8. 林文昌（1989），《色彩計畫》，藝術圖書公司。
9. 林品章（1990），《基礎設計教育》，藝術家出版社。
10. 林品章（1985），《基本設計》，藝術家出版社。
11. 林品章（1988），《商業設計》，藝術家出版社。
12. 林季雄（1983），《人體計測與產品設計——理論／研究方法／個案研究》，太豪出版社。
13. 林振陽（1986），《電腦輔助工業設計 CAID 在產品設計中形態開發決策程序理論之最適模式分析及應用》，復文書局。
14. 林銘泉（1986），《人機系統模式在產品設計與發展之應用》，正業書局。
15. 林仁常（1987），《結構化系統分析與設計》，全華圖書公司。
16. 高俊茂（1989），《美工廣告——印刷概要》，星狐出版社。
17. 唐富藏（1990），《企業政策與策略》，大行出版社。
18. 袁國泉譯（1974），《系統化的設計方法》，中華民國工業設計及包裝中心。
19. 許勝雄、彭游、吳水丕（1991），《人因工程學》，揚智文化。
20. 紀經紹（1985），《價值革新與創造力啟發》，現代企管公司。
21. 游萬來、李玉龍、林榮泰（1986），《工業設計與人因工程》，中華民國工業設計學會。
22. 孫明仁、賴新喜（1987），《食品及藥品安全包裝之研究與發展》，國科會76年度專案研究報告，NSC76-0415-E006-04，國科會。

23. 陳孝銘（1990），《企業識別設計與製作》，久洋出版社。

24. 陳孝銘（1989），《商業美術設計》，北星圖書公司。

25. 陳國祥（1988），《電腦輔助基礎設計教學（CABDI）理想模式之研究與實驗》，文山書局。

26. 陳家成（1988），《策略規劃》，三民書局。

27. 陳希沼（1987），《策略管理》，臺北圖書公司。

28. 陳俊彥（1986），《IBM PC 電腦繪圖》，松崗圖書公司。

29. 陳瑞田（1986），《IBM PC & XT 電腦繪圖》，全華圖書公司。

30. 陳連福（1974），《適於電子計算機協助設計之系統及語言：理論與應用》，六合出版社。

31. 陳連福（1984），《系統方法（SSA）模式於決策值界定程序之理論分析及其在人—機械系統設計之應用》，文山書局。

32. 陳敏全（1985），《包裝工程與儲運管理》，外貿協會產品設計處。

33. 葉怡成、郭耀煌（1991），《專家系統——方法應用與習作》，全欣資訊圖書。

34. 黃耀明譯（1987），《電腦繪圖學》，全華圖書公司。

35. 郭俊桔譯（1986），《微電腦圖形處理技巧》，全華圖書公司。

36. 靳埭強（1991），《海報設計》，香港珠海出版公司。

37. 鄧成連（1990），《最新包裝設計實務》，星狐出版社。

38. 鄧成連（1987），《現代商品包裝設計》，北星圖書公司。

39. 楊靜、賴屏珠譯（1989)，《設計鑑賞》，六合出版社。

40. 漢寶德譯（1972），《合理的設計原則》，境與象出版社。

41. 鍾英明（1984），《系統分析與設計》，田野出版社。

42. 張輝明（1990），《平面廣告設計——編排與構成》，藝風堂出版社。

43. 賴一輝（1987），《色彩計畫》，北星圖書公司。

44. 賴新喜（1991），《整合設計決策（IDP）模式在人—機械系統設計之理論分析及應用》，文山書局。

45. 賴新喜（1989），《人機環境因素學之系統模式研究與應用》，文山書局。

46. 賴新喜、薛澤杰、陳國祥、管倖生（1991），《汽機車駕駛視覺效應及人因工程安全性之研究》，行政院國家科學委員會80年度專案研究報告，計畫編號：NSC80-0415-E006-02，國科會出版。

47. 賴新喜、陳國祥(1989),《籐製家具產品設計之基本研究與開發》,經濟部中小企業處78年度專案研究報告。

48. 賴新喜、孫明仁(1987),《竹筍罐頭生產力之動作時間研究及包裝工程評估》,教育部76年度專案研究報告,教育部。

49. 賴新喜(1985),《系統人體工學於產品設計決策程序之理論分析及應用》,正業書局。

50. 賴新喜(1986),《人機系統在國人使用電腦終端機產品設計之研究模式》,正業書局。

51. 龍冬陽(1982),《商業包裝設計》,檸檬黃文化事業公司。

52. 劉柏宏譯(1986),《電腦輔助設計與製造》,全華圖書公司。

53. 蘇宗雄(1980),《POP 的理論與實際》,北屋出版公司。

54. 中華民國產品包裝學會(1987),《我國的包裝工業》,優良工業產品包裝設計展專刊。

55. 中華民國產品包裝學會(1987),《食品安全包裝設計之研究》,行政院農委會。

56. 外貿協會(1986),《如何運用企業識別體系》,外貿協會產品設計處。

57. 外貿協會(1983),《西歐四國(德、法、荷、比)包裝設計研究報告》,外貿協會產品設計處。

58. 外貿協會(1986),《歐洲鞋類與企業識別體系設計現況》,外貿協會產品設計處。

59. 外貿協會(1985),《外銷資訊產品保護包裝改善要領(包裝研究報告)》,外貿協會產品設計處。

60. 外貿協會(1986),《重包裝瓦楞紙箱之發展與應用》,外貿協會產品設計處。

61. 外貿協會(1985),《美日地區小家電產品商品化設計趨勢》,外貿協會產品設計處。

62. 美工圖書社編(1990),《商品攝影手冊》,美工圖書社。

63. 唐氏圖書(1989),《製版印刷與設計》,唐氏圖書出版社。

64. 經濟部工業局(1991),《理論研討與設計實務》,臺北工專／北區設計中心。

65. 經濟部工業局(1991),《SD 產品語意調查與色彩模擬機演示》,臺

北工專／北區設計中心。

66. 經濟部工業局(1990)，《電化製品設計策略與國際化—新一代的消費理念》，臺北工專／北區設計中心。

67. 經濟部工業局(1990)，《臺灣產品國際化與設計開發—讓設計脫胎換骨》，臺北工專／北區設計中心。

68. 經濟部工業局(1990)，《日本傢俱市場與設計開發策略—今後以設計論勝負》，臺北工專／北區設計中心。

69. 經濟部工業局(1990)，《創越——超越今日，創造未來》，臺北工專／北區設計中心。

70. 藝風堂(1988)，《CI理論與實例》，藝風堂出版社。

■英文書籍

1. Bagnall, Jim, Koberg, Dor(1972), *The Universal Traveler,* Kaufmann.

2. Chang, C. A., Lin, Ming-Chyuan and Leonard, M. S,(1990), *Develop-ment of External Design Assistance Procedures for Product Design Ex-pert Systems,* Phd. Dissertation published by University of Missouri-Columbia, U.S.A..

3. Charles H. Flurscheim(1983), *Industrial Design inEngineering,* The Design Council, UK.

4. Churchman, C. W., Ackoff, R. L., Arnoff(1971), *Analysis of the Organization,* edited by Schoderbek, P.P., in *Management Systems,* John Wiley & Sons, Inc..

5. Cleland, D. I., King, W. K.(1975), *Systems Analysis and Project Management,* McGraw-Hill, Inc.

6. Ernest Burden(1987), *Design Communication: Developing Promotional Material For Design Professionals,* McGraw-Hill, Inc..

7. Herausgegeben et. al.(1989), *Graphis Corporate Identity I,* Graphis Press Corp., Zurich (Switzerland).

8. I. T. Hawryszkiewycz(1988), *Introduction to Systems Analysis and Design,* Prentice-Hall.

9. Jeseph W. Bereswill(1987), *Corporate Design-Graphic Identity*

Systems, PBC International Inc..

10. Johns, Christopher(1980), *Design Methods: Seeds of the Human Fu-tures,* John Wiley & Sons.

11. Masatoshi Toda, Masanori Mizushima(1989), *Package Design In Japan Vol.3,* Rikuyo-sha Publishing, Inc..

12. Motoo Nakanishi, and The CoCoMAS Committee(1985), *Corporate Design Systems: Identity Through Graphics,* PBC International, Inc..

13. Peter P. Schoderbek, et. al.(1976), *Management Systems: Conceptual Considerations,* Business Publications, Inc..

14. Robert B. Konikow(1990), *Exhibit Design 4,* PBC International, Inc..

15. Simon, H.(1960), *Principle of Bounded Rationality,* edited by Miller, D. W., Starr, M. K. in *Executive Decisions and Operations Research,* Prentice-Hall, Inc.

16. Sommer, R.(1972) *Design Awareness,* Rinehart Press.

17. Vello Hubel, Dierdra B. Lussow(1984), *Focus On Designing,* McGraw-Hill Inc.

18. White, C. R., Brooks, G. H. and Mize, J. H.(1971), *Operations-Planning and Control,* Prentice-Hall, Inc..

■期刊

1. 王鴻祥（1992），〈工業設計師應該知道的電腦 Rendering〉，《工業設計》，第二十一卷，第二期，明志工專，頁 72～79。

2. 林銘煌（1992），〈產品語意學──一個三角關係方法和四個設計理論〉，《工業設計》，第二十一卷，第二期，明志工專，頁 89～100。

3. 張悟非（1992），〈整合設計知識庫的電腦輔助工業設計系統〉，《工業設計》，第二十一卷，第二期，明志工專，頁 106～115。

4. 林崇宏（1992），〈設計教育的設計方法論〉，《工業設計》，第二十一卷，第一期，明志工專，頁 30～34。

5. 郭介誠（1991），〈評價產品設計的理論基礎〉，《工業設計》，第二十

卷，第二期，明志工專，頁 72～77。

6. 東方月（1991），〈世界各國優良設計評選標準〉，《工業設計》，第二十卷，第二期，明志工專，頁 94～101。

7. 楊啟杰（1991），〈設計的品質──可靠度工程技術應用之探討〉，《工業設計》，第二十卷，第四期，明志工專，頁 219～226。

8. 林品章（1989），〈座標對換應用在造形設計的可行性研究〉，《工業設計》，第十八卷，第四期，明志工專，頁 208～215。

9. 林榮泰、郭泰男（1989），〈羣論在圖案設計上的應用〉，《工業設計》，第十八卷，第四期，明志工專，頁 222～227。

10. 楊靜（1987），〈創意人的啟示〉，《工業設計》，第十六卷，第三期，明志工專，頁 146～153。

11. 朱炳樹（1992），〈電腦繪圖在玩具設計及展示上的應用實例〉，《產品設計與包裝》，第四十八期，外貿協會，頁 24～26。

12. 周慧珍（1992），〈ICOGRADA 理事長漢姆‧朗格的設計理念與代表作品〉，《產品設計與包裝》，第四十八期，頁 52～56。

13. 袁靜宜（1992），〈中華傳統精緻米食──「鄉點」之品牌與識別設計〉，《產品設計與包裝》，第四十八期，外貿協會，頁 57～60。

14. 高玉麟譯（1992），〈美國 Pentagram Design 玩具包裝設計案例介紹〉，《產品設計與包裝》，第四十八期，頁 61～62。

15. 鄭源錦、吳國棟（1991），〈我國設計國際化邁步向前〉，《產品設計與包裝》，第四十七期，外貿協會，頁 18～23。

16. 王蕾（1991），〈走覽美日食品包裝識別體系設計〉，《產品設計與包裝》，第四十七期，外貿協會，頁 60～65。

17. 朱炳樹（1991），〈標新立異──SONY 產品新包裝設計〉，《產品設計與包裝》，第四十七期，外貿協會，頁 66～68。

18. 徐瑞松（1991），〈產品識別與包裝設計相輔相成〉，《產品設計與包裝》，第四十七期，外貿協會，頁 69～73。

19. 郭明修（1991），〈1991 年優良產品及包裝設計競賽得獎作品摘介〉，《產品設計與包裝》，第四十六期，外貿協會，頁 18～21。

20. 郭明修（1991），〈新一代設計競賽得獎學生作品摘介〉，《產品設計與包裝》，第四十六期，外貿協會，頁 27～29。

21. 王風帆（1991），〈行銷利器──企業識別及品牌識別形象〉，《產品

設計與包裝》，第四十六期，外貿協會，頁 66～70。

22. 朱炳樹(1991)，〈開發新品牌〉，產品設計與包裝，第四十六期，頁71～73。

23. 朱炳樹(1991)，〈1990 第五屆創新包裝設計大展精粹〉，《產品設計與包裝》，第四十六期，外貿協會，頁 76～79。

24. 郭明修(1991)，〈新一代設計競賽得獎學生作品選粹〉，《產品設計與包裝》，第四十二期，外貿協會，頁 11～15。

25. 王風帆(1990)，〈我國設計教育一年來的成績單〉，《產品設計與包裝》，第四十二期，外貿協會，頁 16～19。

26. 王風帆(1990)，〈設計優美的產品需要好的陳列烘托〉，《產品設計與包裝》，第四十二期，外貿協會，頁 44～45。

27. 龍冬陽(1990)，〈企業識別與企業形象〉，《產品設計與包裝》，第四十二期，外貿協會，頁 81～85。

28. 洪麗玲譯(1990)，〈國際化企業產品設計策略〉，《產品設計與包裝》，第四十一期，外貿協會，頁 47～52。

29. 鄭源錦(1990)，〈臺灣設計國際化之策略〉，《產品設計與包裝》，第四十期，外貿協會，頁 37～41。

30. 曾漢壽(1990)，〈美國包裝系統〉，《產品設計與包裝》，第四十期，外貿協會，頁 75～78。

31. 劉聰慧(1989)，〈日本風格的包裝設計〉，《產品設計與包裝》，第三十九期，外貿協會，頁 41～43。

32. 廖江輝譯(1989)，〈1988 年世界之星包裝設計競賽選粹〉，《產品設計與包裝》，第三十九期，外貿協會，頁 68～73。

33. 劉聰慧(1989)，〈新包裝、新形象──78年度地方性農特產品新形象展示會〉，《產品設計與包裝》，第三十八期，外貿協會，頁 20～24。

34. 李建國譯(1989)，〈如果改進包裝設計因應未來歐市整合趨勢〉，產品設計與包裝，第三十七期，外貿協會，頁 62～64。

35. 曾漢壽(1988)，〈產品強度特性評估〉，《產品設計與包裝》，第三十六期，外貿協會，頁 60～63。

36. 徐瑞松(1988)，〈貨物包裝流通之破壞及測試〉，《產品設計與包裝》，第三十六期，外貿協會，頁 64～68。

37. 黎堅（1988），〈日本包裝設計的現代思潮〉，《產品設計與包裝》，第
　　三十五期，外貿協會，頁 44～46。

38. 廖江輝（1988），〈第十六屆荷蘭包裝競賽作品選粹〉，《產品設計與
　　包裝》，第三十五期，外貿協會，頁 62～65。

39. 經濟部工業局（1991），〈策略衝擊下的設計管理〉，成功大學／南區
　　設計中心，《贏的策略》，第十期，頁 2～10。

40. 經濟部工業局（1991），〈一代大師——KENJI EKUAN 設計語
　　錄〉，成功大學／南區設計中心，《贏的策略》，第十期，頁 33～
　　34。

41. 經濟部工業局（1991），〈縮短上市的時間——九十年代企業攻城掠
　　地贏的策略〉，成功大學／南區設計中心，《贏的策略》，第九期，
　　頁 2～8。

42. 經濟部工業局（1991），〈以使用者為出發點的設計方法理論〉，成功
　　大學／南區設計中心，《贏的策略》，第九期，頁 16～20。

43. 經濟部工業局（1991），〈邁向公元 2000 年企業經營贏的策略——設
　　計管理〉，成功大學／南區設計中心，《贏的策略》，第八期，頁 12
　　～14。

44. 經濟部工業局（1990），〈90年代設計策略與國際貿易〉，成功大學／
　　南區設計中心，《贏的策略》，第七期，頁 33～34。

■研討會論文集

1. 王秀文（1991），〈臺灣企業工業設計部門之現狀況分析與績效評
　　估〉，《1991工業設計技術研討會論文集》，明志工專／中華民國工
　　業設計協會，頁 31～38。

2. 黃崇彬（1991），〈系列家電產品的特記語系〉，《1991 工業設計技術
　　研討會論文集》，明志工專／中華民國工業設計協會，頁 39～46。

3. 官政能、陳玟岑（1991），〈產品的文化特質示意性探討〉，《1991 工
　　業設計技術研討會論文集》，明志工專／中華民國工業設計協會，
　　頁 47～54。

4. 官政能（1991），〈主導造形風格變遷因素之層屬關係研究〉，《1991
　　工業設計技術研討會論文集》，明志工專／中華民國工業設計協
　　會，頁 75～84。

5. 賴新喜(1991)，〈IDP 模式在人—機械系統設計之理論分析〉，《1991 工業設計技術研討會論文集》，明志工專／中華民國工業設計協會，頁 121～134。

6. 賴新喜(1987)，〈CR 安全包裝與幼兒肌力之研究〉，《76 年設計教育論文集》，銘傳管理學院，頁 27～36。

7. 孫明仁、賴新喜(1987)，〈竹筍罐頭生產線之研究〉，《食品資訊期刊》，第二十二期，87 臺北國際包裝展專輯，頁 26～31。

8. 關岡石(1987)，〈自動化系統整合技術在包裝上的應用〉，《優良工業產品包裝設計展專刊》，中華民國產品包裝學會，頁 17～19。

9. 秦自強(1985)，〈建教合作開發產品設計的可行性研究〉，《1985 年設計教育研討會論文集》，明志工專／教育部，頁 49～67。

10. Alexander Manu(1991), *The Design Process: Advanced Methods in Focused Creativity Forwards Achieving a Product Identity of Affordable Tuality*, The 1st CEO Conference on Design Policy, R. O. C., REIID/NCKU, pp.5-24.

11. James Hennessey(1991) , *New Computer Tools for Industrial Design*, The 1st CEO Conference on Design Policy, R. O. C., and The Advanced Design Management, REIID/NCKU, pp.9～23.

12. John Saint(1991), *The Transition from Design Management toManagement Design*, The 1st CEO Conference on Design Policy, R. O. C., and The Advanced Design Management, REIID/NCKU, pp.8-19.

13. James Hennessey (1990), *The Designer's Toolkit*, The 22nd International Seminar on Industrial Design and CIDA Congress, CIDA, Taipei, pp.2-1～2-16.

14. Owen, Charles L.(1990), *Structured Planning: A Concept Development Process*, Conference paper presented in the Seminar on Industrial Design, August, 1990, National Cheng Kung University, Tainan, R.O.C. pp.1-14.

15. Cheng, Paul Y.J.(1989), *Taiwan's Strategy for Design Internationalization*, Conference report presented in Seminars of the 3rd Taipei International Design Interaction, TAIDI, Dec. 5-12, 1989,

CETRA, Taipei, R.O.C., pp.1-5.

16. Fosella, Gregory(1989), *Integrated Marketing & Design Verification Program,* Conference paper presented in Seminars of the 3rd TAIDI, Dec. 5-12, 1989, CETRA, Taipei, R. O. C., pp.1-10.

17. Conway, Pamelar(1989),*Product Design Strategies for EC Market*, Conference paper presented in Symposium on Design & Internationalization, May 10, 1989, CETRA, Taipei-R. O. C., pp.1-6.

18. Richardson, Deane W.(1989),*Designing for International Market in the 1990's*, Conference paper presented in Symposium on Design & Internationalization, May 10, 1989, CETRA, Taipei, R.O.C., pp.1-4.